LES
MUSÉES DE ROME

SOUVENIRS ET IMPRESSIONS

AVEC UNE ÉTUDE SUR

L'HISTOIRE DE LA PEINTURE EN ITALIE

PAR

E. DE TOULGOËT.

PARIS
Vᵛᵉ JULES RENOUARD
6 — RUE DE TOURNON — 6

1867

LES

MUSÉES DE ROME

LES
MUSÉES DE ROME

SOUVENIRS ET IMPRESSIONS

AVEC UNE ÉTUDE SUR

L'HISTOIRE DE LA PEINTURE EN ITALIE

PAR

E. DE TOULGOËT.

PARIS

V^{ve} JULES RENOUARD

6 — RUE DE TOURNON — 6

—

1867

AVANT-PROPOS

Rome est la ville du monde qui semble exiger du voyageur le plus de connaissances acquises. Son grand attrait, cet attrait souverain qui subjugue irrésistiblement tout homme intelligent, peut se résumer dans ces trois causes principales : les musées, les monuments, les souvenirs. Or, pour voir avec plaisir et avec fruit, pour comprendre ce qu'on voit, il faudrait emporter, non dans sa malle, mais dans sa tête, tout un bagage d'études artistiques, archéologiques et historiques; il faudrait avoir préparé son voyage, il faudrait avoir travaillé en un mot, et qui se soucie de travailler quand il s'agit d'un voyage d'agrément? On part le plus souvent à l'improviste, on prend à la hâte quelques renseignements sur les moyens de communication, sur les hôtels, sur les restaurants, sur le confortable en un mot; mais pour ce qui est de la partie intellectuelle, rien! On n'y songe même pas. Plus tard on le regrette amèrement, on se débat

entre les *ciceroni* absurdes et les catalogues arides, on se fatigue, on s'indigère de musées, d'églises, de ruines, et l'on rapporte des souvenirs vagues, incomplets et fugitifs.

C'est ce qui m'arriva la première fois que je fis le voyage de Rome. Mon bagage artistique était pourtant assez complet; je m'étais beaucoup occupé d'art, et j'en avais beaucoup parlé; en un mot, je n'étais point un profane. Mais lorsque je me trouvai perdu dans les galeries, au milieu de ces tableaux de toutes les époques et de toutes les écoles, bons, médiocres, mauvais, je fus pris d'un véritable découragement. N'ayant qu'un court séjour à faire, je n'avais pas le temps de débrouiller ce chaos; je me mis donc en quête d'un livre qui fût un cicerone intelligent, avec lequel je pusse discuter, et qui me servît de guide à travers ce dédale artistique, plus compliqué que celui des catacombes. Je ne trouvai rien, ce qui s'appelle rien [1], et je vis les musées comme je pus, c'est-à-dire très-mal.

Plus tard, ayant eu l'occasion de faire d'autres séjours plus prolongés dans la ville éternelle, pour

[1] J'avais bien les *Musées d'Italie* de Viardot, excellent ouvrage assurément, mais qui parle à peine de Rome.

laquelle je m'étais pris d'une véritable passion, j'ai écrit pour moi ce livre qui manquait, et je le publie aujourd'hui, pensant qu'il pourra être utile comme guide et comme memento. J'ai beaucoup lu, j'ai regardé davantage, et j'ai cherché à être suffisamment clair, suffisamment complet, tout en restant concis, chose difficile. Pour ceux, du reste, qui voudraient creuser davantage et qui auraient quelques semaines ou quelques mois à consacrer à la *préparation* de leur voyage, j'ai placé à la fin de ce volume un *index bibliographique* des ouvrages que j'ai lus ou consultés.

PREMIÈRE PARTIE

ÉTUDE SUR L'HISTOIRE DE LA PEINTURE EN ITALIE

PREMIÈRE PARTIE

Étude sur l'histoire de la peinture en Italie.

I

LA PEINTURE CHEZ LES ROMAINS. — LA MOSAIQUE

Il n'entre point dans le plan restreint que je me suis tracé de rechercher quelles ont pu être les origines de l'art et s'il faut les attribuer aux peuples primitifs de l'Inde, aux Assyriens ou aux Égyptiens. De plus savants ont traité et traiteront encore cette question sans beaucoup l'avancer, je veux dire seulement quelques mots de ce que fut la peinture chez les Grecs et les Romains, et comment elle a traversé traditionnellement les siècles pour en arriver à cette période florissante que nous aurons surtout à étudier et qui s'appelle *la Renaissance*.

Les arabesques des thermes de Titus, les fresques découvertes au xviie siècle dans quelques sépultures

romaines, et surtout celles d'Herculanum et de Pompeï, sont les seuls monuments qui nous restent en ce genre de l'art ancien, et bien que ce ne soient que des peintures décoratives destinées à orner les villas de quelques riches Romains ou leurs tombeaux, elles suffiraient à démontrer combien cet art était poussé loin, si les témoignages écrits n'étaient là pour prouver que la peinture fut chez les anciens en aussi grand honneur que la sculpture et l'architecture, et atteignit à la même perfection. Une foule d'auteurs, en effet, parmi lesquels Pausanias, Plutarque, Pline, Cicéron, Quintilius, nous ont donné la description de tableaux célèbres et nous ont dit quels prix énormes furent payés quelques uns d'entre eux. Ainsi, Nicias, peintre grec qui vivait au IVe siècle avant Jésus-Christ, refusa d'une de ses œuvres 60 talents (324,000 francs) ; vers le même temps, un tableau d'Aristide fut vendu 100 talents (540,000 francs) ; enfin, César paya 80 talents (432,000 francs) deux tableaux de Timomaque, qu'il plaça à l'entrée du temple de Vénus Genitrix.

C'est aux Ve et VIe siècles avant l'ère chrétienne que la peinture brilla chez les Grecs du plus vif éclat. Tous les genres étaient alors cultivés avec le même honneur, depuis la peinture d'histoire jusqu'à la nature morte, jusqu'au trompe-l'œil [1]. La décadence vint ensuite ;

[1] On connaît l'histoire des *raisins* de Zeuxis, que les oiseaux venaient becqueter, et celle du *rideau* de Parrhasius qui trompa Zeuxis lui-même.

à Parrhasius, à Zeuxis, à Apelles, succèdèrent les Pauson, les Pyrésius, Ctésiloque, qui inventa la caricature et peignit Jupiter en bonnet de nuit, accouchant de Bacchus, au milieu des déesses de l'Olympe tranformées en sages-femmes. Lorsque les Romains eurent fait de la Grèce une province romaine, ils commencèrent par détruire brutalement les statues et les tableaux. Le consul Mummius parvint pourtant à arrêter la fureur barbare de ses soldats, et envoya pêle-mêle à Rome les dépouilles des temples et des palais; mais il était si ignorant lui-même, dit Velleïus Paterculus, qu'il rendit les patrons des navires responsables des chefs-d'œuvre qu'ils transportaient, déclarant que s'il s'en égarait, ils seraient tenus d'en fournir de pareils à leurs frais.

C'est qu'en effet les Romains étaient alors un peuple exclusivement guerrier et, vis-à-vis des Grecs, de véritables barbares. Aussi, ce furent des artistes grecs venus à Rome qui y maintinrent les traditions d'un art dégénéré que les vainqueurs dédaignaient. C'est à peine si l'on peut citer quelques personnages importants qui se soient occupés de peinture, et entre autres un certain Quintus Pedius, fils d'un consul, qui dut, pour cela, obtenir une permission spéciale d'Auguste. Aussi la peinture, de plus en plus dégénérée, devint-elle un métier et ne servit-elle plus qu'à l'ornementation intérieure des maisons. La sculpture et l'architecture se maintinrent encore florissantes jusqu'au temps d'Antonin; mais à partir de Marc-Aurèle, la décadence

était partout, et les monuments qui subsistent à Rome de l'époque de Constantin montrent où elle en était arrivée lorsque le siége de l'empire fut transporté à Byzance.

La mosaïque est le véritable trait d'union entre l'art ancien et l'art moderne, elle a été cultivée dans tous les temps, et l'on sait combien l'usage en était répandu chez les Grecs et chez les Romains, qui s'en servaient pour orner les pavés, les murailles et les plafonds de leurs maisons. On en faisait aussi de véritables tableaux, et *la Bataille d'Issus* trouvée à Pompeï, la mosaïque d'*Hercule* de la villa Albani, celle de *Persée Andromède* du Capitole, et tant d'autres, montrent assez à quel degré de perfection elle était parvenue.

Pendant le Bas-Empire, lorsque la sculpture fut annihilée par le zèle furieux des iconoclastes, c'est la mosaïque qui, bien mieux que la peinture proprement dite, perpétua les traditions de l'art.

A Rome, il est fort difficile de fixer d'une manière précise l'époque des premières peintures chrétiennes, tandis que la chronologie des mosaïques est établie d'une manière certaine à partir du ive siècle. Les plus anciennes sont celles de Sainte-Marie-Majeure, *le Siége de Jéricho, la Clémence d'Esaü*, puis viennent celles de Saint-Paul-hors-des-murs, représentant *le Triomphe de Jésus*, qui sont du vie siècle; à Saint-Pietro-in-Vincoli, *le Saint Sébastien, la Nativité, la Transfiguration*, sont du viie et du viiie siècle; enfin le *Triclinium* de Saint-Jean-de-Latran, qui représente Charlemagne recevant

un étendard des mains de saint Pierre, est du ix⁰ siècle, et fut commandé par saint Léon.

Jusqu'au x⁰ siècle il est assez difficile de distinguer si ces mosaïques sont l'œuvre d'artistes grecs ou italiens, mais à partir de cette époque, la prépondérance des premiers est certaine. C'est à la fin du x⁰ siècle, en effet, que commencèrent les travaux de l'église de Saint-Marc, de Venise, et l'on peut voir dans la fameuse *Pala d'oro*, placée au-dessus du maître-autel, un magnifique spécimen de l'art byzantin dans ce qu'il a de plus somptueux. Ce sont aussi des artistes grecs qui ont exécuté, au commencement du xi⁰ siècle, les mosaïques de Saint-Ambroise de Milan, celles du monastère du Mont-Cassin, et plus tard, au xii⁰ siècle, celles de la fameuse église de Monreale, à Palerme.

A Rome, ce furent les Florentins, élèves des Grecs, qui, à partir du xii⁰ siècle, furent chargés de décorer les églises. Au commencement du xiv⁰ siècle, Gaddo-Gaddi, élève de Cimabué, décorait la façade de Sainte-Marie-Majeure, et Giotto, s'affranchissant entièrement des errements traditionnels des Grecs, inaugurait la renaissance avec sa célèbre *Navicella*, placée sous le portique de Saint-Pierre.

Dès lors la mosaïque régénérée devint un art tout moderne dont les progrès furent rapides et constants, mais, chose assez bizarre, à mesure que le procédé se perfectionna, l'artiste s'amoindrit. Autrefois les mosaïstes travaillaient d'après leurs propres inspirations, ils étaient originaux ; à partir du xv⁰ siècle ce ne sont

plus que des copistes travaillant, comme aujourd'hui les ouvriers des Gobelins, d'après les cartons ou les tableaux des peintres. C'est que, comme le dit très-bien Coindet[1] : « La lenteur du travail et la nature même du procédé, qui tient plus du métier que de l'art, s'opposent à l'inspiration, sans laquelle l'art ne saurait exister. »

Les Bianchini, les Zuccati n'étaient que des copistes, mais quels copistes! Après eux viennent les deux Maïano, Baldovinetti, Muziani, les Cristofori et le Provenzale, qui fit entrer dans le portrait de Paul V jusqu'à un million sept cent mille pièces de mosaïque, dont la plus grosse n'égalait pas un grain de millet. Dès lors la mosaïque est arrivée à son point culminant de perfection, et c'est de cette époque que datent les merveilleuses copies qu'on admire à Saint-Pierre de Rome.

II

LA PEINTURE EN ITALIE AVANT LA RENAISSANCE

Premier symptôme de la renaissance, Nicolas et André de Pise, Mino de Turrita, etc.

L'histoire de la peinture en Italie depuis la translation de l'empire à Constantinople, n'est que ténèbres et chaos jusqu'au xii^e siècle. Les invasions de tous genres, les guerres continuelles qui se succédaient dans ce

[1] *Histoire de la peinture en Italie.*

malheureux pays, n'étaient point faites pour ramener le goût des choses de l'esprit : ainsi peut-on dire que durant cette époque néfaste l'art sommeilla, s'il ne s'éteignit pas entièrement.

Le christianisme l'avait d'abord proscrit, dans la crainte qu'il ne propageât les idées païennes; les peines les plus sévères étaient portées contre ceux qui tenteraient toute imitation, toute reproduction des images de l'antiquité. Plus tard, lorsque la religion chrétienne triompha complétement du paganisme, elle se servit de l'art au contraire, elle l'encouragea comme moyen de prosélytisme, mais elle le restreignit à la seule représentation des images religieuses; et comme elle proscrivait le nu, la tradition du beau se perdit de plus en plus, et la peinture, avilie, ne put que se traîner dans les sentiers battus de la routine et reproduire perpétuellement les types hiératiques qui lui étaient imposés.

C'est vers le IV^e siècle que se déterminent les types de l'art chrétien, types qui furent conservés à peu près intacts jusqu'à la renaissance. Dans les anciennes peintures des catacombes de Sainte-Agnès et de Saint-Calixte, on trouve un singulier mélange d'allégories mythologiques et bibliques; ainsi on voit souvent le Christ représenté sous les traits de Moïse, de Tobie, de Jonas, et même d'Orphée : c'est que dans les traditions mystiques des premiers temps du christianisme, certains personnages païens passaient pour avoir prédit aux gentils la venue du Messie, et ces traditions se

sont perpétuées jusqu'au moyen âge, comme on peut le voir dans les fresques de Michel-Ange et de Raphaël, où les *Sibylles* sont encore représentées à côté des prophètes.

On s'étonne aussi du caractère vulgaire et presque repoussant que les peintres primitifs ont donné à la figure du Christ, c'est qu'alors la laideur du Christ était une question de dogme. Était-ce une tradition, ou bien l'expression outrée du mépris qu'on doit faire de la beauté terrestre pour ne s'attacher qu'à la beauté divine? c'est ce qu'on ne peut affirmer; toujours est-il que la question a toujours été controversée, et encore au XVIIIe siècle, les bénédictins Pouget et Delarue reprochaient aux peintres de trop s'attacher à la beauté physique du Christ. Saint Justin, saint Clément d'Alexandrie, saint Basile le Grand et saint Cyrille ont soutenu que Jésus devait être laid; d'un autre côté, saint Jérôme, saint Ambroise, saint Augustin, saint Jean-Chrysostome, soutenaient la thèse contraire, et saint Bernard avançait que Jésus surpassait en beauté même les anges. Cette dernière opinion finit par prévaloir, et il semble en effet que ce soit la bonne, si l'on veut admettre l'authenticité de la lettre de Lentulus : « Il est d'un extérieur remarquable, d'une taille haute et tellement imposante qu'il inspire l'amour et la crainte. Sa chevelure est de la couleur du fruit du noisetier, épaisse, polie, séparée sur le dessus de la tête, à la manière des Nazaréens, et retombant en boucles ondoyantes sur ses épaules. Son front est

large et son visage sévère. La bouche et le nez sont d'une forme parfaite; sa barbe qu'il laisse croître est de la couleur de ses cheveux; elle n'est pas très-longue, séparée par le milieu. Ses traits respirent la persévérance et la candeur. Ses yeux sont grands et brillants, terribles lorsqu'il adresse des réprimandes, doux et remplis de bonté lorsqu'il exhorte. »

Jusqu'au viie siècle on ne voit jamais le Christ représenté sur la croix; les artistes hésitaient devant cette représentation qui leur paraissait un sacrilége, et il fallut qu'un concile permît, en 692, de reproduire *le crucifiement*. Le premier que l'on connaisse est à Rome et se trouve dans les catacombes de Saint-Valentin.

La sainte Vierge fut d'abord représentée sous la forme d'une belle jeune femme, debout, une main sur la poitrine et les yeux levés au ciel; ce ne fut que plus tard qu'on la représenta mère, avec l'enfant Jésus dans les bras.

Entre le ixe et le xie siècle les ténèbres les plus épaisses environnent l'histoire de l'art; c'est l'époque de la plus grossière ignorance, l'époque où l'on craint la fin du monde, et cette crainte de la grande catastrophe finale paralyse tout essor. L'Italie, brisée par des maux sans nombre, par les invasions, les guerres, les fléaux de toute sorte, se laisse aller à une insurmontable apathie, et, plongée dans un morne désespoir, elle reste inanimée et semble cesser de vivre.

Mais au xie siècle, la vie lui revient, et les premiers symptômes de la renaissance la font palpiter; les répu-

bliques italiennes se forment ou s'agrandissent, la péninsule se couvre de monuments, et ces monuments se couvrent de peintures. Puis viennent les artistes grecs, et la mosaïque resplendit de toutes parts. C'est alors que l'on exécute dans l'église de Saint-Marc de Venise le *Pala d'oro*, le *Baptême de Jésus-Christ*, etc.

Il y a dans ces mosaïques byzantines quelque chose de grand et d'imprévu qui produit une impression profonde. « Ces gigantesques figures à demi barbares, dessinées sans art, qui n'ont ni modelé ni perspective, placées contre les parois et dans le fond de vastes édifices obscurs, les remplissent de leur présence. Elles resplendissent sur leur fond d'or d'un éclat mystérieux et terrible, et si le but de l'art religieux est de frapper vivement l'imagination, je ne pense pas qu'il l'ait jamais plus complétement atteint que dans les mosaïques [1]. »

Mais ce ne sont là que des qualités de mise en scène; si l'on veut chercher dans ces mosaïques autre chose que la richesse et l'art décoratif, on ne trouve plus qu'incorrection et ignorance, et le dessin, tout empreint d'une raideur traditionnelle, semble éviter de parti pris toute imitation de la nature.

C'est seulement au XIIe et au XIIIe siècle que l'art national s'éveille en Italie et commence à prendre une direction nouvelle, et, chose singulière, les luttes politiques, l'agitation même de cette époque tourmentée,

[1] Charles Clément.

tournent au profit de l'art. Les rivalités entre les petits États ont pour résultat une généreuse émulation, et l'on voit surgir de tous côtés des monuments magnifiques, des églises, des palais, des œuvres d'art en tout genre. Les hommes politiques qui tiennent en main les destinées de toutes ces républiques, cherchent, comme aux beaux temps de la Grèce antique, à attacher leur nom à quelque entreprise artistique et s'en font un moyen de popularité.

Ce fut au cœur de l'Italie que jaillit la première étincelle de la renaissance. Il existait à Pise quelques sarcophages antiques, dont l'un, qu'on voit encore au Campo-Santo, et qui est d'une très-belle époque, représente *la Chasse d'Hippolyte* ou de *Méléagre*. Ce sarcophage donna à un sculpteur qui vivait au XIII^e siècle, Nicolas de Pise, l'idée de rompre avec les errements byzantins et de retremper son art aux sources vives du beau antique. Sous l'influence de ce modèle, qu'il avait sans cesse sous les yeux, son style s'agrandit, son exécution s'épura, et il devint célèbre dans toute l'Italie. On lui doit l'*Histoire du Jugement universel*, dans la cathédrale d'Orvieto, puis la *chaire* du baptistère de Pise ; ces ouvrages firent une grande sensation, et « beaucoup d'artistes, dit Vasari, excités par une louable émulation, s'adonnèrent à la sculpture avec plus de zèle qu'auparavant. » Ce n'est pas à dire toutefois qu'il ne soit resté fort au-dessous de son modèle : le trop grand nombre de personnages met de la confusion dans ses groupes et ces personnages ont quel-

chose de trapu, de massif, qui leur ôte beaucoup
d'élégance; mais on comprend l'enthousiasme qu'il dut
exciter alors en rompant absolument avec la routine,
et il mérite véritablement le titre de Père de l'art moderne que lui a donné Vasari. Après lui on voit briller Jean, son fils, Arnolphi de Florence, son élève,
André de Pise, l'Orcagna, Donatello, et enfin Ghiberti,
qui fit les fameuses portes de Saint-Jean de Florence,
dignes, suivant Michel-Ange, *d'être mises dans le paradis*.

La mosaïque suivit l'impulsion donnée par la sculpture, et ce fut un moine toscan, F. Mino de Turrita,
qui la donna; il a été de son vivant appelé le prince
des mosaïstes, et l'on peut voir de ses œuvres dans
plusieurs églises de Rome, notamment dans le chœur
de Sainte-Marie-Majeure.

La peinture ne tarda pas à suivre le mouvement
général, car toutes les branches de l'art marchent ordinairement sur la même ligne et tendent à la fois vers
la perfection ou vers la décadence.

III

ÉCOLE DE FLORENCE

Cimabué, Giotto. — Fondation de la Société de Saint-Luc. — Les Orcagna, Pietro della Francesca, Paolo Ucello, Massolino de Panicale, Filippo et Filippino Lippi. — Beato Angelico et l'école extatique.

Cimabué, noble Florentin, né en 1240, passe généralement pour avoir le premier tenté la régénération de la peinture. Vasari, dans son *Histoire des peintres*, a le plus contribué à cette opinion, en déclarant nettement que lorsque Cimabué parut, « la race entière des peintres était disparue. » Cette assertion n'est point exacte, et l'on en trouve avant Cimabué quelques-uns chez lesquels un œil attentif peut déjà distinguer le premier acheminement vers une voie nouvelle : ainsi, Giunta de Pise faisait, vers 1220, pour l'église d'Assise, des peintures qui surpassent de beaucoup la manière des Grecs ; en 1221, Guido de Sienne peignait des *madones* que Lanzi dit être supérieures à celles du maître florentin « pour le naturel, la vérité, le coloris, et aussi pour le fini des accessoires ; » à Lucques, Bonaventure Berlinghieri peignait en 1235 son célèbre portrait de *Saint François* ; enfin, Margarithone d'Arezzo et Bartholomeo, de Florence, complètent la liste des peintres qu'on peut citer avant Cimabué. Ce dernier, toutefois, posséda à lui seul une somme plus grande

des qualités modernes, et Bottari a résumé la question en disant : « qu'il s'écarta seulement *plus que les autres* de la manière grecque. »

Ses draperies, en effet, sont moins roides, ses têtes plus soignées, surtout les têtes d'hommes ; il a donné à ses groupes un caractère sévère qui ne manque pas de grandeur ; mais chez lui l'expression est encore si incomplète, qu'il est obligé souvent d'y suppléer par des paroles écrites qu'il fait sortir de la bouche de ses personnages ; aussi, faut-il être véritablement amateur éclairé, pour voir avec plaisir ces peintures, et comprendre l'enthousiasme qu'excita la fameuse *madone* que l'on voit encore à Santa-Maria-Novella, et que le peuple escorta en triomphe, bannières déployées.

Un jour que Cimabué se promenait aux environs de Florence, il remarqua un jeune pâtre qui dessinait sur une pierre une de ses chèvres. Frappé de la vérité du dessin et de l'intelligence de l'enfant, il le demanda à son père et l'emmena avec lui pour en faire un artiste. Ce pâtre, c'était Giotto.

Giotto, né en 1270, est en réalité le premier peintre qui ait complétement abandonné le style byzantin. Sans doute on remarque encore de lui de la sécheresse et de l'imperfection dans le dessin, mais ces défauts, inhérents à son époque, ne peuvent faire méconnaître le progrès immense, radical, qu'il a fait faire à la peinture. Il a un style à lui, tantôt plein de grâce et de charme, et qui l'a fait surnommer le *Raphaël* de son temps, tantôt énergique et fier, et d'un caractère

tout moderne. Il a poussé extraordinairement loin l'art de la composition et de l'expression, et ses fresques d'Assise en sont une admirable preuve.

Aussi tous les princes, tous les grands seigneurs de son temps se le disputèrent-ils, et il passa sa vie à voyager de cour en cour : Boniface VIII le fit venir à Rome, et Clément V à Avignon; les Polentini de Ravenne, les Malatesta de Rimini, les d'Este de Ferrare, les Castruccio de Lucques, les Visconti de Milan, les Scala de Vérone l'appelèrent tour à tour et firent tout au monde pour se l'attacher.

C'était un homme universel : comme architecte, il a fait le délicieux campanile de la cathédrale de Florence; comme sculpteur, les bas-reliefs et les statues qui décorent la façade de cet édifice ; enfin, il perfectionna même la mosaïque, et nous avons vu qu'il était l'auteur de la fameuse *Navicella* de Saint-Pierre de Rome.

A partir de cette époque, les peintres, jusque-là considérés plutôt comme des ouvriers que comme des artistes, commencent à prendre dans la société la place qui leur est due; les souverains les recherchent, les poëtes les chantent, aussi leur nombre s'accroît-il avec une rapidité extraordinaire, et, en 1349, ils fondent à Florence la fameuse *Société de Saint-Luc*.

Bien qu'ils occupassent dans cette académie la place la plus honorable, ils y étaient encore mêlés à des artisans de toutes sortes, dans les ouvrages desquels le dessin entrait plus ou moins, tels que doreurs, stucateurs, coffretiers, vernisseurs, selliers, gaîniers, etc.

C'est qu'en effet la mode était à cette époque de mettre des peintures partout, sur les meubles, sur les bahuts, sur les boucliers, les harnais de guerre et de tournoi, et les artistes les plus célèbres, Giotto, Tadeo Gaddi, Orcagna, n'ont pas dédaigné de peindre les *cassoni*, ou coffres, dans lesquels on mettait les présents de noces offerts aux mariés.

Parmi les peintres qui viennent après Giotto, il faut distinguer les deux Orcagna ; c'est André, le plus célèbre des deux, l'auteur de la *Loggia dei Lanzi*, qui a peint au Campo-Santo de Pise les fresques si curieuses de *la Mort* et du *Jugement dernier*, dans lesquelles il s'affranchit absolument des errements de la peinture hiératique, et inaugura l'école du naturalisme, on pourrait même dire du réalisme.

Le Campo-Santo est sur le chemin de tous les voyageurs, et c'est là qu'on peut le mieux étudier les commencements de la renaissance : Giotto, les deux Orcagna, Buffamalco, Simone Memmi, Gozzoli, ont laissé là un ensemble de peintures qui forment un cycle, et où l'on peut aussi se faire une idée du courant d'idées de cette époque décimée par la peste, tourmentée par les luttes sociales, et dominée par les terreurs de toute sorte, terreur de la mort, terreur du jugement, terreur de l'enfer.

Nous voici enfin arrivés au xve siècle, et Florence, sous l'impulsion des Médicis, se couvre de merveilles. C'est alors qu'on voit paraître Donatello, Brunelleschi, Ghiberti, Alberti, Filarète, le Verrochio, et tant d'autres

qui ont imprimé sur le marbre, le bronze, l'argent et l'or la marque de leur génie.

Pietro della Francesca et Paolo Ucello eurent les premiers l'idée d'appliquer la géométrie à la peinture, et inventèrent la perspective, en représentant sur la toile les édifices tels qu'ils paraissent à l'œil. En même temps Massolino de Panicale s'adonnait au clair obscur et arrivait à des résultats de relief inconnus avant lui. Mais le plus grand génie de l'époque, le précurseur du grand siècle, fut sans contredit son élève, Maso di San Giovanni, dit Masaccio.

« Tout ce qui a été fait avant lui est peint, dit Vasari, mais tout ce qu'il a fait est vrai et animé comme la nature même. » Ses principaux ouvrages sont les fresques de Saint-Clément de Rome et celles de l'église del Carmine. L'action y est d'une vérité extrême, les parties nues sont traitées avec un art infini, les draperies sont simples et naturelles, le relief extraordinaire, et le coloris vif et en même temps harmonieux. Mais ce qu'il faut surtout admirer dans Masaccio, c'est *l'expression*, ce côté sublime de l'art, qu'il poussa aussi loin que possible et qui fit de ses peintures, on peut le dire, l'école des peintres du grand siècle. On ne sait jusqu'à quelle hauteur il se fût élevé s'il eût accompli sa carrière, mais il mourut en 1443, à quarante-deux ans, empoisonné, dit-on, et sans avoir eu le temps d'achever sa chapelle de l'église del Carmine, qui fut terminée par Filippino, fils de Filippo Lippi.

Ce Filippo Lippi, élève de Masaccio selon Vasari, était un moine carmélite, dont la vie est un véritable roman. Orphelin recueilli par charité dans un couvent, il prit le froc sans vocation : sa véritable vocation était la peinture. Fanatique de Masaccio, il passait des journées entières dans la chapelle del Carmine, et s'il ne reçut pas ses leçons, il n'en fut pas moins son élève en ce sens qu'il l'étudia exclusivement. Doué d'un naturel ardent et romanesque, il aima beaucoup, et la violence de ses sentiments était extrême. Un jour qu'il travaillait dans l'église d'un couvent de femmes, il aperçut à travers la grille une jeune religieuse dont la beauté fit sur lui une impression profonde. Prétextant le besoin de modèle pour une madone, il obtint la permission de faire le portrait de cette belle personne, qui s'appelait Lucrezia Buti : il était jeune, beau, spirituel, célèbre déjà, il n'eut pas de peine à s'en faire aimer et lui persuada de se laisser enlever. Arrêté pour ce fait et jeté en prison, il s'échappa, prit la mer, tomba au pouvoir de corsaires, qui l'emmenèrent esclave en Barbarie, y resta dix-huit mois, reçut la liberté pour prix du portrait de son maître qu'il avait fait au charbon sur un mur blanc, et rejoignit sa maîtresse en Sicile. Il vécut avec elle plusieurs années et en eut un fils, Filippino Lippi, qui fut aussi un grand peintre. De retour en Italie, il achevait ses travaux de la cathédrale de Spolète, lorsque les parents de Lucrezia le firent empoisonner au moment même où les Médicis venaient d'obtenir une bulle du

pape qui relevait les deux amants de leurs vœux et leur permettait de se marier.

Filippo Lippi n'est pas un peintre idéaliste comme Masaccio, mais il a de grandes qualités de style et d'élégance ; ses têtes de femmes et d'anges sont pleines de grâce et de charme, ses draperies amples et son coloris magnifique ; il mourut en 1469. Son fils Filippino, qui l'a dépassé peut-être par l'expression, a peint à Rome, une *Assomption* à la Minerve et quelques traits de l'histoire de *Saint Thomas d'Aquin*.

Pendant que s'épanouissait à Florence l'école du naturalisme, une autre école toute différente grandissait dans l'ombre des couvents : c'était l'école extatique, dépositaire fidèle des traditions religieuses. Ses principaux peintres étaient en même temps des miniaturistes ; le plus illustre de tous est Giovanni de Fiesole, Fra Beato Angelico. Doué d'une foi ardente et d'une véritable vocation religieuse, ce moine artiste a su imprimer à sa peinture un caractère céleste qui lui a valu son surnom, et il est impossible de voir ses œuvres sans émotion. Un saint seul pouvait arriver ainsi à l'expression sublime de la sainteté : aussi sa vie est-elle vraiment celle d'un saint. Un jour qu'il n'avait pas paru au réfectoire, on l'envoya chercher dans sa cellule, et on le trouva prosterné la face contre terre et sanglotant devant un tableau du Christ en croix qu'il avait commencé. Ce trait ne donne-t-il pas la mesure de l'homme et de son talent ?

Sa renommée n'avait pas tardé à franchir les murs de

son couvent et à se répandre au loin. Appelé de tous côtés, il ne faisait rien sans l'assentiment de son supérieur, et il pratiquait si naïvement le vœu d'obéissance, que le pape Nicolas V, qui l'avait fait venir à Rome pour peindre sa chapelle, l'ayant retenu à dîner et lui ayant offert de la viande, il s'en défendit parce qu'il n'avait pas la permission de son prieur. Son humilité n'était pas moins grande, et Vasari raconte que, pendant qu'il travaillait à la Minerve, l'archevêché de Florence étant devenu vacant, le pape, émerveillé de sa piété, voulut le lui donner; mais l'Angelico, se jetant aux genoux du pontife, le supplia de choisir un autre plus digne que lui, « qui ne se sentait pas propre, disait-il, à gouverner les peuples. » Il ajouta qu'il y avait dans son couvent un moine nommé Antonio, amoureux des pauvres, très-savant, sachant commander, craignant Dieu, et qui conviendrait bien mieux que lui. Le pape eut, en effet, égard à sa recommandation, et le moine Antonio fut nommé archevêque de Florence en 1445.

Les tableaux de Beato Angelico, qui sont très-nombreux, sont peints à la détrempe, ce qui, joint à une exécution minutieuse, leur donne l'aspect de grandes miniatures. Il a peint aussi quelques fresques, dont les plus importantes sont celles du Vatican et de la cathédrale d'Orvieto.

Son élève, Benozzo Gozzoli, a imité aussi Masaccio, et se distingue par l'élégance, l'originalité et le pittoresque de ses compositions. Son œuvre la plus impor-

tante est la suite de peintures qu'il exécuta au Campo Santo de Pise, « ouvrage prodigieux, dit Vasari, et capable d'épouvanter une légion de peintres. »

IV

SUITE DE L'ÉCOLE DE FLORENCE

Découverte de la peinture à l'huile. — Antonello de Messine, Domenico de Venise, Andrea del Castagno. — Découverte de la gravure. — Les prédécesseurs des grands hommes, Verrochio, Ghislandajo, Luca Signorelli. — Coup d'œil rétrospectif.

On commençait alors à faire grand bruit, en Italie, de la découverte de la peinture à l'huile par le Flamand Van-Eick, plus connu en France sous le nom de Jean de Bruges; cette découverte donnait aux couleurs une vivacité, une douceur et, en même temps, une durée inconnues jusqu'alors. Un certain Antonello, de Messine, partit pour la Flandre dans le dessein d'apprendre le secret, et l'on prétend qu'il le surprit dans l'atelier du peintre, en se faisant passer pour un riche seigneur et en lui faisant faire son portrait. De retour en Italie, il communiqua ce secret à un sien ami, Domenico de Venise, qui, après avoir travaillé dans plusieurs villes, vint se fixer à Florence et peignit, en se servant du nouveau procédé, des tableaux qui excitèrent une grande admiration. Cette admiration blessa jusqu'au vif un élève de Masaccio, nommé Andrea del Castagno, qui jusque-là avait brillé à Florence, et qui

par les démonstrations d'une feinte amitié, parvint à surprendre le secret de Domenico et le fit ensuite assassiner. Il jouit dès lors paisiblement d'une renommée sans partage, et son crime abominable eût toujours été ignoré, s'il ne l'eût révélé lui-même à son lit de mort.

La découverte de la peinture à l'huile est un fait trop intéressant pour que nous ne nous y arrêtions pas un peu, et il n'est pas hors de propos de rechercher ici quels ont été jusqu'au xv^e siècle les différents procédés de peinture.

Nous ne savons que peu de chose sur ceux des anciens; Pline nous parle de la peinture à l'encaustique et à la cire, et d'un certain vernis qu'Apelles appliquait sur ses tableaux et qui les préservait de la poussière et de l'humidité; mais ces renseignements sont bien vagues et bien incertains. Les seuls monuments anciens qui nous soient restés, les peintures murales de Pompéï et d'Herculanum, qu'on appelle communément *fresques*, ne sont en réalité que des peintures à la détrempe exécutées sur un enduit particulier. La fresque proprement dite se fait, comme l'indique son nom, sur un enduit de chaux *frais* qu'absorbe la peinture et qui fait corps avec elle; de là l'obligation pour le peintre d'achever son œuvre du premier coup, de là cette difficulté qui faisait dire à Michel-Ange, « que la peinture à l'huile devait être abandonnée aux femmes et aux enfants, » et à Vasari, « que la fresque est la manière la plus magistrale et la

plus belle, parce qu'elle consiste à faire dans un seul jour ce que dans les autres manières on peut retoucher autant de fois qu'on le veut. »

Dans les temps modernes, les premières peintures murales furent aussi des peintures à la détrempe; on mêlait alors à la couleur, de l'œuf et certaines gommes, et ce ne fut guère qu'à partir du xviie siècle que la fresque fut employée communément, bien que l'usage en fût connu auparavant. Pour les tableaux de chevalet, on se servait de l'encaustique et de la cire, mais ces procédés, qui donnaient d'abord à la peinture un certain éclat, ne l'empêchaient pas, au bout de quelques années, de devenir lourde et terne; la découverte de la peinture à l'huile, qui assurait aux tableaux un éclat et une durée illimités, et qui permettait de revenir sur le travail autant de fois qu'on le voulait, fut donc un immense progrès.

On a vivement contesté à Van-Eick le mérite de sa découverte, et l'on a prétendu que la peinture à l'huile avait été employée bien avant lui. L'argument le plus fort, le plus décisif, est tiré d'un manuscrit du xie siècle de la bibliothèque de Brunswick, qui est l'œuvre d'un moine nommé Théophile, et porte pour titre : *De omni scientia artis pingendi.* Cet ouvrage recommande positivement l'emploi de l'huile de lin, et donne de la manière la plus précise la manière de l'employer. Ainsi on lit dans la première partie, chapitre XVIII : « Accipe semen lini, et exsica illud in sartagine super ignem sine aqua..... Cum hoc oleo tere

minium sive cenobrium super lapidem sine aqua, et cum pincello linies super ostia vel tabula quas rubricare volueris, et ad solem siccabis ; deindè iterum linies et siccabis. » Ceci est le procédé matériel, la préparation de l'huile et du panneau ; plus loin, au chapitre XXII, il est parlé du broyage des couleurs et de leur emploi pour peindre les têtes, les animaux, les oiseaux et les feuilles des arbres, avec leurs tons variés : « Accipe colores quas imponere volueris, terens eas diligenter oleo lini sine aqua, et fac mixturas vultuum ac vestimentorum, sicut superius aquâ feceras, et bestias, sive aves, aut folia variabis suis coloribus prout libuerit. »

Le texte est formel et l'on ne peut aller à l'encontre. « En quoi donc, dit Lanzi, consiste l'invention de Jean de Bruges, cette invention qui lui a valu une si haute renommée? Le voici : avec l'ancienne méthode, on ne pouvait étendre une couleur sur un panneau, si la couleur employée auparavant n'avait pas d'abord été séchée au soleil, ce qui demandait une patience infinie, comme Théophile l'avoue lui-même : « Quod in imaginibus diuturnum et tædiosum nimis est. » (Chap. XXIII.) Il arrivait souvent aussi que le panneau éclatait quand on le faisait sécher, et de plus, les couleurs ne pouvaient jamais se mêler et se fondre parfaitement ensemble. Van-Eick eut le mérite de remédier à cet inconvénient; après de longues recherches, il en arriva à employer les couleurs huilées, de manière à ce qu'elles pussent sécher d'elles-mêmes,

sans être exposées au soleil. La question se trouve ainsi résolue de la manière la plus claire, et si Jean de Bruges n'inventa pas la peinture à l'huile, qui avant lui était d'un usage difficile, pour ne pas dire impossible, il inventa la manière de s'en servir, et le perfectionnement du procédé devient dans ces conditions une véritable découverte; de plus, il inventa le vernis, qui, dit Vasari : « Étant sec, ne craint point l'eau, anime les couleurs, les rend brillantes et les unit parfaitement. »

Une découverte qui fit autant peut-être pour le progrès de l'art que l'emploi de la peinture à l'huile, ce fut la découverte de la gravure sur métal, qui date à peu près du même temps. On comprend en effet quel service immense elle était appelée à rendre aux artistes, et quel puissant moyen de vulgarisation elle fournissait à la peinture; aussi peut-on dire qu'elle a été pour l'art ce que la découverte de l'imprimerie a été pour l'esprit humain.

Au commencement du xvie siècle elle brillait déjà d'un éclat extraordinaire, et Marc-Antoine Raimondi, qui a gravé presque toute l'œuvre de Raphaël, n'a pas été dépassé pour la correction du dessin et la netteté des contours. Depuis lors, cet art, de plus en plus perfectionné, a été illustré en Italie par Augustin Carrache au xviie siècle, en France, au xviiie, par Edelinck, Audran, Drevet, Lepicié, etc.

Chose singulière, la gravure se perfectionna en raison directe de la décadence de la peinture. « Les

graveurs modernes, dit Lanzi, dans plusieurs parties, égalent ou surpassent les anciens ; les applaudissements, les récompenses qu'ils obtiennent, la promptitude de leurs travaux, séduisent un grand nombre de génies formés pour les beaux-arts, et c'est aux dépens de la peinture peut-être qu'ils se livrent au burin. »

On ne peut en dire autant de notre époque : la gravure sur cuivre est depuis une trentaine d'années à peu près abandonnée. Seule, la gravure sur bois a survécu, et, elle n'a jamais été plus en honneur.

Après cette digression un peu longue mais nécessaire, revenons à la peinture. Nous sommes arrivés à la fin du xv^e siècle, nous touchons au siècle d'or, et il ne reste plus à parler, avant d'aborder les colosses de l'école florentine, Léonard de Vinci et Michel-Ange, que de leurs maîtres et de leurs prédécesseurs immédiats.

Verrochio, le maître de Léonard de Vinci et du Pérugin, avait commencé, comme la plupart des artistes de son temps, par être ciseleur ; il avait reçu ensuite les leçons de Donatello, et fut des premiers à mouler sur le nu, ce qui donne à ces ouvrages un cachet de vérité très-marqué ; il est du reste plus connu comme sculpteur que comme peintre.

Sa fin fut aussi tragique que mystérieuse : la seigneurie de Venise lui avait commandé la statue équestre de Colleoni, et déjà le cheval était fait, lorsqu'il apprit qu'on avait chargé un autre sculpteur de faire la figure ; outré de fureur, il brisa la tête et les jam-

bes du cheval et s'enfuit. A cette nouvelle, la seigneurie mit sa tête à prix, et publia que si jamais l'artiste tombait en son pouvoir, il aurait, lui aussi, les membres brisés et la tête tranchée. On s'arrangea pourtant ; les Médicis obtinrent de la sérénissime république la radiation de son décret, et de l'artiste florentin la promesse de reprendre son travail. Verrochio retourna donc à Venise ; mais à peine avait-il achevé la statue qu'il mourut d'une inflammation d'entrailles. Ceci se passait en 1488.

Ghirlandajo, qui fut le maître de Michel-Ange, s'appelait de son véritable nom Domenico Corradi, et son surnom lui vient de la célébrité que son père s'était acquise par la fabrication des *guirlandes* en argent que les Florentines portaient alors dans leurs cheveux. Lui-même commença par être orfévre ; mais une vocation irrésistible le poussa vers la peinture, et il arriva en peu de temps à une immense réputation. Outre le mérite d'une grande variété d'idées, d'une rare perfection de formes, et d'une pureté de contours remarquable, il eut encore celui de découvrir la perspective aérienne, qui donne à ses compositions une profondeur et un charme de lointains inconnus avant lui. Il fut aussi des premiers à renoncer dans ses tableaux à l'emploi de l'or, dont on faisait de son temps un si grand abus. C'est surtout dans l'église Santa-Maria-Novella qu'on peut le bien juger ; il y a fait des travaux importants, entre autres : l'*Histoire de saint Jean*, l'*Histoire de la sainte Vierge*, et surtout le célèbre *Massacre des Innocents*.

Lorsque Sixte IV, qui ne s'entendait guère en beaux-arts, mais qui tenait beaucoup à l'éclat qu'ils font rejaillir sur le souverain qui les protége, eut bâti la chapelle qui porte son nom, il appela à Rome pour la décorer les principaux artistes florentins, et parmi ceux-ci Ghirlandajo, qui y peignit la *Résurrection de Notre-Seigneur*, aujourd'hui détruite, et la *Vocation de sain Pierre et de saint André,* qu'on y voit encore.

Parmi les autres peintres appelés par Sixte IV pour décorer la Sixtine, on remarque : Sandro Botticelli, élève de Lippi, dont les tableaux ont souvent été confondus avec ceux de Mantegna, Rafaellino del Garbo, autre élève de Lippi, qui a peint les chœurs d'anges de la voûte, et qui après avoir commencé par jouir d'une réputation de grâce et d'élégance qui lui a valu son nom, se maria, devint père d'une nombreuse famille, et, obligé pour vivre de faire du métier, mourut pauvre et avili; enfin Lucas Signorelli, de Cortone, qui le premier étudia l'anatomie et peignit dans la cathédrale d'Orvieto des figures nues, auxquelles Michel-Ange ne dédaigna pas de faire quelques emprunts. Il a exécuté dans la Sixtine le *Voyage de Moïse avec Sephora* et la *Promulgation de l'ancienne loi*, compositions d'une grande étendue et où il a su éviter la confusion, malgré le grand nombre des personnages.

Nous voici arrivés au point culminant; les différentes écoles d'Italie, qui jusqu'à présent avaient copié servilement les Grecs ou s'étaient répétées elles-mêmes,

se dessinent et prennent le caractère qui leur est propre. Si nous récapitulons les différentes phases par lesquelles a passé l'art italien depuis son origine jusqu'au moment où il va se déverser sur l'Europe, nous voyons d'abord la peinture et la sculpture, exclusivement religieuses, végéter longuement, soumises à d'immuables types hiératiques; puis le goût de l'antiquité s'éveille avec Nicolas de Pise et Cimabué et s'épure avec Giotto, André Orcagna imite la nature, Brunelleschi découvre la perspective, Pietro della Francesca et Paolo Uccello l'appliquent à la peinture, Masolino trouve le clair-obscur, et Masaccio, un homme de génie, se sert de tout cela et y joint l'expression. En même temps la découverte de Jean de Bruges, apportée par Antonello de Messine et vulgarisée par Andrea del Castagno, vient accroître les ressources matérielles de la peinture et lui donner la durée et le coloris. Alors les écoles se développent et se multiplient dans toutes les villes d'Italie avec une fécondité extraordinaire, et les maîtres surgissent de toutes parts.

Un des côtés les plus saisissants de l'époque, c'est l'universalité de ces maîtres, qui cumulent à la fois toutes les branches de l'art. Tous sont pour le moins peintres, sculpteurs, architectes, ciseleurs; quelques-uns vont plus loin, et, comme Leone-Battista Alberti, semblent posséder toutes les connaissances humaines. « Architecte, peintre, sculpteur, graveur, perspectiviste, musicien, orateur, poëte, critique, historien, moraliste, physicien, mathématicien, Leone-Battista

Alberti serait unique dans l'histoire si Léonard de Vinci n'eût pas existé [1]. »

V

LÉONARD DE VINCI

Si l'on considère avec attention l'histoire des peuples, on remarquera que toutes les époques mémorables ont été personnifiées par des hommes qui en ont résumé les vertus et les vices. Depuis les beaux temps de la Grèce, depuis Périclès, qui a donné son nom à son siècle, jusqu'à nos jours, la nomenclature en serait longue ; mais jamais, en aucun temps, un homme n'a été d'une manière plus frappante l'incarnation de son époque et de son pays que ne le fut Léonard de Vinci. Homme de génie dans toutes les branches de l'art, chercheur curieux et infatigable dans toutes les branches de la science, esprit complet et encyclopédique, beau, spirituel, brillant, fort comme un athlète et élégant comme un courtisan, il fut en même temps inconstant, versatile, sans religion comme sans foi, politique, et flatteur quand même de tous les pouvoirs.

Au commencement du XVIᵉ siècle, en effet, l'Italie offrait au monde un magnifique et étrange spectacle. C'était l'épanouissement le plus complet de civilisation qu'il fût possible de rêver; l'art italien atteignait les sommets suprêmes de la perfection, et semait partout

[1] LÉCLANCHÉ, *Commentaires sur Vasari*.

des monuments merveilleux. La science, la poésie, la philosophie resplendissaient du plus vif éclat, et pourtant, à côté de cela, la société croulait gangrenée. « L'arbre, couvert d'un feuillage luxuriant et de fleurs incomparables, était rongé au cœur. Le monde idéal de l'art et le monde social et politique offraient un contraste à donner le vertige. Il y avait là entre le beau et le bien un divorce tel que le génie humain n'avait rien vu de semblable; l'esthétique de Phidias et d'Apelles avec les mœurs de la Rome des Césars! La société périssait, non par affaissement et langueur, mais par fermentation dissolvante [1]. »

Ce qui a manqué à Léonard de Vinci, c'est la foi ; esprit exubérant de séve, il a dépensé dans tous les genres sa puissante intelligence; mais il n'a pas poursuivi un but, comme Michel-Ange ou Raphaël. Il faut que l'homme soit *un* pour être vraiment grand, et c'est précisément cette unité qui a manqué à Léonard. Il a été tour à tour peintre, sculpteur, astronome, ingénieur, physicien, et l'on admire plus en lui la réunion de tous ces dons que leur résultat. D'autres hommes sont venus après lui, qui l'ont surpassé dans chacun de ces genres, et ceux-là ont été de plus grands hommes que lui.

A quelques lieues de Florence, tout près du lac Fuccechio, on voit encore les restes du petit château de Vinci. C'est là que naquit en 1452 Léonard de

[1] HENRI MARTIN, *Histoire de France*.

Vinci, fils naturel d'un notaire de la seigneurie de Florence, messer Pietro, et d'une certaine Catarina, dont on ne sait que le nom. Tout enfant, il manifestait les plus précoces et les plus brillantes qualités : il dessinait à ravir, improvisait des vers et les chantait en s'accompagnant de la viole. Un jour, son père l'ayant amené à Florence, montra à Verrochio, qui était son ami, quelques-uns de ses dessins, et celui-ci, frappé des dispositions et séduit par la grâce de l'enfant, proposa à son père de le prendre dans son atelier et en fit son élève favori.

C'est peu de temps après que Léonard peignit cette fameuse rondache dont tous ses biographes ont raconté l'histoire, histoire qui prouve à quel point, presque enfant encore, il poussait loin l'étude minutieuse de la nature. Il avait environ vingt ans lorsqu'il quitta l'atelier de Verrochio pour voler de ses propres ailes, il paraît que déjà ses œuvres se vendaient un grand prix, car il menait à Florence la vie élégante, faisant de l'escrime et de l'équitation, et ayant toujours les chevaux les plus beaux et les plus fringants. En même temps il s'occupait très-assidûment de musique, de physique, de chimie et de mécanique. Entre autres inventions, il avait fait le plan d'une machine avec laquelle il se faisait fort de soulever l'église de Saint-Jean tout entière et de la poser sur une base plus digne d'elle.

Tout cela ne lui faisait pas négliger la peinture, qui fut toujours sa principale occupation, et rien ne lui

coûtait de ce qui pouvait donner lieu à d'utiles observations : ainsi il fréquentait les quartiers populeux, les tavernes, les marchés. « Quelquefois dit Lomazo, il réunissait chez lui à dîner des paysans qu'il faisait boire, leur racontait des histoires, les faisait rire, et se servait utilement de ces jeux de physionomie. » Dans les sociétés où il se trouvait, il ne reculait pas, dans le même but, devant des plaisanteries hasardées que Vasari raconte complaisamment, comme, par exemple, de développer par des mélanges de gaz, des odeurs insupportables qui forçaient tout le monde à décamper au plus vite.

Soit qu'il ne se trouvât point apprécié à sa juste valeur par ses concitoyens, soit pour tout autre motif, il se décida vers 1480 à quitter Florence pour Milan. Le brouillon de la lettre qu'il écrivit alors à Ludovic le More, conservé à la bibliothèque ambroisienne, et écrite de gauche à droite, suivant sa bizarre habitude, est extrêmement curieuse et montre la multiplicité de ses études et de ses découvertes. Il dit qu'il sait « faire des pontons (*punti*), et qu'il a aussi le moyen de brûler et de détruire ceux de l'ennemi, de tarir l'eau des fossés dans les siéges, de tracer des chemins creux, de construire des chariots couverts indestructibles pour pénétrer dans les rangs ennemis, de fabriquer des foudres, bombardes et engins de guerre inconnus jusqu'alors ; il ajoute qu'en temps de paix il peut, sans redouter aucun concurrent (*ad paragone de omni altro*), faire toute espèce d'ouvrage en architecture, sculpture, peinture,

enfin exécuter la statue équestre de bronze qui doit être élevée à la mémoire du père de Ludovic. « Et si quelqu'une des choses que j'avance, dit-il en terminant, paraissait impossible à quelqu'un, je suis tout prêt à en faire l'expérience dans votre parc ou dans quelque autre lieu que ce soit. »

Ludovic accepta les services de Léonard, qui jouit bientôt à sa cour de la plus grande faveur. Ces deux hommes étaient faits l'un pour l'autre ; Ludovic raffola de cet artiste, qui était en même temps un courtisan si aimable, si accompli et si peu scrupuleux [1], et Léonard se trouva dans son milieu, chez un prince fastueux, où les fêtes se succédaient sans relâche. Bientôt il fut l'homme indispensable, et il n'y avait que lui pour régler les ballets, les carrousels, les mascarades. Là, comme à Florence, son activité prestigieuse savait suffire à tout, et durant les seize années qu'il passa à Milan, il fonda une académie qui portait son nom et où il professait lui-même, fit la fameuse statue de François Sforza, peignit *la Cène* au couvent des Grâces et écrivit ces innombrables traités dont les manuscrits existent à Paris [2].

De cette fameuse statue de François Sforza, qui faisait l'admiration de ses contemporains, il ne nous est rien resté. Elle était colossale, puisqu'il fallait

[1] Il peignait volontiers, pour ce prince, des images licencieuses dont Ludovic lui fournissait les sujets.
[2] Seul, le *Traité de peinture* a été publié.

100,000 livres de bronze pour la couler ; malheureusement elle n'était point encore fondue lorsque Ludovic fut fait prisonnier en 1499, et les soldats de Louis XII s'amusèrent à la prendre pour cible et la mirent en pièces.

La Cène nous reste, mais dans quel état! Il faut vraiment les yeux de la foi pour découvrir les mérites de cette peinture, l'œuvre capitale de Léonard et l'un des chefs-d'œuvre de l'art. Elle a eu tous les malheurs: d'abord peinte à l'huile sur le mur, et sans doute avec de mauvais procédés, elle était déjà dégradée et tombait en écailles, lorsque Vasari la vit en 1566, et Lomazzo assure qu'il n'en restait plus guère alors que les contours. En 1652, les moines, voulant faire agrandir la porte de leur réfectoire, ne se firent aucun scrupule de couper les jambes du Christ et des apôtres. En 1726, un certain Bellotti, peintre de dixième ordre, fut chargé de la restaurer et la repeignit entièrement, moins le ciel. Quarante ans après, un autre peintre, chargé de faire revivre les couleurs, commença par gratter avec une râcle la peinture ancienne, et il commençait à étendre sur cette vénérable peinture un enduit général pour repeindre plus à son aise, lorsque heureusement il en fut empêché. Lorsque Bonaparte entra à Milan en 1796, il signa un ordre qui préservait cette salle de tout logement militaire et en fit fermer les portes; mais un général de cavalerie qui vint après lui ne tint aucun compte de cet ordre, et, trouvant le local à son gré, en fit une écurie de dragons. Enfin,

en 1807, le couvent avait été transformé en caserne, lorsque le prince Eugène, plein de respect pour l'œuvre de Léonard, fit restaurer la salle et la mit enfin à l'abri des profanations.

Telle qu'elle est, et malgré toutes ces infortunes, *la Cène* produit encore une impression extraordinaire ; mais, pour bien la comprendre, il faut avoir vu auparavant une des copies du temps, assez nombreuses heureusement, car les gravures, même celle de Morghen, si belle de burin, n'en reproduisent qu'imparfaitement le caractère.

Léonard a mis dans ce tableau tout son génie ; il le fit dans le temps que le duc de Milan, frappé de la mort tragique de Béatrix d'Este, avait tourné à la dévotion, et que les fêtes et les distractions avaient cessé pour un temps. Aussi y mit-il un entrain extraordinaire, comme le témoigne Mateo Bandello, dans sa cinquante-huitième nouvelle : « Il venait, dit-il, de grand matin au couvent des Grâces, et cela je l'ai vu souvent, il montait en courant sur son échafaud, et là, oubliant de prendre aucune nourriture, il travaillait sans relâche depuis le matin jusqu'au soir. D'autres fois, il était trois ou quatre jours sans toucher à son ouvrage et venait seulement passer une heure ou deux, les bras croisés, à contempler ses figures. Je l'ai vu encore, en plein midi, lorsque les chaleurs de la canicule rendent désertes les rues de Milan, partir de la citadelle, où il modelait ses statues gigantesques, courir au couvent sans chercher l'ombre, et, après avoir donné

quelques coups de pinceau à l'une de ses têtes, s'en aller sur-le-champ. »

Aussi, trouve-t-on dans cette composition une harmonie de pensée, une unité d'impression merveilleuses. L'expression en est sublime; la figure du Christ est d'une beauté et d'une sérénité divines, et pourtant elle est inachevée : le peintre n'a pas osé la terminer, et Lomazzo raconte que sa main tremblait lorsqu'il y travaillait.

Par le dessin et la disposition, la *Cène* tient encore de la manière ancienne : il n'y a qu'un seul plan, et les personnages sont sur la même ligne ; mais c'est là tout, et « si l'on se reporte au temps où cet ouvrage fut exécuté, on ne peut qu'être émerveillé du progrès immense que Léonard fit faire à son art. Contemporain du Ghirlandajo, condisciple de Lorenzo di Credi et du Pérugin, il rompt d'un coup avec la peinture traditionnelle du xv^e siècle, il arrive sans erreurs, sans défaillance, sans exagération et comme d'un seul bond, à ce naturalisme judicieux et savant, également éloigné de l'imitation servile et d'un idéalisme vide et chimérique [1]. »

Les seize années que Léonard de Vinci passa à Milan, pendant son premier séjour, furent, sans contredit, les plus belles de sa vie. Quand arriva, en 1499, la catastrophe qui chassa le duc de Milan de ses États et l'envoya prisonnier de guerre à Loches, il retourna

[1] C. Clément.

à Florence, tout émue encore de la terrible fin de
Savonarole. Ses plus chers amis, Botticelli, Lorenzo di
Credi, avaient renoncé à la peinture ; Fra Bartholomo
était entré au couvent de Saint-Marc ; seul le Pérugin,
insensible à tout ce qui n'était pas lui-même, n'avait
pas changé. Ce fut probablement pendant ce séjour
que le Vinci commença le magnifique portrait du
Monna Lisa del Giocondo, dont on retrouve le souvenir
stéréotypé dans tous ses tableaux, et dont la beauté
étrange, le regard brillant et profond, le sourire énigmatique, ont passionné tant de générations. Il mit
quatre ans à le faire sans pouvoir le terminer, et le
vendit 4,000 écus d'or (45,000 francs) à François Ier.
En 1502, il accepta de César Borgia les fonctions d'ingénieur général de son armée et passa toute cette
année à voyager dans la Romagne et l'Ombrie ; puis il
revint à Florence, où il travailla en même temps que
Michel-Ange à la décoration du palais Vieux. Les peintures et les cartons de cette décoration, si célèbre dans
l'histoire des beaux-arts, ont entièrement péri. » Il s'agissait, dit Benvenuto Cellini, de représenter un épisode de la guerre de Pise. L'admirable Léonard de
Vinci avait choisi pour sujet un groupe de cavaliers
se disputant un drapeau ; il s'acquitta de sa tâche aussi
divinement qu'on puisse l'imaginer. » Léonard retourna
ensuite à Milan, où il trouva les Français et le maréchal de Chaumont, qui avait pour lui une tendre amitié.
En 1507, Louis XII le nomma son peintre ordinaire.
Quelques années plus tard, la Sainte-Ligue ayant re-

placé sur le trône de Milan le fils de Ludovic le More, il tenta de rentrer en grâce auprès de ce prince; mais son apostasie avait été trop éclatante; il fut obligé une seconde fois de quitter Milan, et partit pour Rome.

Ses relations si récentes avec les Français n'étaient pas faites pour le faire bien recevoir de Léon X, qui pourtant lui fit une commande importante. C'était le moment où Michel-Ange et Raphaël brillaient de leur plus vif éclat. A côté de leur rapidité prodigieuse d'exécution, la lenteur et l'insouciance de Léonard devaient paraître plus frappantes; aussi Léon X, à qui l'on raconta qu'il s'occupait, avant d'exécuter sa commande, de distiller des huiles pour en composer un vernis, dit en riant : « Celui-là ne fera jamais rien, puisqu'il songe à la fin avant de songer au commencement! » On ne manqua pas de rapporter ce propos à Léonard, qui, dégoûté de Rome, s'empressa d'aller à la rencontre de François Ier, qui entrait en Italie. C'est à Pavie qu'il construisit ce fameux lion qui marcha tout seul jusqu'au roi, et dont la poitrine, s'entr'ouvrant tout à coup, laissa voir les fleurs de lis de l'écusson de France. Il faisait partie de la suite de François Ier à l'entrevue de Bologne; lorsque ce prince retourna en France, il proposa à Léonard de l'emmener avec lui avec le titre de peintre du roi, et Léonard, dégoûté de l'Italie, où il voyait sa gloire éclipsée par celles de Michel-Ange et de Raphaël, accepta une pension de 700 écus d'or, et l'hospitalité au château de Clou, près

d'Amboise. Il y vécut quatre ans, vieilli et ennuyé, et mourut le 2 mai 1519, sans avoir fait autre chose que le plan d'un canal qui devait traverser la Sologne.

Telle fut la vie de cet homme extraordinaire, et l'on peut dire qu'il résuma en lui l'universalité qui est le caractère du génie italien. En fait d'art, il a marché dans la voie du naturalisme, mais du naturalisme qui unit la perfection de formes des anciens à *l'idéalité* des modernes. Dans les sciences, il a creusé à des profondeurs inouïes pour son temps, et pressenti ou indiqué la plupart des découvertes qui ont illustré Galilée, Copernic, Amontone, Porta, Castelli. Ses manuscrits [1], qui n'ont été déchiffrés qu'en partie, prouvent qu'il avait soupçonné le mouvement de la terre et fait des études sur le scintillement des étoiles, la lumière cendrée de la lune, le flux et le reflux. En optique il a décrit la chambre obscure, expliqué la perspective aérienne, la nature des ombres colorées, les mouvements de l'iris, la durée de l'impression visuelle. En mécanique, il a déployé, comme je l'ai déjà dit, une étendue de connaissance extraordinaire et une prodigieuse fertilité d'invention. Enfin, on lui doit comme ingénieur les canaux d'irrigation qui rendent si fertiles les plaines du Milanais.

Comme homme il était bon, sans grands vices ni grandes vertus, et prenant la vie de haut, en philosophe épicurien. Son portrait peint par lui-même, que l'on

[1] La bibliothèque de l'Institut en possède douze volumes.

voit aux Offices de Florence, répond bien du reste à l'idée qu'on se fait de lui : c'est une grande noblesse et un grand calme, beaucoup de finesse et de pénétration, et avec cela une grande beauté de traits.

VI

MICHEL-ANGE

Voici deux hommes, Léonard de Vinci et Michel-Ange, qui sont nés dans la même ville, qui ont vécu dans le même temps, qui tous deux ont atteint les sommets les plus élevés de l'art, et qui offrent le contraste le plus frappant, dans leur caractère, dans leur vie politique et dans la nature de leur talent. C'est du reste, un des côtés saillants de la renaissance, que cette puissance d'individualité.

Ce qui caractérise Michel-Ange, et ce qui a manqué à Léonard de Vinci, c'est une austérité de vie qui ne s'est jamais démentie, c'est une foi politique profonde et un amour ardent pour son pays, c'est un esprit de suite qui, mis au service d'une imagination extraordinaire et d'une science profonde, a fait de lui un des plus grands hommes dont puisse s'enorgueillir l'histoire de l'art.

Les contemporains ont remarqué que sa naissance avait été entourée de présages. Il naquit le 6 mars 1475 [1],

[1] Vasari et Condivi disaient en 1474, parce qu'alors l'année commençait à Florence le 25 mars.

à huit heures de la nuit, au moment où Mercure et Vénus étaient en conjonction avec Jupiter, « ce qui, remarque Vasari, annonçait bien ce qu'il devait être un jour. » Sa mère, étant enceinte de lui, avait fait une chute de cheval sans qu'il en résultât aucun accident, et l'un de ses frères qui couchait dans le même berceau mourut d'une maladie contagieuse sans la lui communiquer.

La plupart de ses biographes s'accordent à reconnaître que sa famille était issue de la maison des comtes de Canossa illustrée par des alliances princières, et que la branche des Buonarotti était établie à Florence depuis 1250. Son père Léonard Buonarotti Simoni, podestat de Chiusi et Caprese, fort pauvre et chargé d'une nombreuse famille, le mit en nourrice à Settignano, chez la femme d'un tailleur de pierres, et plus tard, Michel-Ange discourant avec Vasari, lui rappelait cette circonstance : « Si j'ai, lui disait-il, quelque chose de bon dans l'esprit (*si ho nulla di buono nell' ingegno*), cela vient de ce que j'ai respiré dès ma naissance cet air si léger de votre pays d'Arezzo, de même que j'ai sucé avec le lait de ma nourrice le goût des ciseaux et du maillet. »

Ses frères avaient été placés dans le commerce ; pour lui, son père le destinait à lui succéder dans l'exercice de ses fonctions, et il le plaça à Florence, chez un maître de grammaire ; mais Michel-Ange avait un goût marqué pour le dessin et négligeait beaucoup la grammaire pour tracer sur ses cahiers et sur les mu-

railles des images de toute sorte. Le hasard lui donna pour condisciple un enfant de son âge, François Granacci, qui travaillait en même temps chez Ghirlandajo, et qui lui prêtait en cachette les dessins à copier; il le mena même chez Ghirlandajo qui, frappé de ses dispositions extraordinaires, alla trouver son père et l'engagea fortement à laisser Michel-Ange suivre une vocation qui devait assurément le mener très-loin. Ce ne fut pas chose facile que de décider le vieux Léonard ; dans ce temps-là la carrière artistique était fort loin d'être considérée comme elle le fut plus tard, et le public ne voyait guère que le côté professionnel du métier; pourtant Léonard finit par consentir, et par un contrat daté du 1er avril 1489, Michel-Ange fut placé pour trois ans en qualité d'*apprenti* chez Ghirlandajo, qui devait payer annuellement au père une somme graduelle de 6, 8 et 12 florins d'or, convention singulière et qui prouve que bien qu'il n'eût alors que quatorze ans, Michel-Ange pouvait déjà aider son maître dans ses travaux.

Sur ces entrefaites, Laurent de Médicis, ce grand prince qui a si noblement mérité le surnom de *Magnifique*, réunissait à grands frais dans les jardins de son palais une quantité de statues et de fragments antiques ; il voulait fonder une école de dessin et rassemblait des jeunes gens qu'il prenait dans les ateliers alors en renom. Celui de Ghirlandajo lui en fournit plusieurs, entre autres Michel-Ange, qui avait alors seize à dix-sept ans. Le prince ne tarda pas à se prendre

d'une vive amitié pour ce jeune homme dont il pressentit le génie, et l'attacha même à sa maison.

Ce séjour à la cour de Laurent le Magnifique eut une immense influence sur le jeune Buonarotti ; il se trouvait là en contact avec tout ce que Florence comptait alors d'hommes illustres dans tous les genres, artistes, poëtes, savants, philosophes. D'un autre côté, vivant d'égal à égal avec les plus grands seigneurs, il prit l'habitude de ne point se laisser éblouir par le prestige du rang, et de garder cette conscience de sa valeur, et cette fierté hautaine qui le distinguèrent toute sa vie.

Laurent de Médicis étant mort en 1492, il se retira chez son père, et son chagrin fut si vif qu'il fut plusieurs jours sans pouvoir travailler. Bientôt pourtant, sur les instances de Pierre de Médicis, il reprit son appartement au palais et resta en assez grande faveur ; mais le fils dégénéré de Laurent n'était guère digne de comprendre un pareil génie, et c'est lui qui disait qu'il possédait deux hommes précieux, Michel-Ange et un coureur espagnol d'une extrême beauté, qui dépassait le cheval le plus rapide.

Ce fut vers cette époque que Michel-Ange commença à s'occuper d'études anatomiques ; il avait sculpté pour le couvent de San-Spirito un Christ en bois, et avait obtenu en échange du prieur, que l'hôpital annexé au couvent lui fournît des sujets de dissection. Lié avec Realto Colombo, chirurgien célèbre du temps, qui lui donna les premières leçons, il se livra à cette

étude, alors toute nouvelle parmi les artistes, avec l'ardeur qu'il mettait à toute chose. Sa passion était telle, qu'il en perdait le boire et le manger et passait souvent les nuits à étudier. Un de ses dessins le représente travaillant sur un cadavre nu, étendu sur une table de dissection, et éclairé par une chandelle fixée dans le nombril.

Sur ces entrefaites, Pierre de Médicis, qui ne savait pas, comme son père, couvrir de fleurs les chaînes de son despotisme, et dont l'orgueil devenait de jour en jour plus insupportable au peuple, se vit menacé d'une chute imminente; aussi Michel-Ange, partagé entre ses instincts républicains et la reconnaissance qu'il devait à la famille de Médicis, prit-il le parti de quitter Florence et de voyager. Il alla d'abord à Venise, puis à Bologne, revint à Florence en 1495, puis se rendit à Rome l'année suivante et y passa cinq ans. Ce fut pendant ce séjour, dont l'emploi est du reste assez peu connu, qu'il fit son *Bacchus*, l'*Adonis* des Offices, la fameuse *Pieta* de Saint-Pierre, dont je parlerai plus loin et qui produisit une immense sensation.

En 1501, on lui écrivit de Florence qu'une occasion magnifique se présentait de se faire connaître dans son pays. Il y avait sur une des places de Florence un bloc gigantesque de marbre de Carrare, que plusieurs sculpteurs avaient déjà essayé d'utiliser sans y pouvoir réussir. Le grand Léonard de Vinci lui-même, pressé par le gonfalonier Soderini, avait déclaré qu'on n'en pouvait tirer aucun parti. La difficulté devait séduire

Michel-Ange: aussi il accourut de suite, et s'engagea à tirer de ce bloc une figure colossale sans aucune pièce de rapport. Il fit aussitôt construire un atelier sur la place même, s'y enferma dans une solitude absolue, et au bout de dix-huit mois découvrit son *David*.

L'enthousiasme excité par cette statue fut inouï, et le soin qu'on mit à chercher la place la plus convenable pour le *géant*, comme l'appelle Condivi, le prouve assez : les plus illustres artistes du temps furent appelés à donner leur avis, et parmi eux, Léonard de Vinci, Pérugin, Filippino Lippi, le Ghirlandajo! Lorsqu'il fut placé, le gonfalonier Soderini vint l'admirer officiellement, un jour que Michel-Ange y faisait quelques retouches, et se croyant obligé de hasarder quelque critique bien sentie, dit que le nez du David lui paraissait un peu trop gros. « Vous croyez? répondit Michel-Ange; je vais voir à le diminuer un peu. » Et prenant dans la main gauche de la poussière de marbre, il feignit de la main droite de retoucher le nez, en laissant tomber un peu de poussière sur la tête du gonfalonier. « Eh bien, reprit-il, comment le trouvez-vous maintenant? — Parfait, parfait, répondit le magistrat, vous lui avez donné la vie! »

Ce fut dans ce temps-là que Michel-Ange peignit pour Angelo Doni cette *Sainte Famille* qu'on voit à la tribune de Florence, et qui est peut-être le seul tableau de chevalet authentique qui nous soit resté de lui. Lorsqu'il l'envoya à Doni, il lui fit réclamer en paiement 70 ducats; celui-ci, trouvant la somme un peu forte,

lui en envoya 40. Michel-Ange les renvoya aussitôt en disant qu'il voulait 100 ducats ou le tableau ; Doni offrit alors les 70 ducats ; mais à la troisième fois le peintre en demanda 170, et cette fois on s'empressa de payer.

Ceci prouve que la réputation de Michel-Ange était alors arrivée à son apogée ; aussi le gonfalonier Soderini le chargea-t-il de décorer l'un des côtés de la grande salle du palais Vieux ; Léonard de Vinci devait peindre l'autre côté. Michel-Ange commença ses cartons au printemps de 1503. Le sujet était *la Guerre de Pise*; Léonard, qui craignait les complications de plans et qui excellait à faire les chevaux, avait représenté un combat de cavalerie, et l'action très-simple se déroulait avec un très-petit nombre de personnages sur le devant du tableau.

« Michel-Ange, dit Benvenuto Cellini dans ses mémoires, représenta des soldats florentins qui se baignaient dans l'Arno, lorsque tout à coup la trompette ayant sonné l'appel, tous s'empressent de courir aux armes. Les gestes, les attitudes, les mouvements de ces personnages sont tels, que ni les anciens ni les modernes n'ont jamais rien produit d'aussi parfait. » Plus loin, Benvenuto Cellini, qui pourtant n'est pas louangeur de sa nature, ajoute : « Bien que le divin Michel-Ange ait fait ensuite la chapelle du pape Jules, jamais il n'arriva à la moitié de cette hauteur, jamais son talent ne retrouva la vigueur qui distingua ses premières études. » Aussi tous les artistes ont-ils étudié

ces cartons célèbres, et parmi eux on peut citer San-Gallo, Granaccio, Baccio Bandinelli, Andrea del Sarto, Perino del Vaga et Raphaël lui-même.

Malheureusement il ne nous est rien resté de cet ouvrage si admirable qui a péri dans les troubles populaires de 1512, ainsi que les peintures de Léonard de Vinci. Il avait mis le sceau à la réputation de Michel-Ange, et cette année même, Jules II, qui venait d'être élevé au pontificat, l'appela à Rome et lui commanda son mausolée, non pas un mausolée comme ceux qu'on avait fait jusque-là, où le défunt était simplement représenté couché sur son tombeau, mais quelque chose d'immense qui n'eût encore jamais été fait et qui frappât d'étonnement la postérité ; du reste l'artiste restait parfaitement libre comme invention et disposition, et quant à la dépense, on ne lui fixait pas de limites.

Michel-Ange resta plusieurs mois absorbé dans ses méditations et sans tracer une seule ligne, puis il fir le plan de ce monument colossal dont un dessin nous est resté. C'était un massif d'architecture de trente pieds de longueur, orné de pilastres supportant l'entablement, et sur lequel s'élevait un autre massif en reculée, surmonté lui-même, d'après Vasari, d'un groupe de figures représentant l'apothéose du pontife. Quarante statues devaient orner ce mausolée, dont huit devaient avoir de dix à douze pieds de haut. *Le Moïse* de Saint-Pierre-ès-liens est une de ces statues.

Jules II adopta le plan avec son enthousiasme accoutumé, et envoya Michel-Ange choisir lui-même les mar-

bres à Carrare, où il resta huit mois. Ces marbres, lorsqu'ils furent arrivés, occupèrent la moitié de la place de Saint-Pierre, et Michel-Ange se mit fiévreusement à l'œuvre, pressé par le fougueux pontife, qui avait fait construire un chemin couvert par lequel il pouvait chaque jour aller surveiller les travaux.

Cette grande ardeur pourtant se refroidit bientôt; après avoir décidé la construction du mausolée, il avait fallu songer à la place qu'il occuperait. La vieille basilique de Saint-Pierre n'offrait point assez de garanties de durée, et Michel-Ange avait proposé de faire de la tribune commencée sous Nicolas V une chapelle funéraire qui eût contenu le mausolée : cette idée fut le germe d'un nouveau projet, celui de la réédification de Saint-Pierre, et le Bramante fit pour la basilique projetée, un plan tellement gigantesque et magnifique que le souverain pontife, émerveillé, oublia tout pour ne plus penser qu'à ce temple splendide qui devait mettre le sceau à sa gloire en éclipsant tout ce qu'il y avait de plus merveilleux au monde et tout ce que l'antiquité elle-même avait jamais édifié. Les constructions furent commencées avec une activité incroyable. Jules II se sentant vieux, était pressé de jouir, et Bramante, qui n'était pas fâché d'absorber l'attention du pape à son profit, et de faire un peu oublier Michel-Ange qu'il n'aimait pas, poussait les travaux avec fureur. Il en résulta que les dépenses devinrent excessives et que le trésor pontifical n'y suffisait plus.

Aussi Michel-Ange ne recevait-il plus d'argent, et un beau jour il ne lui resta pas un écu pour payer des mariniers qui avaient déchargé à *Ripa-grande* un dernier transport de marbres. Comme le pape l'avait autorisé à s'adresser directement à lui chaque fois qu'il en aurait besoin, il monta de suite au Vatican ; mais on refusa de l'introduire, le pontife étant, disait-on, occupé des affaires de Bologne. Quelques jours après il y retourna, et ne fut pas plus heureux ; un camérier lui dit d'avoir patience, qu'il ne pouvait le laisser entrer. Un évêque qui se trouvait là s'étonne : « Ne sais-tu pas à qui tu parles ? dit-il au camérier. — Je le sais très-bien, réplique celui-ci, mais je suis là pour exécuter les ordres qu'on me donne. » Michel-Ange, qui jusqu'alors avait trouvé toutes les portes ouvertes, ne put supporter cette apparence de disgrâce : « Quand le pape aura besoin de moi, dit-il au camérier, vous lui direz que je suis allé ailleurs. » Puis il rentra chez lui à deux heures de la nuit, dit à son domestique de vendre à des juifs tous ses effets, partit pour la Toscane à franc étrier et ne s'arrêta qu'à Poggibonzi, hors du territoire pontifical. Là il fut rejoint par cinq courriers, chargés de le ramener de gré ou de force ; ils voulurent parler haut, et il les menaça de leur casser la tête, ils eurent alors recours aux supplications, mais tout ce qu'ils purent obtenir, c'est qu'il écrivît au pape : « qu'ayant été traité comme un misérable pour prix de ses services et de son attachement, il priait Sa Sainteté de faire choix d'un autre sculpteur. » A peine fut-il ins-

tallé à Florence, que la Seigneurie reçut un bref qui enjoignait impérieusement de renvoyer le fugitif; bientôt il en arriva un second, puis un troisième. Michel-Ange, qui connaissait le caractère violent de Jules II, songeait déjà à se retirer chez le Grand Seigneur, qui lui faisait les plus magnifiques propositions et voulait lui faire bâtir un pont pour joindre Constantinople à Péra, mais Soderini lui représenta qu'il trouverait chez le sultan un bien autre despotisme que chez le pape; que mieux valait retourner à Rome, où on lui promettait de tout oublier, et que du reste, s'il avait quelque crainte, on le rendrait inviolable, en lui donnant le titre d'ambassadeur de la république. « Tu t'es mis là, ajouta-t-il, dans une position où ne se serait pas risqué le roi de France; nous ne pouvons hasarder d'avoir pour toi la guerre avec le pape, c'est assez se faire prier, il faut partir. » Sur ces entrefaites le pape étant entré dans Bologne, Michel-Ange se décida à l'y rejoindre, et c'est là qu'eut lieu la réconciliation.

Rien de curieux comme l'histoire de cette entrevue. Michel-Ange, arrivé à Bologne le matin, se rendait à la cathédrale pour entendre la messe, lorsqu'il fut reconnu par ces mêmes courriers qui l'avaient rejoint à Poggibonzi. Ils l'abordèrent avec respect et le conduisirent sur-le-champ au palais des Seize, où il trouva Jules II à table : « Tu devais venir nous trouver, s'écria le pontife en le regardant d'un air irrité, et tu as attendu que nous vinssions te chercher! » Michel-Ange plia

le genou et répondit au pape que sa faute ne venait pas d'un mauvais caractère, mais qu'il n'avait pu supporter d'être chassé du palais pontifical. Jules II restait pensif, la tête baissée et l'air agité ; alors un évêque essaya de conjurer la tempête : « Que Votre Sainteté lui pardonne, dit-il, il a péché par ignorance, ces artistes sont tous ainsi ! » Le fougueux pontife fut heureux de trouver à déverser sur un indifférent la colère qui bouillonnait en lui : « C'est toi qui es un ignorant ! s'écria-t-il, tu lui dis des injures que je ne lui dis pas, moi. Retire-toi ! » Et il le fit mettre dehors par ses valets. Ainsi soulagé, il fit approcher Michel-Ange, lui pardonna, lui donna la bénédiction apostolique, et lui recommanda de ne pas quitter Bologne avant d'avoir pris ses ordres.

Quelques jours après il lui commanda sa statue colossale en bronze, qui devait être placée au-dessus du portail de San-Petronio. Dès qu'elle fut modelée en terre, il vint la voir, et comme Michel-Ange, qui avait fait la main droite bénissant, lui demandait s'il fallait mettre un livre dans la gauche : « Un livre ! s'écria Jules II, et pourquoi faire ? non pas, mets-y une épée; je ne suis pas un lettré, moi ! » Puis remarquant le mouvement menaçant du bras droit : « Dis-moi, demanda-t-il en riant, ta statue donne-t-elle la malédiction ou la bénédiction ? — Saint-Père, répondit Michel-Ange, elle menace le peuple de Bologne s'il n'est pas sage. »

Et le peuple ne fut pas sage en effet, car en 1511,

il brisa la statue, qui n'avait pas coûté moins de 5,000 ducats et de seize mois de travail.

De retour à Rome en 1508, Michel Ange comptait bien se remettre au mausolée de Jules II, mais les idées du pape avaient complétement changé. Tout préoccupé de la décoration des nouvelles salles du Vatican, il venait de confier à Raphaël, le protégé de Bramante, la décoration des *Stanze*, et, poussé, dit-on, par ce dernier, qui, toujours jaloux de la gloire du Buonarotti, espérait établir un parallèle fâcheux, il eut la singulière idée de demander au Buonarotti de peindre la voûte de la chapelle Sixtine. Étrange idée, en effet, que celle de demander à un sculpteur, au milieu de sa carrière, d'abandonner ses ciseaux, pour entreprendre des peintures de cette importance! Aussi Michel-Ange, effrayé, se récria-t-il; il allégua son ignorance de la fresque, assura au pape qu'il ne réussirait pas et le supplia de donner ces peintures à Raphaël. Mais tout fut inutile, Jules II s'entêta dans son idée, et nous devons à cet heureux entêtement une œuvre sublime.

Ce fut le 10 mai 1508 que Michel-Ange commença les travaux. Il avait fait venir des peintres à Florence pour lui montrer à fond les procédés de la fresque; dès qu'il les connut bien, il fit jeter à bas tout ce qu'ils avaient fait, et, s'enfermant dans sa chapelle, il se mit à l'œuvre avec rage, seul, et sans même prendre d'ouvriers pour broyer ses couleurs et préparer son mortier, travaillant de l'aurore à la nuit, et prenant à peine le temps de manger et de dormir. Un jour il

s'aperçut que ses peintures se couvraient de moisissure. Désespéré, il courut chez le pape, et lui raconta ce qui arrivait : « J'avais bien prévenu Votre Sainteté, dit-il, que la peinture n'était pas mon fait ; tout est perdu, et si vous en doutez, vous pouvez envoyer voir. » Le pape, en effet, envoya l'architecte San-Gallo, qui expliqua que la cause du dégât était dans la qualité de la chaux de Rome, qui séchait lentement, mais que la moisissure disparaîtrait à mesure que la peinture sécherait. Michel-Ange se remit au travail, et, en moins de vingt mois, il avait terminé la première partie de la voûte. Jules II voulut aussitôt que le peuple de Rome pût partager son enthousiasme, et, malgré les supplications du peintre qui voulait auparavant achever son œuvre, il persista dans sa volonté, et le 1er novembre 1509, Rome entière se précipitait dans la Sixtine.

L'effet produit par ces peintures si fières, d'un style si grandiose et si nouveau, fut prodigieux. Le Bramante, consterné du résultat imprévu de son idée, osa demander au pape de donner à Raphaël l'autre moitié de la voûte ; mais quand bien même Jules II n'eût pas été dans le feu de l'enthousiasme, son esprit de justice l'eût empêché de se rendre aux supplications de son architecte, et malgré l'affection qu'il lui portait, il refusa péremptoirement.

Michel-Ange se remit donc à l'ouvrage ; le pape le pressait avec sa furie habituelle. « Quand finiras-tu ? lui demandait-il sans cesse. — Quand je pourrai, Saint-Père, quand je pourrai. — Quand tu pourras !

s'écria un jour Jules II plein de colère ; eh bien, moi, je te ferai jeter à bas de ton échafaud. Et il leva son bâton. Michel-Ange se le tint pour dit, rentra chez lui et se disposa à partir une seconde fois; mais, déjà revenu de ce mouvement d'impatience, l'irascible pontife fit courir après lui un de ses favoris, Accursio, qui lui portait des excuses et des présents.

En 1512, les échafauds furent enfin enlevés, les travaux n'avaient pas duré plus de vingt mois. Jules II mourut l'année suivante, et Michel-Ange voulut se remettre aussitôt à son mausolée; mais Léon X, qui était le premier pape florentin, résolut de lui faire exécuter façade de l'église Saint-Laurent de Florence. On lui avait persuadé qu'il y avait en Toscane, à Pietra-Santa, des carrières de marbre qui valaient celles de Carrare et il y envoya Michel-Ange, qui, empêché par toutes sortes d'obstacles et obligé de faire faire des chemins pour conduire ces marbres à la mer, perdit là plusieurs années. Lorsqu'il revint à Florence, Léon X avait complétement oublié la façade de Saint-Laurent, et les marbres sont encore aujourd'hui au bord de la mer.

Michel-Ange produisit peu pendant les neuf années de ce pontificat, qui ne fut pour lui qu'une longue suite de projets avortés presque aussitôt que conçus. Sous Adrien IV, le pape austère, qui vint ensuite, les travaux d'art furent absolument abandonnés à Rome; son successeur, Clément VII, y revint un peu, et c'est sous son règne que Michel-Ange travailla à la biblio-

thèque et à la sacristie de Saint-Laurent, qui devait contenir les tombeaux des Médicis.

Après avoir vu dans Michel-Ange le sculpteur, le peintre et l'architecte, nous allons voir en lui le patriote et l'homme de guerre. L'Italie était alors en proie à toutes les horreurs de la guerre : le connétable de Bourbon venait d'entrer dans Rome, et Clément VII avait dû se réfugier dans le château Saint-Ange ; les Florentins avaient chassé les Médicis ; mais le pape, qui était un Médicis, avait fait alliance avec Charles-Quint, et l'une des conditions de cette alliance était le rétablissement de sa famille à Florence. A cette nouvelle, les Florentins se préparèrent à défendre leur indépendance, et comme les fortifications étaient insuffisantes, on songea à Michel-Ange, et on le nomma gouverneur et surintendant des fortifications. Ce ne fut pas sans répugnance qu'il accepta ces fonctions : il se souvenait toujours avec reconnaissance de Laurent, son premier protecteur, et il lui en coûtait de combattre les Médicis ; d'un autre côté, ses sentiments d'ardent amour pour son pays ne lui permettaient pas de refuser la défense de sa ville natale. Il accepta donc, construisit ces fortifications de San-Miniato, que Vauban a admirées, et resta six mois enfermé dans le fort, dirigeant tout par lui-même. Au bout de ce temps, la fatigue avait amené la désunion dans Florence ; le condottiere Malatesta, qui avait été nommé général en chef, trahissait la république, et Michel-Ange l'accusa publiquement dans le conseil. Au lieu de lui en savoir

gré, on lui reprocha son caractère soupçonneux, on alla même jusqu'à parler de lâcheté; on a pu voir par l'épisode de Jules II, combien il était susceptible et prompt dans ses résolutions: immédiatement, et sans se démettre autrement de ses fonctions, il quitta Florence avec son élève Mimi et son ami Ridolfo Corsini, et s'en alla à Ferrare et de là à Venise. A Florence on le déclara rebelle et traître à la patrie; mais le peuple, qui l'aimait, se souleva et le redemanda à si grands cris, que la Seigneurie fut bien obligée de le supplier de revenir; il reçut un sauf-conduit, et faisant taire ses susceptibilités, il rentra à Florence au péril de sa vie.

Pendant six mois, il continua à remplir ses fonctions avec une énergie et un dévouement sans pareils; mais la famine s'étant jointe à toutes les horreurs d'un long siége, la trahison ouvrit aux Impériaux la porte romaine, et le 12 août 1530, la ville capitula. Les principaux défenseurs furent tués, ruinés ou exilés, et Michel-Ange n'eût probablement pas échappé au sort commun, s'il ne fût resté quelque temps caché dans la tour Saint-Nicolas. Clément VII lui fit grâce et lui rendit même sa faveur, à la seule condition de restaurer les tombeaux de Saint-Laurent.

Tout est de Michel-Ange dans cette chapelle de Saint-Laurent, et il est impossible de ne pas emporter une impression profonde de ce sanctuaire de l'art. Rien de plus sublime que cette statue du duc Laurent, qu'on a surnommé *il Pensieroso*, le penseur, et qui semble la personnification de Florence méditant

sur sa ruine ; rien de plus grandiose que ces figures couchées du *Jour* qui semble une réminiscence du *torse du Belvedère*, et de *la Nuit* sous laquelle Michel-Ange trouva un jour ce quatrain célèbre :

> La Notte che tu vedi in si dolci atti
> Dormir, fu da un angelo scolpita
> In questo sasso, e perchè dorme ha vita.
> Desta la, se no'l credi; e parleratti.

« La Nuit que tu vois dormir dans un si doux abandon a été taillée dans ce marbre par un ange. Elle vit, puisqu'elle dort. Éveille-la si tu en doutes, et elle te parlera. » Et Michel-Ange, tout absorbé dans ses sombres pensées, écrivit au-dessous cet autre quatrain :

> Grato m'è il sonno e più l'esser di sasso
> Mentre ch'il danno e la vergogna dura ;
> Non veder, non sentir, m'e gran ventura,
> Però non mi destar ! Deh parla basso.

« Il m'est doux de dormir, et plus encore d'être de marbre, dans ces temps de bassesse et de honte; ne pas voir, ne pas sentir, est un grand bonheur. Donc, ne m'éveillez pas; de grâce, parlez bas. »

Ces figures ont un caractère vraiment surhumain : c'est la perfection de formes de la statuaire antique, animée par un souffle puissant, une pensée fougueuse et tourmentée, qui constituent ce style si fier, si grandiose et si inimitable que l'on appelle *le style de Michel-Ange*. N'eût-on vu qu'une fois, en effet, une statue du

Buanorotti, on en conserve toute sa vie une impression inaltérable, et le caractère si particulier de son génie reste à jamais gravé dans la mémoire.

Revenu à Rome en 1532, le grand homme voulut encore une fois se remettre au mausolée de Jules II ; mais il en fut empêché par Clément VII d'abord, par Paul III ensuite, qui l'obligea à peindre le *Jugement dernier* et la chapelle Pauline.

En 1546, il fut nommé architecte de Saint-Pierre, et fut confirmé dans ce titre par Jules III.

Je n'ai point à étudier ici ses ouvrages d'architecture, je ne parlerai donc point des travaux de Saint-Pierre, de la construction du Capitole, de l'achèvement du palais Farnèse. Ce serait aussi sortir de mon sujet que de considérer dans le Buonaratti le poëte éminent ; je veux dire quelques mots seulement de la passion unique qui lui inspira tant de beaux vers, de cet amour si pur, si éthéré qui illumina sa vieillesse.

Vittoria, l'objet de cette passion platonique, était de l'illustre famille des Colonna, si féconde en grands hommes. Fiancée dès l'enfance à Ferdinand d'Avalos, marquis de Pescaire, elle l'aima, jeune fille, et l'épousa en 1507 ; les deux époux avaient l'un et l'autre dix-sept ans. Les premières années de cette union qu'ils passèrent dans l'île d'Ischia, fut une lune de miel sans mélange ; mais le marquis dut prendre du service dans l'armée de Ferdinand d'Aragon, et se couvrit de gloire dans les guerres contre la France. En 1521, il

partageait avec Prosper Colonna le commandement de l'armée impériale. A la bataille de Pavie, il fut grièvement blessé, languit quelque temps, puis mourut en 1525, sans que Vittoria, qui s'était mise en route pour le rejoindre, ait eu le temps de recueillir son dernier soupir. Elle avait alors trente-cinq ans, sa beauté était dans tout son éclat, et le charme, l'élévation de son esprit étaient célèbres dans toute l'Italie; aussi les plus illustres partis se présentèrent-ils, et des princes mêmes se mirent sur les rangs; mais plongée dans un morne désespoir, la marquise se voua à un veuvage perpétuel.

Ce fut en 1538, pendant un séjour qu'elle fit à Rome, que Michel-Ange la connut, et de suite il ressentit pour elle cet amour si ardent et si pur qui se révèle à chaque page dans ses poëmes. Vittoria fut touchée de cette passion, et lui voua de son côté une tendre amitié. « Très-souvent, dit Vasari, elle se rendait de Viterbe à Rome, pour jouir de ses entretiens. Il lui adressa un grand nombre de sonnets auxquels elle répondait en vers et en prose. »

En 1547, elle tomba malade et mourut. Michel-Ange faillit devenir fou de douleur; il baisa une dernière fois la main de son amie, et Condivi raconte qu'il regretta toute sa vie de ne pas avoir osé l'embrasser sur le front.

Cette passion est la seule que l'on trouve dans cette longue vie, si austère et si chaste même dans la jeunesse. Michel-Ange ne voulut jamais songer au

mariage, et quand on lui demandait la raison : « J'ai une femme, répondait-il, qui m'a suffisamment persécuté : c'est mon art, et mes ouvrages sont mes enfants. » Et que lui aurait-il servi de se marier, en effet ? Le mariage, et je parle du mariage heureux, ne convient qu'aux âmes tendres qui ne peuvent se résigner à la solitude, ou aux esprits inoccupés qui ont besoin de se créer un but; mais pour les âmes fortement trempées qui savent se suffire à elles-mêmes, pour les esprits d'élite qui savent s'absorber dans le travail, le mariage n'est qu'un risque inutile, et ne peut que détourner de sa voie un homme de génie.

Michel-Ange survécut de seize ans à la marquise de Pescaire et mourut le 17 février 1563, sans avoir pu réaliser le désir qu'il avait toujours eu, de rendre le dernier soupir dans sa ville natale. En présence de ses amis rassemblés, il dicta ce testament laconique : « Je laisse mon âme à Dieu, mon corps à la terre, mes biens à mes proches. » Il était âgé de quatre-vingt-neuf ans moins quelques jours.

Son corps fut déposé provisoirement dans l'église des Saints-Apôtres, en attendant qu'on lui eût élevé un tombeau à Saint-Pierre; mais il avait exprimé le désir d'être inhumé à Florence, et son neveu Léonard Buonarotti, qui craignait que le peuple de Rome ne s'y opposât, enleva le corps et le fit sortir secrètement de la ville, enfermé dans une balle de laine.

A Florence on lui fit de magnifiques funérailles auxquelles assista la ville entière, et ses restes furent

déposés à Santa-Croce, où Bastista Lorenzo exécuta sur les dessins de Vasari le monument qu'on y voit encore aujourd'hui.

Cette grande et austère figure de Michel-Ange, qui a traversé le xvie siècle avec des mœurs d'un autre âge, est une des plus saisissantes et même une des plus sympathiques de son temps.

Comme peintre, comme sculpteur, on peut dire qu'il n'eut point d'ancêtres, car il surpassa tellement ses prédécesseurs, que l'on peut dire qu'il ne reçut rien d'eux. « Il a tous les caractères de ces êtres exceptionnels qui ne doivent aux circonstances que d'avoir pu développer librement leurs extraordinaires facultés. Il est de ceux qui ne tirent que d'eux-mêmes leur existence et leur grandeur, *prolem sine motu creatam*, et le jour où il termina sa longue et glorieuse carrière, c'est tout entier qu'il mourut [1]. »

Dans sa vie privée, à côté de travers réels, tels qu'une violence extrême, une susceptibilité excessive, un amour de la solitude poussé jusqu'à la misanthropie et un esprit mordant qui ne reculait jamais devant un sarcasme, il avait des qualités touchantes, et sut créer autour de lui des amitiés dévouées dans toutes les classes de la société. S'il était avec les grands d'une fierté hautaine, il était simple et bon avec les petits ; il retouchait sans rire les ébauches de son marbrier et aidait un pauvre artiste ambulant, nommé Menighella,

[1] C. Clément.

à modeler des statuettes de saints qu'il allait vendre dans les campagnes. On connaît son affection pour son domestique Urbino, qu'il soignait lui-même lorsqu'il était malade, et qu'il pleura comme un fils quand il le perdit. Fidèle à ses habitudes de sobriété, il vécut toujours pauvrement, se contentant de pain sec qu'il mangeait en travaillant, vêtu de gros drap et les jambes couvertes de guêtres en peau de chien ; avec cela, bon et généreux pour tous, prodiguant ses dessins à ses élèves, enrichissant son neveu et aimant à soulager toutes les misères.

Au physique, c'était un homme de moyenne taille, aux épaules puissantes, au corps sec, mais bien proportionné ; son front était large et carré, les yeux petits, bruns et tachetés de jaune et de bleu, les lèvres minces, la barbe peu fournie et partagée en fourche ; le nez avait été écrasé par un coup de poing de Torrigniano, un des rivaux de sa jeunesse. Il était d'une complexion si saine, que lorsqu'on ouvrit son tombeau, cent cinquante ans après sa mort, on trouva le corps parfaitement conservé et comme momifié par le temps.

VII

SUITE DE L'ÉCOLE DE FLORENCE

Fra Bartholomeo, Andrea del Sarto. — Les imitateurs de Michel-Ange, Daniel de Volterre, Granacci, Vasari, Pontormo, etc. — Cigoli, Carlo Dolci, Pierre de Cortone.

Deux artistes ont brillé surtout au milieu de cette pléiade de peintres qui rayonnent dans la gloire de

Léonard de Vinci et de Michel-Ange : Baccio della Porta, et Andrea del Sarto. Le premier, disciple et ami de Savonarole, était déjà célèbre lorsque le grand réformateur périt sur le bûcher; il fut tellement frappé de cette mort, et se sentit pris d'un tel dégoût de la vie, qu'il se fit moine dans le couvent de Saint-Marc, dont Savonarole avait été prieur, sous le nom de Fra Bartholomeo. Pendant quatre ans, absorbé dans la pratique d'une austère dévotion, il ne voulut pas toucher à ses pinceaux; lorsqu'il les reprit, il sembla que son talent se fût mûri dans le silence et le recueillement. Élève de Roselli et admirateur passionné de Léonard de Vinci, il avait d'abord cherché à imiter ce dernier maître; quand il revint à la peinture, il se rapprocha davantage de la manière de Raphaël, dont il avait fait la connaissance en 1504 lors du premier voyage de celui-ci à Florence, et dont il resta l'ami. Il alla lui-même à Rome quelques années après, et y laissa un *Saint Pierre* et un *Saint Paul* qu'on voit aujourd'hui au Quirinal.

Le style de Fra Bartholomeo se ressent encore de la sécheresse et de la froide symétrie de l'ancienne école, mais on trouve dans ses tableaux une transparence de couleurs, une science d'empâtement et de relief et une noblesse d'expression qui en font un des plus grands peintres de son époque.

Andrea Vannucchi, surnommé del Sarto, du métier de son père qui était tailleur, fut un des princes de l'école florentiné; il avait d'abord travaillé chez un

orfévre, comme beaucoup de peintres de son temps ; mais sa vocation pour la peinture s'était bientôt révélée, et à vingt-trois ans il s'était déjà fait connaître par son tableau de *l'Annonciation* qu'on voit aujourd'hui au palais Pitti. En 1518 il fut appelé en France par François Ier avec le Rosso et le Primatice et y laissa quelques ouvrages. Il revint en Italie comblé de présents; mais il avait eu le malheur d'épouser une certaine Lucrezia del Fede, qui fit le tourment et la honte de sa vie, le discrédita par son inconduite et son insolence et le ruina par les exigences de sa coquetterie. On dit même que pour subvenir aux besoins insatiables de son luxe, Andrea dissipa une somme considérable que François Ier lui avait confiée pour acheter des antiques, et perdit ainsi à jamais la faveur du roi et l'estime du public. Dès lors sa vie fut misérable, ravagée par la jalousie et les tourments domestiques, et il mourut en 1530 abandonné de tous, et même de sa femme.

La manière d'Andrea del Sarto rappelle celle de Raphaël, dont il n'a pas toutefois la noblesse ni l'élévation. La grâce de ses têtes d'enfants et de femmes, la pureté de dessin qui lui valut le nom d'*Andrea sans reproche*, la simplicité élégante de ses draperies, le fini des accessoires, donnent à sa peinture au charme particulier qui la fait reconnaître à première vue. Andrea était aussi, quand il le voulait, un copiste incomparable et il reproduisit le portrait de Léon X, de Raphaël, avec une telle vérité, que Jules Romain lui-

même, qui avait travaillé à ce portrait, ne savait pas reconnaître la copie de l'original.

« Ma science ne produira que des ignorants, » avait dit Michel-Ange, et il ne pouvait en être autrement. La plupart des imitateurs du grand homme n'ont cherché qu'à copier son style, sans songer que c'était sa science qui avait fait son style. Ils ont étudié ses œuvres sans avoir étudié autre chose, et voulant, comme lui, chercher les attitudes extrêmes, les raccourcis violents, et les rendre avec une touche libre et fière, ils ont seulement fait preuve d'ignorance et sont tombés dans les plus grossières erreurs, mettant des muscles là où il n'y en a pas, et les faisant ressortir au hasard, dans le mouvement comme dans le repos. De plus, ils ont absolument négligé le coloris, qui n'a jamais été le côté brillant de l'école florentine, et de là vient, qu'à fort peu d'exceptions près, on ne découvre guère parmi cette foule d'imitateurs que des peintres médiocres qui se ressemblent tous, et encombrent les galeries de leur dessin monotone et de leur couleur lourde et terne.

Parmi les élèves de Michel-Ange ou ceux de ses imitateurs qui purent recevoir ses conseils, il faut citer en première ligne, dans l'école de Florence, Daniel de Volterre, Granacci et Vasari. Le premier avait montré tout jeune une grande admiration pour les Buonarotti, et plus tard une disposition extraordinaire à l'imiter, qui l'avait fait remarquer et fait prendre par le maître en grande amitié. Son œuvre principale

est cette admirable *Déposition de croix* de la Trinité-du-Mont, qui fut faite d'après un carton de Michel-Ange. C'est lui aussi qui fut chargé par Paul III de vêtir les figures trop nues de la Sixtine, d'où son nom de *Braghettone*, culottier.

Granacci, son ami d'enfance, fut un peintre de mérite, mais il a peu produit, il était riche et faisait de la peinture pour son agrément. Vasari, qui avait travaillé d'abord avec Andrea del Sarto, puis avec Michel-Ange, est beaucoup plus connu par son *Histoire des Peintres* que par ses œuvres : il est la source à laquelle ont puisé sans relâche tous ceux qui ont écrit sur la peinture.

On peut compter aussi parmi les imitateurs de Michel-Ange, le Pontormo, qui travailla successivement sous Léonard de Vinci et Andrea del Sarto. Il avait montré tout jeune encore un talent tellement hors ligne, qu'on avait pu pressentir en lui un véritable génie et croire qu'il était destiné à continuer les traditions des grands maîtres. Son style primitif était grand et original et son coloris brillant à ce point qu'Andrea del Sarto l'avait, par jalousie, chassé de son atelier. Mais il ne tint pas ce qu'il promettait; d'un esprit bizarre et versatile, il abandonna sa première manière, qui lui avait valu tant de succès, pour imiter d'abord Michel-Ange, puis ensuite Albert Durer, dont l'influence sur l'école florentine eut de si désastreux résultats en substituant à la noblesse et à la grâce des maîtres italiens, la dureté et la sécheresse de l'école allemande. Le Pontormo céda plus que tout autre à cet

engouement fâcheux, et ce fut la ruine de son talent.

Après ces maîtres, contemporains de Michel-Ange, la décadence est complète, et le grand homme eut la douleur d'en voir dans ses dernières années les progrès évidents. Il arriva alors pour les beaux-arts ce qui était arrivé pour la littérature après Pétrarque : une uniformité de style désespérante, et parmi la foule des peintres florentins de cette époque, quelques noms seulement méritent d'être cités, tels que ceux de Francesco Salviati, Angiolo Bronzino, Alexandro Allori, Santi di Titi et le Pomarancio ; la nomenclature des autres ne serait que longue et fastidieuse.

Vers la fin du XVIe siècle seulement, l'école florentine sortit un peu de cette monotonie : Cigoli et Pagani qui avaient été étudier à Rome le Baroccio, séduits par cette manière élégante et ce coloris brillant, apportèrent à Florence les errements de la nouvelle école romaine. On en revint alors à de meilleures traditions, on imita davantage la nature, on reprit l'habitude de modeler en cire et en terre, le coloris se perfectionna, et ce style se forma : « qui, dit Lanzi, unissait la correction florentine à la *morbidezza* et au relief de la lombarde. » Le Cigoli, qui fut l'initiateur du nouveau style, joignait à une science parfaite du dessin et de la perspective, un coloris brillant et des effets puissants de clair-obscur qu'il avait empruntés au Corrége. Il avait peint au Vatican un *Saint Pierre guérissant un estropié*, qui, suivant Sacchi, peu pro-

digue d'enthousiasme en général, était le troisième tableau de Rome, après *la Transfiguration* et *la Communion de saint Jérôme*. Ce tableau a malheureusement péri, mais on peut encore juger le Cigoli à Rome par ses fresques de Sainte-Marie-Majeure et par quelques tableaux de chevalet dans les galeries.

Il faut citer après lui Domenico da Passignano, Battista Vanni, Matteo Rosselli, Lorenzo Lippi, puis nous arrivons à Carlo Dolci, qui a été à l'école florentine ce que le Sassoferrato fut à l'école romaine; l'un et l'autre, sans être des peintres fort remarquables, se firent une grande réputation en peignant des *madones* et d'autres sujets d'une égale simplicité, et c'est assez dire combien la décadence était réelle. Carlo Dolci n'a guère laissé que deux ou trois tableaux de grande dimension, mais, en revanche, un grand nombre de petites toiles qui lui étaient payées très-cher, et qu'il répétait à satiété. Son œuvre principale, son chef-d'œuvre, est à Rome dans la galerie Doria : c'est *la Vierge adorant l'enfant Jésus*.

Un homme qui a une bien autre valeur et que l'on n'apprécie pas assez à sa valeur, c'est Pierre de Cortone. On lui reproche, avec raison, d'avoir parfois abusé de sa facilité ; mais quelle entente profonde de la fresque, quelle fierté d'allure, quelle noblesse et en même temps quelle élégance ! La fougue de son imagination ne s'accommodait pas des petits sujets ; il lui fallait de grands murs à couvrir, d'immenses plafonds à décorer, et la décoration de la grande salle du pa-

lais Barberini à Rome est la plus belle expression de son talent.

Malheureusement, ses élèves, comme il arrive toujours, exagérèrent ses qualités, et en firent des défauts; sa facilité chez eux dégénéra en licence, et la manière *cortonesque*, comme on l'appelle, porta, il faut bien le dire, le dernier coup aux écoles de Florence et de Rome.

VIII

ÉCOLE ROMAINE

Le Pérugin, Raphaël.

L'école romaine est, à proprement parler, issue de celle de Florence, et le Pérugin, qui est la source de sa gloire et avec qui elle a pris rang en Italie, avait conservé fidèlement les traditions de cette école mystique dont Beato Angelico fut la plus belle expression. Seulement, il avait agrandi son style en s'inspirant à Florence des œuvres de Masaccio, du Verrochio, de Léonard de Vinci, et aussi, dans de certaines limites, des progrès accomplis dans les autres écoles d'Italie.

Ce qui distingue ses œuvres, c'est, avec un peu de sécheresse et de symétrie, une grande pureté de traits, un fini merveilleux, et avec cela une suavité d'expression, un accent de tendresse mystique et de naïve dévotion d'autant plus extraordinaires, qu'il ne croyait à rien, n'avait aucune vocation et faisait de la peinture par métier. Né dans la pauvreté et même dans la mi-

sère, il eut à lutter durement contre les difficultés matérielles de la vie, et conserva de cette lutte un respect et un amour de l'argent qui eurent sur son talent la plus fâcheuse influence. C'est à ce besoin tyrannique d'amasser, qu'il faut en effet, attribuer ces répétitions continuelles du même sujet qui ont pu faire croire qu'il avait peu d'invention. Il arriva, du reste, au but de ses désirs, à la richesse, et son insouciance en politique comme en religion, semble l'avoir préservé de tout malheur. Il traversa, indifférent et impassible, les grandes commotions de son époque, amassa de grands biens, se maria à son gré, et mourut à soixante-dix-huit ans, entouré de la considération de ses concitoyens.

Il faisait partie des peintres appelés par Sixte IV pour décorer la Sixtine, et l'on y voit encore une partie de son œuvre. Ses meilleurs ouvrages sont, avec ces peintures, *le Sposalizio*, qui est au musée de Caen, et que Raphaël a répété presque exactement ; *l'Ascension* du musée de Lyon, *la Pieta* du palais Pitti, les *fresques du Cambio* à Pérouse, et enfin les fresques de *Sainte-Marie-Madeleine* à Florence.

En somme, son mérite, pour avoir été un peu surfait, n'en est pas moins réel ; mais le plus pur de sa gloire, c'est d'avoir compté Raphaël parmi ses élèves, et d'avoir laissé des traces profondes dans la manière du divin maître.

« Voilà trois siècles et demi que l'admiration du

monde a consacré le nom du Sanzio comme celui du plus grand des peintres, et l'hypothèse d'une déception universelle étant inadmissible, chacun peut admirer sur parole [1]. »

S'il s'est trouvé en effet, des gens qui ont osé nier le génie de Michel-Ange, personne n'a osé encore s'attaquer à Raphaël, et à la vérité, personne n'y a songé. C'est qu'en effet son génie est tellement complet et résume tellement tous les autres, qu'il est toujours, par un côté ou par un autre, à la portée de chacun.

Tandis que Michel-Ange, planant dans les sphères les plus sublimes de l'art, s'attachait à une idée et l'exprimait à sa façon, sans s'inquiéter de ne point être compris, Raphaël, tout en s'élevant aux mêmes hauteurs, tout en atteignant les mêmes sommets, a su répandre dans ses peintures ce charme inhérent à sa nature, qui s'impose à toutes les organisations.

C'est qu'aussi la providence semble s'être plue à le combler de tous ses dons, et à entourer sa vie de tous les bonheurs : il naît à la fin du xv° siècle, au moment où l'art est enfin complétement sorti de l'ornière, au moment où les intelligences se développent dans tous les sens, où les grands hommes surgissent de toutes parts, en pleine renaissance en un mot, et son père, qui semble pressentir ses destinées, l'appelle Raphaël ! Ses yeux s'ouvrent à la lumière et son esprit commence à percevoir des sensations dans les magnifiques campa-

[1] GRUYER, *Fresques de Raphaël au Vatican*.

gnes de l'Ombrie, aux riches vallées, aux montagnes bleues, aux horizons noyés de lumière. Plus tard, lorsqu'un instinct inné l'attire vers la peinture, il trouve autour de lui une famille d'artistes qui encourage ses aspirations : ses premiers jouets sont des crayons et des pinceaux !

Son père Giovanni Santi n'était point, comme le prétend Vasari, un peintre médiocre ; il nous est resté de ses œuvres, assez pour permettre de l'apprécier à sa juste valeur ; et s'il n'eut rien de transcendant, du moins on doit lui reconnaître un talent réel et même remarquable pour son époque. Il fut le premier maître de son fils, et si celui-ci entra, en 1496, dans l'atelier du Pérugin, ce n'est pas, comme le dit encore Vasari, que Giovanni n'eût plus rien à lui apprendre, mais tout simplement parce qu'il était mort depuis un an ou deux, comme l'ont prouvé des documents récemment retrouvés [1]. Ce qu'il y a de curieux, c'est que Vasari bâtit là-dessus tout un petit roman, racontant le désir qu'avait Giovanni Santi de placer son fils chez le Pérugin, le voyage qu'il fit à Pérouse à ce sujet, et les larmes que la séparation coûta à Battista Ciarla, mère de l'enfant ; or, Battista était morte cinq ans auparavant, en 1491 !

Raphaël avait donc à peine treize ans lorsqu'il entra dans l'atelier du Pérugin, qui, à l'apogée de sa réputation, n'était pas tombé encore dans cette manière

[1] Voyez l'ouvrage de M. Passavant.

négligée, hâtive, dans ce système de répétitions continuelles qu'on lui a tant reprochées. Parmi ses élèves les plus distingués, on remarquait alors Andrea de Luigi d'Assise, que ses contemporains ont surnommé *l'Ingegno*, et qui devint aveugle à la fleur de l'âge; le Pinturichio, qui travailla plus tard à Sienne avec Raphaël, enfin le Spagna, avec lequel il se lia d'amitié. « Le choix du Pérugin pour maître fut un autre grand bonheur pour le jeune peintre d'Urbin; sa manière douce et simple convenait à ce génie d'ailleurs d'essence ombrienne. Elle le charma tout de suite et elle exalta ses sentiments au-dessus des tendances matérielles qui s'emparent si facilement d'une jeune organisation [1]. »

Pendant plusieurs années, en effet, il se conforma si exactement à la manière de son maître qu'il est fort difficile de distinguer leurs œuvres; on peut en juger par le *Sposalizio* que Raphaël fit à Citta di Castello en 1504, et qui rappelle étonnamment le tableau représentant le même sujet que le Pérugin fit en 1495 pour la cathédrale de Pérouse. C'est la même disposition, la même ordonnance, presque la même architecture.

C'est à la fin de cette même année 1504 que Raphaël se rendit pour la première fois à Florence. La sœur du duc d'Urbin, Jeanne de la Rovère, lui avait donné pour le gonfalonier Soderini une lettre de recommandation conçue dans les termes les plus pressants :

[1] Passavant.

« Celui qui vous présentera cette lettre, disait-elle, est Raphaël, peintre d'Urbin, doué d'un beau talent, et qui désire passer quelque temps à Florence pour se perfectionner dans son art. De même que son père qui me fut cher, il est rempli de bonnes qualités, modeste et de manières distinguées.... Je regarderai comme rendus à moi-même tous les services et toutes les bontés qu'il recevra de votre seigneurie. »

Ce voyage à Florence eut une influence décisive sur Raphaël, et la vue des chefs-d'œuvre de Masaccio, de Léonard de Vinci, de Michel-Ange, lui ouvrit des horizons nouveaux.

Il se lia avec quelques jeunes gens de son âge, avec Ridolfo, Ghirlandajo, Guiliano di San-Gallo et quelques autres moins jeunes que lui, entre autres Fra Bartholomeo. Il fit aussi chez le savant Taddeo Taddei qui l'avait accueilli comme un fils, la connaissance d'une foule de personnages distingués par leur naissance et par leur esprit, tels que Bibiena, Pietro Bembo et Baldassare Castiglione.

Pendant les quelques années qu'il passa à Florence, son talent arriva à sa pleine maturité. Il s'y dégagea absolument des errements mauvais de l'école d'Ombrie, de la sécheresse, de la symétrie traditionnelle, du manque de mouvement, mais il en garda le charme, la grâce et l'expression.

Ce qu'il y a surtout de merveilleux dans le Sanzio, c'est qu'en étudiant chaque école et chaque maître, il sut se les assimiler, et s'approprier leurs qualités, tout en

restant lui-même. « Son esprit était un merveilleux creuset où les doctrines les plus diverses venaient se combiner et se fondre pour en sortir œuvres parfaites, et ornées de beautés qui jusque-là ne s'étaient jamais trouvées réunies. Ses œuvres n'entraînent, ne subjuguent ni ne passionnent comme celles de Michel-Ange, elles n'attachent ni ne séduisent comme celles de Léonard, mais elles pénètrent doucement l'âme, et l'impression qu'on en reçoit, pour n'être ni violente ni soudaine, n'en est pas moins profonde. Toutes les créations de Raphaël, à quelque époque de sa vie qu'elles appartiennent, ont un air de famille, une saveur particulière, qui ne permet pas de les méconnaître, et aucun des maîtres du grand siècle de l'art n'a donné à ses œuvres plus d'unité qu'il n'en a su mettre dans les siennes en s'abandonnant à la pente naturelle de son génie [1]. »

Aussi est-ce une fâcheuse habitude qui lui fait attribuer trois manières distinctes, c'est-à-dire trois systèmes différents qui ont eu chacun leurs partisans et leurs détracteurs. Rien n'est moins exact; Raphaël a toujours marché dans la même voie, et jamais il ne s'est départi d'une seule et unique manière. Sans doute, on peut distinguer dans sa vie d'artiste l'enfance, la jeunesse et la virilité, et il y a loin de ses premières œuvres, lorsqu'il était chez le Pérugin, à celles qu'il exécuta à Rome dans les dernières années de son exis-

[1] C. Clément.

tence ; mais il n'y a pas eu, en réalité, dans toute sa carrière, de transformation de manière, mais seulement une marche constante et sûre vers le beau, vers la perfection, et avec cela une identité, une personnalité qui ne se sont jamais démenties.

De 1504 à 1508, il ne quitta guère Florence que pour aller faire quelques courts séjours à Pérouse, à Urbin et à Bologne. Le 11 avril 1508, il n'avait encore nullement l'intention de quitter Florence, car il sollicitait une lettre de recommandation du préfet d'Urbin pour le gonfalonier Soderini à qui il voulait demander la décoration de l'une des salles du palais Vieux. Dès lors, en effet, il se sentait assez sûr de lui pour ne pas craindre de se mesurer avec Léonard de Vinci et Michel-Ange, mais il renonça avec joie à ce projet lorsque le Bramante, son parent, l'appela à Rome où il avait obtenu de l'employer dans les immenses travaux du Vatican.

Le moment était merveilleusement choisi : Jules II, ce grand pontife qui appliqua toute son énergie passionnée à tant de belles entreprises et qui fit tant de grandes choses, régnait depuis cinq années ; lorsqu'il parvint au trône pontifical, Rome, désolée par la violence des partis, par les guerres de rues, par les assassinats, par les commotions de tout genre, n'était qu'une ruine immense ; bientôt tout fut changé, l'ordre remplaça le désordre : « la ville éternelle, de fangeuse, sale et humble qu'elle était, devint brillante, magnifique, superbe et digne du nom romain. » Raphaël ar-

rivait donc au bon moment et, tout en étudiant les chefs-d'œuvre de la sculpture et de l'architecture antique, il allait se trouver là en contact avec tout ce que l'Italie comptait de célébrités en tous genres, car tous les grands artistes venaient alors demander à Rome la consécration de leur célébrité.

Il s'y mit en relations, de même qu'à Urbin et à Florence, avec les personnages les plus distingués, et ce besoin, qu'il montra toujours, de faire sa société des hommes supérieurs, donne bien la mesure de l'élévation et de la nature exquise de son esprit.

C'est au milieu d'un tel ensemble de circonstances qu'il arriva à cette période sublime et dernière, qui est l'épanouissement de toutes ses facultés. La vue des ouvrages de Michel-Ange lui fut, il n'est pas permis d'en douter, d'une grande utilité, et il disait lui-même qu'il remerciait le ciel de l'avoir fait naître du temps de ce grand homme.

On a voulu établir un parallèle entre ces deux hommes de génie. A quoi bon ? Chacun d'eux a été immense en suivant une voie absolument différente. Michel-Ange est arrivé par la force, la science, la grandeur, Raphaël par le charme, la délicatesse et une grâce vraiment divine ; il ne pouvait y avoir entre eux de rivalité.

Ce que Raphaël a produit, de 1508, année de son arrivée à Rome, jusqu'en 1520, est quelque chose d'inouï, et Michel-Ange lui-même en était émerveillé. Tout en exécutant les fresques du Vatican et de la

Farnésine, tout en peignant une quantité prodigieuse de portraits et de tableaux de chevalet, il trouva moyen de s'occuper activement d'architecture, continua les travaux de Saint-Pierre, et construisit à Rome et à Florence, des palais et des villas ; en même temps, il faisait preuve de profondes connaissances en archéologie, par son grand travail sur la Rome antique, travail malheureusement perdu. Avec cela, il menait une vie de grand seigneur, car il était gentilhomme de la chambre du pape, fréquentait les beaux esprits, et marchait toujours entouré d'une nombreuse escorte d'élèves qui lui formaient comme une cour [1].

Vasari raconte que le pape lui avait promis le chapeau de cardinal, et il n'y a là rien d'étonnant, car il n'était pas plus nécessaire alors qu'aujourd'hui d'être prêtre pour être fait cardinal, il fallait seulement avoir reçu les ordres mineurs. C'est dans l'espoir d'obtenir le chapeau qu'il refusa, dit-on, d'épouser la nièce du cardinal Bibiena : il y avait peut-être aussi dans ce refus d'une brillante alliance le besoin d'indépendance si nécessaire à l'artiste, et encore l'impossibilité de renoncer à cette Margharita que la légende a popularisée sous le nom de *Fornarina*.

On ne sait, en réalité, que bien peu de chose sur

[1] On connaît l'anecdote assez apocryphe de la rencontre de Raphaël et de Michel-Ange, anecdote qu'Horace Vernet a rendue populaire : « Vous marchez avec une grande foule comme un général, » aurait dit Michel-Ange. — « Et vous, répliqua Raphaël, vous allez seul comme le bourreau. »

cette jeune fille, et tous les récits qu'on trouve chez les biographes ne reposent sur rien de certain; mais enfin ce que l'on raconte peut, en somme, être vrai. Elle habitait dans le Transtevère une maison qu'on montre encore, et à laquelle attenait un petit jardin orné d'une fontaine; on raconte que Raphaël en se rendant au Vatican, l'aperçut un jour baignant ses pieds dans la fontaine, et que du premier coup il s'enamoura de cette belle fille, qu'on retrouve si souvent dans ses tableaux, idéalisée et poétisée. Il faut bien supposer qu'elle possédait, outre sa beauté, des qualités morales qui fixèrent le cœur du Sanzio, car il lui resta fidèle jusqu'à sa mort.

Cette vie si multiple, si fiévreusement occupée, devait ruiner prématurément une organisation aussi frêle que celle de Raphaël. Il n'avait pas encore achevé la *Transfiguration*, qu'il fut pris d'une fièvre violente qui mit tout à coup ses jours en danger; il eut à peine le temps de mettre ordre à ses affaires et de dicter son testament. Ses parents, ses amis reçurent de riches souvenirs; il légua à ses élèves favoris, Jules Romain et le Fattore, tout ce qu'il laissait de dessins et d'objets d'art, enfin Margharita fut richement dotée. Ayant ainsi réglé ses affaires terrestres, il reçut avec une grande foi les sacrements de l'Église, et mourut le jour anniversaire de sa naissance, le 6 août 1520 [1].

[1] La cause de la fin prématurée de Raphaël n'est guère connue. Vasari a raconté, d'après Fornari, qu'elle était due à l'abus du

La douleur causée à Rome par cette mort fut inexprimable, car chacun comprenait combien c'était là une perte irréparable. Une foule immense accompagna les restes du grand homme jusqu'au Panthéon, et, derrière son cercueil, on faisait suivre son tableau inachevé de la *Transfiguration*.

Voici l'épitaphe, composée par Pietro Bembo, qui fut placée sur son tombeau :

<div style="text-align:center">

D. O. M.
Raphaeli . Sanctio . Joann . F. Urbinati
Pictori . eminentiss . veterumq . æmulo
Cuius . spirantes . propè . imagines . Si
Contemplere . natura . atque . artis . fœdus
Facilè . inspexeris
Julii II . et Leonis X . pont . Maxx . picturæ
Et architect . operibus . gloriam . auxit
Vix . annos XXXVII . integer . integros
Quo . die . natus . est . eo . esse . desiit
VIII . id . aprilis . MDXX
Ille hic est Raphaël timuit quo sospite vinci
Rerum magna parens et moriente mori.

</div>

Cent cinquante-quatre ans après la mort de Raphaël, Carlo Maratta voulant honorer sa mémoire, fit exécuter par Paolo Naldini un buste en marbre qui, placé au-dessus de l'épitaphe, fut enlevé en 1820 du Panthéon, ainsi que beaucoup d'autres, et transporté au musée du Capitole.

plaisir, Misserini l'attribue à un refroidissement; chacun des biographes de Raphaël a adopté l'une ou l'autre de ces versions, qui ne sont appuyées sur aucun témoignage certain.

On a montré longtemps à l'académie de Saint-Luc un crâne qu'on disait être celui de Raphaël et qui aurait été enlevé de son tombeau lorsque Carlo Maratta fit placer le buste de Naldini ; ce crâne était comme un but sacré de pèlerinage, et le jour de la fête de Saint-Luc, les élèves de l'académie allaient le visiter processionnellement. Pourtant il n'était fait aucune mention de l'ouverture du caveau sépulcral en 1674, et il s'éleva, plus de trois siècles après la mort de Raphaël, une grande discusssion entre les antiquaires et les artistes romains, non-seulement sur l'authenticité du crâne, mais sur l'authenticité même de la sépulture de Raphaël dans l'église du Panthéon. Malgré l'épitaphe de Bembo, quelques savants se fondant sur l'ambiguïté des assertions de Vasari à cet égard, prétendaient que les restes mortels du Sanzio avaient pu être enterrés à la Minerve, où les gens d'Urbin possédaient une chapelle particulière. Pour mettre fin au débat, le sculpteur Fabris obtint la permission de faire exécuter des fouilles dans le Panthéon, et le 14 septembre 1833, en présence d'une députation de l'académie de Saint-Luc, de l'académie d'archéologie, de la Commission des beaux-arts, de professeurs de chirurgie et de chimie, et sous les yeux mêmes du cardinal-vicaire, du gouverneur et du majordome, on trouva sous la statue de la Vierge de Lorenzo Lotti[1] un cercueil de bois de

[1] Cette statue avait été placée dans la chapelle, d'après la volonté exprimée par Raphaël dans son testament.

pin, recouvert d'un crépi de chaux et de travertin pilé. Dans le cercueil était un squelette bien conservé ; la tête, suivant l'usage canonique, était tournée du côté droit de l'autel, *a cornu evangelii;* au fond du cercueil étaient une foule de petites boucles et d'épingles en métal qui, probablement, attachaient la draperie dans laquelle le cadavre avait été enseveli.

Le corps mesurait cinq pieds deux pouces et trois lignes; le cou était long, ce qui annonce généralement une constitution assez faible, les bras et la poitrine délicats. La main droite fut moulée ainsi que le larynx et le crâne. « D'après le moule en plâtre que nous avons vu chez le sculpteur Fabris, dit Passavant, la tête devait être d'une beauté parfaite; le front s'avance en saillie au-dessus des yeux, mais il n'est pas large et n'offre pas une hauteur considérable. Par contre, la partie occipitale du crâne forme un bel arc d'une ampleur extraordinaire. En général, toutes les parties de la tête présentent un développement égal, sans que l'une prédomine sur l'autre. »

Pendant un mois, le squelette resta exposé et fut visité par une foule immense ; au bout de ce temps, on lui rendit les honneurs funèbres, et le nouveau cercueil en bois de pin, muni de *l'authentique* écrit par un notaire, et renfermé dans un cylindre de plomb, fut scellé de cinq cachets et déposé dans un sarcophage de marbre donné par le pape. A l'occasion de la découverte du tombeau, on avait ouvert une souscription pour élever à Raphaël un monument digne de lui.

Cette souscription produisit de suite une somme importante, et pourtant rien n'a été fait encore, ni même décidé.

IX

SUITE DE L'ÉCOLE ROMAINE

Les élèves de Raphaël, Jules Romain, Perino del Vaga, Jean d'Udine, etc.— F. Zuchero, le chevalier d'Arpin, Barroccio, Sassoferrato, Ciro Ferri, Carlo Maratta, Pompeo Battoni.

Raphaël mort, presque tous ses élèves se dispersèrent dans les différentes villes d'Italie, et ceux qui étaient restés à Rome en furent bientôt chassés par la peste et par le fameux siége du connétable de Bourbon. Le plus illustre est sans contredit, Julio Pippi, surnommé Jules Romain, qui, par le charme de son caractère, avait su, plus que tous les autres, gagner l'affection du maître. Tant qu'il resta sous l'influence de Raphaël, il imita exclusivement sa manière; mais lorsqu'il fut livré à lui-même, il pencha, lui aussi, vers le style de Michel-Ange, et, chose singulière, il en fut ainsi de presque tous les élèves de Raphaël. Jules Romain passa tout le reste de sa vie à Mantoue, où il avait été appelé par le duc François de Gonzague, qui lui témoigna toujours la plus constante amitié, et dont il transforma la capitale, faisant d'une ville laide, sale et malsaine, une des plus belles cités d'Italie. C'est là et là seulement, qu'on peut l'apprécier à sa juste valeur, car il a tout fait, et s'est montré à la fois architecte,

décorateur et peintre, construisant des rues et des quais, bâtissant des églises et des palais, et les couvrant de fresques, à la tête d'une armée d'artistes. Ce qui distingue surtout cet homme au talent énergique et fougueux, c'est le grandiose de ses conceptions; la fécondité de son imagination ne s'accommodait point du travail personnel et exclusif, il lui fallait toute une école à diriger, et il savait tirer parti du talent de chacun avec un art merveilleux. Ce n'est point dans les musées qu'il faut le juger; ses tableaux de chevalet sont secs, souvent lâchés, et d'un ton peu agréable, car il faisait fi de la couleur et abusait du noir de fumée dont l'effet est si désastreux. Il mourut à cinquante-quatre ans, en 1546, au moment où le pape Paul III venait de l'appeler à Rome pour lui donner la direction des travaux de Saint-Pierre, restée vacante par la mort de San-Gallo.

Perrino del Vaga a été regardé par quelques-uns comme supérieur à Jules Romain, sinon comme dessinateur, au moins comme coloriste, et de fait, il sut mieux que lui garder la manière suave de l'Urbinate. Malheureusement, il était poussé par un besoin d'argent continuel qui fit de lui un entrepreneur de peintures; il acceptait toutes les commandes, de quelque genre qu'elles fussent, et les faisait exécuter par des peintres à gages. De même qu'il faut aller à Mantoue pour juger Jules Romain, de même il faut avoir vu Gênes pour connaître toute la valeur de Perino del Vaga : là, il s'est illustré par les fresques de ce beau

palais Doria qui étend jusqu'à la mer ses portiques de marbre : il y a peint *la Guerre des géants contre l'Olympe*, et ce qui est de sa main est vraiment magnifique. C'était un artiste complet; il faisait les stucs, les grotesques, les paysages, les animaux, aussi bien que la peinture d'histoire; malheureusement, sa constitution avait été minée dans sa jeunesse par les privations, plus tard, par les excès de tout genre, et il mourut, à quarante ans à Rome, d'une attaque d'apoplexie.

Parmi les principaux élèves de Raphaël, il faut encore citer Jean d'Udine, si célèbre par son habileté à représenter les animaux et les fleurs, que Vasari s'écrie en parlant de sa *loge* du Vatican : « Ces peintures sont dans leur genre les plus belles, les meilleures, les plus précieuses qui aient jamais été contemplées par un œil mortel ! » Puis viennent, Polydore de Caravage, qui avait commencé par être maçon, et qui avait révélé son talent en aidant Raphaël dans la préparation des loges du Vatican, et ces deux illustres maîtres : Garofalo et Gaudenzio Ferrari, qui devinrent chefs d'école à Ferrare et en Lombardie.

Les élèves de Raphaël disparus, la décadence commence sous les papes Grégoire XIII, Sixte V, Clément VIII. « Sous leur pontificat, dit Lanzi, les peintres italiens, et les ultramontains même, inondèrent la ville de la même manière que les poëtes sous Domitien et les philosophes au temps de Marc-Aurèle; chacun y apportait son style, et la plupart l'y rendaient encore plus défectueux par la promptitude de leur travail. C'est

ainsi que la peinture, celle à fresque surtout, devint un travail de pratique et presque un mécanisme. »

Parmi les peintres d'alors qui ont laissé un certain nom, il faut citer Federico Zucchaero, auteur d'un traité de peinture, et le premier directeur de l'académie de Saint-Luc, fondée par Grégoire XIII en 1595. Son plus grand titre de gloire est d'avoir peint, dans la cathédrale de Florence, des figures de 50 pieds de haut, dont il tirait grandement vanité, disant que c'était tout ce qu'on avait fait encore de plus énorme : voilà où en était réduit l'art.

Giuseppe Cesari, dit le chevalier d'Arpin, est celui des maîtres de ce temps qui contribua le plus à perdre le goût public, non pas qu'il n'eût un véritable talent, il était doué au contraire des plus brillantes qualités, et quand il a voulu se donner la peine de soigner ses œuvres, il a prouvé qu'il eût pu être un grand peintre, mais il a malheureusement trop sacrifié au goût du jour et s'est laissé aller à cette déplorable facilité qui lui apportait la richesse et la célébrité. Il a été exactement à la peinture ce que le chevalier Marini a été à la littérature ; ses élèves, comme il arrive toujours, ont pour la plupart exagéré ses défauts sans avoir ses qualités, et le mal était au comble, lorsque deux hommes arrêtèrent pour un temps la décadence. Ces deux hommes, aussi opposés que possible par leur manière et leur personnalité, sont Baroccio et Michel-Ange de Caravage.

Le premier, né à Urbin en 1528, avait étudié suc-

cessivement le Titien, Raphaël et le Corrége. C'était un homme doux et enthousiaste, qui tenta par instinct ce que les Carrache tentèrent plus tard de parti pris : l'éclectisme. Son style participe de ces trois maîtres, qu'il admirait également; son coloris est brillant, sa manière élégante et extrêmement soignée ; mais, par crainte de tomber dans le maniérisme, il tombe souvent dans l'excès contraire, et manque de vie, de variété et d'expression. Quoi qu'il en soit, son succès fut immense et tel, qu'il fut, dit-on, empoisonné par ses rivaux haineux et jaloux.

Michel-Ange Amerighi, né en 1569 au village de Caravage, dans le Milanais, commença par manier la truelle, comme son compatriote Polydore, et comme celui-ci, devint peintre par la force de la vocation ; mais toute sa vie il conserva le caractère rude et grossier qu'il tenait de sa première éducation, et cette rudesse, cette grossièreté natives se retrouvent jusque dans sa peinture. Personne n'a poussé plus loin que lui la force et la hardiesse de l'exécution; « il broyait la chair, » disait de lui Annibal Carrache, et, tout au contraire de Barroccio, la vérité est le côté saisissant de ses créations. Il fut l'apôtre du naturalisme, du réalisme, dirait-on aujourd'hui, mais du naturalisme sans discernement. Pour lui, la nature était tout, il la copiait en esclave, sans s'inquiéter si elle était belle ou laide; il ne choisissait point ses sujets, pour lui le *beau* était un vain mot ou, pour mieux dire, le beau n'était que le vrai. Un jour, qu'on le menait dans une

galerie voir des antiques, montrant un groupe d'hommes du peuple : « Eh ! qu'ai-je besoin, s'écria-t-il, de vos antiques? La nature ne nous a-t-elle pas donné assez de modèles ? » Pour modèles, en effet, il prenait le premier mendiant venu, sans même, souvent, se donner la peine de changer le costume. Mais aussi, quelle énergie, quelle crânerie de touche et de dessin, quelle puissance de couleur et de clair-obscur, quels grands effets d'ombre et de lumière !

Le caractère satirique, violent, querelleur de Michel-Ange de Caravage, lui attira toute espèce d'aventures et fit sa vie fort agitée. Une affaire fâcheuse l'avait obligé à quitter Milan et à s'enfuir à Venise, où il travailla chez Giorgione; une autre affaire le força à quitter Venise. A Rome, il était entré dans l'atelier du chevalier d'Arpin, mais il n'y resta pas longtemps, car ses manières méprisantes lui attiraient de nombreuses querelles, et souvent de dures paroles du maître. Un jour, transporté de colère, il appela le Josépin en duel, mais celui-ci refusa net, arguant de sa qualité de chevalier et de l'indignité de son adversaire; dès lors, l'unique pensée de Michel-Ange de Caravage fut de se faire anoblir par quelque moyen que ce fût. Obligé de quitter Rome à la suite d'un homicide, il passa à Naples, puis à Malte, où le grand-maître de Wignacourt, en récompense de son tableau de *la Décollation de saint Jean*, lui conféra la croix de son ordre, en qualité de frère servant. Il était donc arrivé au but de ses désirs; mais au moment de partir il se prit

de querelle avec un chevalier de distinction, l'insulta gravement et fut jeté en prison. Il s'échappa au péril de sa vie, passa en Sicile et se mit en route pour Rome; mais, attaqué et dévalisé près de Porto Ercole, accablé de fatigue, de chaleur et de besoin, il mourut misérablement, dans un bouge, d'une fièvre cérébrale. Il n'avait que quarante ans.

Parmi les peintres qui, à Rome, imitèrent le plus heureusement le Caravage, on remarque en première ligne deux de nos compatriotes : Valentin, mort si jeune et déjà célèbre, et Simon Vouet, le maître de Lebrun. Parmi les nationaux, Gherardo dalle Notte, Angiolo Caroselli et Carlo Saraceni sont ceux qui ont le plus approché de sa manière.

Après ce maître, les deux personnalités les plus saillantes de l'école romaine sont Andrea Sacchi et Pierre de Cortone. J'ai placé ce dernier dans l'école de Florence, car on le met indistinctement de l'une ou l'autre école. A Rome, il était soutenu énergiquement par le Bernin, qui faisait alors la pluie et le beau temps et qui ne pouvait souffrir Andrea Sacchi. Celui-ci était aussi lent et irrésolu que Pierre de Cortone était prompt et décidé; il disait volontiers que le mérite d'un peintre ne consiste pas dans le nombre de ses tableaux, mais dans leur perfection, et il abusait de cet aphorisme : aussi a-t-il peu produit. C'est certainement un des plus grands coloristes de l'école romaine, et son tableau de *Saint Romuald* a été longtemps compté parmi les quatre principaux de Rome.

Giambattista Salvi, surnommé Sassoferratto, est aussi un coloriste plein de charme; ses têtes de vierges sont belles et pleines d'expression, mais c'est toujours la même tête et la même expression. Ses toiles sont très-nombreuses à Rome et très-recherchées.

A la fin du xvii^e siècle, deux écoles se trouvaient en présence à Rome, celle de Pierre de Cortone, représentée par Ciro Ferri, son élève favori, et celle de Sacchi, dont Carlo Maratta était le chef. « La première visait à étendre les idées, mais favorisait la négligence; la seconde réprimait la négligence, mais rétrécissait les idées. Chacune d'elles empruntait quelque chose à l'autre, mais malheureusement ne choisissait pas le meilleur [1]. »

Ciro mort, Carlo Maratta régna sans partage, et passa pour un des plus grands peintres de son temps. C'était un homme consciencieux et soigneux, mais qui, précisément par excès de conscience, tomba souvent dans la minutie, perdant en vitalité ce qu'il gagnait en perfection matérielle. Aussi n'aimait-il pas la fresque, ni les grandes compositions; il faut le juger dans ses tableaux de chevalet. Ses madones sont très-gracieuses et en même temps pleines de dignité, ses anges charmants et ses têtes de saints généralement belles d'expression, aussi Mengs dit-il de lui : « qu'il soutint la peinture, à Rome, et la préserva de tomber aussi rapidement qu'ailleurs. »

[1] Lanzi.

Après lui la décadence est si complète, qu'il n'y a plus personne à citer, si ce n'est pourtant Pompeo Battoni, son contemporain, qui se fit une grande réputation par la facilité aimable de son pinceau et le charme de sa couleur, et enfin le chevalier Mengs. Ce dernier était un homme très-érudit et d'un esprit très-distingué; il a beaucoup aidé Winkelman dans son grand ouvrage sur les beaux-arts, et a laissé lui-même sur la peinture quelques écrits qui sont justement estimés. Dans ses livres comme dans ses œuvres, il a cherché la perfection dans l'éclectisme ; il voulait qu'un peintre cherchât à réunir à la fois le dessin et la beauté des Grecs, l'expression et la composition de Raphaël, le clair-obscur et la grâce du Corrége, et enfin le coloris du Titien ; précepte admirable, mais dont il ne réalisa que la théorie.

X

ÉCOLE DE VENISE

Jean et Gentile Bellini, Giorgione, Sebastiano del Piombo, Pordenone, Titien, Tintoret, Véronèse, Bonifazio, Paris Bordone. — Décadence.

C'est seulement dans la seconde moitié du xv^e siècle que l'école de Venise, se dégageant des traditions byzantines et de l'influence toscane, commence à avoir

une originalité bien marquée. Giovanni Bellini [1] est le chef de cette nouvelle école ; dans sa longue carrière (il vécut quatre-vingt-dix ans), il vit l'art, encore dans l'enfance, se transformer et parvenir à la perfection avec Giorgone et le Titien. Lui-même a résumé dans sa personne cette transition prestigieuse, et les progrès accomplis se suivent pas à pas dans ses œuvres. Il avait cinquante ans lorsqu'Antonello de Messine importa à Venise la peinture à l'huile, et il fut l'un des premiers à vulgariser le nouveau procédé ; à soixante-deux ans, il peignait le tableau de la sacristie de l'église dei Frari et celui de Saint Pierre de Murano : « productions admirables qui semblent être le résultat spontané de l'inspiration religieuse ; on dirait qu'un avant-goût de la béatitude céleste épanouissait l'âme de l'artiste sexagénaire, pendant que son pinceau retraçait les visions de sa poétique imagination [2]. » A quatre-vingt-dix ans il peignit l'admirable *madone* de Saint-Zacharie, et peu de temps avant sa mort, son tableau de *Saint Jérôme dans le désert*, qui est une de ses plus belles compositions. Il a fait aussi une innombrable quantité de portraits, et nul n'a montré plus que lui de naturel, de vérité et de finesse d'observation ; aussi, s'est-il trouvé des critiques qui, enthousiasmés de son talent, l'ont comparé à Raphaël, et cette comparaison est le plus bel éloge que l'on puisse faire du vieux maître vénitien.

[1] Né en 1426, mort en 1516.
[2] Coindet.

Gentile Bellini, son frère, est aussi une des gloires de l'école vénitienne; il n'avait pas reçu en naissant, d'aussi merveilleuses dispositions que Giovanni, mais il a suppléé par le travail à ce qui lui manquait du côté du génie, et ses tableaux tiennent une place honorable à côté de ceux de son frère. Il passa une partie de sa vie en Orient, d'où il rapporta un grand nombre de dessins et d'études, et l'on trouve presque toujours dans ses œuvres des réminiscences de ses voyages. Mahomet II avait demandé à la république de Venise de lui envoyer un peintre et Gentile avait été choisi; mais il ne resta pas longtemps à la cour de ce prince, dont les mœurs par trop orientales l'effrayèrent : il avait peint une *décollation de saint Jean* ; Mahomet lui fit observer que certains détails de l'exécution n'étaient pas justes, et Gentile ayant pris la liberté de le contredire et de soutenir son opinion, le sultan, pour le convaincre, fit amener un esclave et lui fit trancher la tête, séance tenante. Il n'y avait rien à répliquer à un pareil argument, aussi Gentile se le tint-il pour dit; il n'eut, du reste, qu'à se louer de Mahomet, qui le renvoya avec des présents magnifiques et les lettres de recommandation les plus pressantes pour la seigneurie de Venise.

Parmi les peintres contemporains des Bellini qui firent école, il en est deux qu'il faut surtout remarquer, Marco Basaïti et Vittore Carpaccio. On peut dire que les deux Bellini, Basaïti et Carpaccio sont à l'école de Venise ce qu'ont été à l'école de Florence Ghirlandajo, Verrochio,

Signorelli, et à l'école de Rome le Pérugin et Pinturichio : les prédécesseurs immédiats des grands maîtres.

Giorgio Barbarelli, qu'on a surnommé Giorgione, et à cause de sa grande taille et à cause de son grand mérite, est une de ces figures éblouissantes qui traversent une époque comme un météore, et résument en eux la perfection et l'élévation de l'art. Comme Raphaël, il mourut jeune, il mourut même plus jeune encore, car il avait trente-quatre ans à peine. Bien que Vasari nous le représente comme un homme de plaisir, beau, ardent, aimé des femmes, et dépensant la plus grande partie de sa vie en fêtes et en plaisirs, il a cependant donné la mesure de son génie en faisant une révolution dans l'art vénitien et en se débarrassant le premier des errements et des scrupules de l'ancienne école. Vasari semble insinuer qu'il a imité Léonard de Vinci, rien n'est plus faux ; toute son œuvre est là pour le prouver ; il a seulement imité la nature dans ce qu'elle a de beau. S'il faut en croire de Piles, ses moyens d'exécution étaient des plus simples, il se servait d'un très-petit nombre de couleurs, et seulement de quatre dans les chairs ; c'est à cette simplicité de procédé qu'il faut certainement attribuer la parfaite conservation de ses tableaux. Sa touche est libre et franche, avec des empâtements solides et des oppositions d'ombre et de lumière très-prononcées ; il revenait sur ces empâtements avec des glacis, et obtenait ce coloris si vif et si fin qui est le triomphe de son école. Il mourut en 1511, de chagrin

et de jalousie, dit-on, parce qu'un de ses élèves, **Morto da Feltro**, lui aurait enlevé une maîtresse passionnément aimée. Qui sait jusqu'à quelle hauteur cet homme déjà si grand eût pu s'élever, lui qui était déjà un maître lorsque Titien n'était qu'un élève et cherchait encore sa voie !

Sébastien del Piombo, qui fut élève de Giorgione, après l'avoir été de Giovanni Bellini, doit une grande partie de sa célébrité à sa collaboration avec Michel-Ange. On sait que lorsque Raphaël fit la *Transfiguration*, Sébastien essaya de lui faire concurrence avec une *Résurrection de Lazare* dont Michel-Ange avait fait le carton, et qui est aujourd'hui au musée du Louvre. C'est aussi d'après un carton de Michel-Ange qu'il a peint le *Christ à la colonne* de San-Pietro in Montorio à Rome, et l'on prétend même que le Buonarotti aurait dessiné lui-même, sur la pierre, l'admirable tête du Christ. La manière de Sébastien rappelle beaucoup celle de Giorgione, mais avec plus de sécheresse; il avait le travail difficile et était naturellement très-paresseux ; aussi le pape lui ayant donné une charge opulente [1], il négligea la peinture et passa le reste de sa vie à faire bonne chère, disant à qui voulait l'entendre, qu'il était infiniment plus sage de se divertir que de s'exténuer pour la postérité.

Un autre excellent élève de Giorgione, c'est Giovanni Antonio Lucino de Pordenone, qui rivalisa avec le Ti-

[1] C'était le privilége des sceaux en plomb, d'où vient son surnom de *del Piombo*.

tien, et fut tellement en butte à sa haine et à ses violences, qu'il travaillait, dit-on, dans son atelier l'épée au côté, et une rondache à côté de lui.

Titien, issu de la famille noble des Vecelli de Cadore, naquit comme Giorgione en 1477 ; son génie, qui devait être la plus brillante et la plus complète expression de l'école vénitienne, ne se révéla qu'assez tard. Élève de Sebastiano Zuccati, puis de Giovanni Bellini, il n'adopta guère qu'à trente ans la manière large et puissante qu'avait inaugurée Giorgione. Ce fut alors qu'il peignit cette merveilleuse *Assomption de la Vierge* qui le plaça au premier rang ; à dater de ce moment il n'eut plus de rivaux, il n'eut plus que des émules, et les travaux qu'il exécuta à Padoue, à Venise, à Vicence, lui valurent le titre de *premier peintre de la république* qui lui fut conféré par le sénat. Dès lors sa vie ne fut plus qu'une ovation perpétuelle, et les souverains se disputèrent l'honneur de l'avoir à leur cour ; le pape le fit comte palatin, l'empereur le nomma chevalier de l'Empire, et l'on sait avec quel honneur Charles-Quint le traita toujours. Léon X l'appela à Rome, il refusa ; François Ier voulut l'emmener avec lui en France, et il refusa encore. Il n'était pas un prince, pas un personnage considérable qui n'eût à cœur de posséder son portrait peint par lui : c'est qu'en effet c'est là le côté vraiment sublime de son talent ; aucun maître n'a su, comme lui, comprendre et reproduire la personnalité de ses modèles : « Il y a plus que de la ressemblance individuelle dans ses portraits, il y a le ca-

ractère de l'époque, la physionomie politique, sociale, de son temps. Les portraits de François Ier, de Charles-Quint, Philippe II, Arioste, Bembo, Aretin, et le Titien lui-même, ne sont pas pour nous de simples ressemblances de ces personnages, mais la représentation vivante de la société au XVIe siècle [1]. » Il y a en effet dans ces portraits miraculeux plus que la ressemblance physique, et il y a la ressemblance morale, c'est ce qui fait que le Titien n'a pas eu de rivaux en ce genre.

Il avait commencé par peindre exclusivement des sujets de religion; pendant son séjour à la cour brillante et dissolue de Ferrare, il aborda les sujets gracieux et même légers, et ce fut pendant longtemps son genre de prédilection. Devenu vieux ses derniers tableaux furent encore des tableaux religieux, tels que le *Martyre de saint Laurent*, la *Madeleine*, si souvent répétée, l'*Annonciation de la Vierge* et la *Déposition du Christ au tombeau*, qui est sa dernière œuvre. Il mourut de la peste lorsqu'il y travaillait encore, à l'âge de quatre-vingt-dix-neuf ans.

Lorsqu'en 1545, Titien, sur la pressante invitation de Paul III, se décida enfin à aller à Rome, Michel-Ange dit, en envoyant sa *Danaë*, qui est aujourd'hui au musée de Naples: « Quel dommage qu'on n'apprenne pas mieux à dessiner à Venise ! Si le Titien était secondé par l'art comme il a été favorisé par la nature, personne au monde ne ferait si vite, ni mieux que lui. » Michel-

[1] Coindet.

Ange, qui était la science en personne, devait en effet être frappé plus que qui que ce soit de ce qui manquait au Titien de ce côté-là ; sa critique est sévère, très-sévère, mais elle est juste en somme, et si le grand Vénitien eût été aussi dessinateur que coloriste, il eût été le premier peintre du monde.

Comme Giorgione, il ne se servait que d'un très-petit nombre de couleurs, mais personne comme lui n'en a connu la valeur physique et n'a mieux su leur effet sur l'organe visuel : il savait, par exemple, que le rouge rapproche les objets, que le jaune reflète les rayons de la lumière, et que l'azur fait ombre. Deux membres de la famille Vecelli ont laissé un nom à côté de lui, ce sont : François, son frère, qui avait d'abord porté les armes et qui finit par s'adonner au commerce, à l'instigation du Titien, qui voyait avec jalousie son talent s'accroître, et son propre fils, Horace, qui fut un portraitiste remarquable, mais qui abandonna la peinture pour se ruiner dans de folles entreprises d'alchimie.

Jacques Robusti, surnommé le Tintoretto, parce que son père était teinturier, est un des rares élèves du jaloux Titien; encore ne le fut-il que fort peu de temps, car celui-ci, effrayé des dispositions de son élève, ne tarda pas à l'expulser de son atelier. Heureusement, le jeune homme était doué d'un courage et d'une volonté à toute épreuve; repoussé par son maître, il se mit en tête de créer une nouvelle école. Il écrivit en grosses lettres dans sa mansarde : *Le dessin de Michel-Ange et le coloris du Titien*, et se mit au travail avec

un âpre courage, étudiant l'anatomie sur les cadavres, cherchant sur le nu les raccourcis les plus difficiles, travaillant à la lampe pour obtenir des ombres fortement prononcées et donner de la vigueur à son clair-obscur. Il allait plus loin : il modelait avec soin de petites figures en terre ou en cire, les habillait et les plaçait dans des maisonnettes en carton, dont il éclairait les fenêtres de diverses manières, réglant ainsi comme dans la nature les lumières et les ombres. Tant de patience et de suite dans le travail, chez un homme doué comme lui, ne pouvait que produire de grandes choses : aussi à trente-six ans faisait-il ce merveilleux tableau du *Miracle de saint Marc*, qui est la plus admirable de ses œuvres. Il y a là de telles qualités de coloris, de dessin et de mouvement, des raccourcis si audacieux, une telle vigueur de clair-obscur, tant d'harmonie et de finesse de ton, et avec cela une vigueur de pinceau si magistrale, « que l'on ne devrait plus, dit Viardot, appeler ce tableau *le Miracle de saint Marc*, mais *le Miracle du Tintoret*. »

Malheureusement, on ne peut toujours admirer chez ce grand peintre le mérite de l'exécution ; personne ne fut aussi inégal que lui, et c'est ce qui faisait dire à ses contemporains qu'il avait trois pinceaux, l'un d'or, l'autre d'argent et le troisième de fer. Souvent emporté par sa fougue, le *Furioso*, comme on l'appelait, sacrifiait absolument le soin à la rapidité, et l'on remarque dans certains de ses tableaux une négligence qui faisait dire à Annibal Carrache : « que souvent le Tinto-

ret dans ses ouvrages restait au-dessous du Tintoret. »
Rien n'égalait sa prestigieuse rapidité d'exécution. La
confrérie de Saint-Roch voulait un tableau pour sa chapelle et l'avait mis au concours ; au jour dit chaque
peintre apporta son carton, le Tintoret envoya son
tableau tout fait ; et comme les confrères de Saint-Roch élevaient quelques difficultés sur le prix, il le leur
donna pour rien, car personne ne tenait moins que lui
à l'argent. Son amour pour son art était si grand, et
son désintéressement tel, que souvent il lui arrivait de
peindre dans les couvents de grands ouvrages, dont on
lui remboursait simplement les couleurs ; souvent
aussi, il allait aider gratuitement ceux de ses amis
qui le lui demandaient

Avec Giorgione, Titien et Tintoret, Paul Véronèse
complète cet ensemble auguste qui constitue la gloire
de l'école de Venise. Fils d'un sculpteur nommé Caliari, il devait, lui aussi, faire de la sculpture, mais un
penchant irrésistible le poussait vers la peinture, et
son père le laissa suivre sa vocation. Jamais peintre
ne reçut de la nature une organisation plus complète que celui-ci ; toutes ses qualités étaient des dons
du ciel. « Cependant, dit Léclanché, on doit à la
sainteté de la mission de l'histoire de dire que, si
Paul Véronèse et le Tintoret, pour l'orgueil de Venise,
peuvent être tenus en effet aussi haut, il faut ne pas
déguiser que le venin de la décadence fermente déjà
aux entrailles de leur œuvre, s'il n'en altère pas
encore la véritable physionomie. Paul Véronèse, dans

sa magnificence matérielle et dans ses immenses re-présentations, perd quelquefois de cette intimité sympathique, de cette signification profonde, de cette sublimité contenue, qui ont tant d'ascendant sur les âmes. »

Le Véronèse, en effet, parle exclusivement aux sens et non pas à la raison comme les chefs des autres grandes écoles; il charme, il séduit, il éblouit par la magie de sa couleur, par la richesse de son ordonnance et de sa composition, mais il n'émeut pas, parce qu'il ne se préoccupe en rien de l'illusion, et ne cherche ni la vérité historique, ni la vérité morale. C'est, du reste, le caractère de l'école de Venise en général, de ne s'être jamais attachée à la vraisemblance des détails, mais le Véronèse érige cette négligence en système, et la chose du monde dont il se préoccupe le moins, c'est du sujet même de son tableau. Ainsi, par exemple, dans ses *Noces de Cana*, le Christ n'est là qu'accessoirement, et l'attention se porte tout d'abord sur les seigneurs richement vêtus qui sont à table, sur les musiciens, les pages, les serviteurs bariolés, enfin sur cette splendide architecture, qui dépasse toute réalité.

Mais si l'esprit n'est pas satisfait, en revanche les yeux le sont aussi complétement que possible, et c'est pour eux fête et enchantement perpétuel. Maintenant, il faut le dire, c'est à Venise, et à Venise seulement, qu'on peut apprécier complétement le Véronèse et ses prestigieuses qualités. On le devine ailleurs; mais pour

le connaître il faut avoir vu son plafond du conseil des *Dix*, au palais ducal, et ses tableaux de l'académie des Beaux-Arts, à Venise.

Parmi les peintres distingués, contemporains des quatre grands hommes dont je viens de parler, un des plus illustres fut Jacopo da Ponte, surnommé le Bassano, du nom de sa ville natale. Ses grandes qualités de coloriste lui ont assigné une belle place à côté du Titien et de Véronèse, mais il est resté bien loin d'eux, comme élégance et comme noblesse de style. Ses tableaux, qui se ressemblent tous et qu'il a souvent répétés exactement, rappellent tout à fait la manière flamande : c'est la même vulgarité, la même importance d'accessoires aux dépens du sujet principal. Quels que soient les sujets qu'il ait à traiter, il trouve toujours moyen de représenter des scènes d'intérieur, des écuries, des étables, des fêtes villageoises avec des animaux à tout propos. « On n'observe point dans ses tableaux ces beaux monuments d'architecture qui donnent tant de noblesse et de grandeur aux compositions de l'école vénitienne; il semble s'être étudié à chercher des sujets où il puisse introduire la lumière des flambeaux, puis des cabanes, des paysages, des bestiaux, des ustensiles de cuivre, tous objets qu'il avait sous les yeux et qu'il retraçait avec le plus rare talent [1]. »

Il faut citer encore, parmi les peintres vénitiens du XVIe siècle : Bonifazio, Paris Bordone, Palma le Vieux

[1] Lanzi.

et le Moretto. Après eux, au xvii^e siècle, l'école vénitienne tomba, comme toutes les autres écoles d'Italie, sous l'influence de Michel-Ange de Caravage. « L'individualité des écoles disparaissait pour faire place à de plus vastes classifications basées sur des théories générales ou sur les grandes nationalités. Au xvii^e siècle, il n'y a plus d'écoles romaine, florentine, ombrienne, lombarde, etc., distinctes les unes des autres, comme au siècle d'or, par un mérite particulier, un caractère local ; il y a une école italienne, une école flamande, une école anglaise, espagnole, française, etc. Dans cette transformation, l'école de Venise perdit jusqu'au mérite tout spécial de son coloris. L'imitation du Caravage avait encore abaissé ses notions sur le beau ; l'imitation du Guerchin, dans le clair-obscur, lui fit perdre cette couleur splendide qui compensait jusqu'à un certain point son infériorité relative dans la composition et l'expression. Les peintres vénitiens de cette époque furent surnommés les ténébreux, parce que leurs œuvres, en général très-sombres, ne présentent plus de demi-teintes ; elles se composent uniquement de lumières extrêmes et de masses d'ombres. Il y eut bien encore quelques artistes qui cherchèrent à continuer les traditions du Titien et de Véronèse, mais aucun ne s'éleva bien haut, et dans la longue nomenclature des peintres vénitiens, depuis Palma le Jeune jusqu'à nos jours, il n'y a guère que Canaletto dont le nom ait acquis quelque célébrité [1]. »

[1] Coindet.

XI.

ÉCOLE LOMBARDE.

Andrea Montegna, Lorenzo Costa, le Garofalo, les deux Dossi. — Les imitateurs de Léonard de Vinci, B. Luini, Gaudenzio Ferrari, A. Salaï, etc. — Le Corrège, le Parmesan.

Si l'on adopte le système qui consiste à diviser l'école italienne en cinq principales branches dans lesquelles les autres viennent se confondre, il faut comprendre sous la dénomination générale d'école lombarde, les branches de Mantoue, Ferrare, Modène, Crémone, Parme et Milan, qui, chacune, en raison de la division de cette partie de l'Italie en une foule de petits États, ont eu leurs maîtres particuliers et leur célébrité. L'étude approfondie de l'école lombarde serait donc la plus longue et la plus difficile, si l'on ne se bornait à choisir dans la longue nomenclature des peintres qui constituent ces écoles, les noms les plus illustres, les figures les plus saillantes.

Comme le reste de l'Italie, la Lombardie a eu des peintres bien avant le xiv^e siècle; mais ce n'est qu'à partir de Giotto que l'histoire de la peinture devient lumineuse, là comme ailleurs. Partout où a passé cet homme extraordinaire, il a exercé une influence immense, et son école est la véritable origine de l'école de Mantoue, dont Andrea Mantegna est le chef avoué.

Comme Giotto, Andrea n'était qu'un pauvre berger qui s'amusait à dessiner des moutons, et dont le Ci-

mabué fut un peintre de Padoue nommé Squarcione, artiste assez médiocre, mais homme de goût et qui s'était fait une grande réputation dans l'enseignement de la peinture.

Sous la direction de ce maître, le jeune Andrea fit des progrès si rapides, qu'à dix-sept ans on le chargea de peindre le tableau d'autel de Sainte-Sophie de Padoue et les *Quatre Évangélistes* de la chapelle des *Eremitani.* Ce dernier tableau le mit en grande évidence et commença brillamment sa réputation ; il épousa bientôt après une sœur des deux Bellini, et c'est sans doute au contact des maîtres vénitiens qu'il doit ses qualités de coloriste. Appelé à Mantoue par Louis de Gonzague, il s'établit définitivement dans cette ville, et n'en sortit que pour aller peindre, à Rome, la chapelle d'Innocent VIII. Sa manière, encore un peu raide et sèche, rappelle beaucoup celle du Pérugin, dont il n'a pas la noblesse, mais qu'il surpasse de beaucoup par le dessin et la perspective. Du reste, il y a dans ses œuvres une grande dissemblance, et l'on peut s'en convaincre en voyant celles que nous possédons au Louvre. Il est vrai qu'il faut souvent attribuer ces énormes différences à la facilité avec laquelle on lui prête des tableaux qui ne sont pas de lui. « Je suis convaincu, dit Rosini [1], que les œuvres de Mantegna sont très-rares, et que la plupart de celles qu'on voit dans les collections sont de ses disciples et

[1] *Storia della Pittura.*

de ses imitateurs. » Andrea Mantegna n'est pas moins connu comme graveur que comme peintre; on a de lui une cinquantaine d'estampes, et ses essais ne contribuèrent pas peu aux progrès de la gravure; ce fut en les étudiant que se forma le fameux Marc-Antoine. Les plus connus de ses disciples sont ses deux fils, Francesco et Carlo, Lorenzo Costa, G. Carotto et Francisco Monsignore, qui continuèrent les traditions de son école à Mantoue; mais cette école s'éteignit peu à peu, et ce fut Jules Romain qui la releva, appelé, comme je l'ai dit, par le duc François de Gonzague.

Lorenzo Costa, dont je viens de parler, peut être aussi rangé dans l'école de Ferrare, pour laquelle il fut ce que les Bellini ont été à l'école de Venise. Il y a dans sa manière une certaine analogie avec celle de Mantegna, mais on remarque en lui une individualité bien tranchée qui peut le faire regarder comme le chef de l'école ferraraise. Puis vint Benvenuto Tisi, dit le Garofalo, beaucoup plus connu, surtout à Rome, où il séjourna à deux reprises et où il reçut les leçons de Raphaël. Il avait travaillé d'abord sous plusieurs maîtres, à Ferrare et à Mantoue, ce qui lui fit un style assez complexe, dans lequel domine pourtant le côté raphaélesque. Il était né en 1481; il mourut aveugle en 1559.

A part les deux Dossi, dont l'un, Dosso Dossi, a été chanté par l'Arioste, et le Carpi, il n'y a plus aucun peintre à citer dans l'école ferraraise, qui se confond plus tard avec l'école de Bologne.

A Milan, Giotto avait eu pour continuateurs Stefano, son élève, et Giovanni de Milan, élève de Taddeo Gaddi ; puis vinrent le Morazzone, Michelino et Vincenzio Foppa, que Lanzi regarde comme un des fondateurs de l'école. A la fin du xve siècle, Bramante vint à Milan, appelé par François Sforza, et y contribua singulièrement au perfectionnement de l'art dans toutes ses branches. Enfin, en 1482, le grand Léonard de Vinci parut à Milan. J'ai parlé plus haut de cet homme extrordinaire, qui fut l'un des flambeaux de l'art ; parmi ses élèves ou ses imitateurs, les plus illustres il faut citer Bernardino Luini, dont les peintures sont souvent attribuées au maître lui-même ; Gaudenzio Ferrari, élève de Luini, qui travaillait aussi avec Raphaël et que Lomazzo met au nombre des sept premiers peintres du monde ; André Salaï, le favori de Léonard, Cesare da Sesto, les deux Melzi, et enfin Marco Uggione, qui a laissé une superbe copie du *Cenacolo*.

L'école de Parme est personnifiée par un seul homme, mais cet homme est une des gloires de la peinture italienne, et son nom se place à côté de ceux de Léonard de Vinci, de Michel-Ange, de Raphaël et du Titien : c'est le Corrége.

Chose étrange, ce peintre grand entre tous, est peut-être celui dont la vie est le plus complétement ignorée : à part les quelques traditions que Vasari et Landi ont recueillies sur son compte, on ne sait de lui rien de positif, et toutes les biographies postérieures qui s'écartent de ces traditions, sont de pures

inventions qui ne reposent sur rien de sérieux. Il faut donc considérer le Corrége comme un de ces brillants météores dont on ignore et la nature et l'origine, et dont on ne peut que constater l'éclat éblouissant. Tout ce qu'on sait de lui, c'est qu'il vécut toujours dans ce petit État de Parme qui était son pays, qu'il ne put, par conséquent, étudier les grands maîtres, et que ce qu'il fut, il le dut à lui-même, et rien qu'à lui. Il était, dit Vasari, d'un caractère très-timide, et pour soutenir sa nombreuse famille, il travaillait avec excès, au point de compromettre sa santé. Sans cesse tourmenté du désir d'épargner, il vivait plus misérablement qu'on ne saurait dire; avec cela d'un caractère mélancolique, et s'affectant outre mesure des difficultés de la vie; d'une modestie et d'une simplicité extrême, il ignorait son talent et ne croyait jamais être arrivé à la perfection.

Il se contentait de peu, et l'histoire de son tableau de *Saint Jérôme,* qui fait aujourd'hui la gloire du musée de Parme, est un curieux exemple de la modicité de ses exigences. Une veuve lui avait commandé ce tableau moyennant 47 sequins, la nourriture pendant le temps qu'il y travaillait, deux chariots de bois, quelques mesures de froment et un cochon gras. Cette dame légua le *Saint Jérôme* à l'église de Saint-Antoine, où il resta jusqu'en 1749; à cette époque, Auguste III, roi de Pologne, en offrit 40,000 sequins, mais le duc Philippe le fit enlever et le donna à l'Académie de Parme. En 1798 l'armée française s'en

empara, et le duc de Parme offrit pour le conserver un million qui ne fut pas accepté; en 1815 il revint à Parme. Ce n'est pas, du reste, le seul exemple qu'on puisse citer en ce genre : le Corrége donna son tableau du *Christ au jardin des Oliviers* en paiement d'une dette de 4 écus, et souvent les moines qui l'employaient le rémunéraient de ses travaux avec un peu d'argent, quelques sacs de blé et quelques charges de bois.

L'histoire de sa mort est encore une preuve touchante de sa pauvreté. Un jour qu'il avait reçu à Parme un paiement de 60 écus en monnaie de cuivre, il voulut porter de suite cette somme à sa famille qui demeurait à Corrége, et partit ainsi chargé, à pied et par un soleil brûlant; arrivé chez lui, il but abondamment et, pris subitement par la fièvre, il se mit au lit et mourut avant d'avoir atteint l'âge de quarante ans.

Dès qu'il fut mort, le bruit se fit autour de ses œuvres, et l'on accourut de toutes parts pour étudier le grand maître dont le génie se révélait soudainement. Le Corrége est donc un de ces martyrs de la destinée, qui ne sont récompensés de leurs travaux que par la postérité. Triste récompense que cette gloire posthume dont on ne profite pas! Le pauvre grand homme dont plus tard on couvrit d'or les tableaux, et dont le nom prestigieux resplendit d'un si vif éclat, vécut misérable, abreuvé de dégoûts, oppressé par les misérables petites luttes de la vie matérielle, et mourut à la peine.

L'originalité du Corrége consiste surtout dans un modelé et un fondu exquis, et un clair-obscur extraordinaire ; avec cela une grâce et un charme dignes de Raphaël, un coloris digne du Titien, une science du raccourci digne de Michel-Ange, enfin une originalité puissante qui faisait dire à Annibal Carrache : « On voit qu'il a tout tiré de sa tête, et inventé par lui ; il s'appartient tout entier, il est seul original, tandis que les autres s'appuient tous sur quelque chose qui ne leur appartient pas [1] »

On a cherché, en décomposant chimiquement des fragments de peinture du Corrége, à découvrir le secret de son coloris et de son exécution matérielle, mais sans résultat. « Quels ont été ses principes et ses procédés, nous n'en savons rien et n'en pouvons rien savoir. Ses ouvrages pourraient seuls nous l'apprendre, mais ils sont trop savants, trop accomplis, pour nous fournir les traces de la main et les jalons de l'ouvrier. Ainsi, par la perfection même de ses œuvres, autant que par sa vie oubliée, le Corrége nous échappe entièrement. On dirait qu'il a voulu lui-même aider, par la plus inexplicable exécution, à l'obscurité de son histoire, comme s'il eût prévu que son génie nous paraîtrait plus étonnant par le mystère. La grande figure du Corrége conservera donc ici sa vague et prestigieuse auréole ; il serait par trop hardi d'essayer à lui enlever ce double voile du si-

[1] Voyez JEANRON, *Commentaires sur le Corrége.*

lence de son histoire et de la discrétion de son talent [1]. »

J'ai dit que ce grand peintre avait la grâce et le charme de Raphaël; ce n'est pas, à vrai dire, la même grâce et le même charme ; il n'a point la noblesse et le sentiment chrétien de celui-ci, ni surtout ses mérites d'expression. C'est la forme surtout qu'il a cherchée, et comme les Vénitiens, il s'adresse en général plutôt aux sens qu'à l'imagination ; de là vient la diversité des jugements qu'on a portés sur lui : les uns le placent au premier rang, les autres après Raphaël et Titien, cela dépend de ce qu'on cherche dans l'art, tout est là. Du reste, disons-le bien vite, de même qu'il faut aller à Rome pour connaître Raphaël et Michel-Ange, et à Venise pour connaître Véronèse, de même il faut, pour connaître le Corrége, aller à Parme et y voir la coupole de la cathédrale. C'est là son œuvre capitale: c'est devant ces peintures que David, le réformateur de l'art français, se convertit à l'art italien, lorsqu'il fit le voyage d'Italie en 1775, après avoir obtenu le grand prix de Rome. Tout ce qu'il avait fait jusqu'alors était dans le goût de Boucher. « N'est pas Boucher qui veut, disait-il ; soyons Français en peinture aussi. » Mais arrivé à Parme, devant les fresques du Corrége, il s'écriait : « Tâchons avant tout d'être Italien [2]. »

[1] JEANRON, *Commentaires sur le Corrége.*
[2] Coindet.

Le plus illustre peintre de l'école de Parme, après le Corrége, c'est Francesco Mazzuoli, plus connu chez nous sous le nom de Parmesan. Celui-là est le peintre gracieux par excellence; sa manière, qui participe à la fois de celle de Corrége et de celle de Raphaël, qu'il étudia successivement, est déjà un peu entachée de maniérisme, et par excès de recherche et d'élégance; il a donné sciemment trop de longueur aux mains, aux doigts et au col de ses figures, comme, par exemple, dans la *Madone au long col*, de la galerie Pitti. Issu d'une famille de peintres, il avait manifesté dès son plus jeune âge des dispositions extraordinaires, et à quatorze ans il peignait un *Baptême du Christ* qui fut fort admiré. Dès qu'il eut l'âge d'homme, il voulut aller à Rome pour étudier Raphaël et Michel-Ange, fut accueilli avec la plus grande bienveillance par Clément VII, et ne tarda pas à se faire une réputation qu'il ne devait pas moins au charme de sa personne et de son esprit qu'à son talent. Obligé de quitter Rome, après le sac de cette ville par le connétable de Bourbon, il fit un assez long séjour à Bologne, et fut, à son retour dans sa patrie, chargé de peindre la voûte de l'église de Santa-Maria della Steccata. Il y travailla quelque temps; mais s'étant pris tout d'un coup d'une belle passion pour l'alchimie, il négligea tout pour s'adonner à la recherche de la congélation du mercure et s'y absorba avec tant d'ardeur que sa santé s'altéra; pris d'une fièvre violente, il mourut en 1540, à trente-sept ans.

L'école de Parme finit avec lui : à la fin du xvie siècle, elle est envahie par l'école éclectique de Bologne, et subit comme toutes les autres la toute-puissante influence des Carrache.

XII.

ÉCOLE DE BOLOGNE.

Les Primitifs. — Francesco Francia, les Carrache, le Dominiquin, le Guide, le Guerchin, l'Albane.

L'école de Bologne n'est pas moins illustre par son ancienneté que les autres écoles d'Italie, et l'on conserve encore des peintures authentiques de deux Bolonais imitateurs des Grecs, Ventura et Ursone, qui vivaient l'un à la fin du xiie siècle, l'autre au commencement du xiiie. Au siècle suivant, un miniaturiste de l'école mystique, Franco, a été immortalisé par trois vers de Dante[1], et ses élèves, Vitali et Lorenzo, ont contribué à décorer l'église de la Mezzorata, qui est à Bologne ce que le Campo-Santo est à Pise, un vaste ensemble de peintures où presque tous les artistes bolonais ont attaché leur nom. Ces deux peintres ont aussi suivi les errements de l'école mystique, et Vitali, qui pour le caractère et la piété était un autre Beato Angelico, se refusait absolument à peindre le Christ en

[1] Più ridon le carte,
Che pennelleggia Franco Bolognese,
L'onor e tutto or suo.

croix, disant : « que c'était bien assez que les Juifs eussent crucifié Notre-Seigneur une fois, sans que ce supplice fût renouvelé chaque jour par les peintres.

Parmi les artistes qui ont travaillé à la Mezzorata, il faut encore remarquer Cristofano, élève de Franco, et Jacques Avanzi, qui, s'inspirant les exemples de Giotto, introduisit le premier la réforme dans l'école et s'écarta tout à fait de la routine. Son collaborateur ordinaire, Simone, surnommé *des Crucifix*, parce qu'au contraire de Vitali, il excellait à représenter le crucifiement, eut l'insigne honneur d'être admiré plus tard par Michel-Ange. Il est inutile de dresser ici une sèche nomenclature des peintres qui viennent ensuite, et qui sont peu connus, et avant d'arriver à Francesco Francia, l'illustration de Bologne au siècle d'or, je ne citerai que Marco Zoppo, élève du Squarcione, et rival de Mantegna.

Francesco Raibolini, dit le Francia, avait commencé par se rendre célèbre comme orfèvre et ciseleur, mais il ambitionna tout à coup une gloire plus grande, et, poussé par une vocation tardive, il se fit peintre à l'âge de quarante ans. Son premier tableau fut un chef-d'œuvre ; mais il faut dire que, dans ce temps-là, les ciseleurs étaient de véritables artistes, et comme dessinateurs, ne le cédaient en rien aux peintres. Francia fit mentir le proverbe qui prétend que nul n'est prophète en son pays, et Vasari dit qu'à Bologne « on le regardait comme un dieu ; » il joignait, en effet, à son talent un charme personnel dont il était impossible de ne pas subir l'ascendant, et sa réputation alla jusqu'à

Raphaël, qui voulut se mettre en relations avec lui, et entretint jusqu'à sa mort un commerce de lettres avec le maître bolonais. Il admirait beaucoup son talent, et disait de ses madones : « qu'il n'en avait jamais vu de plus belles, de plus expressives et de mieux exécutées ». Francia, de son côté, désirait ardemment connaître les œuvres de Raphaël, et ce désir fut satisfait lorsque le peintre d'Urbin envoya à Bologne la *Sainte Cécile* qui lui avait été commandée pour l'église San-Giovanni-in-Monte, et l'adressa directement à Francia, en le priant de vouloir bien la faire placer dans l'église, après avoir réparé les dommages que pouvait avoir causés le voyage, « et même l'avoir retouchée, s'il y voyait quelque défaut. » Il paraît qu'à la vue de ce tableau, l'un des plus beaux de Raphaël, Francia, qui se croyait arrivé à la perfection, fut pris d'un immense découragement, et Vasari prétend même qu'il en tomba malade de chagrin, et en mourut en 1518 ; mais Malvasia réfute cette assertion, en prouvant que Francia vécut bien des années après, et même que, vieux et sur son déclin, il changea de manière.

François Raibolini eut beaucoup d'élèves et d'imitateurs ; mais parmi cette foule de noms qu'on trouve après lui, il n'en est pas un qui ait gardé un reflet un peu vif du génie du maître. L'illustration de l'école bolonaise au grand siècle est donc un fait accidentel, qui se résume dans un homme ; sa véritable illustration date de la fin du xvie siècle, alors que toutes les autres écoles s'éteignaient. La décadence, en effet, était

partout, l'école des Carrache l'enraya pour un temps, et fit surgir encore de grands noms.

L'initiateur de cette révolution universelle, Louis Carrache, était un homme simple, modeste et d'un esprit lent, si lent que ses condisciples l'appelaient *le bœuf*, et que ses deux premiers maîtres, Fontana à Bologne, et le Tintoret à Venise, lui conseillèrent d'abord de renoncer à la peinture. Mais c'est le propre des esprits lents d'être réfléchis, et le propre des esprits réfléchis d'être persévérants, Louis ne se découragea donc pas; il se sentait un goût extrême pour la peinture, des idées justes, une grande admiration pour les maîtres, et un grand mépris pour leurs successeurs dégénérés : il marcha donc droit dans sa voie et s'en alla dans chaque ville étudier sur place les chefs-d'œuvre. De Venise, où il avait reçu les leçons du Tintoret et étudié le Titien, il alla à Florence, où il reçut les leçons de Passignano, puis à Parme, où il se livra tout entier à l'étude du Corrége et du Parmigiano. C'est ainsi qu'il créa pour lui-même, par la comparaison et la discussion des principes, ce système qui consiste à prendre de chaque école ce qu'elle a de plus excellent. Revenu à Bologne, il trouva d'abord une vive opposition à ses principes qui renversaient tous les errements du maniérisme; tous les peintres alors en faveur s'élevèrent contre lui, et pour soutenir cette lutte inégale, Louis se sentit trop faible s'il restait seul. Il résolut donc de créer des élèves sur lesquels il pût s'appuyer, et jeta les yeux tout d'abord sur deux

de ses cousins, Augustin et Annibal Carrache : le premier avait embrassé la profession d'orfèvre, et le second était tailleur comme son père, mais tous deux avaient pour le dessin des dispositions extraordinaires. Leur caractère était on ne peut plus opposé : dans ce temps-là les orfévres étaient des artistes, aussi Augustin, qui avait des instincts très-élevés, se distinguait-il par la variété de ses connaissances et l'élégance de ses manières; il fréquentait volontiers la société des gens de lettre, et était lui-même poëte; c'est lui qui dans un sonnet a résumé les principes de son école :

> Chi farsi un buon pittor brama e desia
> Il disegno di Roma abbia alla mano,
> La mossa coll' ombrar venezziano
> E il degno colorir di Lombardia,
> Di Michel Angiol la terribil via,
> Il vero natural di Tizziano,
> Di Correggio lo stil puro e sovrano,
> E di un Raffaël la vera simetria ;
> Del Tibaldi il decoro e il fondamento
> Del dotto Primaticcio l'inventare,
> E un po di grazia del Parmigiano.

Annibal, tout ou contraire, ne se piquait pas de science ni d'élégance; il savait lire et écrire, et rien de plus; d'un caractère sombre et âpre, il gardait volontiers le silence, et s'il en sortait, c'était pour lancer quelque trait amer, quelque raillerie malveillante; mais il y avait sous cette rude enveloppe une énergie extraordinaire et une singulière faculté d'assimilation.

Louis Carrache plaça Augustin dans l'atelier de Fontana et garda Annibal près de lui; au bout de quel-

ques années il les mena passer quelque temps à Parme et à Venise, puis revint avec eux à Bologne, quand il les sentit assez forts pour soutenir avec lui ses grandes idées. Dieu sait les orages et les grandes colères qui les attendaient; les peintres de l'ancienne école, juchés sur leurs diplômes et leurs éloges en vers et en prose, vouèrent à l'exécration publique les prôneurs des idées nouvelles, et crièrent à l'incorrection et la vulgarité. Leurs disciples criaient après eux, et la multitude faisait chorus : de là d'immenses découragements auxquels Louis et Augustin eussent succombé sans l'énergie d'Annibal, qui avait foi dans l'avenir et les réchauffait de son courage.

L'heure de la justice sonna enfin; Louis avait peint dans une des salles du palais Favi douze sujets de l'*Énéide* qui forcèrent l'admiration, et tout à coup la foule engouée, passant d'un extrême à l'autre, proclama qu'il n'y avait de beau que le nouveau style, et que Louis était le plus grand peintre du monde.

C'est alors que les trois frères fondèrent sous le nom d'académie *degl' Incamminati*, cette admirable école qui a produit de si grands maîtres. On y étudiait la perspective, l'anatomie, la composition et l'architecture; les maîtres étaient toujours là, travaillant avec leurs élèves, discutant avec eux, critiquant ou approuvant. De temps en temps il y avait des concours jugés par des hommes spéciaux, et dans une fête publique qui réunissait tout ce que la ville comptait d'hommes distingués, le vainqueur était acclamé au son de la mu-

sique. Aussi, l'émulation était immense, et c'est de cette merveilleuse école que sont sortis le Dominiquin, le Guide, le Guerchin, l'Albane, Lanfranc, les deux Mola, et tant d'autres.

Dès lors on ne jura plus que par les Carrache et le nouveau style, et la révolution artistique fut un fait accompli.

Mais dès que le succès fut assuré, la dissension se mit entre les trois frères. Annibal s'en alla à Rome, Louis resta à Bologne ; Augustin, qui avait rejoint Annibal, ne put vivre longtemps avec lui, et se retira à Parme. Dès qu'ils se furent séparés, il sembla que la prospérité se fût éloignée d'eux, et plus d'une fois ils durent regretter ce temps, où comme aux beaux jours d'Athènes, ils vivaient au milieu des plaisirs de l'intelligence, entourés de disciples enthousiastes. Annibal recevait à Rome 500 écus pour son admirable plafond du palais Farnèse, et déjà frappé au cœur par l'outrage et cette rétribution dérisoire, il s'en allait à Naples, d'où, abreuvé d'ennuis et de dégoûts par les intrigues de Ribera et de sa cabale, il revenait mourir de chagrin à Rome en 1609 ; dix ans plus tard, Louis mourait à Bologne, isolé et malheureux ; Augustin était mort à Parme en 1601. N'est-il pas désolant de voir finir ainsi misérablement des hommes qui ont été les régénérateurs de la peinture et dont le nom remplit une des grandes pages de l'histoire de l'art ! En effet, dit Lanzi, écrire l'histoire des Carrache et de ceux qui les suivirent dans la route qu'ils avaient

tracée, c'est presque écrire l'histoire de la peinture dans toute l'Italie, depuis deux siècles jusqu'à nos jours. En parcourant toutes les écoles, nous retrouvons toujours, ou les Carrache eux-mêmes, ou leurs élèves, ou au moins leurs successeurs, occupés à renverser les anciens principes pour établir ceux de l'école de Bologne.

La grande maxime des Carrache, et qui servait de base à leur enseignement, c'est qu'il faut unir toujours l'observation de la nature à l'imitation des meilleurs maîtres ; c'est là le système qui a produit tant de grands hommes, et qui fit une seconde renaissance. Je sais qu'il est des puristes moroses qui, sous prétexte de goût sévère, ont nié cette renaissance en la traitant de décadence érigée en système ; ces gens-là crient bien haut que l'imitation exclut l'inspiration, et que le système c'est le métier. C'est là un paradoxe et rien de plus : l'imitation comme la comprenaient les Carrache, n'exclut nullement l'inspiration, ni même l'originalité ; leur système, c'est l'éclectisme, qui, en fait d'art comme en fait de littérature, est la recherche du bien et du beau en tout et partout. Il faut aussi se reporter au temps où parurent les Carrache : la peinture allait s'avilissant, ils l'ont relevée, régénérée et fait vivre avec éclat un siècle de plus ; ceci est un fait, et, comme le dit Viardot, il est difficile de se plaindre de la création d'une école d'où sont sortis, outre les Carrache, Dominiquin, le Guide, Guerchin, l'Albane, le Caravage.

Il est difficile de comparer entre eux les trois Car-

rache, et cette comparaison ne peut avoir rien d'absolu ; on a dit pourtant que Louis affectait davantage l'imitation du Titien, qu'Augustin s'était attaché de préférence au Tintoret, et Annibal au Corrége, mais tout cela est fort relatif. Pour juger les deux premiers, il faut avoir vu la galerie de Bologne, et ce n'est qu'à Rome, au palais Farnèse, qu'on peut apprécier le génie du grand Annibal. C'est après avoir vu les peintures du palais Farnèse que Mengs assignait à Annibal la quatrième place parmi les princes de l'art, et que le Poussin allant plus loin, soutenait : « qu'on n'avait pas vu de productions supérieures à celle-ci depuis Raphaël. »

Parmi les élèves les plus illustres du Carrache, il faut citer en première ligne Domenico Zampieri, surnommé à cause de ses apparences chétives *il Domenichino*.

Le Dominiquin est un de ces hommes malheureux qui paient par une existence remplie d'épreuves et de déceptions une célébrité posthume ; il est aussi un exemple frappant de l'influence que peuvent avoir sur toute une vie les apparences extérieures et la défiance de soi-même. Fils d'un cordonnier, il était humble et timide, aussi bien par position que par caractère; il n'avait pas cet aplomb imperturbable qui fit les trois quarts du succès de son ennemi Lanfranc, ni l'élégance et la distinction de manières de son rival le Guide ; et tandis que ceux-ci moissonnaient abondamment l'or et les honneurs, lui fut pauvre et presque méprisé de ses contemporains. « Il paraît à peine croyable, dit Lanzi, qu'un homme dont les chefs-d'œuvre font aujourd'hui

l'admiration du monde entier ait été méconnu à ce point, que pendant un temps il songea sérieusement à abandonner la peinture. »

Il avait peu d'invention, et son esprit était un peu lent à concevoir; il se laissa aller volontiers à prendre çà et là dans des tableaux qui ne valaient pas grand chose, des idées et des inspirations ; ses ennemis et Lanfranc en tête ne manquaient pas alors de l'accuser d'imitation servile et d'incapacité absolue. Accablé d'ennuis et de chagrins de toutes sortes, et avec cela d'un caractère triste et porté au noir, le Dominique se décida à quitter Rome pour Naples, où on lui offrait de peindre la chapelle de Saint-Janvier; mais il avait quitté le mal pour le pire, il ne put résister aux persécutions de la coterie napolitaine dont je raconterai plus tard les intrigues ; menacé dans sa vie, dans son honneur, dans ses affections, il s'enfuit, et finit par mourir de chagrin en 1641.

C'était un travailleur infatigable, qui remplaçait les qualités brillantes par un esprit sain et profondément réfléchi. Il produisait lentement, mais avec suite, et loin de sacrifier la perfection à la rapidité d'exécution comme Lanfranc et le Guide, il ne tenait un tableau pour fini que lorsqu'il en était tout à fait satisfait. On peut le juger à Rome par ses fresques de Saint-André, de Saint-Louis-des-Français, et surtout par son fameux tableau de la *Communion de saint Jérôme*, du Vatican.

Autant le Dominiquin était humble et timide, autant

le Guide était brillant et fastueux. Son talent était facile et gracieux comme sa personne, et il excellait à imiter la manière de chacun de ses rivaux, comme il le voulait ou comme le voulaient ceux qui lui commandaient des tableaux. Avec toutes ces qualités, il ne pouvait manquer de réussir; aussi se faisait-il payer très-cher et d'avance : c'est la bonne méthode. Jetez de la poudre aux yeux du public, persuadez-lui que vous avez une immense valeur, en ayant pour vous-même un immense respect, et il vous croira sur parole. Le Guide en est la preuve : il avait établi dans son atelier tout un cérémonial, et n'y pénétrait pas qui voulait; lorsque le pape le rappela à Rome, d'où il était sorti à la suite de quelques ennuis, pour aller bouder dans sa ville natale, les cardinaux envoyèrent leurs carrosses au-devant de lui jusqu'à Ponte-Molle, comme on le faisait pour les ambassadeurs. Du reste, il appuyait tout cet étalage sur une valeur incontestable, et certains de ses tableaux peuvent passer pour des chefs-d'œuvre. Je dis certains, car aucun artiste n'a été plus inégal que lui, surtout dans la dernière partie de sa vie : il était devenu joueur effréné, et ne sachant plus à quel saint se vouer pour avoir de l'argent, il faisait jusqu'à trois tableaux par jour pour subvenir à ses besoins incessants. En somme, c'était un homme admirablement doué, et sa peinture facile, d'une noblesse froide et d'une grâce maniérée, devait séduire la majorité du public.

Tout autre est le talent du Guerchin, et tout autre

aussi son caractère. « Souvent, dit Lanzi, qu'on ne saurait trop citer quand il s'agit d'appréciation consciencieuse, lorsque l'on compare les figures du Guide avec celles du Guerchin, on dirait que les premières sont nourries de roses, et les secondes de chair. » La comparaison est très-ingénieuse et en dit plus qu'un parallèle tout entier. Le Guerchin avait beaucoup étudié, dans sa jeunesse, et même imité le Caravage ce modeleur de chair, et il lui en était resté une touche solide et vigoureuse qui fait reconnaître ses tableaux à première vue. On lui attribue trois manières; la seconde, qui est la meilleure, est un heureux composé du dessin et de la composition du Carrache unis au coloris, aux effets d'ombre et de lumière de l'école pittoresque. C'est à cette seconde manière qu'appartiennent la plupart des travaux du Guerchin qu'on voit à Rome, et aussi la coupole de la cathédrale de Plaisance qui, avec sa *Sainte Pétronille*, du Capitole, sont ses œuvres capitales. Sur la fin de sa vie, sacrifiant à la mode, il se laissa aller à imiter la peinture de boudoir du Guide, et mérita le mot sanglant de celui-ci, qui disait : « que plus lui, le Guide, cherchait à s'éoigner du style du Guerchin, plus le Guerchin cherchait à se rapprocher de son style. » Quoi qu'il en soit, le Guerchin est le plus grand coloriste de son école, et il a mérité pleinement le surnom glorieux de *Magicien de la peinture*, que lui ont donné ses contemporains. Ce qu'on peut lui reprocher avec le plus de raison, c'est d'avoir fait parfois, ainsi que les Vénitiens, trop

bon marché de son sujet, comme on le verra plus tard, quand j'aurai à parler de sa *Sainte Pétronille* et de la *Didon* du palais Spada.

J'ai dit que le caractère du Guerchin fut tout autre que celui du Guide, et en effet, autant celui-ci était insolent et fastueux, autant le Guerchin était simple et modeste; aussi, sa vie privée n'offre-t-elle aucun épisode remarquable. Il était bon et aimait à faire le bien; c'est ce qu'on peut en dire de plus intéressant.

Il ne me reste plus guère à parler que de l'Albane, le peintre des jeux et des ris, l'*Anacréon de la peinture*, comme on l'a appelé : c'est un paysagiste de grand mérite, et ses compositions mythologiques ne manquent jamais de grâce, mais c'est une grâce froide et de parti pris, qui ne séduit pas toujours. Il y a dans ses tableaux je ne sais quoi de théâtral et d'apprêté qui sent l'opéra et le tableau vivant. Ce peintre épicurien vivait, du reste, dans le milieu le plus propre à lui inspirer des idées aimables : habitant une campagne ravissante, et marié à une femme admirablement belle, il en eut des enfants non moins beaux, et il n'avait qu'à regarder autour de lui pour trouver les plus charmants modèles. Il fut très-lié avec le Dominiquin, ne l'abandonna jamais dans ses malheurs et dans ses découragements, et cette amitié constante est un de ses côtés les plus sympathiques.

« Après ces artistes célèbres, dit Coindet[1], l'école

[1] *Histoire de la Peinture en Italie.*

de Bologne compta encore des peintres dont le mérite est incontestable, si on le compare à celui de leurs successeurs, mais qui fut toujours un mérite d'emprunt et qui n'a eu aucune influence sur le développement de l'art. Avec le système des Carrache, le nombre des artistes du second ordre augmente ; les artistes de génie disparaissent entièrement. »

XIII

ÉCOLE NAPOLITAINE.

Michel-Ange de Caravage, Ribera et sa cabale, Salvator Rosa, Luca Giordano, Solimène

Je vois que malgré mon désir de ne pas sortir du système qui consiste à diviser l'école italienne en cinq branches principales dont les autres ne sont que des annexes, je serai obligé, ne fût-ce que pour parler de Salvator Rosa et de Luca Giordano, de dire quelques mots de l'école napolitaine, si tant il y a que ce nom solennel d'*école* puisse lui être applicable. Je ne m'en sers que faute d'autres, car, en réalité, aucune école n'a eu moins d'homogénéité que celle-là, et la plupart des peintres qui ont contribué à lui donner de l'éclat n'étaient pas Napolitains et n'eurent entre eux aucune solidarité. Son illustration ne date que du commencement du xvii° siècle. Michel-Ange de Caravage était venu à Naples en 1605, chassé de Rome par un

meurtre, comme je l'ai dit plus haut, et bientôt son style large et pittoresque y avait fait école. Le jeune Ribera avait sollicité avec ardeur la faveur d'entrer dans son atelier, et bien d'autres avec lui. On sait quel homme c'était que le Caravage : *uomo brutale e intrattabile*, dit Bellori. Chose étrange et qu'explique pourtant le caractère de cette époque tourmentée, ses allures de spadassin eurent un très-grand succès; on les imita, et l'on vit les artistes de Naples former une troupe de véritables bandits dont Ribera, non moins orgueilleux et violent que son maître, était le chef.

Ribera, que son titre de peintre de la cour mit dans la suite en première ligne, avait pour séides deux peintres médiocres, Corenzio et Carracciolo, qui l'aidèrent dans ses haines et dans ses jalousies par tous les moyens, fussent les plus criminels. Annibal Carrache était venu à Rome pour peindre les églises de Spirito-Santo et de Gesu-Nuovo : il était, de l'aveu de tous, le plus grand peintre de son temps, et les Napolitains l'accueillirent avec transport; mais la cabale de Ribera fut plus forte que le génie du peintre et la volonté de tout un peuple, et Annibal, abreuvé de dégoûts, fut obligé de retourner à Rome. Le chevalier d'Arpin, qui n'était pas commode, eut le même sort; le Guide, qui vint ensuite, n'était pas depuis huit jours à Naples, que son valet fut roué de coups par des inconnus qui le chargèrent de dire à son maître qu'il aurait le même sort s'il restait à Naples. Le Guide en eut assez et partit.

Gessi, son élève, ambitieux de gloire, demanda ces mêmes travaux et les obtint; il arriva à Naples avec deux artistes qui devaient l'aider. D'abord tout alla bien; mais, un beau jour, ces malheureux eurent la fâcheuse idée d'aller visiter avec quelques nouveaux amis une galère qui venait de jeter l'ancre dans le port; tout à coup, la galère leva l'ancre et disparut avec eux; jamais on n'en a eu de nouvelles. Gessi se le tint pour dit et partit pour Rome.

Le dernier fut le Dominiquin; celui-là dura plus longtemps. Attiré par les instances et les promesses généreuses des administrateurs, il fut accueilli avec tous les égards dus à son talent, et logé dans le palais archiépiscopal, qui touchait à l'église qu'il avait à décorer. Dès le premier jour, il trouva dans la serrure de sa porte un petit billet dans lequel on le prévenait charitablement que s'il ne quittait immédiatement la ville, il n'en sortirait pas vivant. Il porta ce billet au vice-roi et lui demanda ce qu'il devait faire. Il n'y avait pas à reculer, et si bien que l'Espagnolet fût en cour, le gouverneur donna au Dominiquin sa parole d'honneur qu'il le prenait sous sa protection, et que s'attaquer à lui et le molester en quelque façon que ce fût, ce serait s'attaquer à lui-même.

Personne, en effet, n'osa l'attaquer ouvertement; mais les persécutions sourdes, les calomnies, les menaces anonymes, les ignobles procédés, comme, par exemple, de mêler de la cendre à ses couleurs, tout fut mis en œuvre pour le dégoûter et le faire renoncer.

A bout de patience, il s'enfuit et retourna à Rome ; mais sa femme était restée à Naples, et les administrateurs la gardaient en ôtage, pensant bien qu'il reviendrait la chercher. Il revint en effet, malgré sa répugnance et ses pressentiments, et pendant trois ans, il mena la vie la plus misérable qui se puisse imaginer, se défiant de tous, même des siens, et apprêtant lui-même sa nourriture. Enfin, il mourut en 1641, et il est plus que probable que ce fut par le poison.

Tels étaient Ribera et sa cabale ; les œuvres de ce peintre indiquent bien du reste un esprit violent et tourmenté : ce ne sont que tortures, scènes de meurtre et de violence, traitées du reste avec une puissance de coloris et d'exécution incontestables.

Salvator Rosa avait quelque peu de cette nature sombre et de ce caractère orgueilleux ; sa vie est tout un roman, et ce roman a été raconté d'une manière fort intéressante par lady Morgan. Né dans une famille obscure et pauvre, le jeune Salvator eut à souffrir comme tant d'autres d'une vocation contrariée : on voulait en faire un homme de loi, mais il avait heureusement trouvé chez un parent nommé *Il Greco*, quelques encouragements dans sa vocation artistique et les premières notions de la peinture. A dix-huit ans, il prit ses crayons et son album et s'enfonça seul dans les solitudes des Calabres, encore plus inexplorées alors qu'aujourd'hui. On raconte qu'il tomba au milieu d'une troupe de brigands et qu'il resta plusieurs mois avec elle, la suivant dans ses pérégrinations et continuant ses études.

C'est dans ce voyage à travers un pays abrupte et grandiose et dans cette société picaresque qu'il puisa l'habitude de ces motifs sauvages et étranges qui le font si facilement reconnaître. Lorsqu'il revint à Naples, il n'avait pas encore vingt ans.

Son père mort et sa famille dispersée, il partit pour Rome : c'est le rêve de tous les artistes. Mais la misère l'y suivait, toutes les voies étaient encombrées ; c'était le moment où florissaient les Carrache, le Dominiquin, le Guide ; comment se faire remarquer au milieu de tant de célébrités ! Malade et découragé, il revint à Naples, où il entra dans l'atelier de Falcone, élève de Ribera, et se mit à peindre exclusivement des batailles. Il semble qu'il aimât à déverser dans ces scènes violentes l'âpreté dont son cœur était inondé. Plusieurs années se passèrent ; il sentit un besoin impérieux de revoir la ville éternelle, et partit à la suite d'un cardinal qui lui avait donné un emploi dans sa maison.

A Rome, il vécut ignoré pendant quelques années encore. Celle de ses œuvres qui la première attira l'attention fut ce *Prométhée*, qui est aujourd'hui au palais Pitti, et qui semble l'expression allégorique de ses souffrances. Ce tableau, exposé à la Rotonde, comme c'était l'usage du temps, fit une grande sensation, tant il sortait des sentiers battus ; sur ces entrefaites, le carnaval arriva. Parmi les mascarades du Corso, on remarqua un char conduit par des bœufs, pittoresquement décoré et monté par une troupe de masques

non moins pittoresquement accoutrés. Le principal personnage, qui se donnait pour un acteur napolitain, jouait un rôle de charlatan avec un esprit extraordinaire, et ses lazzi, qui s'attaquaient à tous les personnages en évidence, transportaient la foule; parfois, le Napolitain prenait un luth dont il jouait admirablement, et chantait des ballades de son pays, pleines d'originalité et d'entrain. Ce fut le grand succès du jour, chacun voulait voir le Napolitain et l'entendre; ce fut bien autre chose quand, le soir venu, il se démasqua, et que l'on reconnut l'auteur du *Prométhée*. L'enthousiasme fut au comble, et la fortune vint enfin. On sait avec quelle furie le peuple romain s'engoue d'un homme ou d'une chose, il n'est comparable, à ce point de vue, qu'au peuple français. A dater de ce moment, Salvator fut l'homme à la mode, la curiosité du jour; il n'était pas de salon qui ne voulût le posséder, et ses toiles se vendirent des prix fous. Il avait, du reste, tout ce qu'il fallait pour jouer son rôle brillant : poëte à ses heures, improvisateur consommé, musicien agréable, homme d'esprit par-dessus tout, et avec cela, plein d'orgueil et bien persuadé qu'il n'y avait pas de position au-dessus de son mérite, il mena grand train, tint maison et reçut fastueusement ses admirateurs.

Sur ces entrefaites, la révolution de Naples avait eu lieu, et le peuple, après avoir chassé les Espagnols, avait acclamé Masaniello. Salvator sentit se réveiller en lui l'amour-propre national, et se rendit à Naples,

où il s'enrôla dans la *compagnie de la mort*, presque exclusivement composée d'artistes, et commandée par un de ses anciens camarades, Aniello Falcone. Mais lorsque le tribun populaire eut été assassiné et que les Espagnols revinrent avec don Juan d'Autriche, la compagnie de la mort se trouva en fort mauvaise position; Aniello se sauva en France et Salvator à Rome. Il y resta jusqu'à sa mort (1673), produisant avec une fécondité inouïe des œuvres de tout genre, tableaux d'histoire, marines, paysages, batailles.

Le talent de Salvator, tout grand qu'il est, a été fort surfait de son temps; on le mettait alors comme paysagiste au-dessus de Claude Lorrain lui-même, et on est bien revenu sur cette opinion. Le propre de son génie, c'est une fougue d'impression, un pittoresque de composition, une hardiesse de pinceau extrêmes; il peignait très-vite, aussi son dessin est-il souvent incorrect et son exécution lâchée.

Luca Giordano et Solimène sont les derniers peintres napolitains d'une réputation incontestable. Les deux surnoms du premier indiquent la nature de son talent : on l'appelait *Luca fa presto* et le *Protée de la peinture*. Son père, qui était un peintre médiocre, fort âpre au gain et fort désireux d'exploiter la renommée de son fils, le poussait sans cesse en lui criant tout le long du jour : *Luca, fa presto*, Lucas, fais vite; de là l'origine de son premier surnom; le second vient de sa facilité inouïe à imiter la manière des maîtres : il y a de lui à Madrid une *Sainte*

Famille dont le style rappelle tellement Raphaël, que « quiconque, dit Mengs, ne connaît point la beauté essentielle de cet auteur, est trompé par l'imitation du Giordano. » Sa manière personnelle a beaucoup varié, et il s'est inspiré tour à tour de l'Espagnolet, son premier maître, de Pierre de Cortone et du Véronèse; mais il a par lui-même une grâce et un coloris tout particuliers qui donnent un charme extrême à sa peinture, quand il n'a pas abusé de sa prodigieuse facilité. Sa rapidité d'exécution est devenue proverbiale, et son histoire fourmille d'anecdotes à ce sujet : les jésuites de Naples lui avaient commandé un tableau de *Saint François-Xavier* qui devait être placé à jour fixe, or l'avant-veille du jour fixé, le tableau n'était pas commencé; le vice-roi, supplié par les religieux, était allé trouver le peintre et lui faisait les plus vifs reproches : « Pourquoi ces reproches, monseigneur? dit Lucas; le tableau sera prêt. » Il le fut en effet, et c'est une de ses meilleures œuvres. Autre anecdote plus caractéristique encore, sinon plus croyable : un jour que Giordano était occupé à peindre un tableau représentant *Jésus avec ses disciples*, son père l'appela pour dîner, et comme Lucas ne descendait pas : « Lucas, lui cria-t-il, dépêche-toi, la soupe va refroidir. — Je descends, répondit Lucas; il ne me reste plus à faire que les douze apôtres. »

Quoi qu'il en soit, Luca Giordano est un des peintres les plus séduisants de l'école napolitaine, et sa renommée passa les mers. En 1692, le roi Charles II

l'appela en Espagne, et l'y traita comme un autre Velasquez. Une indemnité de 1,100 ducats lui fut accordée pour son voyage; il eut une maison montée, un carrosse et une pension de 100 doublons par mois pendant tout le temps de son séjour en Espagne, enfin le roi lui remit la clef d'or qui lui donnait à la cour les grandes et les petites entrées. Il y resta deux ans, et les peintures qu'il fit à l'Escurial et au Buen-Retiro eussent coûté dix ans de travail à tout autre.

François Solimène, qui fut l'ami et l'émule de Giordano, a été presque aussi fécond que lui. Comme lui il était doué d'une facilité merveilleuse, et comme lui il se fit une réputation immense de son vivant; il fut nommé chevalier par Charles VI, et comblé de présents et de témoignages d'estime par une foule de souverains. Il était universel, et faisait de l'histoire, du paysage, des animaux, des fruits, et même de l'architecture. Sa facilité dégénéra par la suite en négligence, et comme le dit Lanzi, il fraya la route à l'afféterie. Il est le dernier peintre qu'on puisse citer; après lui la décadence est complète, la nuit se fait. Car c'est une loi immuable qu'en fait d'art comme en littérature, comme en politique, comme en toute chose, le mal succède au bien, et que le génie humain après s'être approché de la perfection, rétrograde tout à coup sans qu'on en puisse souvent saisir la raison.

Mais quand de sublimes génies comme Raphaël, Michel-Ange, Titien, Corrége, ont illuminé une époque, cette époque devient la source vive où, dans l'avenir,

viennent se retremper les intelligences supérieures, et c'est de là qu'est sortie l'école française qui a relevé de nos jours le drapeau de l'art et a fait surgir une troisième renaissance.

LISTE CHRONOLOGIQUE [1]

DES PRINCIPAUX PEINTRES ITALIENS.

École de Florence.

Cimabué,	1240 — 1300	Verrochio,	— 1488
Giotto,	1270 — 1336	Ghirlandajo,	1451 — 1495
Gaddi,	— 1352	Fra Bartholomeo,	1469 — 1517
A. Orcagna,	— 1389	Léonard de Vinci,	1452 — 1519
Masolino di Panicale,	— 1415	Luca Signorelli,	— 1521
Masaccio,	1401 — 1443	Andrea del Sarto,	1448 — 1530
Brunelleschi,	— 1446	Le Rosso,	1496 — 1540
Beato Angelico,	1387 — 1455	Sodoma,	1479 — 1554
Ghiberti,	— 1455	Pontormo,	1493 — 1556
Donatello,	— 1466	Michel-Ange,	1474 — 1564
F. Lippi,	— 1469	Daniel de Volterre,	1509 — 1566
A. del Castagno,	— 1477	Pierre de Cortone,	1596 — 1669
Gozzoli,	— 1478	Cigoli,	1559 — 1673
P. Della Francesca,	1398 — 1484	Carlo Dolce,	1616 — 1689

École romaine.

Le Pérugin,	1440 — 1524	Andrea Sacchi,	1600 — 1661
Raphaël,	1483 — 1520	Sasso Ferrato,	1605 — 1685
Le Fattore,	— 1528	Carlo Maratta,	1625 — 1713
Jules Romain,	1492 — 1546	Mengs,	1718 — 1779
Perino del Vaga,	1500 — 1546	P. Battoni,	1708 — 1787
Le chevalier d'Arpin,	1560 — 1640		

[1] D'après Lanzi.

École vénitienne.

Jean Bellini,	1426 — 1516	Veronèse,	1513 — 1572
Gentile Bellini,	1421 — 1501	Titien,	1477 — 1576
Giorgione,	1477 — 1511	Bassano,	1512 — 1592
Pordenone,	1484 — 1540	Tintoret,	1512 — 1594
S. del Piombo,	1485 — 1547	Palma le Vieux,	
Bonifazio,	— 1553	Palma le Jeune,	1544 — 1630
Paris Bordone,	1500 — 1570	Canaletto,	1697 — 1768

École lombarde.

Andrea Mantegna,	1430 — 1506	Bernardino Luini,	— 1531
Lorenzo Costa,	1488 — 1530	Le Parmesan,	1504 — 1540
Corrége,	1494 — 1534	Gaudenzio Ferrari,	1484 — 1550

École de Bologne.

F. Francia,	1450 — 1535	Le Guide,	1575 — 1642
Louis Carrache,	1555 — 1619	Lanfranc,	1581 — 1647
Augustin Carrache,	1558 — 1601	L'Albane,	1578 — 1660
Annibal Carrache,	1560 — 1609	Le Guerchin,	1590 — 1666
Le Dominiquin,	1591 — 1641		

École napolitaine.

Michel-Ange de Caravage,	1569 — 1609	Salvator Rosa,	1615 — 1673
		Luca Giordano,	1632 — 1705
Ribera,	1593 — 1656	Solimène,	1657 — 1747

FIN DE LA PREMIÈRE PARTIE.

SECONDE PARTIE

LES MUSÉES DE ROME

SECONDE PARTIE

Les Musées de Rome

I

LE VATICAN

Le Vatican ! Il semble que ce nom ait une auréole, et l'on ne saurait le prononcer sans émotion. C'est qu'en effet ce palais est la résidence du successeur de saint Pierre, la tête et le cœur du monde catholique et en même temps le plus merveilleux des musées ; c'est que là se trouvent réunis les chefs-d'œuvre de l'art ancien et de l'art moderne : c'est qu'en un mot, le Vatican est la quintessence de Rome !

On ne sait pas la date de sa fondation, pas plus qu'on ne connaît réellement l'origine de son nom. On ne saurait non plus préciser son style ; c'est un assemblage prodigieux de bâtiments qui n'apppartiennent à aucune époque, étant de toutes les époques,

et les architectes qui s'y sont succédé ont dû se conformer aux besoins du moment et à la configuration du terrain ; terrain tellement inégal, que du côté de la place Saint-Pierre, on ne peut pénétrer dans le cours du palais que par des escaliers, et pour y arriver en voiture on doit faire le tour du dôme et entrer par une poterne étroite. Il manque donc encore une entrée au Vatican, comme aussi il lui manque une façade, et pourtant les plus célèbres architectes, les deux San Gallo, Bramante, Michel-Ange, Raphaël, Fontana, le Bernin, y ont travaillé successivement! Quelle façade, du reste, résisterait au voisinage écrasant de Saint-Pierre? Et puis n'est-ce point là l'esprit de l'Église? la simplicité de la demeure de l'homme, cet homme fût-il le pape, à côté de la splendeur de la maison de Dieu.

LES CHAMBRES DE RAPHAEL

Suivons la colonnade du Bernin; montons la *Scala regia*, pénétrons dans la salle royale, ce splendide vestibule décoré par Vasari, Salviati et tant d'autres, traversons la salle ducale, et nous arriverons ainsi aux *Stanze* par un chemin digne de Raphaël. Là sont ces fresques qui à elles seules mériteraient le voyage de Rome, car seules elles peuvent faire connaître complétement le peintre d'Urbin; elles ont été pour moi une révélation, et ce n'est qu'en présence de cette œuvre sublime qu'on appelle la *Dispute du saint sacrement*, que j'ai enfin compris Raphaël et que j'ai pu l'admirer sans réserve.

La fresque, en effet, avec sa rapidité d'exécution et ses grands espaces à couvrir, coule pour ainsi dire la pensée d'un seul jet, et résume, par cela même, un cachet de force, de grandeur et de liberté, que nul autre procédé ne saurait donner.

Il faut prévenir toutefois le voyageur qui arrive en Italie, que sa première impression sera toute fâcheuse. Ses yeux habitués aux tons éclatants de la peinture à l'huile auront peine à se faire aux tons ternes et pas-

sés de ces fresques vénérables, et il lui faudra faire un apprentissage ; mais cet apprentissage fait, il aimera la fresque, et s'il a en lui le feu sacré, il l'aimera plus que toute autre peinture. Cela dit, pénétrons dans le sanctuaire.

CHAMBRE DE LA SIGNATURE [1].

C'est la première en date et la seule qui soit entièrement de la main du maître. Raphaël avait vingt-cinq ans à peine lorsqu'il vint à Rome pour la première fois, et que Jules II, sur la recommandation du Bramante, lui donna cette salle à décorer. Perdu au milieu d'une foule d'illustrations en tous genres, il était alors à l'aurore d'une réputation naissante, mais il sentait que de grandes idées fermentaient dans son esprit, et il était sûr de lui. Tout d'abord il soumit à l'approbation du pape un plan grandiose : il s'agissait de représenter dans quatre grandes compositions allégoriques, *la Religion, la Science, la Justice,* et *la Poésie ;* ces compositions, qui occuperaient les quatre murs, seraient accompagnées sur la voûte d'autres sujets moins importants destinés à les développer et à les expliquer. C'était une voie toute nouvelle, et il fallait pour s'y engager joindre à une grande puissance créatrice, d'immenses connaissances acquises ; Jules II le comprit bien, il pressentit dès lors les hautes destinées du jeune peintre d'Urbin, et approuva le plan sans réserves. Raphaël se

[1] On appelle ainsi la salle où les papes signaient les brefs.

mit à l'œuvre sur-le-champ et commença la *Dispute du saint sacrement*. C'est à proprement parler une sorte de concile poétisé, une assemblée idéale des pères de l'Église et des docteurs qui ont pris part aux controverses théologiques sur l'Eucharistie, assemblée que président dans le ciel, les patriarches, les apôtres, la sainte Vierge et Dieu lui-même. Je vais décrire avec soin cette œuvre presque divine, désirant que cette description rappelle au lecteur comme à moi les douces heures passées à la contempler.

La scène est double, et se passe à la fois dans le ciel et sur la terre, sans pourtant que cette complexité nuise en rien à l'unité d'impression, à la majesté, à la grandeur de l'œuvre.

Dans la partie inférieure, au milieu d'un paysage sobre et majestueux, sous un ciel calme et transparent, un autel élevé de trois degrés supporte le saint sacrement. A droite et à gauche sont rangés circulairement : d'abord les quatre pères de l'Église, à droite, saint Augustin et saint Ambroise, à gauche, saint Jérôme et saint Grégoire le Grand. Rien n'égale la majesté et en même temps la douceur du saint pontife coiffé de la tiare, dont les yeux perdus dans le ciel semblent lire dans l'éternité ; saint Jérôme est absorbé dans la lecture des livres saints, son mouvement est magnifique de grandeur et de simplicité. Le vieillard à longue barbe qui lève un bras vers le ciel, à côté de saint Ambroise, est Pierre Lombard, évêque de Paris, dont la science théologique a résumé les travaux des pères

de l'Église; derrière lui on voit l'Écossais Jean Duns, surnommé le *docteur subtil*. Le pape, coiffé du trirègne, qui se tient sur la première marche de l'autel, est Innocent III, l'auteur du *Veni creator* et du *Stabat Mater*, et le cardinal dont la robe rouge tranche si richement sur le fond est saint Bonaventure, le *séraphique docteur*. Viennent ensuite le pape saint Anaclet, martyr, un des ardents confesseurs de l'eucharistie et saint Thomas d'Aquin en habit de dominicain. Derrière on aperçoit la tête émaciée du Dante, couronné de lauriers : c'est là un démenti formel donné à ceux qui veulent voir dans le grand poëte un révolté, presque un hérétique, et sa présence au milieu des plus fermes soutiens du dogme eucharistique, est un certificat solennel d'orthodoxie. Il est vrai qu'on y trouve aussi le portrait de Savonarole, qui fut brûlé comme hérétique; mais c'est là une protestation contre un jugement que Jules II condamnait lui-même avec l'opinion publique, et d'ailleurs l'apôtre fougueux n'a-t-il pas été réhabilité par l'Église et même béatifié plus tard par Benoît XIV? A gauche, on a cru reconnaître Raphaël et le Pérugin, dans deux personnages mitrés qui se trouvent au second plan, derrière un groupe de jeunes hommes adorant l'eucharistie. Le vieillard appuyé sur une balustrade, au premier plan, est Bramante, le parent et le protecteur de Raphaël; le jeune homme si beau qui lui montre l'autel serait, dit-on, le duc d'Este.

« Dans la partie supérieure de sa fresque, Raphaël

semble s'être inspiré des derniers chants de la *Divine comédie*, et avoir voulu réaliser cet empyrée que le poëte montre au-delà des neuf ciels où se poursuivent les révolutions des astres, comme un temple admirable et angélique, dans lequel se dissipent tous les nuages de la mortalité, et qui n'a pour confins que la lumière et l'amour [1] »

Immédiatement au-dessus de l'autel, dont il est séparé par des nuages épais, on voit le Christ, dans une gloire circonscrite par des têtes d'anges et dominée par la demi-figure du Père Éternel, tenant d'une main le globe du monde et de l'autre le bénissant : c'est bien là la tête sublime de celui qui a toujours été et sera éternellement, de celui qui est la majesté suprême et la puissance infinie. Autour de lui se déploie l'armée céleste des séraphins, des anges, des archanges chantant un *hosanna* perpétuel. Plus bas, sous la forme d'une colombe, le Saint-Esprit projette ses rayons sur le groupe terrestre des docteurs ; il est accompagné de quatre petits anges d'une grâce exquise, portant les quatre évangiles. Jésus, assis sur les nuées, montre les blessures de sa passion, et tandis que le visage du Père exprime la puissance et la force, le visage du fils respire l'amour et le sacrifice. A sa droite on voit la sainte Vierge dans l'attitude de l'adoration ; à sa gauche, saint Jean Baptiste, le *précurseur*, tenant d'une main la croix, de l'autre montrant le Christ. Un peu

[1] GRUYER, *Fresques de Raphaël au Vatican.*

au-dessous du groupe divin, sont rangés circulairement, assis sur des trônes de lumière, les saints et les patriarches qui représentent l'Ancien et le Nouveau Testament; du côté de la sainte Vierge : saint Pierre, la base et le fondement de l'Église; Adam, le premier des patriarches ; saint Jean l'évangéliste, le disciple bien-aimé du Christ; le roi David, couronné du diadème et tenant sur ses genoux sa harpe d'or; saint Étienne, le premier martyr, et enfin, à demi cachée derrière le nuage qui supporte la sainte Vierge, la Sibylle qui annonça la venue du Messie. De l'autre côté : saint Paul, tenant d'une main le livre et ses épitres, et de l'autre, appuyée sur la grande épée traditionnelle ; Abraham, le plus illustre des patriarches; saint Jacques le Mineur, que les Écritures appellent le *frère du Seigneur;* Moïse tenant les tables de la loi; saint Laurent avec la palme du martyre, et enfin, derrière le nuage qui supporte saint Jean-Baptiste, saint Georges, le guerrier céleste.

Telle est la disposition de ce tableau mystique; Raphaël s'y rattache encore à l'ancienne école par l'emploi de l'or autour des figures, par la petitesse relative des têtes, et par une recherche de détail un peu minutieuse ; on y retrouve enfin cette symétrie dogmatique, presque architecturale, qui caractérise la peinture du xvie siècle. Quoi qu'il en soit, le maître n'a jamais rien conçu de plus élevé, de plus noble, de plus grand, et *la Dispute du saint sacrement* reste, en fait d'art, la plus sublime expression du génie humain.

Au-dessus de la dispute, dans un cadre circulaire, *la Théologie* est représentée sous la figure d'une belle jeune fille assise sur les nuées, tenant d'une main le livre des Écritures, et montrant de l'autre le saint sacrement. Deux anges à ses côtés portent des tablettes sur lesquelles on lit ces mots : *Divinarum rerum notitia.* Dans l'angle de la voûte, Raphaël a représenté le *Péché originel*, cause première de l'institution de l'eucharistie. Cette fresque, d'un coloris frais et suave, a traversé les siècles dans un état de conservation miraculeux ; rien d'exquis comme cette jeune Ève, vêtue seulement de son innocence, et resplendissante d'une beauté sans tache, d'une grâce et d'une distinction qui s'ignorent.

Sur le mur qui fait face à la *Dispute*, le tableau connu sous le nom de *l'École d'Athènes* symbolise la science et la philosophie. Ici Raphaël a pu mettre à profit ses connaissances en architecture, il a représenté un gymnase d'une richesse grandiose, et digne des illustres personnages qui y figurent. Le sujet était peut-être ici plus abstrait encore, et de plus il était entièrement original, car nul précédent ne pouvait guider le maître. « Jamais aucun peintre avant Raphaël n'avait imaginé d'exprimer dans une œuvre de cette importance une idée aussi générale par une allégorie aussi vague, et c'est par des prodiges d'habileté qu'il a pu rendre intéressante une scène pour ainsi dire sans action, et qui ne se rattache à aucun fait précis [1]. »

[1] Ch. Clément.

Sur le plan supérieur, Platon et Aristote, l'homme de *l'idée* et l'homme de *la science,* sont debout au centre du tableau ; le premier montre le ciel vers lequel monte sa pensée, le second semble se renfermer dans une raison calme et positive. Rangés autour des deux célèbres philosophes, les disciples écoutent avec recueillement leur parole. Sur la gauche, Socrate s'entretient avec ses élèves, parmi lesquels on reconnaît Alcibiade, sous la figure d'un beau jeune homme aux longs cheveux, coiffé d'un casque, et la main sur le pommeau de son épée. A droite se groupent les philosophes péripatéticiens ; un jeune homme adossé contre un pilier et que mille copies ont rendu classique, écrit, appuyé sur son genou ; Diogène le cynique, presque nu, la barbe inculte, est à demi couché sur les degrés de marbre qui descendent au péristyle, où l'on voit Pythagore écrivant au milieu de tous ses disciples. Le philosophe si profondément absorbé dans ses réflexions et dont le coude s'appuie négligemment sur un bloc de marbre, est Arcésilas ; à gauche, Archimède, sous les traits de Bramante, trace sur le marbre une figure de géométrie que regarde avec attention un groupe de jeunes hommes ; enfin, on reconnaît au second plan, drapés à l'antique, le Pérugin et Raphaël, toujours inséparables dans les peintures de l'élève reconnaissant.

Telles sont les principales indications de ce tableau allégorique, qui ne contient pas moins de cinquante-deux personnages. La description complète d'une œuvre

de cette nature ne pourrait être que sèche et aride, aussi l'ai-je abrégée le plus possible. On s'est plu à donner des noms à chacun de ces nombreux personnages ; mais à part quelques types qu'on ne saurait méconnaître, tels que ceux que j'ai indiqués, ces noms ne peuvent être que fort arbitraires et ne sont nullement motivés. Ce qui est extraordinaire et admirable, c'est que certains philosophes anciens, dont les portraits n'ont été retrouvés que depuis Raphaël, ont été inventés par lui avec une divination merveilleuse, et se sont trouvés d'une ressemblance parfaite. C'est qu'en effet, le Sanzio, vivant à Rome au milieu des débris de la ville antique, en avait eu la révélation complète; il s'était, pour ainsi dire, assimilé ce qu'il voyait, il avait deviné le reste.

Au point de vue moral, cette opposition de l'*École d'Athènes* et de la *Dispute du saint sacrement* est saisissante. D'un côté, toutes les écoles de philosophie se heurtent, se choquent sans en arriver à connaître ces vérités primordiales qu'on appelle Dieu, l'immortalité, le devoir et qui restent toujours enveloppés des ténèbres du doute; de l'autre, le christianisme apparaît avec son unité merveilleuse. Le point d'appui cherché par Archimède est trouvé, le Christ est la solution définitive, la vérité resplendit!

Au-dessus de l'*École d'Athènes,* la Philosophie, sous la figure d'une jeune belle femme, semble protéger la foule des philosophes qui se meut dans le gymnase; elle est accompagnée de deux enfants, portant des cartels sur

lesquels on lit : *Causarum cognitio*. Dans l'angle de la voûte, une allégorie représente l'*Astronomie* sous les traits d'une femme entraînée par le mouvement d'une sphère céleste.

La fresque de la *Poésie* occupe le mur qui donne sur la cour du Belvédère ; une fenêtre s'ouvre dans ce mur, et Raphaël a tiré parti de cet obstacle de la façon la plus ingénieuse. Il a représenté le Parnasse, et au sommet, Apollon Musagète entouré des Muses ; sur les pentes de la colline, à droite et à gauche, s'étagent les plus grands poëtes anciens et modernes. Apollon, une des créations les plus sublimes de Raphaël, est assis à l'ombre d'un bosquet de lauriers, les cheveux dénoués, la tête levée vers le ciel, les yeux illuminés par l'inspiration ; c'est vraiment un dieu. A ses pieds coule la fontaine Castalie ; les *Mnémonides* ou filles de mémoire sont rangées à ses côtés. A leur droite on aperçoit Homère aveugle, la douce figure de Virgile et le profil accentué du Dante, couronné de lauriers ; près d'eux, Raphaël s'est placé lui-même ; plus bas, Sapho, la courtisane poëte, est assise sur le versant de la colline, au-dessus d'Alcée et de Pétrarque ; de l'autre côté, Pindare fait face à Sapho, puis viennent Horace, Ovide, Sannazaro, l'auteur de *l'Arcadia*, l'Arioste et Boccace.

Une chose étonne dans cette fresque, c'est de voir Apollon jouer du violon au lieu de la lyre traditionnelle ; on raconte à ce sujet que, pour complaire à Jules II, Raphaël représenta sous la figure d'Apollon un cer-

tain joueur de violon qui avait alors une grande réputation, et dont on voit le portrait au palais Sciarra [1].

La figure de la *Poésie*, qui domine le Parnasse, est la plus belle des quatre ; plus que les autres, elle rayonne de beauté et de grâce ; elle tient une lyre à la main, et les deux enfants agenouillés près d'elle portent des cartels sur lesquels on lit : *Numine afflatur.*

Dans l'angle de la voûte, est peinte la fable de *Marsyas*, écorché par ordre d'Apollon, pour avoir osé se mesurer avec lui.

En face de la *Poésie*, Raphaël a représenté la *Justice*, et l'on s'étonne qu'il n'ait pas suivi les mêmes errements que dans ses autres compositions, et réuni dans un seul cadre les illustrations judiciaires des temps anciens et modernes. C'est que probablement la disposition du mur, coupé ici encore par une fenêtre, ne le lui permettait pas. Il a divisé sa fresque en trois parties : dans le centre il a représenté, sous une forme allégorique, la *Jurisprudence* [2], accompagnée de la *Force* et de la *Modération* ; à droite, *Justinien remettant le Digeste à Tribonien*, à gauche, *Grégoire IX publiant les Décrétales* [3]. Grégoire IX est représenté

[1] Voyez plus loin la galerie Sciarra.
[2] On a cru longtemps que cette figure était la Prudence ; mais M. Quatremère de Quincy, dans son savant ouvrage sur Raphaël, et M. Gruyer, dans son *Essai sur les fresques de Raphaël au Vatican*, y voient la Jurisprudence et motivent victorieusement leur opinion.
[3] Les cinq livres des *Décrétales*, réunis par ordre de Grégoire IX, en 1234, par le savant dominicain Raimondo Pennaforte,

sous les traits de Jules II, et parmi les cardinaux qui figurent au second plan, on reconnaît Jean de Médicis, depuis Léon X, Antonio del Monte et Alexandre Farnèse, depuis Paul III.

En haut, la Justice est représentée sous les traits d'une femme assise sur les nuées, la tête ceinte du diadème et tenant d'une main une balance, de l'autre un glaive ; à ses côtés, deux beaux enfants la contemplent avec respect, et deux petits génies portent des tablettes sur lesquelles on lit : *Jus suum unicuique tribuit.*

Enfin, dans le quatrième angle de la voûte, le *Jugement de Salomon* complète ces quatre grandes allégories de *la Religion, la Science, la Poésie* et *la Justice.*

CHAMBRE D'HÉLIODORE.

La chambre suivante, que le sujet principal a fait nommer chambre d'Héliodore, fut commencée en 1512. Ici Raphaël ne s'est pas inspiré d'idées abstraites, comme dans la chambre de la signature ; devenu flatteur par reconnaissance, il a choisi des sujets historiques analogues aux grands faits de son temps, et où il pût faire figurer ses bienfaiteurs, on peut dire ses *amis*, Jules II et Léon X.

On se rappelle l'histoire dramatique d'*Héliodore*,

sont un recueil des principaux arrêts rendus par les premiers papes, et sont aujourd'hui encore le fond de la jurisprudence ecclésiastique.

envoyé par son maître pour piller le trésor du temple de Jérusalem ; déjà ce préfet de Séleucus avait accompli sa mission sacrilége, lorsque Dieu, imploré par le grand-prêtre Onias, fit surgir, dans le temple même, un cavalier céleste qui renversa Héliodore et le foula aux pieds de son cheval, tandis que deux jeunes hommes, *parfaitement beaux*, dit l'Écriture, le frappaient de verges.

C'est le moment choisi par le Sanzio ; Héliodore renversé se soutient d'une main et cherche de l'autre à garantir sa tête, tandis qu'une urne remplie d'or se répand à ses côtés. Rien de terrible comme le messager divin qui porte la colère de Dieu et dont le cheval se cabre, l'œil enflammé, les naseaux frémissants ; rien de magnifique comme le mouvement des jeunes hommes armés de verges qui fendent l'air sans toucher le sol. Le groupe de femmes du premier plan est, dit-on, de Pierre de Crémone, élève du Corrége ; on ne peut méconnaître pourtant, dans l'une d'elles qui tend les bras vers ses compagnes comme pour les protéger, une ressemblance très-grande avec la Fornarina, que Raphaël a placée dans presque toutes ses compositions. Au fond, devant l'autel éclairé par le chandelier aux sept branches, on voit le grand-prêtre Onias, entouré des lévites, priant avec ferveur, les mains jointes et la tête levée au ciel.

Le Sanzio a voulu, dans ce tableau, faire allusion à l'histoire de Jules II, chassant les envahisseurs du patrimoine de l'Église, et culbutant avec le glaive de saint

Paul les Vénitiens, les Allemands et les Français. Pour rendre l'allusion plus claire, il a introduit, dans la partie gauche du tableau, le souverain pontife lui-même, porté sur la *sedia gestatoria* par des *seggettieri*, qui sont autant de portraits contemporains parmi lesquels on remarque Marc-Antoine et Jules Romain, les deux élèves chéris de Raphaël.

Le Miracle de Bolsena, à droite du *Châtiment d'Héliodore*, est entièrement de la main de Raphaël, qui, dans cette fresque, s'est montré un admirable coloriste. On connaît l'histoire de ce miracle, qui remonte à 1264 : un prêtre de la ville de Bolsena ayant douté, en célébrant la messe, de la présence réelle, l'hostie sainte saigna entre ses mains, et le sang ruissela jusque sur le corporal, qui fut conservé longtemps dans l'église d'Orvieto.

Raphaël a fait figurer le pape Jules II, agenouillé derrière l'autel en face du prêtre incrédule éperdu de terreur ; il assiste au miracle, calme et sans étonnement, comme un homme qui ne voit en ce moment que ce que sa foi lui fait voir tous les jours, impassible comme l'Église vis-à-vis du doute. Les cardinaux agenouillés derrière lui sont : Raphaël Riario, son parent, et le cardinal San-Giorgio.

Jules II mourut le 21 février 1513, et Julien de Médicis fut élu pape le 11 mars, sous le nom de Léon X. Ce pontife, passionné pour les arts, était déjà avant son élection le protecteur et l'ami de Raphaël, et celui-ci voulut reconnaître cette amitié en plaçant Léon X,

sous les traits de Léon IV, dans sa fresque de *Saint Léon arrêtant Attila aux portes de Rome,* bien qu'il y eût fort peu d'analogie entre l'austère pontife du ve siècle et le pape élégant et spirituel de la renaissance.

Le moment choisi par le peintre est celui où saint Pierre et saint Paul apparaissent dans les airs et menacent de mort le roi des Huns, qui s'arrête court avec toute son armée. Au premier plan, deux cavaliers vêtus, l'un d'une cotte de mailles, l'autre d'une peau de crocodile qui dessinent leurs muscles puissants, arrêtent leurs chevaux indomptés; il y a là une réminiscence des bas-reliefs antiques. Le pape et son entourage contrastent par leur dignité tranquille avec cette violence de mouvement, et les robes rouges aux plis majestueux, forment une opposition heureuse avec les ajustements barbares des guerriers Huns. A gauche du pape, on retrouve encore sous les traits d'un massier, le portrait du Pérugin, et celui de Raphaël sous la figure d'un personnage mitré. Un paysage simple et grandiose encadre cette scène : à droite on aperçoit les gorges du *Monte Mario* éclairées çà et là par des lueurs d'incendies, terrible témoignage du passage des Barbares; à gauche, les grandes lignes de la campagne romaine si majestueuse et si sublime dans sa tristesse; dans le lointain, les murailles de Rome, des palais, des maisons, et le Colysée couronnant le tout.

La *Délivrance de saint Pierre* est une allusion flatteuse à la captivité et à l'évasion presque miraculeuse de Léon X, alors que n'étant que le cardinal de Mé-

dicis, il fut fait prisonnier en 1512 à la bataille de Ravenne. Ici, comme dans *le Miracle de Bolsena*, Raphaël avait à lutter contre la disposition de la muraille, coupée en deux par une fenêtre ; revenant pour les besoins du moment aux errements de l'ancienne école, il divisa son sujet en trois parties et sut tirer parti de l'obscurité même de l'emplacement, pour obtenir des effets de lumière extraordinaires. Au-dessus de la fenêtre il a représenté la prison de saint Pierre, à droite et à gauche des escaliers qui y conduisent ; à travers les barreaux de fer de la prison, on aperçoit l'apôtre couché et endormi, les bras et les jambes chargés d fers ; deux gardes couverts d'armes étincelantes sont debout contre la muraille et dorment appuyés sur leurs lances. A ce moment, l'ange envoyé par Dieu [1] apparaît tout ruisselant de lumière, et les rayons célestes qui émanent de sa personne se reflètent sur les armures polies des soldats.

Dans le tableau de droite, saint Pierre, guidé par l'ange, est sorti de la prison et passe au milieu des gardes endormis ; dans celui de gauche, un soldat s'est aperçu de l'évasion et monte précipitamment les degrés de l'escalier, une torche à la main, pour réveiller ses camarades ; l'un d'eux reçoit en plein visage la lumière de la torche et se détourne ébloui, avec un mouvement d'une extrême vérité. Cette scène est éclairée par la lune, et l'opposition de ces trois lumières diffé-

[1] Voyez le texte de saint Luc.

rentes, la lumière divine de l'ange, la lumière bleuâtre de la lune et la lumière fuligineuse de la torche, est d'un effet saisissant. Aussi comprend-on l'enthousiasme des contemporains qui ont vu cette fresque dans toute sa fraîcheur. Vasari, qui ne peut être soupçonné d'excès d'enthousiasme quand il s'agit de Raphaël, en parle en ces termes : « Cet ouvrage se trouvant placé au-dessus de la fenêtre, parait d'autant plus sombre que le jour donne dans le visage du spectateur, et lutte si bien avec les autres effets de lumière du tableau, que la fumée de la torche, la lueur éclatante de l'ange et les ténèbres de la nuit semblent dues à la nature, et non au pinceau qui a su vaincre toutes les difficultés dont cette composition est hérissée. La vapeur que produit la chaleur des flambeaux, les ombres et les reflets sont répétés par toutes les armes. Raphaël se montre ici le maître des autres peintres, car pour ce qui regarde l'imitation de la nuit, aucun ne produisit jamais une peinture plus vraie et plus précieuse que celle-ci. »

La voûte de cette chambre était autrefois décorée par des peintures de Bramantino, du Sodoma et de Pinturichio; mais Jules II les ayant fait détruire pour que l'œuvre de Raphaël fût complète, celui-ci divisa la voûte en quatre segments égaux qui convergent au centre vers les armes pontificales, et qui correspondent aux quatre grandes fresques que je viens de décrire; il y a représenté : *le Buisson ardent, le Sacrifice d'Abraham, Dieu ordonnant à Noé de sortir de l'arche*

et l'*Échelle de Jacob*. Ces peintures sont d'une noblesse de style et d'une grandeur biblique que n'ont pu détruire les restaurations maladroites de Carlo Maratta au commencement du xviiie siècle.

On a dit avec raison que dans les fresques de cette chambre, Raphaël était arrivé à toute la perfection qu'il pouvait atteindre, qu'entré dans une voie nouvelle, il avait développé et agrandi sa manière, que son pinceau avait gagné en hardiesse et en liberté, que sa touche était devenue plus large et plus vigoureuse. Cela est vrai, mais c'est pourtant toujours dans la chambre de la signature qu'on revient le plus volontiers et qu'on s'arrête le plus longtemps. C'est que là, le peintre, philosophe et poëte, a remué tout un monde d'idées dans lequel le spectateur aime à se perdre avec lui. La *Messe de Bolsena*, l'*Attila*, séduisent les yeux, mais la *Dispute du saint sacrement* et l'*École d'Athènes* frappent l'imagination : de là cet attrait singulier qui retient et absorbe. « Il faut, dit Constantin, venir voir cette chambre chaque fois que l'on monte au Vatican, à la cinquième visite, on commence à l'adorer [1]. »

CHAMBRE DE L'INCENDIE DU BOURG.

Cette chambre, peinte en 1517, contient outre l'*Incendie*, la *Victoire de saint Léon sur les Sarrasins*, la *Justification de Léon III* et le *Couronnement de Charlemagne*. Ce n'est déjà plus l'œuvre de Raphaël: accablé

[1] *Idées italiennes*.

de commandes de toutes sortes, et par le souverain pontife, et par les personnages considérables du temps, qui tous voulaient posséder quelque chose de lui, il ne put s'occuper que d'une manière secondaire de l'exécution de cette chambre et l'abandonna à ses élèves. Pourtant, il fit presque entièrement le dessin de l'*Incendie du Bourg*, et l'on reconnaît même parfois dans l'exécution, la trace de sa main.

Dans cette composition, il a évidemment cherché à rivaliser par la force et la science du nu avec Michel-Ange, qui, de ce côté, il faut l'avouer, lui était bien supérieur; ses personnages, en effet, malgré l'exagération des formes, n'atteignent jamais ce caractère de grandeur et de force qui distingue ceux du Buonarotti, ils sont énormes sans être forts; mais on trouve en revanche dans cette fresque un puissant intérêt dramatique, intérêt que Raphaël n'a pas cherché dans des effets vulgaires de flammes et de confusion, mais dans une série de scènes, d'épisodes variés, dont chacun suffirait à faire un tableau. Au premier plan, un jeune homme porte, comme Anchise, son père sur ses épaules; les chairs molles, les membres appauvris, les colorations blafardes du vieillard que la mort a déjà touché de son aile, contrastent énergiquement avec les tons chauds et les membres vigoureux du fils. A droite, un homme entièrement nu, accroché au sommet d'une muraille, mesure de l'œil la distance qui les sépare du sol, et cherche du pied un point d'appui; plus haut, au milieu des flammes qui vont

atteindre son beau corps, une jeune mère cherche à sauver son enfant en le jetant au père, qui, au pied de la muraille, se hausse et tend les bras pour le recevoir. Des femmes courent çà et là ; les unes s'enfuient éperdues, les autres apportent de l'eau pour aider à éteindre le feu ; il faut remarquer surtout la jeune femme vue de profil qui porte deux vases remplis d'eau, et dont le vent, qui s'engouffre dans les plis de ses vastes vêtements, dessine les formes opulentes et élégantes à la fois : c'est là encore une réminiscence de cette belle *Fornarina*, que Raphaël s'est plu si souvent à reproduire, idéalisée, dans ses tableaux. Une foule confuse se presse sous la *loge* papale, implorant le pontife, qui apparaît coiffé de la tiare, étend les bras, bénit le peuple, et demande à Dieu de maîtriser les flammes.

Si l'on retrouve parfois la main du maître dans cette fresque, on ne peut la reconnaître nulle par dans la *Défaite des Sarrasins par Léon IV*, et l'on douterait même que la composition fût de lui, s'il n'existait des dessins de Raphaël qui reproduisent quelques-uns des groupes de soldats et de prisonniers. Ici encore, il faut voir une allusion au règne de Léon X, dont le peintre a reproduit les traits dans la figure de Léon IV. Au commencement du xvie siècle, les côtes d'Italie étaient souvent encore inquiétées par les corsaires barbaresques, et Léon X se trouvant à Civita-Lavinia, entre Ostie et Antium, faillit, en 1516, tomber au pouvoir des infidèles.

On retrouve encore la figure de Léon X dans la *Justification de Léon III.* On sait que ce pontife, qui avait succédé en 795 à Adrien Ier, fut attaqué au milieu d'une procession et enfermé, après avoir été horriblement maltraité, dans le monastère de Saint-Érasme. Il parvint pourtant à s'échapper et se réfugia à Paderborn, auprès de Charlemagne, qui vint à Rome, en l'an 800, et convoqua un concile général dans la basilique de Saint-Pierre, concile dans lequel Léon III jura, la main sur les Évangiles, qu'il était innocent des crimes dont l'accusaient ses ennemis. C'est là le sujet choisi par Raphaël; les beaux costumes du xvie siècle dont il a revêtu ses personnages, les robes rouges des cardinaux, les riches ajustements des évêques donnent à cette scène [1] un fort grand aspect.

Le *Couronnement de Charlemagne* est d'une plus belle tournure encore, grâce aux armures étincelantes des hommes d'armes qui assistent à la cérémonie; le groupe du pape et de l'Empereur, dans lesquels on reconnaît Léon X et François Ier, est vraiment magnifique. François Ier fut un moment maître de la péninsule, après la bataille de Marignan, mais ce ne fut jamais que dans les fresques du Vatican qu'il reçut du pape la couronne impériale. D'après la tradition, cette peinture serait de Jules Romain; le fond est attribué à Jean d'Udine.

La voûte, décorée par le Pérugin, fut épargnée,

[1] L'exécution en est attribuée au Fattore.

grâce aux prières de Raphaël. Ces peintures, qui ont toute la naïveté et toute la grâce de l'ancienne école, contrastent singulièrement avec les fresques qu'elles dominent et qui portent déjà le cachet de la décadence. Elles sont divisées en quatre tableaux circulaires qui représentent : *le Père éternel entouré d'anges, Jésus-Christ au milieu de ses Apôtres, Jésus-Christ tenté par Satan,* et *Jésus-Christ dans sa gloire.*

Les soubassements représentent les bienfaiteurs de l'Église : Godefroid de Bouillon, Ethelwolf, roi d'Angleterre, Ferdinand le Catholique, l'empereur d'Allemagne Lothaire, Constantin et Charlemagne.

SALLE DE CONSTANTIN.

Léon X voulut qu'une salle tout entière fût consacrée à retracer les principaux traits de la vie de Constantin, ce premier empereur chrétien à qui l'Église devait tant, et dès l'an 1518, il commanda à Raphaël de préparer les cartons de ces peintures. C'était le moment où celui-ci se multipliait dans les travaux les plus divers, et l'effort prodigieux de son génie suffisait à tout.

En 1519, il commença à travailler à ces cartons, et en 1520, les études préliminaires étant terminées, il voulut faire l'essai d'un nouveau mode de peinture dont se servait le Vénitien Sébastien del Piombo, et qui consistait à peindre à l'huile sur un enduit de chaux. Il peignit ainsi, dit-on, les figures de la *Justice* et de

la *Douceur* qu'on admire encore dans cette salle, et il paraît impossible en effet de douter que la première au moins de ces admirables figures soit de lui, tant on y retrouve la grâce, la distinction et le charme de son pinceau. Il fit disposer avec cet enduit toute la muraille; mais avant de commencer cette œuvre gigantesque, il voulut terminer sa *Transfiguration*, lorsque la mort l'enleva, le 6 avril 1520.

Son école se dispersa alors, ceux de ces élèves qui restèrent à Rome furent, tant que vécut Léon X, protégés contre la faction florentine, mais les préoccupations religieuses et politiques empêchèrent pour un temps la continuation des peintures du Vatican. L'année même de la mort de Raphaël, Luther opérait son schisme et brûlait publiquement les décrétales; Ulric Zwingle fondait l'Église réformée des cantons helvétiques; Léon X négociait avec François Ier pour chasser de Naples les Espagnols, et avec Charles-Quint pour expulser les Français de la Lombardie, puis il mourait subitement le 1er décembre 1521.

Ce fut une perte immense pour les arts; son successeur, Adrien IV, était un savant théologien allemand qui n'avait en aucune façon le sentiment ni le respect du beau, car il fut sur le point de faire disparaître les fresques de la chapelle Sixtine et les statues du Belvédère : « *Sunt idola antiquorum!* » s'écriait-il, avec une sainte horreur. Il mourut en 1523, et fut remplacé par Clément VII, qui était un Médicis et par conséquent un ami des arts. Celui-ci voulut que les

chambres de Raphaël fussent achevées d'après les dessins du maître, et chargea Jules Romain de peindre *la Bataille de Constantin* et *la Vision*, et le Fattore d'exécuter *le Baptême* et *la Donation*; mais ceux-ci renoncèrent au projet de Raphaël de les peindre à l'huile, firent enlever l'enduit préparé, et revinrent aux procédés ordinaires de la fresque.

Tout le monde connaît l'histoire de *la Vision de Constantin* et de la croix lumineuse qui lui apparut dans le ciel lorsqu'il marchait contre Maxence, après avoir pacifié les Gaules. Dans la fresque, cette croix lui apparaît portée par trois anges, au moment où, debout sur une tribune, il harangue ses soldats, vêtu d'une armure dorée et couvert du manteau impérial ; des vexillaires l'entourent, et l'on aperçoit au fond la Rome impériale avec ses cirques, ses thermes, ses colonnes et ses mausolées, parmi lesquels on reconnaît celui d'Adrien. On ne sait pourquoi Jules Romain a placé dans cette fresque ce nain difforme qui essaie un casque magnifique, et qui serait le portrait de Gradasso Berettai de Norcia, fou célèbre de la cour de Clément VII.

La *Bataille de Constantin contre Maxence* est la plus grande fresque qui existe ; elle n'a pas moins de 35 pieds de longueur sur 15 de hauteur. La première impression n'est pas agréable : c'est un noir fouillis, une mêlée inextricable, aux tons crus et violents ; Jules Romain, en effet, était plutôt dessinateur que coloriste, et avait de plus la déplorable manie de se servir du noir

d'ivoire et du blanc de plomb, qui noircissent toujours. Bientôt, cependant, l'œil se fait à tous ces défauts, et l'on reste saisi d'admiration devant cette magnifique composition, où le maître a su conserver l'unité d'action au milieu des nombreux épisodes d'un combat corps à corps. Quel pêle-mêle prodigieux de fantassins, de cavaliers, de soldats romains armés de pied en cap, de barbares à moitié nus ; quels entrelacements de lances, de javelots, d'épées et de poignards, d'hommes et de chevaux; quel pêle-mêle souillé de poussière et de sang ! Il semble qu'on entende le cliquetis des armes, le hennissement des chevaux, les cris de guerre des combattants, le râle des blessés, et, par-dessus tout, les fanfares de ces grandes trompes recourbées qu'on aperçoit au fond, et qui sonnent la victoire. Au centre, l'empereur, à cheval, couvert d'une armure d'or et d'un manteau de pourpre, tient à la main un javelot, et le dirige contre Maxence, qui forme avec lui un contraste frappant. Rien de noble, de calme, de grand comme la figure de Constantin ; rien de vulgaire, d'abject, d'ignoble comme celle de Maxence; c'est bien là ce misérable qui, pendant six années, inonda de sang l'Europe et l'Afrique. Comme tous les hommes cruels et sanguinaires, il est lâche; prêt à périr dans le fleuve, il se cramponne au cou de son cheval qui perd pied, la terreur contracte ses traits hideux, et fait hérisser ses cheveux autour de sa couronne !

Il faut citer encore parmi les épisodes si variés de la bataille, ce soldat démonté qui se relève en combat-

tant et se fait un rempart du corps de son cheval ; un peu plus loin, ce cavalier lancé à fond de train, la lance baissée, et qu'un fantassin essaie d'arrêter ; enfin, le beau groupe, popularisé par mille copies, du jeune vexillaire mort que son père enlève dans ses bras. Au fond, on aperçoit la campagne de Rome, terminée d'un côté par le pont Milvius, *ponte Molle*, et de l'autre, par le mont Janicule, *monte Mario*.

L'exécution de cette fresque, dont on voit les cartons, ou plutôt des fragments de cartons à la bibliothèque Ambroisienne, fait le plus grand honneur à Jules Romain, qui y a montré un immense talent de dessinateur et une connaissance approndie de l'antiquité.

Le *Baptême de Constantin* et la *Donation de Rome*, qui ont été peints, l'un par le Fattore, l'autre, sous sa direction, par Rafaëllino del Colle, sont plutôt d'accord avec la légende qu'avec l'histoire. La première de ces fresques représente l'empereur agenouillé et presque nu, devant le pape saint Silvestre qui lui confère le sacrement de baptême dans une salle dont l'architecture rappelle assez la forme du baptistère de Saint-Jean de Latran, tel qu'on le voit aujourd'hui. Le peintre a donné à saint Sylvestre les traits de Clément VII, et la plupart des personnages qui accompagnent l'empereur sont des portraits contemporains.

La scène de la *Donation* se passe dans l'ancienne basilique de Saint-Pierre : Constantin, revêtu du costume impérial et agenouillé devant saint Silvestre, toujours sous les traits de Clément VII, lui offre la sou-

veraineté de Rome, personnifiée par une petite statuette. Il y a dans cette fresque beaucoup de vie et de mouvement, mais c'est aux dépens de la noblesse et de la grandeur du sujet lui-même, qui disparaît un peu derrière les accessoires; ainsi le groupe principal paraît être celui de l'enfant nu qui joue avec un chien au milieu du tableau, et c'est là s'écarter des pures traditions de l'art en général, et de Raphaël en particulier.

Ici finissent ces peintures célèbres dans lesquelles Raphaël a écrit l'histoire de l'Église ; là il s'est montré théologien, philosophe, historien, archéologue et poëte en même temps que peintre. C'est là, et là seulement, je ne saurais trop le répéter, qu'on peut mesurer la hauteur de son génie et en embrasser l'étendue ; c'est là enfin qu'on peut dire avec un de ses admirateurs enthousiastes[1] « : Il y a des peintres, Raphaël est le peintre. »

[1] VEUILLOT, *Revue du monde catholique.*

LES LOGES DE RAPHAËL.

La plupart des voyageurs, et je parle des voyageurs intelligents, passent devant les Loges avec une indifférence et une rapidité incroyables; et pourtant, dans cet ouvrage, Raphaël se révèle à la fois comme architecte, comme décorateur et comme peintre. « Il est impossible de rêver un monument plus complet que *les Loges*, pour représenter les qualités multiples d'une grande école et pour donner une idée plus large des principes qui la dirigèrent. Nulle œuvre humaine n'est plus identique dans toutes ses parties, nulle ne possède une unité plus puissante, nulle ne démontre avec autant d'évidence l'action d'un esprit supérieur [1]. »

Après la mort de Bramante, Raphaël, nous l'avons vu, lui avait succédé dans la direction des travaux du Vatican; Jules II ayant fait abattre une aile construite par Guillaume de Majano pour servir de façade au palais du côté de la ville, Léon X avait chargé Bramante de la réédification de ce bâtiment, qui était à peine commencé lorsque le grand architecte mourut.

[1] Gruyer.

Ce fut alors que Raphaël, à qui toute la latitude était donnée, imagina de construire trois étages de portiques ou *loggie*, garnies aujourd'hui de vitrines qui en dénaturent complétement l'effet.

Ces loges sont formées de treize arcades soutenues par des pilastres aux deux premiers étages, par des colonnes au troisième. Ces arcades sont répétées parallèlement du côté du palais, de manière à diviser la loge en treize compartiments qui ont chacun une petite voûte, divisée elle-même par des arcs doubleaux. C'est sur chacune de ces voûtes divisées en quatre parties, que Raphaël a peint, ou fait peindre par ses élèves, et sur ses dessins, quatre sujets de l'Ancien ou du Nouveau Testament, ce qui forme en tout cinquante-deux sujets composant la plus merveilleuse illustration de la Bible qu'il soit possible de rêver.

Pendant que se construisaient *les Loges*, on retrouva dans les thermes de Titus ces délicieuses arabesques [1] qu'on y voit encore aujourd'hui, mais noircies par la fumée des torches; fraîchement exhumées, elles n'avaient rien perdu de leur éclat primitif, et les stucs qui les accompagnaient étaient d'une conservation parfaite. Raphaël fut frappé de l'élégance et du charme exquis de ce genre de décoration, et résolut de s'en servir pour la décoration du second étage de ces loges, qu'il

[1] Les Italiens les appellent grotesques (*grotteschi*) parce qu'on les trouvait dans des ruines souterraines ou grottes.

s'était réservé[1]; mais il sut les transformer, s'assimiler cette épave de l'art antique, comme il savait faire de toutes choses, et l'approprier de telle façon au goût moderne et à ses propres besoins, qu'il semble que ce portique ne pourrait être autrement décoré, et que les peintures de la Bible ne pouvaient être autrement accompagnées.

Jean d'Udine l'aida puissamment dans ces travaux, non-seulement par son habileté extrême dans l'art décoratif, mais en retrouvant le secret de composer les stucs [2] dont il a su tirer un si merveilleux parti.

L'arabesque date de loin; les Romains l'avaient empruntée des Grecs, qui la tenaient eux-mêmes de l'Orient. Les Grecs, toutefois, en avaient usé sobrement, tandis que les Romains en abusèrent à ce point que Vitruve s'écrie[3] : « On ne peint actuellement sur les murs que des monstres extravagants au lieu de choses véritables et régulières. On met pour colonnes des roseaux qui soutiennent un entortillement de tiges, de plantes cannelées avec leurs feuillages refendus et

[1] Le premier étage a été peint par Jean d'Udine, qui y a représenté de charmants bosquets tout peuplés d'oiseaux et de fleurs; le troisième étage a été décoré plus tard par le chevalier d'Arpin, Paul Bril, Tempesta et Nogari.

[2] Les stucs sont un composé de poudre de marbre tamisée et de chaux, humectées avec de l'eau, dont on forme une pâte plus ou moins ferme qu'on peut modeler comme de l'argile ou mouler. Durcis, ils peuvent se polir comme le marbre, dont ils ont la solidité. Les anciens en faisaient un très-grand usage; ils remplaçaient, pour eux, le plâtre, dans les détails d'ornementation de l'architecture.

[3] Voyez la traduction de Perrault.

tournés en manière de volutes. On fait porter de petits temples à des candélabres d'où, comme s'ils avaient des racines, on fait élever des rinceaux sur lesquels sont assises des figures. En d'autres endroits, on voit d'une fleur sortir des demi-figures, les unes avec des visages d'hommes, les autres avec des têtes d'animaux, toutes choses qui ne sont pas, ne peuvent être et n'ont point été. Telle est la force de la mode que, soit indolence, soit faute de jugement, on semble fermer les yeux aux vrais principes de l'art. » L'arabesque persista toutefois, malgré les anathèmes de Vitruve et des puristes, et fort heureusement, car, employée avec discernement, c'est un des enchantements de la peinture décorative, et l'on n'a qu'à se souvenir les merveilles qu'elle a produites à Pompeï. Elle dura jusqu'au Bas-Empire et se réfugia à Constantinople avec les restes de la civilisation antique; c'est là que les Orientaux la reprirent, et que les Arabes, en faisant l'élément constitutif de leur architecture, lui donnèrent leur nom. Plus tard, l'art romain, puis l'art gothique s'en emparèrent, mais en la dénaturant par la lourdeur de la conception et la grossièreté de l'exécution. C'est alors que Raphaël la retrouva aux thermes de Titus, et, puisant aux sources vives de l'antiquité, lui rendit sa pureté native. Il lui rendit aussi sa véritable importance en faisant d'elle un délicieux accessoire qui ajoute à la beauté des sujets principaux, tandis que chez les Romains, à Pompeï par exemple, elle détournait tout à son profit, étant la forme et le fond.

Vouloir décrire les fresques et les stucs du Vatican serait une entreprise folle ; ce serait vouloir suivre l'imagination dans son plus capricieux essor. L'arabesque, c'est tout ce qui existe et tout ce qui n'existe pas : ce sont des entrelacements de feuillages, de plantes, de fleurs, de fruits, parsemés d'oiseaux aux brillantes couleurs ; ce sont de ravissants paysages avec des eaux limpides, avec des palais enchantés et des temples aériens soutenus par des colonnettes d'or ; ce sont des lions, des tigres, des dauphins, des chevaux marins, des poissons follement contournés, des insectes tout constellés de pierreries s'ébattant dans cette nature féérique ; c'est enfin tout le personnel mythologique de toutes les fables du monde, les nymphes, les tritons, les néréides, les amours, les faunes, les satyres, les dryades et les amadryades, tout cela vivant, dansant, chantant, aimant.

Telle était l'arabesque antique, telle est l'arabesque de la renaissance ; seulement Raphaël a su imprimer à cette folie de l'imagination, un caractère d'unité et de symétrie, en symbolisant dans ses pilastres, tantôt les vertus, tantôt les âges de la vie, tantôt les saisons, ce qui en fait de véritables tableaux.

Cette décoration des loges représente un travail si complexe, si prodigieux, qu'il semble impossible que Raphaël ait pu seul, non pas l'exécuter, on sait qu'il ne l'exécuta pas, mais en dessiner la totalité. Il est probable qu'ayant autour de lui des élèves dont chacun avait sa spécialité, comme Jean d'Udine, Polydore

de Caravage, etc., il s'aida d'eux pour le dessin comme pour l'exécution ; mais il était là, surveillant tout, dans le détail comme dans l'ensemble, et imprimant à cette œuvre multiple le cachet de sa personnalité.

Malheureusement, tout cela est dans un état de dégradation effroyable; le temps, les intempéries et surtout la soldatesque de Charles-Quint qui campait sous ces portiques, ont laissé là des traces désastreuses, et il faut un véritable travail d'imagination pour reconstituer ce qui était, alors que la fraîcheur de la peinture, l'éclat de l'or, la blancheur des stucs, la rareté des marbres, en faisaient un lieu vraiment féerique, à ce point, dit Vasari, *que l'on ne pouvait imaginer rien de plus beau.*

Je vais, non pas décrire, il faudrait un volume pour cela [1], mais passer en revue les cinquante-deux sujets dont se compose ce qu'on appelle la Bible de Raphaël. On a souvent agité cette question de savoir si le Sanzio avait voulu rivaliser ici avec la Bible de la chapelle Sixtine et se mesurer avec Michel-Ange ; je n'en crois rien. Raphaël savait parfaitement reconnaître et admirer les qualités de Michel-Ange, qui n'étaient pas les siennes, et ne songea certainement pas ici à entrer en rivalité avec lui. Il a pu accidentellement et par fantaisie, essayer la manière du Buonarotti, par exemple dans *l'Isaïe* de l'église Saint-Augustin, ou *les Sibylles* de la Pace; mais ici, la dimension même de ses com-

[1] Ce volume a été fait, et très-bien fait par M. Gruyer.

positions semble écarter toute idée de rivalité. N'est-il pas beaucoup plus logique de penser que Raphaël ayant à décorer le promenoir d'un pape, a été tout naturellement conduit à y représenter des scènes de la Bible? Et puis la Bible n'est-elle pas la source de toute poésie, la mine épuisable où les peintres de toutes les écoles ont puisé sans relâche? Écartons donc ces idées de mesquine rivalité, admirons dans chacun des deux maîtres ce qu'il a d'admirable, et abstenons-nous d'une comparaison rendue impossible, et par les dimensions si différentes des peintures, et par la diversité du génie de ces deux grands hommes.

PREMIÈRE VOUTE. — LA CRÉATION.

I. — *Dieu fait sortir la lumière du chaos.* Cette peinture, tout entière de la main de Raphaël, il n'y a pas à en douter, est empreinte d'un cachet de force et de grandeur saisissantes. La figure du Père éternel, sous la forme d'un vieillard éternellement jeune, d'une beauté puissante et sublime, plane dans les espaces incréés ; une draperie pourpre flotte en plis majestueux autour de son corps divin, « et l'on se sent frémir de respect en présence de cet esprit mouvant de Dieu qui, suivant les croyances des Hébreux, marchait à l'origine des choses sur l'océan profond de la nuit [1]. »

II. — *Dieu crée la terre.* Sa main droite refoule les

[1] Gruyer.

eaux, la main gauche répand sur la terre les trésors de la végétation ; la pose élégante de la figure s'harmonise très-heureusement avec la courbe du globe terrestre.

III. — *Dieu crée le firmament.* Ses bras écartés séparent la lumière des ténèbres, et placent dans le firmament les deux astres qui doivent éclairer la terre qu'on aperçoit dans le bas du tableau. L'exécution est très-belle, et bien que cette fresque soit fort endommagée, quelques critiques ont cru y reconnaître la main de Raphaël lui-même ; Taja, toutefois, l'attribue formellement à Jules Romain.

IV. — *Dieu crée les animaux.* Il est probable que Jean d'Udine, qui faisait si bien les animaux, aura aidé Jules Romain dans l'exécution de ce tableau. Debout au milieu de la création, Dieu « voit que tout est bien » et sa tête majestueuse exprime la satisfaction.

DEUXIÈME VOUTE. — ADAM ET ÈVE.

V. — *Dieu présente Ève à Adam.* Le Créateur pose la main sur l'épaule de la femme, qu'il vient de tirer de l'homme même, et Adam, en se réveillant, contemple avec bonheur la beauté juvénile et la grâce pudique de sa compagne. Vasari, Félibien, Taja, ont attribué cette fresque à Jules Romain ; mais je pencherais à croire avec Gruyer qu'elle est de Raphaël lui-même ; au moins la figure d'Ève : « nul autre, en effet, n'aurait pu peindre avec cette clarté délicate et charmante

la pudeur qui voile ce corps pur de toute souillure, nul autre n'aurait pu exprimer ainsi l'innocence divine dans la jeunesse et dans l'amour. »

VI. — *Adam et Ève désobéissent à Dieu.* Ève n'est plus ici une vierge timide, c'est la femme dans son opulente beauté; elle vient de cueillir la pomme fatale et la présente à Adam, qui hésite encore. Cette peinture est de Jules Romain.

VII. — *Adam et Ève chassés du paradis terrestre.* La composition de cette fresque rappelle absolument celle de Masaccio, dans l'église des Carmes de Florence, et Raphaël lui a fait là un de ces emprunts qui sont une sorte d'hommage qu'il rendait au génie des peintres qui l'ont précédé.

VIII. — *Adam et Ève hors du paradis.* C'est ici une scène de famille simple et touchante. Ève, assise devant la cabane qui a remplacé les ombrages du paradis terrestre, file le lin destiné à lui faire des vêtements; ses deux enfants, Caïn et Abel, jouent à ses pieds; au second plan, on aperçoit Adam courbé sur la terre qu'il arrose de ses sueurs. Ces deux fresques sont de Jules Romain, mais Raphaël a dû retoucher lui-même certaines parties.

TROISIÈME VOUTE. — NOÉ.

IX. — *Noé construit l'arche.* Le patriarche est debout, surveillant les travaux de ses fils; l'un d'eux, entièrement nu, scie une pièce de bois, et ce travail

fait ressortir sa puissante musculature : c'est une figure devenue classique, et qui dénote, par la vérité du mouvement et des raccourcis, une science profonde de l'anatomie et du dessin. On aperçoit au loin la carcasse de l'arche, dont la quille repose au milieu d'une prairie. On a attribué cette fresque à Jules Romain et à François Penni.

X. — *Le Déluge universel*. Composition dramatique, que Vasari dit avoir été peinte par Raphaël lui-même. Le ciel, sombre et chargé de nuées, se confond avec les eaux; une lumière sinistre éclaire les poignants épisodes de la grande catastrophe; ici, c'est un radeau ballotté sur les flots, là un homme éploré qui emporte sa femme évanouie; plus loin, des femmes se sont réfugiées avec leurs enfants sur une hauteur, et le moment terrible approche où leur refuge va être envahi. Au premier plan, un homme à cheval se débat contre l'eau du ciel et contre l'inondation, et cherche à gagner la rive encore émergée. Au fond, de malheureux naufragés implorent l'entrée de l'arche qu'on voit encore amarrée à terre.

XI. — *Sortie de l'arche*. Très-endommagée, attribuée à Jules Romain; la perspective en est absolument fausse.

XII. — *Sacrifice de Noé*. C'est l'action de grâces : Noé debout et les mains jointes, porte son regard vers Dieu, tandis que le feu du sacrifice s'élève vers le ciel. Ses trois fils préparent les victimes; l'un d'eux est accroupi pour égorger un bélier : c'est la même mus-

culature puissante que dans la première fresque, et le mouvement n'est pas moins superbe. C'est encore Jules Romain qu'il faut reconnaître ici.

QUATRIÈME VOUTE. — ABRAHAM.

XIII. —* *Abraham et Melchisédech.* Composition calme, simple et d'une grande beauté de lignes ; une douzaine de personnages assistent à l'entrevue du patriarche et du roi de Salem ; le paysage est sobre et beau.

XIV. — *Dieu se révèle à Abraham.* Cette fresque est presque absolument effacée.

XV. — *Abraham visité par les anges.* Il semble ici reconnaître la main de Raphaël dans ces anges si beaux et si élégants de formes ; Abraham est prosterné devant les envoyés de Dieu, et la magnifique vallée de Mambré encadre magnifiquement cette scène.

XVI. — *Fuite de Loth.* Loth tient ses deux filles par la main ; derrière, on voit sa femme, qui, malgré la défense de Dieu, s'est retournée et a été changée en statue de sel ; au fond l'incendie dévore Sodome. On croit que cette fresque est de François Penni ; le dessin a moins de force et d'énergie, mais plus d'élégance et de grâce que dans les fresques précédentes.

CINQUIÈME VOUTE. — ISAAC.

XVII. — *Dieu apparaît à Isaac.* Il lui réitère les promesses faites à Abraham ; cette fresque, qu'on croit

encore du Fattore, a été très-maltraitée par l'humidité.

XVIII. — *Isaac et Rebecca chez Abimélech.* Isaac chez Abimelech faisait passer Rebecca pour sa sœur, mais le roi ne tarda pas à surprendre le secret de leur mariage, et c'est là, ce que Raphaël avait à représenter sans sortir des convenances et du bon goût. Rien n'était plus difficile, et pourtant il y a réussi à merveille. Au premier abord on croirait assister à une scène de Roméo et Juliette : le vestibule du palais d'Abimelech, orné d'un bassin à jets d'eau, est un peu trop moyen âge, mais le groupe d'Isaac et de Rebecca est charmant. « Loin de vouloir dissimuler la difficulté de son sujet, Raphaël a inondé ses personnages d'une lumière étincelante. Le soleil, à son déclin, montre à l'horizon son disque de feu et remplit de ses rayons d'or tout l'intérieur de ce beau portique : on dirait l'œil de l'Éternel dont le regard vient caresser et bénir des amours qu'il protége... Isaac est assis dans l'angle du tableau, tenant sa femme sur ses genoux et la pressant sur son cœur; sa tête ardente et passionnée est superbe. Rebecca entoure son époux de ses bras, semble se recueillir dans son amour et s'abandonne avec une chaste ivresse [1]. » Il est bien probable que le pinceau de Raphaël aura donné le dernier coup à ce groupe si gracieux. Abimelech regarde cette scène d'une fenêtre élevée.

XIX. — *Jacob surprend la bénédiction d'Isaac.* La

[1] Gruyer.

couleur de cette fresque est presque entièrement perdue.

XX. — *Ésaü réclame la bénédiction de son père.* Ce tableau est aussi très-abîmé; il est probable que comme le précédent il est de Francesco Penni.

SIXIÈME VOUTE. — JACOB.

XXI. — *Vision de Jacob.* Rappelle beaucoup comme composition celle de la chambre d'Héliodore.

XXII. — *Jacob rencontre Rachel et Lia.* Ce tableau pastoral est un des plus beaux des loges. Les deux filles de Laban, gracieuses et belles, appuyées l'une sur l'autre, regardent avec curiosité Jacob, dont la figure malheureusement n'est point aussi jeune qu'il le faudrait; des moutons, des chèvres se pressent autour d'une fontaine, dont l'eau s'écoule par les fissures des pierres. Le paysage, d'une admirable beauté, est traversé par une large rivière parsemée d'îles montagneuses. On attribue cette fresque à Pellegrino de Modène; mais il est probable que Raphaël a fait ou retouché les têtes de Rachel et de Lia.

XXIII. — *Jacob reproche à Laban de l'avoir trompé en lui donnant Lia au lieu de Rachel.* Fresque très-altérée par l'humidité.

XXIV. — *Jacob retourne en Chanaan.* Ses innombrables troupeaux, guidés par Ruben et Siméon, traversent les gorges d'une montagne. Lia et Rachel, ses deux femmes, Bilha et Zilpa, ses deux servantes,

suivent montées sur des chameaux et des mulets, avec les enfants qu'elles ont donnés au patriarche. C'est encore Pellegrino de Modène qu'il faut reconnaître ici.

LA SEPTIÈME VOUTE. — JOSEPH.

XXV. — *Songes de Joseph.* Composition remarquable; beaucoup de personnages, magnifique paysage. Par un ressouvenir singulier des maîtres primitifs, Raphaël a placé dans le ciel deux médaillons qui rappellent les songes de Joseph.

XXVI. — *Joseph vendu par ses frères.* Composition d'un grand style et admirablement éclairée.

XXVII. — *Joseph et la femme de Putiphar.* Ici encore le sujet était fort difficile à traiter; mais Raphaël, dont la peinture a toujours été chaste, s'en est tiré avec son bonheur habituel. « Les sentiments contraires qui font fuir Joseph et entraînent vers lui la femme de Putiphar, sont exprimés avec une clarté et une mesure parfaites. Une couleur chaude et d'un charme inexprimable est répandue sur l'ensemble du tableau. La femme de Putiphar est une Égyptienne dont la peau brune et fine laisse voir les ardeurs d'un sang enflammé; son regard est plein de passion; sa bouche commande et implore à la fois... Quant à Joseph, il s'enfuit, retourne en même temps la tête vers la malheureuse à laquelle il veut échapper et lui exprime une immense douleur et une grande pitié [1]. »

XXVIII. — *Joseph explique les songes de Pharaon.*

[1] Gruyer.

On reconnaît dans cette fresque comme dans les trois autres le dessin précis et l'exécution vigoureuse de Jules Romain.

HUITIÈME VOUTE. — MOÏSE.

XXIX. — *Moïse sauvé des eaux.* Vasari attribue cette fresque à Jules Romain ; Taja et Gruyer pensent qu'elle est de Perino del Vaga, parce qu'on remarque en quelques endroits : « une timidité et une inexpérience relatives qui ne sauraient appartenir au Pippi. »

XXX. — *Le Buisson ardent.* Serait aussi de Perino del Vaga, ainsi que les deux fresques qui suivent.

XXXI. — *Passage de la mer Rouge.* Admirable composition d'un mouvement extraordinaire et sans confusion. Moïse, armé de sa baguette toute-puissante, se retourne vers l'armée de Pharaon, et ordonne à la mer de reprendre sa place ; aussitôt toute l'armée égyptienne est submergée, les chevaux éperdus se cabrent et se renversent, les chars portés par les eaux s'entrechoquent : c'est un pêle-mêle et une déroute effroyables, éclairés par les premières lueurs de l'aurore.

XXXII. — *Moïse fait jaillir l'eau du rocher.* Vasari attribue encore cette fresque à Jules Romain.

NEUVIÈME VOUTE. — SUITE DE L'HISTOIRE DE MOÏSE.

XXXIII. — *Dieu donne à Moïse les premières tables de la loi.* Rien de beau comme cette figure de Moïse agenouillé, les cheveux au vent, le visage illuminé

par la splendeur de Dieu avec qui il s'entretient face à face, au sommet du Sinaï. Vasari et Lalande ont attribué ce tableau à Perino del Vaga ; Gruyer croit y reconnaître, ainsi que dans les trois suivants Rafaëllino del Colle ; il est impossible de ne pas voir aussi la main de Raphaël, au moins dans la figure de Moïse.

XXXIV. — *Le Veau d'or.* En descendant du Sinaï, Moïse trouve les Hébreux occupés à adorer cette idole, et transporté de colère, brise les tables de la loi avec un mouvement superbe.

XXXV. — *La Colonne de nuée.* Cette fresque est très-endommagée.

XXXVI. — *Moïse présente aux Israélites les nouvelles tables de la loi.* Qu'elle est belle la tête de Moïse, et comme c'est bien là cet homme qui fut, dit Bossuet : « le premier et le plus grand des prophètes, le plus ancien des historiens, le plus sublime des philosophes et le plus sage des législateurs. » Ici encore il faut reconnaître la main de Raphaël.

DIXIÈME VOUTE. — JOSUÉ.

XXXVII. — *Passage du Jourdain.* L'armée d'Israël se presse autour de l'arche d'alliance, symbole de Jehovah, devant lequel les eaux du Jourdain « s'arrêtent et demeurent suspendues. » Raphaël a personnifié le Jourdain dans la figure d'un vieillard à longue barbe qui regarde derrière lui d'un air courroucé.

Cette fresque et les suivantes sont de Perino del Vaga.

XXXVIII. — *Prise de Jéricho.* Cette peinture est une de celle qui ont le plus souffert.

XXXIX. — *Josué arrête le soleil.* Ici encore l'humidité a fait de grands ravages, mais la composition est admirable; on n'y compte pas moins de quarante figures, nues pour la plupart, et d'un dessin irréprochable.

XL. — *Partage de la terre de Chanaan.* Josué y préside, avec le grand-prêtre Éléazar; le dais qui supporte son trône porte cette inscription, qui est un singulier anachronisme : *Senatus consulto...*

ONZIÈME VOUTE. — DAVID.

XLI. — *Sacre de David.* L'exécution de cette fresque est relativement faible; c'est à Perino del Vaga qu'est attribuée la onzième voûte tout entière.

XLII. — *David tue Goliath.* Cette peinture a beaucoup souffert de l'humidité.

XLIII. — *Triomphe de David.* Le roi-prophète est debout sur un char triomphal, suivi de l'armée d'Israël, et entouré des rois vaincus et désarmés. Devant lui on porte les étendards, les armes et les objets précieux pris à l'ennemi ; cette composition est tout à fait dans le style antique.

XLIV. — *David et Bethsabée.* La singulière idée de Bethsabée, de faire sa toilette presque nue, sur une terrasse en vue de tous, rend David assez excusable d'avoir désiré une aussi belle personne. On l'aperçoit

au fond, dans la *logia* d'un palais à l'italienne. Dans la rue passent les troupes d'Israël.

DOUZIÈME VOUTE. — SALOMON.

XLV. — *Sacre de Salomon*. L'abbé Titi et Pinaroli ont attribué cette fresque à Jules Romain, Taja et Lanzi la donnent à Pellegrino de Modène. Gruyer fait remarquer avec raison qu'elle est mollement dessinée, ce qui semble donner raison aux derniers.

XLVI. — *Jugement de Salomon*. Malgré la grande jeunesse du roi, sa belle tête, son large front, la profondeur de son arcade sourcilière, indiquent une profonde sagesse. Le mouvement violent de la femme qui se précipite pour sauver les jours de son enfant, l'indifférence de la fausse mère, la froide impassibilité du bourreau, la stupéfaction d'une partie des assistants, la sécurité des autres, qui ont toute confiance dans la sagesse du jeune roi, tout cela est rendu avec une certitude et un bonheur d'expression inexprimables.

XLVII. — *Construction du temple de Jérusalem*. Au fond, sous un portique, Salomon examine le plan du temple avec ses architectes; ce groupe est grave et calme, c'est la pensée; au premier plan, des ouvriers travaillent avec ardeur, c'est l'action; les uns taillent la pierre, les autres scient le bois; sur la droite, deux bœufs traînent avec effort une pierre énorme. A ce dessin puissant, à cette musculature énergique, à cette animation, il est facile de reconnaître Jules Romain.

XLVIII. — *Salomon et la reine de Saba.* Nous sommes ici au milieu des splendeurs du temple de Salomon. Des esclaves éthiopiens déposent aux pieds du roi les riches présents de la reine de Saba, et la reine elle-même s'avance pleine de respect vers Salomon, dont la tête chenue indique la sagesse. Les diverses expressions, de curiosité contenue chez les personnages qui entourent le roi d'Israël, et de naïf étonnement chez les esclaves de la reine de Saba, sont admirablement rendus. Deux figures sont surtout remarquables, dans des genres différents : d'abord, au premier plan, le personnage vu de dos, qui montre la reine à ses compagnons, puis la délicieuse jeune fille qui porte un vase rempli d'or, et dans laquelle il semble reconnaître la main de Raphaël.

Ici finissent les peintures de la Bible. Raphaël, qui a tracé à grands traits l'histoire du peuple de Dieu, depuis son origine jusqu'à l'apogée de sa grandeur, a voulu peut-être éviter les temps de décadence, ou bien, ce qui est plus probable, il a considéré la Bible comme une préparation au Nouveau Testament, et a voulu terminer son œuvre en rappelant les épisodes les plus importants de la vie de Jésus-Christ.

TREIZIÈME VOUTE. — JÉSUS-CHRIST.

XLIX. — La *Nativité.* Les auteurs sont fort partagés sur les fresques de cette dernière voûte. Quelques-uns les croient de Raphaël lui-même ; d'autres, parmi les-

quels Felibien et de Piles, en font honneur à Perino del Vaga ; Gruyer, enfin, croit reconnaître dans la couleur générale les belles qualités du nord de l'Italie, et les attribue ou au Bagna-Cavallo, qui a travaillé aux loges, ou à Gaudenzio Ferrari, qui a travaillé avec Raphaël à la Farnesine, ou bien encore à Garofalo, bien que les historiens ne disent point que celui-ci ait concouru à l'exécution des loges.

L. — *Adoration des mages*. Cette fresque est fort altérée à gauche ; c'est pourtant la plus réussie des quatre. La Vierge manque peut-être de grâce ; mais les rois mages sont très-pittoresquement groupés, et leurs visages bronzés expriment la ferveur et l'admiration.

LI. — *Baptême de Jésus-Christ*. Presque entièrement dégradé par l'humidité.

LII. — La *Cène*. Dans ce tableau, Raphaël a rompu avec la disposition traditionnelle, qui consiste à ranger les apôtres sur la même ligne, en face du spectateur. Celle qu'il a adoptée, en les rangeant autour d'une table carrée, perd en majesté et en grandeur ce qu'elle gagne en naturel et en vérité. Le Sanzio a, du reste, esquivé en partie l'inconvénient de montrer de dos une partie des apôtres, en leur faisant tourner la tête les uns vers les autres, ce qui permet de voir leurs visages.

Nous sommes arrivés à la fin de cette épopée religieuse, racontée par le plus grand peintre du monde. Après avoir suivi avec lui les phases principales de

l'Ancien et du Nouveau Testament, après s'être égaré à travers les capricieuses créations des arabesques et des stucs, après avoir rendu à toutes ces merveilles, par un effort d'imagination, leur splendeur d'autrefois, il fait bon reposer ses yeux en contemplant le spectacle magnifique qu'on embrasse des loges : la ville éternelle couchée aux pieds du Vatican, avec ses ruines, ses palais, ses dômes, ses campaniles, ses obélisques, et puis, au loin, les sévères horizons de la campagne déserte, dominée par des montagnes neigeuses.

Supprimez, par un dernier effort d'imagination, les deux ailes des loges, maladroitement élevées par Grégoire XIII et Sixte V, pour jouir de la vue complète qu'avait ménagée Raphaël [1], et qui s'étendait entre le Pincio, l'Aventin, le Quirinal et le Janicule, et vous aurez sous les yeux : « La terre foulée par les Romains, la ville qu'ils avaient bâtie des dépouilles de l'univers, le centre des choses sous leurs deux formes principales : la matière et l'esprit ; où tous les peuples ont passé, où toutes les gloires sont venues, où toutes les imaginations cultivées ont fait au moins de loin un pèlerinage [2]. »

Au souvenir de tant de splendeurs, de tant de gloire, de tant de puissance, la pensée s'exalte, et l'on se sent débordé par l'enthousiasme ; et puis, en voyant

[1] Voyez la description concise, mais complète et colorée, qu'en fait Gruyer dans ses *Fresques de Raphaël au Vatican*.
[2] Lacordaire.

ce qui reste de tant de bruit et de tant d'orgueil, en voyant le *Forum* remplacé par le *Campo-Vaccino*, les temples et les palais à bas, les arcs de triomphe, les colonnes, les sanctuaires pollués d'immondices, en voyant enfin les ruines amoncelées sur les ruines, on fait un retour philosophique sur soi-même et l'on répète ces paroles du poëte arabe : « Nous nous ensevelissons tous les uns les autres, et le monde à venir marche sur la tête des mondes passés. » Alors on salue la croix toujours debout sur toutes ces ruines en disant : Il n'y a de grand que Dieu !

GALERIE DES ARAZZI

Léon X, ayant conçu la pensée de décorer de tapisseries les murs de la chapelle Sixtine, chargea Raphaël d'en faire les cartons, qui furent commencés en 1514 et terminés l'année suivante. Sept d'entre eux existent encore à Londres à Hampton-Court [1]; Charles Ier les acheta aux descendants des ouvriers qui avaient exécuté les tapisseries à Arras; mais ils avaient été coupés par morceaux pour faciliter le travail de copie, et ce ne fut que sous le règne du roi Guillaume que ces morceaux furent réunis, et assez maladroitement restaurés. Tels qu'ils sont, ils n'en restent pas moins un des plus précieux monuments de l'œuvre de Raphaël. Constantin [2] nous raconte son enthousiasme lorsqu'il vit pour la première fois les dessins de Raphaël, au palais de Hampton-Court; cet enthousiasme fut tel qu'il ne put dormir de la nuit. « Ce fut, ajoute-t-il, avec une émotion toute nouvelle que le jour même de ma rentrée à Rome je courus voir les *Arazzi*; alors m'apparut l'énorme différence qui existe entre ces tapisse-

[1] Ce sont : *Saint Paul à Athènes, Saint Paul et saint Barnabé à Lystre, la Mort d'Ananias, Saint Pierre et saint Jean guérissant un estropié, Saint Paul et Silas, le Christ donnant les clefs à saint Pierre, la Pêche miraculeuse.*

[2] *Idées italiennes.*

ries et les cartons. Je ne retrouvais à Rome autre chose que la composition ; la netteté des contours avait disparu, presque toutes les expressions des têtes étaient perdues, plusieurs de ces têtes même étaient voisines du ridicule. Depuis, dans les années suivantes, revoyant plus souvent les *Arazzi*, le souvenir primitif des cartons originaux s'est peu à peu effacé de ma mémoire, j'ai cru avoir été injuste envers ces tapisseries, et maintenant elles me paraissent bien meilleures qu'à l'époque où je les revis à mon premier retour de Londres. »

Ces tapisseries nous sont arrivées après avoir traversé mille accidents : enlevées en 1527, lors de la prise de Rome par le connétable de Bourbon, elles furent restituées au pape par le connétable de Montmorency; volées à la fin du siècle dernier, elles furent vendues à des juifs qui déjà en avaient brûlé trois, pour en retirer le tissu d'or qui y était mélangé, lorsque, heureusement, le cardinal Braschi, averti à temps, put les sauver.

Les tons vieillis des Arazzi rappellent ceux de la fresque et se combinent à merveille avec le style sévère des compositions; les sujets sont pris dans l'Ancien et le Nouveau Testament. Vouloir décrire toutes ces tapisseries serait s'exposer à des redites longues et fastidieuses, j'en citerai seulement quelques-unes : d'abord la *Pêche miraculeuse*, la plus belle de toutes suivant moi; on oublie, en admirant les qualités de style et de composition, et la magnificence du paysage,

que les barques sont trois fois trop petites pour les personnages qu'elles contiennent ; le *Massacre des Innocents*, popularisé par une gravure de Marc-Antoine ; ici, le peu de largeur de la tapisserie forçait Raphaël à superposer ses personnages, il l'a fait sans que l'action en souffrît en rien et avec un naturel parfait ; *la Guérison du paralytique*, frappante par le contraste des têtes si nobles des apôtres avec celles des malingreux qui semblent échappés de la cour des Miracles ; *la Mort d'Ananie*, si dramatique et pourtant si simple, la tête du jeune homme agenouillé et celle de la femme qui détourne les yeux avec horreur sont des chefs-d'œuvre d'expression. Il faut citer encore l'*Adoration des Rois*, vaste et magnifique composition ; le *Tremblement de terre de Lystres*, personnifié par un géant qui secoue le sol ; la *Conversion de saint Paul*, où le groupe du Père éternel rappelle beaucoup celui de Michel-Ange dans la *Création de l'Homme*, à la Sixtine, et surtout *Saint Paul prêchant dans l'Aréopage* : c'est bien là l'apôtre convaincu qui, malgré la rudesse de sa parole, va conquérir des prosélytes jusque dans cette Athènes, si raffinée de civilisation.

Telles sont les plus belles de ces tapisseries ; Raphaël n'en a pas dessiné tous les cartons, ceci est bien évident ; quelques-uns, comme l'*Esprit-Saint descendant*, les *Disciples d'Emmaüs* ou l'*Apparition de Jésus à Madeleine*, sont bien inférieurs et ne peuvent lui être attribués, mais tous ceux des tapisseries dont je viens de parler sont bien positivement de sa main.

CHAPELLE DE NICOLAS V

Quand on sort des *Stanze*, il ne faut pas manquer de voir, en passant, la chapelle de San Lorenzo, bâtie par Nicolas V, ce pontife si ami des lettres et des arts, et décorée par Fra Beato Angelico. Même après avoir vu les fresques de Raphaël, on trouve encore un plaisir extrême à regarder ces peintures naïves, mais admirables par la beauté idéale des têtes, et l'expression de piété mystique qui les distinguent entre toutes. C'est que Beato Angelico fut un saint, le seul, je crois, que la peinture et les arts aient jamais produit, et la pureté, la sainteté de sa vie se reflètent dans ses œuvres, toutes empreintes de sa foi ardente. Il y a aussi, dans l'exécution matérielle de ces fresques, un fini de miniature et une limpidité d'aquarelle qui leur donnent un charme tout particulier.

Elles sont placées dans des compartiments gothiques, séparées par des colonnettes, et représentent, les unes des traits de la vie de saint Laurent, les autres des traits de la vie saint Étienne. La première série nous montre *Saint Laurent consacré par saint Sixte — recevant de ce pape les trésors de l'Église — distribuant des*

secours aux pauvres — conduit devant l'empereur — mourant sur un gril; cette dernière fresque, une des plus effacées, est une des plus belles; rien de naïf et de vrai comme le mouvement de l'homme qui attise le feu.

En haut, on voit *Saint Étienne consacré par saint Pierre — distribuant des aumônes — disputant avec les Hébreux — conduit devant le grand-prêtre — marchant au supplice — et enfin lapidé.*

Dans les compartiments de la voûte sont peints les quatre évangélistes, et dans les huit niches, les principaux docteurs de l'Église.

CHAPELLE SIXTINE

Le plus souvent, lorsqu'on pénètre pour la première fois dans ce sanctuaire de l'art qu'on appelle le Vatican, on se fait conduire tout d'abord à la Sixtine : on a hâte en effet de voir les peintures de ce grand Michel-Ange qu'on ne connaît que par des copies ou des gravures. C'est un grand tort ; il faudrait, comme je l'ai dit déjà à propos des chambres de Raphaël, s'habituer d'abord aux tons sévères de la fresque, sinon on s'exposera, devant ces peintures noircies par le temps et par la fumée des cierges, à une impression première toute fâcheuse, et qui restera. Il faudrait donc se préparer à la Sixtine en voyant d'abord des fresques plus récentes et mieux conservées, par exemple celles de Raphaël Mengs dans la salle des papyrus, non pas qu'elles soient d'un goût très-pur, mais elles sont fraîches et d'une couleur agréable; puis on irait regarder celles du Guide, du Guerchin, du Dominiquin aux palais Rospigliosi et Costaguti, à Saint-André et à Saint-Onuphre; on pourrait alors aborder Raphaël à la Farnesine, puis au Vatican, et enfin Michel-Ange à la Sixtine. Là, quoi qu'on fasse, et quelque préparé qu'on soit, la première sensation sera une

sorte de malaise causé, et par la difficulté de regarder en haut, et par la quantité inouïe de figures que le Buonarotti a semées partout dans les compartiments si nombreux et si variés qui composent l'architecture fictive de la Sixtine. On reste d'abord abasourdi, et l'on ne sait par quel bout commencer.

Il faut donc adopter une certaine méthode pour voir sérieusement ces peintures, sous peine de n'y rien comprendre, tout en se fatiguant beaucoup. La chapelle Sixtine forme un carré long éclairé par six fenêtres placées à droite de l'autel ; la voûte, qui part de ces fenêtres, s'efface brusquement au centre et forme plafond ; Michel-Ange a supposé des arêtes supportées par des cariatides qui séparent cette voûte en neuf compartiments, dans lesquels il a peint des scènes de la Bible, ainsi que dans les tympans des quatre coins. Entre les fenêtres et en face, sont rangées les douze figures gigantesques des prophètes et des sibylles ; enfin, quatorze compartiments circulaires et huit triangulaires *dont les sujets sont encore inexpliqués*, complètent cet ensemble prodigieux; et je ne comprends pas ici ce monde de figures décoratives que Michel-Ange a semées partout, avec tant de prodigalité !

Le *Jugement dernier* occupe tout le mur de l'autel, depuis le haut jusqu'en bas; en face devait être la *Chute des Anges* qui n'a jamais été exécutée. Carrache préférait les peintures de la voûte au *Jugement dernier*, et il est difficile de ne pas être de son avis. Lorsqu'il fit le *Jugement dernier*, Michel-Ange n'avait

plus rien à ajouter à sa gloire, il n'avait plus à se préoccuper d'un public qui lui était acquis, depuis le pape jusqu'à l'homme du peuple, aussi tomba-t-il du côté où il penchait, dans l'exagération de la science. Le *Jugement dernier* résume ses qualités et ses défauts dans leur excès ; il vaut donc mieux s'habituer à sa puissante personnalité en voyant d'abord les peintures de la voûte, et en les isolant par la pensée, comme autant de tableaux.

Le premier compartiment représente *Dieu séparant la lumière des ténèbres*. Le Père éternel, en demi-figure, est debout et vu de face. Michel-Ange n'a jamais compris le Christ, mais il lui appartenait de rendre le Père éternel avec toute la majesté, toute la force que l'imagination peut lui prêter.

Le deuxième tableau est divisé en deux sujets : 1° *Dieu créant le soleil et la lune ;* rien de grand comme cette figure de l'Être suprême traversant l'immensité, et les bras étendus, posant là les deux astres qui doivent éclairer le monde ; sa tête sublime respire la puissance infinie, et ses sourcils froncés indiquent l'intensité de sa volonté. Et quelle vérité dans les détails ! Sa longue barbe indique encore le mouvement de sa course rapide. 2° *La Terre se couvre de végétation ;* le Père éternel, vu de dos, et courbé par l'effort de sa course, sème pour ainsi dire la fécondité, et l'on voit la terre devenir verdoyante, *germinet terra herbam virentem*.

Le troisième tableau est la représentation de ce verset de la Genèse : *Producant aquæ reptile animæ viven-*

tes. Dieu est représenté de face, porté par les anges, et sa tête puissante, ses bras créateurs remplissent presque entièrement le tableau.

Le quatrième est un des plus magnifiques : c'est la *Création de l'homme ; formavit Dominus Deus hominem de limo terræ*. L'homme est là gisant nu sur la terre nue ; Dieu paraît, et du doigt touchant cette enveloppe inerte, l'anime et en fait un être à son image.

Le cinquième, peut-être plus admirable encore, est la *Création d'Ève*. Adam couché dort profondément, et près de lui, Ève, adorable de forme et de grâce pudiques, remercie le Créateur, dont la tête calme et douce semble respirer la satisfaction de son œuvre.

Le sixième tableau est encore divisé en deux sujets : 1° *Ève cueillant la pomme ;* elle est là couchée sous l'arbre fatal, plus élégante et plus gracieuse, s'il est possible, que dans la *Création ;* Adam ne saura pas résister à tant de charmes. Le démon a une tête et une gorge de femme ; on reconnaît bien là l'austère Michel-Ange et sa défiance de la femme. 2° *Adam et Ève chassés du paradis terrestre ;* la faute est commise, et le péché commence ; un chérubin les chasse du lieu de délices, *paradisum voluptatis*, et leur nudité, que Dieu avait faite si pure et si chaste, est désormais pour eux une gêne et une honte ; ils se cachent du regard de Dieu !

Le *Sacrifice* qui vient ensuite n'offre pas un grand intérêt ; mais le *Déluge*, quel drame poignant !

Au premier plan, une foule de malheureux à demi morts de faim et de froid se hissent péniblement sur un toit élevé qui va céder à l'inondation; un mari porte sa femme, une mère porte son enfant, des vieilles femmes serrent contre leur sein des objets de ménage, que dans une idée de prévoyance instinctive elles veulent sauver de la destruction. Cet épisode de l'attachement de la créature aux objets terrestres jusque dans la mort, est d'une vérité saisissante et terrible. Partout se poursuit la justice implacable de Dieu : « On voit, dit Stendhal, une barque chargée de malheureux qui cherchent en vain à aborder l'arche : battue par des vagues énormes, la barque a perdu sa voile et n'a plus de moyen de salut; l'eau pénètre, on la voit couler à fond. Près de là se trouve le sommet d'une montagne qui, par la crue des eaux, est devenue une île. Une foule d'hommes et de femmes agités de mouvements divers, mais tous affreux à voir, cherchent à se mettre un peu à couvert sous une tente : mais la colère de Dieu redouble, il achève de les détruire par la foudre et des torrents de pluie. »

Le neuvième compartiment représente *l'Ivresse de Noé*, et les quatre tympans des quatre coins : *Assuérus et Esther, le Supplice d'Aman, le Serpent d'airain, David et Goliath, Judith et Holopherne*. La composition de ce dernier sujet sort entièrement de la banalité traditionnelle. Judith, svelte et élégante, se retourne en franchissant le seuil de la tente d'Holopherne; on ne voit pas sa figure, que l'imagination peut deviner à

son gré. Au lieu du sac vulgaire, la servante porte un plat d'or sur lequel Judith vient de poser la tête sanglante du général ninivite.

Les figures des prophètes et des sibylles sont ainsi disposées :

Jonas au-dessus de l'autel, *Zacharie* en face, puis sur les deux murs latéraux :

A gauche,	A droite,
La sibylle lybique.	*Jérémie.*
Daniel.	*La sibylle persique.*
La sibylle de Cumes.	*Ézéchiel.*
La sibylle Érythréc.	*Isaïe.*
La sibylle delphique.	*Joël.*

Il est impossible de rêver rien de plus grand, de plus majestueux, de plus formidable que ces figures; c'est là peut-être que Michel-Ange a donné le plus complétement la mesure de son génie. Il n'avait ici d'autre guide que son imagination : c'est une *création* dans toute la force du terme. Il semble que par la puissance de l'abstraction, et par suite de cette assimilation perpétuelle qu'il se faisait des livres saints, il ait vécu avec ces êtres mystérieux sur lesquels plane l'esprit de Jéhovah et par lesquels il a parlé!

Quelle sublime et terrible épopée retracent ces peintures de la Sixtine, depuis la *Création* jusqu'au *Jugement dernier !* Le mystérieux demi-jour que tamisent les rares fenêtres, le grandiose des dimensions, la solitude et le silence, ajoutent encore à l'étrangeté des sensations; on vit là dans un monde à part, écrasant

de grandeur, et il n'est pas jusqu'à l'obscurité même des intentions du sombre génie qui l'a créé, qui ne vienne ajouter à l'attrait puissant qui vous retient là malgré vous, et vous force à regarder toujours et sans relâche, jusqu'à ce que vous tombiez sur un banc, anéanti de fatigue et d'admiration!

Maintenant, il faut le dire, préoccupé seulement de rendre ses idées grandioses, Michel-Ange s'inquiète peu de tout ce qui est accessoire; tout ce qui est en dehors des figures est négligé. On ne voit dans ses paysages ni arbres, ni maisons, ni rien de ce qui peut détourner l'imagination du sujet lui-même. Il y a *un* arbre dans son paradis terrestre, qui songe à le remarquer? « Tout entier, dit Vasari, à la plus grande difficulté de l'art, qui réside dans l'imitation des formes humaines, il méprisa l'agrément du coloris et les choses de caprice et de fantaisie. » La beauté de la forme, voilà tout ce qu'il recherche, et, comme il le dit lui-même dans un de ses sonnets[1] : « L'amour de la beauté me fut à ma naissance donné pour gage de ma vocation ; c'est elle qui me sert de flambeau et de miroir dans les deux arts que je pratique. » — « Mes yeux, avides de beautés, dit-il ailleurs, comme mon âme de son salut, n'ont d'autre vertu que de savoir contempler les belles formes. »

Il ne faut donc pas lui demander des qualités qu'il

[1] Per fido esempio alla mia vocazione
Nascendo, mi fu data la bellezza
Che di due arte me lucerna e spechio...

ne chercha jamais et qu'il dédaignait. Il faut songer aussi qu'il a réalisé, en se faisant peintre, le prodige le plus inouï. On l'arracha, au milieu de sa carrière, à la voie qu'il avait toujours suivie, pour lui imposer une vocation entièrement nouvelle; un jour, à lui qui n'avait jamais manié que le ciseau, un pape a mis un pinceau à la main en lui montrant un mur vierge, et en quelques années il a achevé une œuvre inimitable, et s'est montré plus grand que tous ceux qui l'ont précédé et que tous ceux qui l'ont suivi.

Il nous reste à voir le *Jugement dernier*. Le premier aspect de cet immense tableau, de 50 pieds de hauteur sur 40 de largeur, n'est point agréable : il est mal éclairé, fort endommagé, et puis, nulle part Michel-Ange ne s'est moins préoccupé qu'ici des qualités de couleur et d'exécution; c'est un assemblage prodigieux de figures nues et athlétiques, aux poses violentes, aux raccourcis bizarres, au milieu desquelles on se sent d'abord mal à l'aise. Il faut que l'œil s'accoutume patiemment à ce pêle-mêle, et cherche à séparer les uns des autres les différents épisodes. La scène se passe, pour la plus grande partie, dans les espaces infinis du ciel : le groupe principal est celui du Christ dont le mouvement indique plutôt un vengeur inexorable qu'un juge clément, et contre lequel la Vierge se presse épouvantée et suppliante; au-dessus sont des figures célestes, portant les instruments de la passion, et c'est dans ces figures surtout que Michel-Ange s'est livré à une véritable débauche de science; rien d'extraordinaire

et d'improbable comme les postures des personnages, par exemple, de ceux qui portent la croix et la colonne. A droite et à gauche, on voit les bienheureux déjà jugés, les saints, les martyrs portant les instruments de leur supplice. Au-dessous, à gauche, les justes montent pour être jugés, et rien ne gêne leur mouvement ascensionnel, tandis qu'à droite, les damnés sont entraînés vers les enfers par des démons acharnés à leur proie. Entre les deux groupes, des anges sonnent de la trompette pour réveiller les morts, et montrent aux réprouvés le livre de la loi qui les condamne. Tout en bas, la scène se divise en trois parties : au milieu, une caverne percée à jour représente, dit-on, le purgatoire, qui ne renferme plus que quelques démons, désolés de n'avoir plus personne à tourmenter ; à gauche, les morts sortent de terre, les uns sont encore à l'état de squelette, les autres se dressent et se recouvrent de chair ; à droite, on voit la barque de Caron, souvenir du paganisme encore usité au xvie siècle, et que Michel-Ange a emprunté à l'Enfer du Dante. Le terrible nocher chasse de sa barque, à coups d'aviron, les malheureux voués aux enfers, et que d'affreux démons entraînent dans le gouffre avec des crocs recourbés.

Il règne dans l'ensemble de cette composition une inexprimable terreur ; il semble que Michel-Ange n'ait voulu voir dans la catastrophe suprême que ce qu'il y a de terrible. Son caractère, triste et sombre, se révèle ici. Pendant les huit années qu'il passa à ce travail, il vécut dans une solitude complète, et la lecture exclu-

sive de la Bible, du Dante et de Savonarole, exaltait son esprit chagrin. C'est pendant ce temps-là qu'ayant eu la jambe cassée, il s'était renfermé chez lui, décidé à se laisser mourir, et il serait mort en effet, si son médecin n'eût brisé sa porte, et ne l'eût soigné de force. Cette exaltation et cette austérité de vie solitaire expliquent assez l'habitude qu'il avait de voir les choses du côté sombre et triste. Aussi le jugement est-il pour lui le *Dies iræ* : son Christ, au lieu de la clémence et de la mansuétude du Sauveur du monde, ne montre que colère et justice implacable ; son geste terrible conviendrait mieux à un Jupiter foudroyant qu'au Fils de Dieu, qui a pleuré sur les iniquités des hommes, et qui a souffert la passion pour racheter le genre humain. Il semble aussi que Michel-Ange ait soigné davantage et traité avec amour le côté des damnés, qui lui permettait, du reste, davantage de se livrer à son goût pour les poses violentes et tourmentées.

On a dit que le *Jugement dernier* était plutôt une œuvre de statuaire que de peintre : c'est la vérité. La composition manque d'effet et d'unité ; mais il faut se placer au point vue où s'est placé lui-même le Buonarotti, celui de la difficulté vaincue, et quelle difficulté ! Là tout était invention ; les mouvements de ces figures lancées dans les airs, il fallait les deviner et, l'imagination seule pouvait révéler au peintre ces raccourcis prodigieux, ces pantomimes extrêmes. Quelle science profonde et sans pareille du dessin et de l'anatomie, et comme Michel-Ange seul pouvait entreprendre une

pareille œuvre! Ici point d'effet scénique, point de foule, point de lointains, aucun de ces artifices dont la peinture moderne est si prodigue ; tous les personnages sont au même plan, tout est épisode, et chaque épisode est un tableau qui gagne à être séparé du reste.

Mais l'excès même de la science a détourné l'esprit de Michel-Ange de tout autre but que la représentation physique de l'être humain ; il a négligé l'expression, et l'homme n'est plus pour lui qu'os, muscles et tendons. « Toute qualité poussée à l'excès s'oppose plus ou moins à tout partage, à toute combinaison avec d'autres ; non-seulement elle les bannit, mais elle déshabitue l'esprit de les rechercher et même de les soupçonner [1]. »

Un autre excès qu'on peut encore reprocher au grand homme, c'est l'excès du nu, qui entraîne fatalement la monotonie : ses anges, ses démons, ses saints, ses damnés, sont autant de personnages athlétiques qu'on a peine à distinguer les uns des autres. On a beaucoup agité cette question de savoir si le Jugement devait être représenté nu ou vêtu ; les partisans du nu ont dit, entre autres choses, qu'on ne pouvait supposer que les morts ressuscitassent avec leurs vêtements, et qu'au point de vue artistique, un Jugement vêtu serait ridicule. Ces objections ne me paraissent point sérieuses : puisque les morts ont le temps, avant de paraître devant Dieu, de se recouvrir

[1] Quatremère de Quincy.

de chair et de reprendre leur apparence de vivants, il semble tout aussi naturel qu'ils aient eu le temps de reprendre leurs vêtements ; et quant au ridicule, où est-il ? N'y a-t-il point, au contraire, des ressources précieuses de variété et de pittoresque, et aussi une grande vérité, dans ce pêle-mêle de tous les âges, de toutes les époques réunies et confondues ?

Puis, il y a la raison de convenance religieuse. Michel-Ange ne savait se soumettre à aucune règle, et, dans le principe, ses figures étaient d'une nudité complète ; or, il faut en convenir, une église, somme toute, n'est pas un musée, et l'on n'y peut admettre une liberté artistique absolue. On a beaucoup ri de l'histoire de messer Biaggio da Cesena, ce camérier de Paul III qui, l'accompagnant un jour à la Sixtine et consulté par lui, répondit que c'étaient là des figures qui conviendraient mieux dans une salle de bains que dans la chapelle d'un pape. Michel-Ange, furieux, représenta le camérier sous les traits d'un damné, et Paul III ne fit que rire des réclamations de Biaggio, en lui disant que son pouvoir n'allait point jusqu'en enfer. On s'est beaucoup amusé de la critique pudibonde et anti-artistique du camérier ; pourtant il avait raison, et bien que nous soyons infiniment plus habitués aux nudités qu'on ne l'était au xvie siècle, ne serions-nous pas horripilés si un artiste peignait des figures entièrement nues dans une de nos églises ?

Michel-Ange, lui, ne s'inquiétait point de ces susceptibilités, il voyait les choses de haut, et quand Paul IV,

plus scrupuleux que ses prédécesseurs, parlait de faire recouvrir ses figures : « Dites au pape, répondit-il à quelqu'un qui lui racontait ce fait, qu'il ne s'inquiète pas de cette misère, mais bien de réformer les hommes, ce qui est beaucoup moins facile que de corriger des peintures. » Daniel de Volterre fut néanmoins chargé d'*habiller* les personnages, d'où son surnom populaire de *Braghettone*, culottier; et plus tard, sous Clément XIII, Stefano Pozzi compléta encore l'*habillement*.

En résumé, les peintures de la Sixtine restent l'œuvre la plus étonnante qui soit sortie en ce genre de la main de l'homme, et inspireront toujours un sentiment de respectueuse admiration pour le grand génie qui les a conçues. Il s'est trouvé pourtant, et surtout au siècle dernier, des critiques qui ont tenté de s'attaquer à la gloire de Michel-Ange, en traitant son énergie de rudesse, et son style puissant d'extravagance. De nos jours, un certain M. Simon, qui s'est fait comme écrivain une certaine notoriété, a comparé les figures du *Jugement dernier* à des grenouilles, et le peuple des badauds et des niais a trouvé le mot charmant et l'a répété. Mais que signifient ces critiques ridicules? Si vous voulez de la peinture à l'eau de rose, allez vous délecter devant les bergerades de Boucher, les mièvreries de Lancret ou les grivoiseries de Fragonard; mais ne parlez point de ce que vous ne comprenez pas, et ne vous attaquez point à ce géant dont vous ne savez pas mesurer la hauteur!

CHAPELLE PAULINE

Ce fut Paul III qui fit construire cette chapelle, et, bien que Michel-Ange eût alors soixante-quinze ans, il l'obligea à y peindre deux fresques, qui sont : la *Crucifiement de saint Pierre* et la *Conversion de saint Paul*. Elles sont si endommagées et noircies par la fumée des cierges innombrables que l'on y fait brûler pendant les cérémonies de la semaine sainte, qu'il est assez difficile de les voir. On y retrouve pourtant le grand style de Michel-Ange, et aussi son amour des poses violentes, des pantomimes extrêmes qui font valoir sa science du dessin et de l'anatomie; on y retrouve aussi son profond dédain pour tout ce qui est accessoire, les paysages sont toujours nus et arides; quant au coloris, il est impossible d'en rien dire, tant, je le répète, ces peintures sont dégradées et noircies.

PINACOTHÈQUE DU VATICAN

Le musée de peinture du Vatican ne renferme guère qu'une cinquantaine de tableaux, mais tous de premier ordre, et entre autres, celui qui passe dans le monde entier pour le chef-d'œuvre de la peinture, la *Transfiguration*. Aussi, je conseillerai toujours au touriste fervent qui voit pour la première fois s'ouvrir devant lui les portes de ce sanctuaire, de traverser sans rien regarder la première salle, somptueuse antichambre dont Murillo, le Pérugin, le Guerchin ont fait les frais de décoration, pour arriver d'emblée dans le salon d'honneur qui ne contient que trois tableaux : la *Transfiguration*, la *Madone de Foligno* et la *Communion de Saint Jérôme*. Là, pour peu qu'on ait le feu sacré, on s'absorbe, on s'oublie devant ces trois merveilles de l'art, et pour le premier jour on ne va pas plus loin.

La *Transfiguration* est une de ces œuvres qui ont besoin d'être regardées longtemps, d'être méditées, pour être comprises. Ce qui constitue, en effet, sa supériorité sur toutes celles du divin maître, — j'en excepte la *Dispute du saint sacrement*, qui, pour moi,

reste toujours la dernière expression de son génie, — c'est que le Sanzio y a révélé l'ensemble de ces qualités qui font de lui le peintre le plus complet qui ait jamais existé ; il mourut avant de l'avoir achevée, et tout ce que la science pratique de la peinture peut ajouter au génie inné, il l'avait mis là. Pour bien saisir le sujet et comprendre l'action qui est triple, il faut d'abord relire le chapitre xvii de l'Évangile selon saint Matthieu, dont je vais extraire les versets qui ont inspiré Raphaël :

1. Six jours après, Jésus prit Pierre, Jacques et Jean son frère, et les mena à l'écart sur une haute montagne.

2. Et là il fut transfiguré devant eux ; son visage devint resplendissant comme le soleil, et ses vêtements blancs comme la neige.

3. En même temps ils virent Moïse et Élie qui s'entretenaient avec lui.

4. Alors Pierre, prenant la parole dit à Jésus : Seigneur, il fait bon de demeurer ici, faisons-y s'il vous plaît trois tentes, une pour vous, une pour Moïse et une pour Élie.

5. Comme il parlait encore, une nuée lumineuse les couvrit, et il sortit de cette nuée une voix qui dit : Celui-ci est mon fils bien-aimé en qui j'ai mis toute mon affection, écoutez-le.

6. Les disciples ayant ouï ces paroles tombèrent le visage contre terre, et ils furent saisis d'une extrême frayeur.

14. Quand Jésus fut venu vers le peuple, un homme se vint jeter à ses pieds et lui dit : Seigneur, ayez pitié de mon fils qui est lunatique et qui souffre beaucoup; car il tombe souvent dans le feu et souvent dans l'eau.

15. Je l'ai présenté à vos disciples, mais ils ne l'ont pu guérir.

16. Et Jésus commença à dire : O race incrédule et perverse, jusqu'à quand serais-je avec vous ! Jusqu'à quand souffrirai-je ? Amenez-moi ici cet enfant.

17. Et Jésus menaça le démon, et le démon sortit à l'instant, et l'enfant fut guéri au même instant.

18. Alors les disciples vinrent trouver Jésus en particulier et lui dirent : Pourquoi n'avons-nous pu chasser ce démon ?

Raphaël a choisi le moment où Jésus s'entretenant avec Moïse et Élie, la voix du Seigneur se fait entendre, et où Pierre, Jean et Jacques tombent éblouis. Rien ne saurait donner une idée de la figure resplendissante du Christ. Il y a vraiment là, échappée du ciel, une parcelle de la Divinité, et l'on sent bien que Moïse et Élie, tout en ayant des corps humains, sont des êtres d'une essence supérieure ; ils rayonnent dans la gloire du Christ, tandis que Pierre, Jean et Jacques, qui seront des saints, mais qui sont encore des hommes, s'affaissent épouvantés. Pendant que cette scène se passe sur la montagne, les disciples réunis en bas sont groupés autour du possédé, qu'ils n'osent essayer

de guérir, bien qu'ils aient reçu du Christ le pouvoir de faire des miracles.

Il y avait ici une immense difficulté : le bas de la montagne étant à une très-grande distance de la partie supérieure, les personnages qui se trouvent en haut du tableau devaient être, si leurs proportions naturelles étaient gardées, d'une petitesse telle, qu'il était impossible de saisir leur physionomie, et que le Christ, figure principale, devenait une figure tout à fait accessoire. Pour parer à cette difficulté, Raphaël a dû composer avec la vérité, et donner aux personnages placés sur le Thabor des proportions toutes de fantaisie ; mais il l'a fait avec tant d'art, il a dissimulé avec tant d'habileté cette erreur volontaire, que fort peu de spectateurs songent à la remarquer.

La figure principale de la partie inférieure est une belle jeune femme, la sœur du possédé, sans doute, qui montre son frère aux apôtres en les suppliant de le guérir : c'est le portrait idéalisé de la Fornarina, *que Raphaël connaissait beaucoup*, dit pudiquement le livret. Elle et l'autre jeune femme à droite du possédé contrastent très-heureusement avec les figures sévères des autres personnages. Quel naturel dans la pose de ceux-ci, quelle réalité saisissante, et comme on sent bien dans chaque physionomie les sentiments qui l'animent : la figure du père du possédé exprime la colère de ce que les apôtres ne veulent point essayer de guérir son fils ; les parents sont mécontents ; à gauche saint André, qui vient de consulter les livres saints,

montre par son mouvement tout son regret de ne pouvoir accomplir le miracle. L'apôtre placé derrière lui, indique le Thabor, et semble dire que celui-là seul qui est là-haut peut faire le miracle. La belle tête blonde de saint Jean l'Évangéliste se penche vers le possédé qui se tord dans les convulsions, et exprime une profonde commisération ; au fond, un des disciples explique ce qui se passe à un arrivant, dont la lèvre inférieure s'avance en signe de doute, et semble indiquer l'incrédule Thomas.

Voyez aussi dans les draperies, comme les moindres détails, comme les plus petits effets sont calculés, comme tous les plis ont leur raison d'être ! C'est que Raphaël ne négligeait rien, et c'est ce qui fait sa supériorité incontestable. A ce propos, laissons parler Constantin, qui est certainement l'homme du monde qui a le plus regardé la *Transfiguration* [1].

« Sur le devant du tableau, la jeune mère du possédé s'adresse à saint André et semble lui dire : Voyez dans quel état se trouve mon fils ; comment pouvez-vous refuser de le guérir ? La promptitude du mouvement qu'a fait cette femme pour montrer son fils aux apôtres a été telle, que les vêtements n'ont pas eu le temps de suivre l'impulsion du corps, lui seul a tourné ; la ceinture n'ayant pas cédé au mouvement semble

[1] *Idées italiennes.* Il dit dans sa préface que pour copier la *Transfiguration*, il l'a regardée six fois la semaine, cinq ou six heures par jour pendant un mois, soit 1,560 heures.

être placée de travers, mais l'on voit bien vite que si cette femme reprenait sa première position, la ceinture se trouverait placée convenablement. Raphaël a pensé que dans la situation violente où se trouvait cette mère malheureuse, ses vêtements devaient présenter quelque désordre. Telle est la raison logique qui a permis de ménager au spectateur la vue de cette belle épaule dont l'effet comme peinture est si merveilleux ; c'est un contraste charmant avec les figures de vieillards et les autres aspects sévères qui occupent toute la gauche du tableau. Je ferai remarquer en passant que Raphaël laisse toujours autour de ses figures l'espace nécessaire pour expliquer la position dans laquelle elles se trouvaient au moment qui a précédé celui où il les a représentées ; il a soin de ne pas remplir le vide qu'elles ont laissé. On se moquerait fort aujourd'hui de pareilles attentions, mais Raphaël plaît davantage à chaque fois qu'on le regarde. Les artistes qui méprisent ces petites précautions logiques obtiennent-ils le même effet ? Je citerai deux exemples pour rendre ma remarque plus intelligible ; le premier c'est le jeune apôtre qui vient de s'incliner vers la sœur du possédé : la place qu'il occupait étant debout est encore libre ; le second exemple est fourni par le père du possédé. »

Raphaël n'avait pas encore terminé ce tableau lorsqu'il mourut, le 6 avril 1520, et ce fut Jules Romain qui l'acheva ; mais tel qu'il était alors, il excita une telle admiration, qu'à ses funérailles, on le porta de-

vant son cercueil dans les rues de Rome. Le cardinal Jules de Médicis l'avait commandé pour la cathédrale de Narbonne dont il était archevêque ; mais devenu pape sous le nom de Clément VII, il le fit mettre dans l'église de San-Pietro in Montorio, d'où il fut tiré en 1797 pour faire le voyage de France. A son retour en 1814, il fut placé au Vatican.

La *Vierge au donataire*, ou *Madone de Foligno*, est la plus belle, et le type des vierges de Raphaël, qui s'est montré ici l'égal des plus grands coloristes. Rien de plus suave, de plus exquis, de plus divin, que cette figure si gracieusement groupée avec l'enfant Jésus ; je la préfère à toutes les autres madones de Raphaël, même à la *Vierge à la Chaise* de Florence, même à la *Vierge au Poisson* de Madrid : celle-ci est d'un moins beau ton, celle-là est moins divine, et l'enfant Jésus n'a pas cette suprême distinction. Le saint Jean, rude et énergique, fait un heureux contraste avec le groupe si gracieux de la Vierge, et l'on ne saurait imaginer une tête de saint plus remplie de mansuétude que celle du saint François qui pose la main sur la tête du donataire et semble le recommander à la Vierge. Ce donataire est monseigneur Sigismond Conti, camérier de Jules II et grand ami de Raphaël; sa nièce, Anne Conti, fit porter cette Vierge à Foligno, au couvent *des Comtesses*, dont elle était abbesse, ainsi que l'expliquait le cartel porté par le délicieux petit ange du premier plan. Portée en France, en 1797, la *Transfiguration*, fort endommagée et peinte sur panneau, fut transportée sur

toile ; on dut refaire le bras droit du saint Jean, et l'on reconnaît facilement cette retouche.

Un seul tableau a été jugé digne d'être placé dans la même salle que ces deux chefs-d'œuvre de Raphaël, c'est la célèbre *Communion de saint Jérôme*, du Dominiquin, qui en est digne à beaucoup d'égards. C'est en effet une belle composition qui joint à une parfaite ordonnance, et à une distinction qu'on ne trouve pas toujours chez le Dominiquin, une grande richesse de coloris. Les diverses expressions des têtes sont admirables et la tête du saint est surtout d'une conception parfaite ; on a quelquefois reproché au Dominiquin de lui avoir donné une douceur angélique et résignée qui ne paraît pas être le caractère ordinaire de ce fougueux père de l'Eglise, mais on n'a pas réfléchi que dans un moment pareil, l'homme le plus énergique devient doux et résigné : saint Jérôme ne tient plus à la terre que par de faibles liens, son âme est déjà au ciel. On peut trouver à redire avec plus de raison à sa nudité presque complète, qui contraste violemment avec la richesse des brocarts d'or et d'argent qui se drapent si merveilleusement sur les épaules des autres personnages, et que font ressortir encore les tons livides de la vieillesse et des approches de la mort. Un reproche plus grave adressé au Dominiquin, c'est de s'être approprié presque entièrement le tableau d'Augustin Carrache, qui représente le même sujet ; aussi lorsqu'il eut fini et exposé son tableau, ses ennemis, et à leur tête Lanfranc, firent graver celui d'Augustin et

répandirent avec profusion cette gravure, pour montrer au public qu'il n'était qu'un copiste habile. Ce n'était pas la première fois, du reste, que le Dominiquin méritait le reproche de plagiat; il avait peu d'invention, et ne se faisait aucun scrupule de chercher des idées chez ses confrères : ainsi son *Aumône de sainte Cécile* est une réminiscence de l'*Aumône de saint Roch*, d'Annibal Carrache, et il a imité d'une manière flagrante le fameux *Martyre de saint Pierre de Vérone* de Titien. Quoi qu'il en soit, il lui reste des qualités immenses qui sont bien à lui, et le Poussin disait qu'il ne connaissait que deux peintres : Raphaël et le Dominiquin. Jusqu'en 1797, la *Communion de saint Jérôme* resta dans l'église San Girolamo della Carita, d'où elle fut tirée pour être transportée à Paris.

Tels sont les trois tableaux qui, je l'ai dit, occupent uniquement le salon d'honneur, et cette solitude majestueuse a quelque chose de solennel qui frappe l'imagination et dispose bien l'esprit à l'admiration. Il serait à désirer qu'on adoptât ce système dans tous les musées, et même que chaque chef-d'œuvre véritable et incontesté fût entièrement isolé, comme on l'a fait au Belvédère pour les chefs-d'œuvre de la sculpture : l'*Apollon*, le *Laocoon*, etc.

Pénétrons maintenant dans l'immense et magnifique salle qui vient ensuite, et en commençant par la droite, nous trouverons tout d'abord, l'*Assomption* du Titien, plus connue sous le nom de *Saint Sébastien*. Ce tableau est divisé en deux parties : en haut la Vierge dans sa

gloire, tenant dans ses bras l'enfant Jésus et surmontée du Saint-Esprit; ce groupe, assez maniéré, ne séduit pas, il faut en convenir, lorsqu'on vient de voir la Vierge de Raphaël; dans la partie inférieure, le Titien a représenté, suivant la coutume du temps, plusieurs saints de diverses époques : à droite on voit saint Sébastien percé de ses flèches et si bien modelé qu'Annibal Carrache l'appelait un *pezzo di carne*; on pourrait lui reprocher toutefois de manquer un peu d'énergie et de musculature; la tête de la sainte qui tient à la main la palme du martyre est d'une beauté saisissante, et dans la chappe de brocart, le maître vénitien a prodigué toute la richesse de sa palette. Exécuté pour l'église des *Frari* de Venise, ce tableau fut acheté par Clément XIV et placé d'abord au Quirinal, puis au Vatican

Tout près de là est un *Doge* du même maître, qu'on croit être André Gritti, magnifique portrait et d'une distinction suprême, mais dont la peinture est bien fatiguée.

La *Sainte Marguerite de Cortone,* de Guerchin, vêtue du costume sombre de son ordre, n'a pas donné au maître bolonais l'occasion de déployer la richesse ordinaire de son pinceau, mais on la retrouve dans la *Madeleine* qui pleure en contemplant les instruments de la passion; c'est aussi un chef-d'œuvre d'expression.

L'école de Pérouse est représentée par trois tableaux : le premier, la *Résurrection du Christ,* très-curieux en ce que le Pérugin y a peint le portrait de son élève

Raphaël sous la figure d'un soldat qui dort, et Raphaël le portrait de son maître Pérugin sous la figure d'un soldat éperdu de frayeur ; le second, la *Vierge avec quatre Saints*, du même maître, très-beau comme style, expression et coloris ; enfin le troisième, le *Couronnement de la Vierge*, par le Pinturicchio, d'une naïveté et d'un charme infinis.

Le *Couronnement de la Vierge* qui vient ensuite a été dessiné par Raphaël et exécuté par Jules Romain et le Fattore ; on attribue à ce dernier la partie supérieure, qui est vraiment belle et tout à fait dans la manière de Raphaël ; mais on n'en peut dire autant de la partie inférieure, qui est d'une exécution lourde et d'un ton cru et désagréable.

La *Sainte Crèche* et la *Couronnement de la Vierge* sont des œuvres de jeunesse de Raphaël très-intéressantes pour qui veut suivre le peintre d'Urbin depuis ses premières œuvres.

Le musée du Vatican n'a qu'un seul tableau de Sassoferrato, la *Vierge avec l'enfant Jésus*, mais c'est un des meilleurs ; le modelé est exquis, le coloris d'un charme et d'une douceur infinis.

Ce sont des qualités toutes contraires qu'il faut chercher dans la *Pieta* de Michel-Ange du Caravage ; des effets puissants de clair-obscur, une énergie, une fougue d'exécution incroyables, tels sont ses mérites incontestables, et avec cela une vérité de modelé qui faisait dire à Annibal Carrache que sa peinture était « une machine à mouler de la chair. » C'est le type de

ce que les Italiens appellent la *manière forte*. Malheureusement, les têtes des personnages sont enlaidies à plaisir; c'est du réalisme outré, ce sont les types les plus grossiers qu'on puisse rêver, à l'exception toutefois d'une délicieuse tête de femme blonde qui s'essuie les yeux, et qui est là pour prouver que le peintre eût pu faire beau s'il l'eût voulu.

Parmi les peintures que contient cette salle, il faut encore citer le *Pape Sixte IV*, de Melozzo de Forli, entouré de portraits très-beaux et très-intéressants : c'était une fresque qui couvrait un des murs de l'ancienne bibliothèque Vaticane qu'on a détachée du mur et transportée sur toile. Le pape est assis au milieu de cardinaux et de seigneurs, parmi lesquels on remarque : Julien de la Rovère, depuis Jules II, Pierre Riario et son frère Jérôme, seigneur de Forli, etc. On a longtemps hésité à savoir à qui l'on attribuerait cette belle peinture, mais on ne peut douter qu'elle ne soit de Melozzo de Forli, en lisant ce qu'en dit Raphaël Maffei de Volterre : « Parmi les peintres renommés du xve siècle, florissait Degli Ambroggi plus connu sous le nom de Melozzo de Forli, qui excellait à faire les portraits, et dans la bibliothèque Vaticane, il y avait une de ses peintures qui représentait Sixte IV assis, entouré de quelques-uns de ses familiers. *Ejus opus in bibliotheca Vaticana Xystus in sella sedens familiaribus nonnullis domesticis adstantibus.* »

Si nous passons maintenant dans la dernière salle, nous trouverons d'abord un magnifique tableau de

Valentin, ce jeune peintre français mort à trente-deux ans; il était à Paris, élève de Simon Vouet, mais il adopta, à Rome, la manière de Michel-Ange du Caravage, alors très à la mode, et en conserva l'énergie, avec plus de distinction et de style. Le *Martyre des saints Proces et Martinien* est une de ses œuvres capitales; la mise en scène est saisissante sans avoir rien d'exagéré ni de mélodramatique. Les deux martyrs sont étendus côte à côte, liés sur un tréteau, et trois bourreaux préparent leur supplice. qui est des plus complexes: c'est en même temps le feu, le fer et la roue. L'homme qui va rompre leurs membres à coups de barres de fer est surtout magnifique, son mouvement est superbe sans être théâtral; au fond le préteur est assis sur son tribunal et fait signe d'éloigner une femme pieuse qui vient les assister à leurs derniers moments; mais les deux saints qui ont fait à Dieu le sacrifice de leur vie, et que la souffrance ne saurait atteindre, lèvent vers le ciel leurs yeux déjà pleins d'une béatitude divine, et sourient aux anges qui leur apportent la palme du martyre.

Le *Crucifiement de saint Pierre* est un des plus beaux tableaux du Guide. Il s'est inspiré là de Michel-Ange du Caravage, à l'instigation du chevalier d'Arpin, qui lui avait fait avoir cette commande au détriment de Michel-Ange du Caravage lui-même. Le saint, crucifié la tête en bas, est d'une expression et d'une exécution merveilleuses.

Rien de plus atroce que le *Martyre de saint Erasme*,

de Nicolas Poussin : Ribera lui-même en eût frémi d'horreur. Le saint évêque est renversé sur un escabeau, l'estomac et le ventre ouverts; un des bourreaux arrache ses entrailles sanglantes, tandis qu'un autre les enroule autour d'un dévidoir gigantesque. Tel est le sujet, et l'exécution n'est pas faite, pour en racheter l'horreur. La couleur est affreuse, uniformément briquetée, et la composition même n'est pas à la hauteur du Poussin, qui, habitué à condenser un sujet très-complexe dans de petits tableaux, s'est trouvé fort mal à l'aise quand il lui a fallu peindre un simple épisode sur une grande toile.

Il fait bon, après ce tableau, reposer sa vue sur l'*Annonciation* de Baroccio : c'est un ouvrage fin, élégant, charmant; la tête de la Vierge est pleine d'expression, et le modelé digne du Corrége. L'*Extase de sainte Micheline* brille par les mêmes qualités; ce n'est point de la grande peinture, mais il y a une telle science de la couleur chez le Baroccio, que les plus violentes oppositions deviennent harmonieuses sous son pinceau.

Le *Miracle de saint Grégoire le Grand*, d'Andrea Sacchi, est un sujet peu connu. On raconte que ce pontife avait donné à un prince étranger un purificatoire, et comme celui-ci faisait peu de cas du présent, voulant lui en faire comprendre la valeur, il perça le linge sacré avec un stylet en disant la messe, et il en sortit du sang. Ce tableau est maniéré et d'une exécution un peu molle, mais d'une magnifique cou-

leur. C'est surtout dans son *Saint Romuald* qu'Andrea Sacchi a donné la mesure de son talent ; ce tableau a été regardé longtemps comme un des quatre meilleurs de Rome, et c'est, en effet, une œuvre hors ligne, comme composition, comme expression et surtout comme difficulté vaincue. C'en était une immense, en effet, que de rendre sans monotonie les robes blanches des moines qui entourent le saint, aussi vêtu de blanc[1] ; Andrea en est venu à bout, en plaçant sur le lieu de la scène un grand arbre, dont l'ombre qui se projette sur les moines, varie à l'infini les tons de leurs robes.

La *Sainte Hélène*, de Véronèse, vêtue de ces magniques brocarts qui donnent tant de richesse et de tournure aux portraits du maître vénitien, dort la tête appuyée sur son bras gauche, et voit en rêve la sainte croix, qu'un ravissant petit ange tient dans ses mains.

Le Corrége n'est pas très-bien représenté au Vatican par son *Christ assis sur l'Iris*. C'est toujours le modelé savant et le coloris charmant du grand peintre de Parme, mais le dessin n'est pas heureux, le Christ manque d'élégance et paraît trapu.

Tels sont les principaux tableaux de cette galerie magnifique. En repassant dans la première salle, que

[1] Saint Romuald, s'étant endormi dans un champ, vit en songe une échelle qui allait de la terre au ciel, comme celle de Jacob, et sur laquelle montaient des religieux de son ordre. Le champ appartenait à un seigneur nommé Malduli, qui eut la même vision, et donna sa terre à saint Romuald pour y fonder la maison mère de son ordre, qui prit le nom de Camaldule (Casa Malduli). C'est là le sujet du tableau : saint Romuald raconte sa vision.

nous n'avons fait que traverser pour en arriver plus vite à la *Transfiguration*, il faut admirer encore trois Murillo : l'*Enfant prodigue*, la *Crèche* et *Sainte Catherine d'Alexandrie ;* deux Raphaël, première manière : les *Mystères* et les *Vertus théologales ;* deux beaux Guerchin : *Saint Thomas* et *Saint Jean-Baptiste ;* une *ébauche* de Léonard de Vinci, *Saint Jérôme*, très-curieuse pour qui veut étudier la manière de procéder du maître ; une *Sainte Famille*, de Garofalo, d'une exécution nerveuse et précise ; et en remontant plus haut dans l'histoire de la peinture, l'*Histoire de saint Nicolas de Bari* par Beato Angelico, une superbe *Pieta* de Mantegna, et enfin un *Christ mort*, de Crivelli, peintre vénitien du xve siècle.

MUSÉE DE SCULPTURE DU VATICAN.

Avant d'aborder les galeries de sculpture du Vatican, je dois prévenir le lecteur que je n'ai en aucune façon la prétention d'en faire la description même sommaire ; il faudrait un mois de visites assidues pour voir un peu consciencieusement cette collection prodigieuse, et de gros volumes pour les décrire. Encore ne serait-ce là qu'un travail de catalogue, aussi ennuyeux à lire qu'à faire ; car s'il est difficile de parler de tableaux sans s'exposer à des redites, et sans tomber dans une monotonie de description désespérante, ce serait impossible en parlant de statues. Je me contenterai donc de parler des chefs-d'œuvre que le touriste ne doit pas manquer de voir, si rapide que soit sa course, et de citer les morceaux qui m'ont le plus frappé, pour une raison ou pour une autre.

On arrive au musée par le corridor dit du Bramante, situé au premier étage des Loges de Raphaël. Là, le pape Pie VII a réuni une immense collection d'inscriptions et de monuments funéraires, chrétiens et païens, qui a pris le nom de *Galerie lapidaire* : c'est une mine précieuse de renseignements et d'indications pour l'histoire et l'archéologie. Une grille la sépare du

musée Chiaramonti, divisé en deux parties : le *Braccio nuovo*, bras neuf, et le corridor Chiaramonti[1], qui conduit au musée Pie-Clémentin.

Ce qui frappe tout d'abord dans les musées du Vatican, c'est une magnificence digne des chefs-d'œuvre qu'ils renferment. Le Bras-Neuf est une splendide galerie de deux cents pieds de long avec un hémicycle au centre, éclairé par douze fenêtres et orné de douze colonnes antiques, dont huit en marbre cipolin, deux en granit noir d'Égypte et deux en jaune antique, trouvées dans le tombeau de Cecilia Metella. Les statues sont placées dans des niches, et les bustes sur des tronçons de colonnes en granit gris ou rouge, alternant avec les statues, ou sur des consoles placées au-dessus des niches.

On y voit aussi quelques mosaïques antiques; celle qui est placée au centre de l'abside est polychrome, et représente la *Diane d'Éphèse* fécondant les animaux et les plantes; elle a été trouvée en 1801 à Poggio Mirteto, dans la Sabine. Les autres sont en blanc et noir et représentent des faunes, des tritons, des oiseaux, etc. La plus intéressante rappelle l'épisode d'Ulysse écoutant les chants des sirènes après avoir bouché de cire les oreilles de ses compagnons. Toutes ont été rapportées de Tor-Marancio.

Il faut maintenant faire un choix parmi les cent

[1] Ainsi nommé du nom de famille de son fondateur, Pie VII.

trente-six marbres qui peuplent cette galerie. D'abord, en commençant, suivant notre habitude, par la droite : une *cariatide* rapportée du temple de Pandrosie à Athènes, et restaurée par Thorwaldsen, puis une statue de *Commode* en marbre pentélique, remarquable par l'ajustement; l'empereur est vêtu d'une tunique avec des manches qui vont jusqu'aux poignets, il porte une chaussure de chasse et tient une pique dans la main gauche. Les statues de Commode sont d'une grande rareté, car elles furent presque toutes brisées après sa mort, par un décret du sénat. Près de là est une tête colossale d'*esclave dace* très-belle et très-énergique.

Le groupe connu sous le nom de *Faune à l'enfant* est une répétition de celui que nous possédons à Paris et qui vient de la collection Borghèse, vendue 14 millions à l'empereur Napoléon Ier. Il est difficile de savoir lequel est l'original; c'est en réalité Silène, jeune et beau, portant dans ses bras Bacchus enfant qui lui sourit et caresse sa barbe; Silène s'appuie sur un tronc d'arbre enlacé par un cep de vigne et sur lequel est jetée la *nébride*.

La statue de *César,* qui vient ensuite, est très-précieuse, et par le mérite de l'exécution, et par le fini des bas-reliefs qui ornent la cuirasse, et qui représentent des traits de la vie du conquérant. César est représenté dans l'attitude du commandement, le bras droit étendu ; à ses pieds, un petit amour joue avec un dauphin. Cette statue fut trouvée en 1864 à Prima

Porta, là où était la villa de Livie dite *ad Gallinas*[1], et donnée au musée par Pie IX.

Cette délicieuse figure de femme, entièrement couverte d'une draperie qui dessine chastement ses formes juvéniles, c'est la *Pudicité;* rien de plus fin, de plus pur, de plus distingué.

Remarquons dans l'hémicycle : un *Ganymède* signé *Phœdimos*, trouvé en 1800 à Ostie, et deux statues assises de *Faunes*, qui servaient à l'ornement d'une fontaine, comme il est facile de le reconnaître à leurs outres percées, par lesquelles jaillissait l'eau.

Cette *Diane* qui lève gracieusement le bras en l'air en signe d'étonnement, faisait partie d'un groupe auquel manque Endymion : de là l'explication de ce mouvement, autrement inexplicable. Viennent ensuite les portraits d'*Euripide,* tenant à la main un masque tragique; de *Julie,* fille de Titus, en déesse, et de *Démosthènes*, sur le point de prononcer une harangue.

Tout au bout de la galerie on admire le fameux *Athlète* essuyant la sueur de son bras avec le *strigile :* c'est un des plus beaux spécimens de la statuaire grecque, aussi, le croit-on de Lysippe, et peut-être

[1] Voici l'origine de ce nom : avant la bataille qu'Octave allait livrer à Pompée, un aigle laissa tomber dans le sein de Livie une poule blanche (*gallina*) portant dans son bec une branche de laurier. Livie considéra ce fait comme un présage favorable à la cause du neveu de César, prit soin de la poule et planta le laurier, qui fournit plus tard les couronnes des triomphateurs. Lorsque la famille de César s'éteignit, toutes les poules qui descendaient de la poule blanche moururent et le laurier dessécha.

est-ce celui-là même dont parle Pline, qui plaisait tant à Tibère, que ce prince le fit transporter des thermes d'Agrippa, où il était placé, dans son palais ; mais le peuple romain ne pouvant se résigner à ne plus le voir, le demanda à si grands cris, la première fois que l'empereur parut au théâtre, qu'il fallut le remettre à sa place.

En remontant la galerie du côté gauche, remarquons encore : un très-joli buste de *Caracalla enfant* ; une *Amazone blessée*, portant un éperon au pied gauche ; une *Fortune* d'un grand style, la tête ornée du diadème, signe de la puissance universelle et tenant à la main la corne d'abondance, enfin une *Vénus Anadyomène* qui relève ses cheveux avec un mouvement plein de grâce et de naïveté, et semble plutôt un ouvrage de la renaissance qu'une œuvre grecque ou romaine.

Dans l'hémicycle se trouve la statue colossale du *Nil* dont une belle copie orne notre jardin des Tuileries. Les gracieux enfants qui jouent avec sa chevelure, montent sur ses épaules et lutinent des crocodiles et des ichneumons, représentent, dit-on, les seize coudées auxquelles devait atteindre le débordement du fleuve. Il a été trouvé sous Léon X, près de l'église de la Minerve, à l'endroit où s'élevait autrefois le temple d'Isis et de Sérapis.

La statue de *Julie* est son portrait véritable ; elle fut trouvée, ainsi que la statue de *Titus*, dans un jardin près de Saint-Jean-de-Latran. Citons encore une *Minerva Medica* d'un style noble et sévère, donnée par

Lucien Bonaparte ; une des nombreuses copies antiques du merveilleux *Faune* de Praxitèle, ce faune que le sculpteur grec regardait comme son œuvre la plus précieuse [1] ; une statue de *Lucius Verus*, dont la belle tête a été si souvent reproduite par le statuaire antique, et enfin un des rares portraits de *Domitien*, portant une cuirasse et, par dessus, la clamyde impériale.

N'oublions pas, avant de sortir du Bras-Nouveau, un grand vase en basalte noir, d'une forme très-élégante et d'une précieuse exécution, placé au milieu de la galerie. Il est orné d'anses doubles entre-croisées, et de masques tragiques et bachiques séparés par des thyrses, et couronné d'une branche d'acanthe qui forme frise. Il a été trouvé en morceaux sur le Quirinal, et jugé digne d'être transporté à Paris en 1797.

Nous voici revenus au corridor Chiaramonti. Partout ailleurs qu'à Rome, cette galerie qui ne contient pas moins de sept cent trente-trois objets d'art, statues, bustes, bas-reliefs, cippes, autels et fragments de toutes sortes, constituerait un musée des plus riches ; au Vatican ce n'est qu'un vestibule qui précède le sanctuaire de l'art antique : la collection Pio-Clementino. Ce serait une entreprise folle que de vouloir décrire ici, même très-sommairement, les richesses du corridor

[1] Phryné voulant savoir à laquelle de ses œuvres Praxitèle attachait le plus de prix, lui fit annoncer au milieu d'un festin que le feu était à sa maison : « Je suis perdu, s'écria Praxitèle, si mon Faune est brûlé ! »

Chiaramonti ; ceux qui ont le temps et la volonté d'approfondir cette réunion prodigieuse d'antiquités, pourront consulter les savants ouvrages de Winckelmann et de Visconti. Aussi bien, je dois prévenir le voyageur, que toutes les statues complètes qu'il admire ici sont composées de fragments, réunis plus ou moins heureusement par les sculpteurs chargés de les restaurer.

Ce fut le pape Pie VI qui, malgré les bouleversements politiques qui agitèrent son règne, eut la gloire de fonder le musée Pio-Clementino qu'il avait commencé à rassembler, alors que sous le pontificat de son prédécesseur Clément XIV, il n'était encore que trésorier général. Par le nombre de ses chefs-d'œuvre, par son admirable disposition et par la richesse et la somptuosité de ses décorations, ce musée est vraiment digne de l'admiration du monde entier. Nous allons le parcourir dans toutes ses divisions.

Un escalier de quelques marches nous conduit d'abord au *Vestibule carré*; c'est là qu'on voit ce fameux *torse du Belvédère*, dont Michel-Ange se disait élève, et sur lequel, vieux et presque aveugle, il aimait, dit-on, à promener ses mains tremblantes. Depuis lors, toutes les générations d'artistes et de savants l'ont contemplé avec admiration, et il y a, en effet, dans ce marbre mutilé un attrait mystérieux que subit tout homme bien organisé, sans être ni artiste ni savant : peut-être est-ce précisément parce qu'il est incomplet et que l'imagination met toujours la perfection à la

place de ce qui n'existe plus. La peau de lion, dont on voit encore un fragment, a fait supposer que c'était un *Hercule* au repos ; rien en effet ne peut mieux donner une idée de la force divinisée, et c'est un mélange merveilleux d'énergie, de souplesse et de grâce. Différents indices, au flanc et au genou droit, ont fait supposer aussi qu'il faisait partie d'un groupe ; Winckelmann et Mengs, croient qu'il était assis près d'Hébé que Jupiter lui avait donnée pour épouse. On lit sur la pierre où il est assis :

ΑΠΟΛΛωΝΙΟΣ
ΝΕΣΤΟΡΟΣ
ΑΘΗΝΑΙΟΣ
ΕΠΟΙΕΙ

Apollonius, fils de Nestor, Athénien, le faisait. La forme de l'omega et le lieu où il fut trouvé semblent indiquer qu'il fut fait dans les derniers temps de la république, probablement du temps de Pompée. Il fut trouvé à la fin du xve siècle près du théâtre de Pompée.

On voit aussi dans ce vestibule le très-ancien tombeau de *Scipio Barbatus,* bisaïeul de Scipion l'Africain, en marbre péperin.

Une magnifique coupe de dix-huit pieds de circonférence, en marbre phrygien, orne le vestibule rond qui vient ensuite, et conduit dans la salle du *Méléagre,* ainsi nommée de la célèbre statue de ce nom, statue d'une si parfaite beauté, que Michel-Ange n'osa pas la

restaurèr ; personne naturellement n'a osé après lui, de sorte que la main gauche du Méléagre manque encore. Cette main tenait une lance dont on voit la trace et sur laquelle s'appuyait le chasseur, c'est ce qui explique l'inclinaison du corps à gauche et le manque d'aplomb ; à ses côtés, on voit la tête du sanglier de Calydon posée sur un tronc d'arbre, et un chien d'une exécution imparfaite qui n'est probablement pas du même sculpteur.

Nous voici arrivés à la fameuse cour du Belvédère ; c'est là que dans quatre cabinets isolés, placés aux quatre angles, se trouvent ces chefs-d'œuvre sublimes qu'on appelle : l'*Apollon du Belvedère,* l'*Antinoüs,* le *Laocoon* et le *Persée.*

On ne saurait trop en louer la disposition. La mise en scène a une influence incontestable sur l'imagination, et cet isolement majestueux prédispose l'esprit à une respectueuse admiration ; ces quatre salons sont autant de petits temples où le spectateur se trouve dans le demi-jour, tandis qu'une lumière habilement ménagée inonde les chefs-d'œuvre qu'il a devant les yeux.

Pour aller d'un salon à l'autre, on traverse un portique orné de colonnes antiques, de sarcophages, d'urnes et de baignoires en marbres précieux, et ce trajet repose l'esprit et le prépare à de nouvelles admirations. Pourquoi n'a-t-on pas adopté cette combinaison au Louvre, et combien y gagneraient nos chefs-d'œuvre, la *Vénus de Milo, Diane,* etc.

C'est dans le premier salon à gauche qu'on voit l'*Apol-*

lon du Belvédère. Tout a été dit sur cette statue d'une majesté, d'une noblesse, d'une suavité de formes vraiment divines, et qui a, de tout temps, excité une admiration si passionnée. Il n'est personne qui n'en ait vu quelque reproduction ou quelque copie. Le caractère de la tête est vraiment divin : le fils de Jupiter vient de lancer une de ses flèches, il a tué le serpent Python, ou Coronis, ou les fils de Niobé, ou les géants qui voulaient escalader le ciel, et le gonflement de ses narines, le dessin accentué de sa bouche, l'exhaussement de sa lèvre inférieure, indiquent un courroux majestueux; mais le front est resté pur, la ligne des sourcils a gardé son immobilité, Apollon regarde tranquillement l'effet de son coup, il est sûr de la victoire; ce n'est pas un homme qui a frappé, c'est un dieu qui a puni. Une remarque curieuse à noter, c'est qu'en deux endroits, l'auteur inconnu de cette statue a sacrifié la régularité des proportions à la noblesse et au naturel du mouvement : la jambe gauche, celle qui est pliée, est un peu plus longue que l'autre, et les clavicules ne sont pas à égale distance des épaules. Raphaël a souvent commis de ces fautes volontaires, et c'est arriver à la perfection par l'imperfection. Du reste, il est impossible, sans être prévenu, de s'apercevoir de ces irrégularités, surtout si l'on se place au véritable point de vue, qui est l'angle gauche du salon. — L'*Apollon* a été trouvé, du temps de Jules II, à Porto d'Anzio, sur l'emplacement de l'antique *Antium*. On a fort agité la question de savoir si c'était un original ou une copie

de Praxitèle ou de Calamite, et la question n'a jamais été tranchée, mais qu'importe?

Nous avons tous copié ou vu des reproductions du *Laocoon*, mais le plus souvent sans savoir au juste son histoire. Laocoon était un prêtre de Neptune issu du sang des rois, qui, lors de la guerre de Troie, s'était opposé à l'entrée dans la ville du fameux cheval de bois. Irrités, les dieux ennemis des Troyens voulurent le punir, et, comme il sacrifiait un jour à Neptune, sur le bord de la mer, deux serpents énormes en sortirent et se précipitèrent sur lui et sur ses deux fils, qui l'assistaient dans son sacrifice, les enveloppèrent dans leurs replis inextricables et les firent expirer sous leurs morsures venimeuses. Tel est le sujet dramatique qui inspira ce groupe célèbre que Pline, qui l'avait vu dans les thermes de Titus, déclare être le plus bel ouvrage d'art qui ait jamais existé : *Opus omnibus et picturæ et statuariæ artis præponendum*, et dont il nomme les auteurs : Agesander, Polydore et Athénodore. Il est impossible, en effet, de joindre à une exécution plus admirable, une expression plus poignante de douleur : douleur morale du père, qui voit expirer ses enfants sans pouvoir les secourir, douleur physique de l'homme, qui se sent mourir dans ces enlacements hideux. La peinture n'aurait pas mieux fait, les chairs palpitent, les membres se contractent sous ces froides étreintes. Ce fut une fête pour Rome lorsqu'en 1506 on découvrit ce groupe sur l'emplacement même des thermes de Titus, et le

pape Jules II combla de biens et d'honneurs celui qui l'avait trouvé.

Il est peu de statues qui aient autant changé de nom que l'*Antinoüs* du Belvédère. On lui avait donné le nom du favori d'Adrien parce qu'on l'avait trouvé sur l'emplacement d'une villa de cet empereur, sur l'Esquilin; plus tard on l'appela *Thésée*, puis *Hercule imberbe*, puis *Méléagre*, et enfin *Mercure*, depuis que Visconti, par des inductions motivées et qui ont été adoptées par le monde savant, a prouvé qu'elle était une image de ce dieu; toutefois le nom d'*Antinoüs* lui est resté, et c'est ainsi qu'on la nomme généralement. Quoi qu'il soit, c'est un modèle incomparable d'élégance et de force tout à la fois, et le type de perfection de la figure humaine.

Le quatrième salon contient trois ouvrages de Canova : le *Persée* et les deux *Lutteurs*. Le *Persée*, lorsqu'il parut, obtint un succès d'enthousiasme tel, qu'on le jugea digne de remplacer au Belvédère l'*Apollon*, qui avait été transporté à Paris. Lorsque l'*Apollon* fut revenu, le *Persée* perdit naturellement à la comparaison, et par un revirement assez ordinaire en pareil cas, on le ravala plus qu'il n'eût fallu. Peut-être en reviendra-t-on à l'opinion première, car on ne peut lui refuser d'immenses qualités; seulement Canova a voulu sortir un peu du beau traditionnel antique, et les amateurs quand même de l'antiquité ne le lui ont pas pardonné.

Les *Lutteurs*, par exemple, ne sont vraiment pas

dignes de figurer au Belvédère ; ils manquent absolument de noblesse, aussi le peuple les a-t-il nommés les *Boxeurs*, et c'est bien le nom qui leur convient. La sculpture énergique et forte n'était point le fait de Canova ; le propre de son talent, c'était la grâce et l'élégance ; il n'a pas réussi quand il a voulu marcher sur les traces de Michel-Ange.

La première salle qu'on trouve en sortant de la cour du Belvédère est celle dite *des Animaux*, et, en effet, tous les animaux de la création y sont représentés, sans en excepter les poissons ; c'est un pêle-mêle singulier de lions, de canards, de tigres, d'écrevisses, de taureaux, de cochons d'Inde, de chiens, de chats, de lièvres, d'aigles, de colombes. Tous ces animaux sont faits avec un soin et une perfection extrêmes, et les sculpteurs ont cherché, autant que possible, des marbres dont la couleur s'accordât avec celle de l'animal représenté ; ainsi un lion en brèche antique, dont la couleur rappelle beaucoup le pelage du roi des animaux, a les dents en marbre blanc et la langue en brèche coralline ; un cerf, qui se trouve à côté et qui est en albâtre fleuri, a les cornes incrustées en albâtre.

En voyant tous ces animaux, on prend une grande idée du luxe des Romains et de leur amour pour les arts sous toutes les formes. Que nous sommes misérables auprès d'eux ! Ils s'entouraient d'un peuple de statues, ils avaient leurs dieux, leurs césars, leurs ancêtres, ils avaient même leurs chevaux, leurs chiens, leurs animaux domestiques, en marbres précieux ; et

nous, qui croyons être plus grands qu'eux, nous nous cotisons par centaines pour élever une médiocre statue à un grand homme mort depuis deux cents ans, et, pour orner nos étagères, nous nous contenterons de chiens en faïence ou en biscuit; les plus riches ont des bronzes mille fois répétés. Voilà notre luxe artistique!

Il n'y a pas dans la salle des animaux que des animaux, on y trouve aussi quelques groupes remarquables, entre autres une belle statue équestre de *Commode* qui, dit-on, a servi de modèle au Bernin pour sa statue de Constantin; un *Hercule* traînant le lion de Némée; un autre tuant Diomède; un *Enlèvement d'Europe,* très-fin et très-gracieux, et enfin un *Triton enlevant une nymphe,* d'une expression ravissante et qu'on croirait inspiré par un tableau de Boucher : la nymphe enlacée par les bras de son ravisseur, crie éperdue; un petit amour lui met une main sur la bouche, tandis qu'un autre, tout souriant, a l'air de dire : pourquoi tant de bruit pour si si peu de chose!

En sortant par la droite on se trouve dans la galerie des statues qui faisait autrefois partie d'une villa construite par Innocent VIII; elle était ornée de peintures de Mantegna et de Pinturicchio, dont il reste encore quelques traces à la voûte, ainsi que dans les lunettes de la salle des bustes qui fait suite.

Ici encore, la plupart des statues, faites de pièces et de morceaux ont été restaurées outre mesure; prenons, par exemple, pour modèle, celle de *Claude Albin :* le

corps, couvert d'une cuirasse d'un admirable travail, a été trouvé à Castro-Nuovo, près de Civita-Vecchia ; ce corps est surmonté d'une tête d'un style inférieur, qui paraît être réellement la tête du collègue de Marc-Aurèle, enfin, un sculpteur moderne a complété le tout en ajoutant des jambes et des bras; toutes n'en sont pas là heureusement; ainsi, il y a près de là, un *Triton*, admirable demi-figure, à la peau écailleuse dont on a respecté les bras mutilés.

Une statue assise, qu'on croit être *Pénélope*, est très-curieuse par son exécution toute primitive; elle est du style grec le plus ancien. Viennent ensuite : un des rares portraits de *Caligula* sauvés par Claude, après le décret du sénat qui ordonnait de les détruire; puis l'*Apollon Sauroctone*, une des bonnes copies antiques du célèbre marbre de Praxitèle. Rien de plus gracieux : Apollon, représenté adolescent, lorsqu'il gardait encore les troupeaux d'Admète, cherche à prendre un lézard; il lève un bras en l'air en s'appuyant sur un tronc d'arbre, et cette pose hanchée fait valoir la souplesse et la suavité de ses formes juvéniles.

Ménandre et Posidippe assis sont deux des morceaux les plus précieux de cette galerie ; il est impossible d'arriver au naturel et à la vérité avec une plus extrême simplicité d'exécution. Ce ne sont pas là des portraits de convention, ce sont deux hommes vivants, se reposant tranquillement de leurs travaux littéraires chez eux, au milieu de leurs familiers. On les a appelés

longtemps *Marius* et *Sylla*; mais Visconti, avec sa perspicacité merveilleuse, a découvert, gravé sur la plinthe, le nom de *Posidippe*, ΠΟΣΕΙΔΙΠΠΟΣ, qui ne permet aucun doute sur l'identité du personnage représenté. Posidippe était un poëte comique de Cassandrée en Macédoine; il est représenté sans barbe, vêtu de la tunique et du pallium, avec des anneaux aux doigts et des brodequins aux pieds, assis sur un de ces siéges à dossier demi-circulaire qu'on appelait *hémicycles*. Quant à Ménandre, on l'a reconnu à la ressemblance avec un bas-relief antique du palais Farnèse qui porte son nom. Il est probable que la plinthe, qui est rompue, portait aussi son nom; il est vêtu et assis comme Posidippe. Ces deux statues ont été trouvées au Viminal, dans une salle ronde qui faisait partie des bains d'Olympias.

On pénètre ici dans la salle des bustes, pour ne pas avoir à revenir sur ses pas. Je citerai parmi les morceaux qui m'ont le plus frappé, une tête de *Ménélas* qui faisait autrefois partie d'un groupe représentant Ménélas enlevant le corps de Patrocle. A ce propos, il est vraiment fâcheux qu'on laissé exposé à toutes les injures du temps et des hommes, cet autre fragment de Ménélas qu'on voit au coin du palais Braschi, et si connu sous le nom de *Pasquino*; c'est un magnifique ouvrage grec de la belle époque.

Il nous reste à voir : un *buste de femme* avec une écaille de tortue sur la tête; un *Jupiter Serapis* en basalte noir, portant sur la tête une sorte de muid

qui n'a jamais été expliqué d'une manière satisfaisante ; le buste de *Caracalla*, portant la tête à gauche par suite de sa manie si connue d'imiter Alexandre le Grand ; un *Hercule* ceint du tortil des vainqueurs dans les *pancraces* ; une *Minerve* en marbre pentélique, armée de l'égide et portant sculptées sur son casque des têtes de bélier, allusion sans doute à la machine de guerre de ce nom ; enfin les portraits dits de *Caton et Porcie*, en demi-figures, et qui paraissent avoir orné un tombeau du temps d'Auguste.

Au fond de la salle, dans une grande niche, est une statue de *Jupiter*, de l'art grec le plus pur ; le père des dieux s'appuie de la main gauche sur un sceptre, et de l'autre sur la foudre. La tête est empreinte d'un caractère de calme, de grandeur et de mansuétude infinies.

Rentrons dans la galerie des statues : nous y admirerons surtout la célèbre statue d'*Ariane abandonnée*, placée autrefois au Belvédère où elle ornait une fontaine. On l'a longtemps prise pour *Cléopâtre*, à cause du bracelet en forme de serpent (l'*ophis* des Grecs) qu'elle porte à la partie supérieure du bras gauche, mais un bas-relief antique, placé tout près de là a fait abandonner cette opinion.

Ariane est endormie dans l'île de Naxos ; sa pose est pleine de grâce et de naturel ; un de ses bras soutient sa tête charmante, l'autre est rejeté nonchalamment au-dessus ; sa tunique détachée découvre les trésors de sa gorge divine, et la draperie souple et moelleuse qui

couvre son beau corps, en laisse deviner les contours exquis. Elle dort, et pendant ce temps le perfide Thésée l'abandonnant, s'embarque sous la protection de Vénus. Mais Bacchus l'aperçoit dans ce désordre voluptueux, et, s'éprenant de cette beauté si touchante, il lui fera oublier l'infidèle, si bien qu'après avoir été la maîtresse d'un héros, elle deviendra la femme d'un dieu. Toute cette histoire est retracée dans le bas-relief antique dont je viens de parler; on y retrouve la fille de Minos dans la même position; on voit Thésée s'embarquer, et Vénus assise sur les nuages et tenant sur ses genoux un chevreau, qui, suivant Visconti, est la personnification de l'île de Naxos; on voit aussi Bacchus arrivant avec le tyrse et la pardalide autour de son bras. Ce bas-relief a été trouvé dans la ville Adriana à Tivoli.

Tout près de là s'ouvre un petit salon d'une richesse extrême et que l'on appelle *cabinet des Masques*, parce qu'on y voit une mosaïque trouvée à la villa Adriana, représentant, entre autres choses, trois groupes de masques antiques. C'est là qu'on trouve la fameuse *Vénus sortant du bain*, dite *Vénus accroupie*, en marbre pentélique. Comme la Vénus de Médicis, elle est un peu plus petite que nature; la tête, couronnée de cheveux ondés, relevés en boucles opulentes, est d'un travail exquis, et l'on ne saurait rêver de formes plus voluptueuses, de mouvement plus gracieux et plus pudique à la fois. Elle est appuyée sur un vase à parfums et semble attendre le voile qu'on va lui jeter sur les épaules.

Sur la base on lit ces mots : ΒΟΥΠΑΛΟ ΕΠΟΙΕΙ, *Boupalo la fit*. Il y a encore dans ce cabinet quelque statues remarquables, entre autres un *Faune* de grandeur naturelle, en rouge antique, tenant dans la main droite une grappe de raisin qu'il contemple avec amour, et portant dans la gauche le pedum et la nébride. On y voit aussi un vase et un siége de bain d'un seul bloc de rouge antique.

Il faut maintenant traverser de nouveau la salle des Animaux, et l'on trouve à droite la chambre des Muses, magnifique salle octogone, ornée de seize colonnes en marbres de Carrare, et qu'on appelle ainsi, parce qu'on y voit entre autres statues celle d'*Apollon Musagète* ou conducteurs des Muses, et celles des neuf Muses. Apollon debout et couronné de lauriers, est vêtu, comme les cytharèdes, d'une longue tunique serrée au dessous du sein par une ceinture; sa clamyde rejetée en arrière s'agrafe sur ses épaules, et il tient entre ses bras une lyre dont il paraît s'accompagner. On pense que ce marbre est une copie de l'*Apollon Cytharède* de Timarchides qui, suivant Pline, ornait le portique d'Octavie. On l'a trouvé ainsi que les Muses, excepté Euterpe, qui a été ajoutée, à Tivoli, sur l'emplacement de la villa de Cassius. La plus belle de ces muses est *Melpomène* tenant d'une main le poignard tragique, et de l'autre le masque d'Hercule. Elle a la jambe gauche posée sur un rocher élevé et y appuie le bras gauche, pose bizarre et peu gracieuse; mais sa tête aux cheveux épars, couronnée de pam-

pres, est d'un charme et d'une distinction incomparables. La figure de *Thalie*, reconnaissable à son masque comique et à son tambour, est remarquable entre toutes par la grâce et la perfection de sa draperie.

Outre les Muses, un assez grand nombre de statues et d'Hermès peuplent encore ce salon; parmi ces derniers on remarque les portraits de *Périclès* et d'*Aspasie* voilée.

Rien de plus riche et de plus majestueux que la salle ronde; Pie VI la fit construire sur le modèle du Panthéon par Michel-Ange Simonetti, pour y placer une tasse en porphyre rouge unique en son genre, et qui n'a pas moins de 15 mètres de circonférence. Dix pilastres cannelés en marbre de Carrare, surmontés de chapiteaux sculptés par Franzoni, supportent la voûte; entre ces pilastres sont des niches contenant des statues colossales. Le pavé est une magnifique mosaïque représentant une tête de *Méduse*, le *Combat des Centaures et des Lapithes*, des *Nymphes* et des *Tritons* qui furent trouvés à Otricoli, tandis qu'on construisait la salle.

Parmi les merveilles qui la décorent je citerai : un buste colossal de *Jupiter*, dont la tête admirablement fouillée exprime bien la grandeur et la sérénité du père des dieux; un buste d'*Antinoüs* aussi beau qu'on peut le rêver; un autre avec les attributions de Bacchus; une tête colossale d'*Adrien*, en marbre pentélique, trouvée dans les fossés du château Saint-Ange;

deux *Junons*, l'une dite des Barberini, type magnifique de la statuaire grecque, et dont les draperies, l'une collante, l'autre plissée, sont des chefs-d'œuvre de souplesse; la seconde, curieusement coiffée d'une peau de chèvre.

C'est là aussi qu'on a placé ce fameux *Hercule* en bronze doré récemment découvert, et que le gouvernement pontifical n'a pas payé moins de 360,000 francs (60,000 écus romains et 10,000 écus de diamants). L'histoire de la découverte de cet Hercule est extrêmement curieuse. La cour du palais Righetti où il fut trouvé, à l'angle de la place *Campo de Fiori*, est située précisément au-dessus de l'emplacement du théâtre de Pompée, dont l'enceinte circulaire se prolongeait du côté de Sant'Andrea della Valle, et auquel était annexé un temple dédié à Vénus; or, en faisant des fouilles dans cette cour du palais Righetti, pour établir de nouvelles constructions, on trouva dans l'angle même formé par le temple et la demi-circonférence du théâtre, une enveloppe maçonnée, une véritable voûte, faite en grande partie de fragments antiques, qui couvrait une statue colossale en bronze doré, d'une admirable conservation. Un pied manquait seulement, qui avait été brisé soit en détachant la statue du socle, soit en la renversant; on n'a pas retrouvé non plus la massue qu'Hercule devait tenir de la main droite, ni les pommes des Hespérides qu'il devait porter dans la main gauche; mais on avait placé soigneusement sur sa poitrine la peau de lion, fondue à part, qu'il portait sur le bras gauche.

Le fait de cet ensevelissement mystérieux était par lui-même fort étrange ; mais ce qui était plus étrange encore, c'est que la statue portait les traces d'une mutilation singulière dont il n'existe pas d'autre exemple. Quels étaient les auteurs de cette mutilation infamante et quelle pouvait en être la cause? c'est ce que se demandèrent les archéologues. On ne pouvait l'attribuer aux chrétiens, qui, lorsqu'ils renversaient les statues païennes, les brisaient ou les fondaient; d'ailleurs l'inconvenance même du fait ne permettait pas de le supposer; c'étaient encore moins les barbares, avides de métaux précieux et qui se fussent emparés tout d'abord de la couche épaisse d'or qui recouvrait la statue; ce ne pouvaient donc être que les Romains eux-mêmes. Or, la seule explication possible, c'est que la statue, tout en représentant Hercule, devait être en même temps, comme c'était du reste l'usage, la personnification d'un empereur, de Maximin par exemple, qui prenait le nom d'Hercule, et que la violence populaire aura maltraité ainsi, en renversant ses statues. Quant au fait de l'enfouissement si soigneux du colosse, il laisse le champ libre à l'imagination; on avait probablement caché là cette statue précieuse pour la retrouver plus tard, mais quand et pourquoi, c'est ce qu'il est impossible de savoir [1].

[1] M. Beulé, dont les appréciations sont si savantes et si ingénieuses, croit que cette statue aurait été cachée par des amis ou des partisans de Maximin dans un but politique, et en cas de resauration de cet empereur, qui fut chassé deux fois de Rome.

La découverte de cet Hercule souleva un grand enthousiasme à Rome, où, il faut le dire à la louange du peuple romain, les découvertes artistiques produisent toujours une grande émotion dans toutes les classes de la société. C'était la première fois, en effet, qu'on retrouvait une statue de cette importance, et comme dimension, et comme conservation ; l'enthousiasme fut tel qu'on la fit plus précieuse encore qu'elle n'était ; on la disait d'une beauté merveilleuse, et on allait tout d'abord jusqu'à l'attribuer aux plus beaux temps de la Grèce. Depuis qu'elle a été restaurée et placée dans la salle ronde du Vatican, il a bien fallu en rabattre, et reconnaître qu'elle était de l'art romain de la décadence, et inférieure même à l'Hercule de bronze du Capitole. Elle n'a pas moins de quatre mètres de hauteur ; la tête est vulgaire, ce qui n'a rien d'étonnant si c'est le portrait de Maximin, un soldat enté sur un paysan ; le front est ceint de la corde des athlètes, les cheveux courts et légèrement frisés ; le cou, véritable cou de taureau, est court, puissant, gonflé ; le corps, entièrement nu, offre des défauts choquants de proportions, ainsi, la hanche droite est trop haute, et l'une des cuisses plus longue que l'autre. Quoi qu'il en soit, je le répète, c'est là un morceau des plus précieux par sa dimension inusitée, par la richesse de la matière et sa merveilleuse conservation, et l'on doit savoir le plus grand gré au gouvernement pontifical d'en avoir fait à grands frais l'acquisition.

Une porte en granit rouge, de 20 pieds d'élévation,

tirée des thermes de Néron, et dont l'entablement est soutenu par deux statues colossales antiques, aussi en granit rouge, sert d'entrée à la *Chambre à croix grecque*, qui fut aussi construite sous Pie VI, par Michel-Ange Simonetti. Trois mosaïques antiques ornent le pavé, et représentent le buste de *Minerve*, *Bacchus arrosant la vigne* et une *Corbeille de fleurs*. Mais ce sont surtout les deux grands sarcophages en porphyre rouge, placés aux deux extrémités de cette salle, qui en font l'attrait principal. L'un est celui de sainte Constance, fille de l'empereur Constantin : il est orné de bas-reliefs représentant des enfants qui cueillent des raisins; l'autre, d'un travail beaucoup plus précieux, est celui de l'impératrice Hélène, mère de Constantin, et provient d'un mausolée que cet empereur lui avait érigé sur la voie Labicana, au lieu appelé aujourd'hui *Tor-Pignattura*, hors de la porte Majeure. Sur les quatre faces, des hauts-reliefs retracent la bataille de Constantin contre Maxence, au pont Milvius; le couvercle, terminée en forme de pyramide, représente des enfants, des animaux et des arabesques. Le pape Pie VI a dépensé, dit-on, 500,000 francs pour la restauration de ce sarcophage, auquel vingt-cinq artistes ont travaillé nuit et jour pendant neuf années consécutives.

Avant de quitter cette salle, il ne faut pas manquer de voir une copie antique de la célèbre *Vénus* de Praxitèle : La tête est petite, mais charmante et d'une *morbidezza* toute moderne.

Nous nous trouvons maintenant en face d'un magni-

fique escalier de marbre, à quatre rampes, construit sur les dessins de Simonetti. Il est orné de balustrades en bronze massif, et supporté par trente-deux colonnes antiques en granit rouge oriental, en brèches coralline et en brèche de Coni ; deux d'entre elles en porphyre noir, uniques dans leur genre, ornent une sorte de balcon, ménagé pour admirer d'en haut la mosaïque, et les couvercles des sarcophages que nous venons d'examiner.

Sur le premier palier, arrêtons-nous pour voir la statue fluviatile du *Tigre* qui a été restaurée par Michel-Ange. La tête, en effet, porte bien l'empreinte de son ciseau, et a quelque chose de son fameux Moïse.

En achevant de monter l'escalier, nous trouverons, à droite, la salle de la *Bigue*, petite rotonde imitée du Panthéon, que Pie VI fit construire par Joseph Camporesi, pour y placer la *Bigue* ou char antique (*biga*). Le siége de ce char existait dans l'église Saint-Marc à Rome ; le prince Borghèse fit don au pape du cheval qui est à droite, et Franzoni, avec ces fragments, reconstitua le char dans son intégrité. C'est un monument très-curieux.

Tout autour de la Bigue sont rangées circulairement des statues d'une grande beauté, parmi lesquelles je citerai : un *Bacchus indien*, vêtu d'une longue tunique à manches, et très-singulièrement coiffé à la manière des femmes ; sa chevelure est nouée derrière la tête par des bandelettes, et vient se mêler à la longue barbe qui lui couvre la poitrine ; un autre *Bacchus*

tirée des thermes de Néron, et dont l'entablement est soutenu par deux statues colossales antiques, aussi en granit rouge, sert d'entrée à la *Chambre à croix grecque*, qui fut aussi construite sous Pie VI, par Michel-Ange Simonetti. Trois mosaïques antiques ornent le pavé, et représentent le buste de *Minerve*, *Bacchus arrosant la vigne* et une *Corbeille de fleurs*. Mais ce sont surtout les deux grands sarcophages en porphyre rouge, placés aux deux extrémités de cette salle, qui en font l'attrait principal. L'un est celui de sainte Constance, fille de l'empereur Constantin : il est orné de bas-reliefs représentant des enfants qui cueillent des raisins; l'autre, d'un travail beaucoup plus précieux, est celui de l'impératrice Hélène, mère de Constantin, et provient d'un mausolée que cet empereur lui avait érigé sur la voie Labicana, au lieu appelé aujourd'hui *Tor-Pignattura*, hors de la porte Majeure. Sur les quatre faces, des hauts-reliefs retracent la bataille de Constantin contre Maxence, au pont Milvius; le couvercle, terminée en forme de pyramide, représente des enfants, des animaux et des arabesques. Le pape Pie VI a dépensé, dit-on, 500,000 francs pour la restauration de ce sarcophage, auquel vingt-cinq artistes ont travaillé nuit et jour pendant neuf années consécutives.

Avant de quitter cette salle, il ne faut pas manquer de voir une copie antique de la célèbre *Vénus* de Praxitèle : La tête est petite, mais charmante et d'une *morbidezza* toute moderne.

Nous nous trouvons maintenant en face d'un magni-

fique escalier de marbre, à quatre rampes, construit sur les dessins de Simonetti. Il est orné de balustrades en bronze massif, et supporté par trente-deux colonnes antiques en granit rouge oriental, en brèches coralline et en brèche de Coni ; deux d'entre elles en porphyre noir, uniques dans leur genre, ornent une sorte de balcon, ménagé pour admirer d'en haut la mosaïque, et les couvercles des sarcophages que nous venons d'examiner.

Sur le premier palier, arrêtons-nous pour voir la statue fluviatile du *Tigre* qui a été restaurée par Michel-Ange. La tête, en effet, porte bien l'empreinte de son ciseau, et a quelque chose de son fameux Moïse.

En achevant de monter l'escalier, nous trouverons, à droite, la salle de la *Bigue*, petite rotonde imitée du Panthéon, que Pie VI fit construire par Joseph Camporesi, pour y placer la *Bigue* ou char antique (*biga*). Le siége de ce char existait dans l'église Saint-Marc à Rome ; le prince Borghèse fit don au pape du cheval qui est à droite, et Franzoni, avec ces fragments, reconstitua le char dans son intégrité. C'est un monument très-curieux.

Tout autour de la Bigue sont rangées circulairement des statues d'une grande beauté, parmi lesquelles je citerai : un *Bacchus indien*, vêtu d'une longue tunique à manches, et très-singulièrement coiffé à la manière des femmes ; sa chevelure est nouée derrière la tête par des bandelettes, et vient se mêler à la longue barbe qui lui couvre la poitrine ; un autre *Bacchus*

d'un beau style, mais dont la tête est moderne ; un *Alcibiade* facile à reconnaître à sa ressemblance avec l'Hermès de la salle des Muses ; un *Personnage inconnu*, drapé jusqu'à la tête, et qui est un des plus parfaits modèles que nous ait laissés la sculpture antique en fait de draperies ; un *Guerrier*, vêtu d'une clamyde d'une étoffe grossière, les pieds nus et le casque en tête : l'extrême simplicité du costume et la distinction suprême de la tête ont fait supposer que c'était *Phocion* ; une *Diane chasseresse*, d'une grâce exquise ; une reproduction antique du fameux *Discobole* de Myron ; enfin, une très-curieuse statue qui représente un *Cocher du cirque, auriga*. La palme, qu'il tient d'une main, indique qu'il vient de gagner le prix ; de l'autre, il tient un fragment de rênes, coupé, suivant l'usage, après la course. Son ajustement est singulier : il a le corps tout entouré de bandelettes, et porte le couteau recourbé en forme de serpette, qui servait à couper les traits, en cas d'accident, pendant la course.

La salle des Candélabres, qu'on appelle aussi des Miscellanées parce qu'elle contient des objets antiques de toutes sortes : statues, bustes, sarcophages, autels, vases, candélabres et fragments de toutes sortes, termine ce musée prodigieux, qui contient près de dix-huit cents objets d'art.

Quand, ébloui de tant de merveilles, on arrive à la fin, on se sent pris d'une reconnaissance infinie pour les souverains pontifes qui, avec des moyens relativement restreints, ont réuni tant de merveilles et les ont si riche-

ment, si splendidement logées. Et quand on songe que le pape actuel Pie IX, tout pauvre qu'il est et réduit au denier de saint Pierre, fait encore exécuter des fouilles, et augmente chaque jour cette collection unique au monde, on se sent vraiment pénétré d'une respectueuse admiration.

II

LE CAPITOLE

En traversant, pour aller aux musées du Capitole, la place carrée dessinée par Michel-Ange, arrêtons-nous un instant devant l'admirable statue dorée de Marc-Aurèle. Avec ce nom si sonore de *Capitole*, c'est tout ce qui reste ici de la Rome antique. Singulière destinée des gloires d'ici-bas! A la place du temple fastueux de Jupiter, objet du respect et de l'admiration du monde entier, s'élève aujourd'hui un humble couvent de moines franciscains; là où s'élevait cette fière citadelle (*arx*) qui était le cœur de Rome, on voit une vulgaire maison; là où fut la roche Tarpéienne, un petit jardin tout bourgeois avec des allées sablées et ratissées. Le nom lui-même du Capitole a été dénaturé, les Romains l'appellent aujourd'hui *Campidolio*, champ d'huile, comme ils appellent le Forum *Campo Vaccino*, champ des vaches!

GALERIE DE PEINTURE DU CAPITOLE

La galerie de peinture est reléguée au deuxième étage du palais des Conservateurs et assez difficile à trouver ; elle se compose de deux grandes salles qui contiennent environ deux cents tableaux, parmi lesquels on rencontre peu de chefs-d'œuvre, dans l'acception littérale du mot.

On trouve dans la première salle, en commençant par la droite, trois *Madeleines* qu'il est intéressant de comparer entre elles. La première, de l'Albane, est d'une couleur éblouissante, mais d'une expression forcée ; les yeux pleurent, la bouche grimace. La tristesse n'allait point à l'*Anacréon de la peinture*, comme le nommaient ses contemporains, et quand il a voulu exprimer la douleur, il a dépassé le but. Le Guide n'a pas cherché à faire pleurer la sainte, il s'est contenté de la faire jolie. Quant à celle du Tintoret, elle est franchement laide et nullement poétisée ; elle est vêtue d'un lambeau de sparterie, et ses cheveux incultes flottent au hasard sur ses épaules amaigries, mais il y a dans ses yeux une si sublime expression de remords, que c'est certainement devant elle qu'on s'arrête le plus longtemps et avec le plus d'émotion.

Une autre comparaison intéressante à faire, c'est celle des *Sibylles* du Guerchin et du Dominiquin. La sibylle du Dominiquin rappelle beaucoup celle de la galerie Borghèse qu'on lui préfère généralement, je ne sais pourquoi ; celle-ci est moins inspirée, mais plus distinguée. Celle du Guerchin est comprise d'une tout autre façon : la tête appuyée sur sa main, les yeux demi-voilés, la prophétesse se concentre en elle-même ; elle écoute pour ainsi dire la révélation, et de la main droite trace sur le papier ce qu'elle vient d'entendre.

La *Sainte Famille* de Garofalo, qui se trouve entre ces deux *Sibylles*, est une des plus charmantes toiles de ce maître ; fort rares partout ailleurs, elles sont assez nombreuses à Rome. Puis viennent, une *Sainte Cécile* de Romanelli, d'une belle couleur, bien qu'un peu dure, et un des rares grands tableaux de Rafaellin, del Garbo, élève de Lippi, la *Séparation de Jacob et d'Esaü*, bien composé et largement peint, mais d'un assez vilain ton de fresque. En haut, à gauche, une importante composition de Mola, élève de l'Albane, *Agar et Ismaël sortant de la maison d'Abraham* ; à côté, une *Judith*, de Carlo Maratta, d'une grande noblesse, admirablement drapée, et, chose rare chez ce peintre, d'un grand charme de coloris : Judith, appuyée d'une main sur un glaive, tenant de l'autre la tête sanglante d'Holopherne, les yeux levés vers le ciel, semble le prendre à témoin de la justice de son action et de la grandeur de son sacrifice.

N'oublions pas une *Madone* de Boticelli, encore un

peu empreinte de la raideur byzantine; une autre très-charmante de Gaudenzio Ferrari, peintre milanais du XVI^e siècle; un *Couronnement de sainte Catherine*, de Garofalo, et arrivons à l'*Enlèvement des Sabines*, une des œuvres capitales de Pierre de Cortone. Ce tableau a quelque chose de grandiose et de sculptural qui saisit tout d'abord; Pierre de Cortone est un des peintres qui ont le plus étudié l'antique; il aimait, on le sait, à s'inspirer des compositions de la colonne Trajane; mais si ce tableau a le dessin sculptural, il a aussi la froideur du marbre : les personnages posent, ils n'agissent pas; chaque groupe pris isolément est magnifique, mais la composition manque d'ensemble, et d'unité. A ce point de vue, le *Sacrifice d'Iphygénie*, autre grand ouvrage du même maître, est plus complet : le dessin en est aussi vigoureux, la couleur moins uniforme, et l'action franchement dramatique; malheureusement, il a poussé au noir d'une façon déplorable. Au dessous est un *Portrait du Guide* fait, dit-on, par lui-même à l'âge de vingt ans : peinture bien faite, mais un peu sèche.

Le Capitole ne possède qu'un tableau de Rubens, mais très-beau : *Romulus et Rémus allaités par une louve*. Le coloris en est éblouissant, la louve est admirable, seulement les enfants manquent de distinction.

Tout près de là est un *Portrait d'évêque* de Giovanni Bellini, le père de l'école vénitienne, qui, par la pureté de son dessin, la richesse de sa couleur, le

charme de son modelé, le fini de son exécution, a mérité d'être mis par quelques enthousiastes sur la même ligne que Raphaël. Un autre admirable portrait, mais d'un tout autre genre, c'est celui d'un *Jeune homme* à la moustache noire, de Vélasquez, d'autant plus intéressant, que les œuvres de ce maître sont extrêmement rares partout ailleurs qu'à Madrid; celui-ci est très-peu fait, c'est presque une ébauche, mais chaque chose est si merveilleusement à sa place, qu'à trois pas le portrait est vivant et sort de la toile.

Ici finit la première salle; nous trouverons en entrant dans la seconde, deux *portraits* de Van-Dyck, deux seigneurs à l'œil brillant, à la fine moustache, portant superbement la fraise et le pourpoint du xvie siècle.

En dehors des maîtres italiens, deux peintres ont poussé jusqu'aux plus extrêmes limites l'art du portrait: Vélasquez et Van-Dyck. Il y a chez eux, outre le mérite de l'exécution, un tel art d'arrangement, une si suprême distinction, et avec cela tant de vie et d'expression, qu'on s'arrête devant leurs portraits, fussent-ils de personnages inconnus, avec autant de plaisir que devant les sujets les plus dramatiques.

Il faut dire aussi que Velasquez et Van-Dyck ont eu le bonheur de vivre dans un temps où le costume aidait merveilleusement à la noblesse et à la distinction, et je ne sais vraiment comment ils eussent su tirer parti de nos habits noirs et de nos paletots, s'ils eussent vécu de notre temps. Vous figurez-vous, par exemple, le superbe marquis Brignola, du Palais rouge

de Gênes, ou le Philippe II du musée de Madrid, vêtu d'une jaquette anglaise ou d'une redingote? Hélas! nous vivons dans un temps qui prête peu au style et au pittoresque, et je crains bien que nos descendants n'aient moins de plaisir à regarder nos portraits, fussent-ils d'Ingres ou de Flandrin, que nous n'en avons à regarder ceux des fiers gentilshommes du xvi^e siècle.

En continuant à droite, on peut comparer le *saint Sébastien* du Guide avec celui de Louis Carrache : le premier, frais et rose, élégant, le second, d'une admirable expression et d'une exécution forte, digne en tout point du chef de l'école bolonaise. Passons rapidement devant la *Cléopâtre* du Guerchin, composition surfaite, froide et théâtrale, pour arriver à la *Sainte Pétronille*, son œuvre capitale et l'un des chefs-d'œuvre de la peinture. On connaît la légende de sainte Pétronille : cette vierge, fille de l'apôtre saint Pierre, avait été fiancée à un jeune patricien romain nommé Flaccus; mais comme elle désirait garder sa chasteté et se consacrer à Dieu, elle demanda trois jours de réflexion qu'elle passa en jeûnes et en prières. « Le troisième jour étant arrivé, dit le Martyrologe, elle rendit l'âme immédiatement après avoir reçu le sacrement de Jésus-Christ. »

C'est l'inhumation de la sainte que le Guerchin a représentée; mais la scène est double et se passe sur la terre et dans le ciel, où le Christ, assis sur les nuages, reçoit la bienheureuse parmi les élus. En bas, l'exécution est vigoureuse et heurtée; deux fossoyeurs

descendent, à l'aide de draperies roulées en cordes, le corps de la vierge dans une fosse profonde, et l'on aperçoit, hors du trou béant, les mains rudes et calleuses d'un troisième fossoyeur qui se tendent pour recevoir le lugubre fardeau ; quelques femmes pleurent à l'entour, et au premier plan, sur le bord de la tombe, un beau jeune homme, vêtu à la mode du xvi° siècle, avec un justaucorps et un toquet à plumes, représente sans doute le fiancé de la sainte. Outre l'anachronisme de son costume, il faut avouer que son visage n'exprime guère la douleur; mais on sait qu'en fait de vérité d'expression et surtout de costume, le Guerchin ne s'est jamais piqué d'exactitude. En somme, ce tableau est un chef-d'œuvre de couleur et de clair-obscur; rien ne saurait en exprimer le charme et en même temps la puissance d'effet, et jamais le Guerchin n'a mieux mérité qu'ici le surnom de *Magicien de la peinture*.

La *Sainte Pétronille* a été reproduite en mosaïque à Saint-Pierre, et c'est la plus belle de toutes ces reproductions.

Je citerai encore, après cette merveille : une *Sainte Famille* d'une austère beauté par Mantegna; une *Vierge* de Pinturichio, plusieurs charmants tableaux de Garofalo, entre autres celui qui représente la Vierge, l'enfant Jésus et un groupe d'anges, qui apparaissent à deux religieux cheminant au bord de la mer au milieu d'un paysage magnifique; puis la *Défaite de Darius* de Pierre de Cortone, toile énergique et fière; deux *Batailles* de Bourguignon, enfin deux tableaux de Véro-

nèse : une *Madeleine* vêtue de soie et d'or dans son désert et une magnifique répétition de l'*Enlèvement d'Europe.*

Véronèse, comme tous les Vénitiens, ne se pique aucunement de vérité, ni d'unité d'action. Au premier plan, la fille d'Agénor, appuyée sur le taureau divin qui lui lèche les pieds, est vêtue exactement comme une courtisane du xvie siècle; une collerette à tuyaux contourne sa gorge magnifique, un collier de pierreries s'enroule autour de son cou, une robe de brocatelle l'enveloppe de plis majestueux; ses compagnes s'empressent autour d'elle et mettent la dernière main à sa toilette, posant ici une fleur, là un ruban. Au second plan, le cortége se dirige vers la mer, précédé d'un amour qui porte une torche, et dans le lointain, on aperçoit le taureau fendant les vagues, et sur son dos, Europe faisant à ses compagnes des signes de détresse. Que ce tableau soit une répétition de celui de Venise, ou qu'il en ait été l'idée première, ce n'en est pas moins un chef-d'œuvre de coloris, de modelé et de distinction.

MUSÉE DE SCULPTURE DU CAPITOLE.

Le musée de sculpture, bien que mieux installé que le musée de peinture, puisqu'il occupe à lui tout seul tout le bâtiment qui fait face au palais des conservateurs, est loin d'être digne des chefs-d'œuvre qu'il contient, et quand on vient d'admirer les splendeurs Vatican, on a peine à se faire à la nudité des salles du du Capitole.

Au fond de la cour, la fameuse statue de *Marforio* orne magnifiquement une fontaine; son nom vient de ce qu'elle resta longtemps oubliée au bas de la rue de Marforio, elle représente une divinité maritime ou fluviatile. Les satyres qu'on voit à droite et à gauche ont été trouvés sur l'emplacement du théâtre de Pompeï, à l'endroit appelé aujourd'hui *piazza dei Satyri*.

Les salles du bas contiennent quelques statues, quelques fragments de bronzes intéressants, des sarcophages, des monuments funéraires, et des inscriptions concernant les empereurs depuis Tibère jusqu'à Théodore; mais les véritables richesses du Capitole sont dans les salles du haut. Traversons donc le portique dans toute sa longueur en remarquant: la *Minerve* trouvée dans les murs mêmes de Rome, au milieu des

moellons ; l'*Adrien* en sacrificateur ; le beau groupe d'*Hercule étouffant l'hydre de Lerne*, enfin le *Mars* ou *Pyrrhus*, statue colossale, placée en face de l'escalier, intéressante surtout par l'ornementation de l'armure.

L'escalier est garni du haut en bas des fragments du plan de Rome antique, trouvés dans le temple de Rémus, et sur lesquels on peut reconnaître quelques monuments dont les ruines existent encore : la Græcostasis, la basilique Julia, le théâtre de Marcellus, etc.

En haut de cet escalier on trouve une grande galerie, magnifique vestibule tout rempli de statues, de fragments et d'inscriptions. Une première salle, qui s'ouvre à droite, contient entre autres choses, une statue de l'*Innocence*, sous la forme d'une petite fille qui tient une colombe pressée sur son sein et qui s'effraie au sifflement d'une vipère dressée derrière elle ; rien de gracieux et de naïf comme ce groupe. On y voit encore un sarcophage représentant les *Amours de Diane et d'Endymion*, la *Table Iliaque*, et la fameuse mosaïque des *Colombes de Furietti*, ainsi nommée, parce qu'elle a été trouvée par le cardinal Furietti à la villa Adriana. On croit d'après un passage de Pline, qui en décrit une identique, qu'elle est l'œuvre d'un mosaïste nommé Sosus, qui l'aurait faite pour le temple de Pergame. Elle est d'un fini et d'une couleur admirables, et représente quatre colombes perchées sur le bord d'un bassin rempli d'eau ; l'une d'elles se penche pour boire, et sa tête se reflète dans l'eau.

L'autre cabinet renferme un des chefs-d'œuvre de la statuaire antique : la *Vénus du Capitole*, la plus belle des Vénus. Il est impossible de rêver rien de plus accompli, l'œil ne peut caresser de lignes plus exquises, de formes plus suaves, de contours plus souples ; il semble que cette statue va vivre et palpiter ; c'est ainsi qu'on se figure la statue de Pygmalion. Elle rappelle la *Vénus de Médicis*, dont elle a la grâce sans en avoir le maniéré ; elle est voluptueuse et chaste tout à la fois. Surprise au sortir du bain, elle se replie sur elle-même, mais sans confusion, en femme sûre de sa beauté, et ce mouvement gracieux semble un prétexte qui fait encore valoir cette divine beauté.

C'est ici encore, qu'on voit le beau groupe de l'*Amour et Psyché*, confondant leurs âmes dans un baiser ; rien de plus gracieux et de plus charmant. Qu'on ait fait à ces deux chefs-d'œuvre les honneurs d'un cabinet réservé, rien de mieux, ils méritent certainement d'être séparés du peuple vulgaire des statues, mais pourquoi ce cabinet est-il toujours fermé ? Si c'est pour obliger le visiteur à donner au *custode* une rétribution forcée, c'est un abus d'autant plus grand que le custode n'est pas toujours là, et puis qu'on peut ignorer l'existence de ce cabinet ; si c'est par un scrupule pudique, le *paul* qu'on donne au gardien sauvegarde-t-il la pudeur ? Et puis ce scrupule même n'est-il pas fait pour surexciter certaines imaginations ?

Si nous pénétrons maintenant dans la salle des Empereurs, puis dans celle des Philosophes, ce sera passer

sans transition du doux au grave. La première renferme une collection de soixante-seize bustes de césars et d'impératrices, parmi lesquels on remarque surtout ceux de *Marc-Aurèle le jeune*, de *Lucius Verus*, de *Néron*, de *Messaline*, dont la tête n'indique en rien les instincts dépravés, et dont la coiffure enrubannée est redevenue à la mode ; de *Caracalla*, en marbre blanc avec le vêtement en porphyre ; de *Commode*, jeune et beau ; enfin de *Drusus le jeune* trouvé à Tusculum, et qui avec son profil grec, ses cheveux plats, ses yeux profondément enfoncés sous l'arcade sourcilière, rappelle étonnamment Napoléon premier consul ; au milieu de la salle, la statue d'*Agrippine*, majestueusement assise sur une chaise curule, est surtout remarquable par le beau travail de sa draperie. Les murs sont couverts de bas-reliefs parmi lesquels, la *Chasse du sanglier de Calydon*.

Dans la salle des Philosophes, sont rangés quatre vingt-seize bustes de philosophes, de poëtes et d'écrivains célèbres, plus ou moins authentiques, tels que, *Pythagore, Platon, Aristote, Socrate, Caton, Hérodote, Thucydide, Homère, Virgile, Démosthènes*, etc. On trouve aussi, avec étonnement, parmi ces figures sévères, la charmante tête d'*Aspasie* ; au milieu de la salle est une belle statue de *Marcellus* assis.

Au centre du grand salon qui vient ensuite, on voit un *Hercule enfant,* colossal, sculpté en basalte, et posé sur le fameux *abadie* du temple de Jupiter. A droite et à gauche sont deux *Centaures* en marbre gris, du

temps d'Adrien, remarquables par la perfection de
l'exécution artistique, et par la difficulté de l'exécution
matérielle: l'un est jeune et gai; l'autre, déjà vieux, a
les mains liées derrière le dos et son visage exprime
la douleur. Il y a dans ces deux figures une telle vie,
la fusion des corps de l'homme et du cheval est si naturelle, qu'en vérité on se surprend à douter de la possibilité de l'existence de ces êtres mythologiques. Citons encore un *Jupiter*, un *Esculape* en marbre noir,
un groupe de *Vénus et Mars* (est-ce bien Vénus, cette
statue si drapée?) une *Minerve*, un très-beau *Faune*,
un *Athlète* attribué à Myron, et un magnifique *Hercule*
en bronze doré trouvé près de Saint-Anastasie, où était
l'*ara maxima* de ce demi-dieu.

L'admirable statue du *Faune* a donné son nom à
la salle suivante. Ce Faune, en rouge antique, non
moins précieux par la matière que par le travail, est
plus qu'une statue, c'est un tableau; c'est la glorification de l'ivresse, mais de l'ivresse aimable et joyeuse.
Les yeux noyés, le visage épanoui, le dieu champêtre
sourit à une grappe de raisin, tandis qu'à ses pieds,
une jolie chèvre joue avec une corbeille remplie de
fruits et semble prendre part à sa joie. C'est aussi
dans cette salle que se trouvent l'*Enfant à l'oie* et l'*Enfant au masque*, les deux plus ravissantes statues d'enfants que nous ait laissées l'antiquité. Il faut admirer
encore deux beaux sarcophages : l'un représente le
Combat des Amazones contre Thésée, l'autre la fable de
Diane et Endymion. Au-dessus du premier on voit une

table de bronze sur laquelle est gravé un sénatus-consulte conférant l'empire à Vespasien.

C'est dans la dernière salle que se trouve le *Gaulois blessé*, une des merveilles du Capitole, et qui a donné matière à de nombreuses controverses. Les uns ont voulu y voir un gladiateur, bien que ce soit un ouvrage grec ; d'autres, un héraut de Laïus, roi de Thèbes, nommé Polyphonte et qui fut tué par OEdipe ; d'autres enfin ont cru, avec plus de raison, que c'était un soldat barbare, à cause de ses moustaches, de la tresse qu'il porte au cou, de la trompe brisée que l'on voit à ses pieds, et du bouclier ovale sur lequel il tombe. Quoi qu'il en soit, il faut admirer sans restriction ce chef-d'œuvre de naturel et d'expression poignante : les nuages de la mort se peignent sur le visage du guerrier, il essaie en vain de se soulever, son bras fléchit, il succombe. Autour de ce marbre sublime sont rangés l'*Antinoüs*, d'une si exquise perfection de formes ; le *Faune* de Praxitèle appuyé sur un tronc d'arbre, et dont la pose hanchée fait si gracieusement ressortir les formes juvéniles ; enfin la tête ravissante d'*Ariane* couronnée de lierre.

III

LA GALERIE DE SAINT-LUC

La galerie de l'académie de Saint-Luc est une des moins visitées de Rome, et pourtant elle renferme des tableaux de premier ordre; elle est, du reste, aussi mal logée que possible, au deuxième étage d'une maison de la *via Bonella*.

Elle ne contient guère plus d'une cinquantaine de tableaux, répartis dans deux salons délabrés. On trouve d'abord dans le premier salon, en commençant par la gauche : une ébauche de Rubens, les *Trois Grâces*, belles de cette beauté flamande surchargée d'appas qu'affectionne tant le maître; un énergique *Saint Jérôme* de Salvator Rosa; deux *Paysages* du Poussin, un peu trop *historiques* à mon gré, mais d'une grande noblesse de composition.

La *Madone avec les anges* de Van-Dyck est un tableau aussi célèbre que bizarre : deux anges donnent dans le ciel une sérénade à la Vierge : l'un tient un violon, l'autre une mandoline, et ces instruments font au milieu des nuages un singulier effet; mais l'exécution est

splendide et l'on oublie de rire pour admirer. Un *Saint Jérôme dans le désert*, avec un lion couché à ses pieds, est attribué par le livret à Titien ; passons. En revanche, on serait tenté d'attribuer au maître vénitien un superbe portrait du pape *Innocent X*, qui n'est pourtant que de Baccicio. Les portraits de ce peintre génois se distinguent par une vie, une animation toute particulières, ce qui tient à l'habitude qu'il avait, et que devraient prendre tous les peintres de portraits, de faire parler et mouvoir ses modèles, tout le temps qu'ils posaient. Au dessus, malheureusement un peu trop haut, est la *Suzanne* de Moretto de Brescia, un élève du Titien qui étudia Raphaël avec amour, et sut allier la couleur et la transparence de chair du maître vénitien à la grâce et au charme du peintre d'Urbin. Le Moretto a compris son sujet tout autrement qu'on ne le fait généralement : Suzanne, dans toute la splendeur de cette beauté qu'ont cherchée les peintres de la renaissance, c'est-à-dire la tête petite, les extrémités menues, la gorge fine, les jambes un peu longues, vient de sortir du bain ; assise sur un banc de marbre, elle essuie l'eau qui ruisselle sur son beau corps, comme pour en faire valoir l'exquise nudité ; près d'elle, une camériste, aussi vêtue qu'elle l'est peu, lui présente une collation sur un plateau d'or, et l'on aperçoit au fond les deux vieillards, cachés derrière un arbre.

Nous passons ensuite devant trois superbes *Marines* de Vernet, une importante composition du Spagno-

letto, *Saint Jérôme disputant avec les Juifs* ; une *Vierge* du Guide, belle d'expression comme toutes les têtes du Guide, mais où le peintre semble avoir exagéré à plaisir ces tons bleuâtres qui lui sont particuliers ; une curieuse étude de Salvator Rosa : *Trois têtes de vieillards*, et nous arrivons devant deux tableaux vénitiens qui portent le même titre, *la Vanité*. L'un est attribué à Véronèse, un peu légèrement peut-être, l'autre est du Titien : une jeune femme, sans autre parure, sans autre vêtement que sa beauté, est à demi couchée sur un lit, et son corps, chaudement coloré, se détache sur de blanches draperies ; à ses pieds on voit un sceptre et une couronne, et à ses côtés une urne d'argent ruisselante d'or et de bijoux ; tout en haut, un écriteau suspendu par un ruban porte cette inscription : *Omnia vanitas*. Chacun peut interpréter à sa manière cette bizarre composition ; pour moi il est évident que cette femme, dont le regard perdu dans l'espace semble chercher le souvenir ou l'espérance, est l'apologie de l'amour, seul bien sur la terre, près duquel les honneurs, la royauté, les richesses ne sont que *vanité*.

L'unique Claude Lorrain que possède la galerie de Saint-Luc est horriblement craquelé, et n'est pas un des meilleurs du maître ; en revanche, la *Marine* de Joseph Vernet, qui est à côté, est magnifique ; le ciel est lumineux et profond comme ceux de Claude, et la composition des plus distinguées.

Ceux qui aiment à deviner les rébus en trouveront un des plus difficiles dans l'allégorie de Chiari intitulée

la *Religion*. La Religion, sous la forme d'une femme vêtue de blanc et fort élégamment drapée, a les yeux bandés et se tient assise dans une barque battue par les flots en courroux, dont saint Pierre tient le gouvernail ; la Providence, représentée par une belle jeune femme, allaite un enfant et en retient un autre qui tombe dans la mer ; à l'avant, on voit la Foi avec une ancre à la main ; sur le rivage, un pape, des évêques, des religieux implorent le Seigneur, qui paraît en haut du tableau avec le Christ à ses pieds. Cette allégorie compliquée est du reste d'une belle couleur et d'une valeur réelle ; c'est un des meilleurs tableaux de Chiari, peintre romain du siècle dernier.

Passons maintenant dans le salon dit de Raphaël. Lorsqu'on va visiter la galerie de Saint-Luc, on sait qu'on doit y voir un tableau de Raphaël : *Saint Luc faisant le portrait de la Vierge*; on fait donc provision d'admiration ; on arrive tout ému devant la toile promise, exposée à la place d'honneur, et l'on est tout étonné de se sentir complétement froid, pour ne pas dire plus, devant un tableau d'une vilaine couleur, d'une composition sans noblesse et d'une exécution peu agréable. Alors, le touriste consciencieux s'indigne contre lui-même ; il se bat les flancs pour trouver des beautés là où il n'y en a pas, et il se fait d'amers reproches de ne pas comprendre le divin maître. C'est tout simplement que ce tableau, *attribué* à Raphaël, est de qui l'on voudra ; à l'exception de la tête et des bras de saint Luc, tout en est mauvais. Comme

le dit très-bien M. Passavant [1] : « il est difficile de croire que Raphaël ait lui-même introduit son portrait dans cette composition; car, modeste comme il l'était, il ne se fût certainement pas permis d'exprimer, par sa présence dans ce tableau, tout ce qu'il semble dire avec orgueil... Mais on peut bien admettre qu'un de ses élèves ait eu cette même pensée, et qu'il ait voulu, après la mort de Raphaël, le représenter lui-même dans son propre ouvrage. Le tableau a, du reste, beaucoup souffert dans plusieurs de ses parties, et il est fortement repeint. » J'ai bien envie aussi de contester l'authenticité de *Bacchus et Ariane* du Guide; mais il y a dans la manière de ce peintre de telles inégalités, il bâclait si précipitamment un tableau, quand ses besoins de joueur effréné l'y obligeaient, que cette grande esquisse sans couleur, sans composition et sans perspective, pourrait bien être de lui. Voyez le même sujet, traité par le Titien et copié par Nicolas Poussin, quelle différence !

De l'autre côté du salon est une fresque du Guerchin, transportée sur toile, et d'une grande richesse de ton, elle représente *Vénus et l'Amour*; puis vient la *Lucrèce* de Guido Cagnacci, une des œuvres importantes de cette galerie. Les peintures de ces élèves du Guide sont rares en Italie ; Cagnacci a imité avec beaucoup de succès la seconde manière de son maître, et l'on admire avec juste raison, dans sa Lucrèce, de

[1] *Raphaël d'Urbin et son père Giovanni Santi.*

grandes qualités de modelé et de clair-obscur, et une couleur digne du Guerchin. L'épisode choisi par le peintre n'est pas celui de la mort de Lucrèce ; ici, la jeune femme, étendue sur son lit, se débat contre les violences de Tarquin, qui lève sur elle son poignard, le même, peut-être, que celui dont elle se servira tout à l'heure pour effacer sa honte avec son sang. La tête de Tarquin est fort belle, mais son costume est d'un ridicule amer : une polonaise bleue avec des brandebourgs d'or ; quant à l'admirable figure de Lucrèce, comme elle n'a pas de costume, elle est à la mode de tous les temps.

Ce tableau a inspiré à Felice Zappi le sonnet suivant qu'on a collé sur le cadre, et que je transcris ici :

> Che far potea la sventurata e sola
> Sposa de Collatino in tal periglio ?
> Pianse, pregó, ma in vano, ogni parola
> Spavie in vano, il bel pianto usci dal ciglio
> Pende ale il ferro in su l'eburnea gola
> Senza soccorso, oh Dio ! senza consiglio
> Che far potea la sventurata e sola ?
> Morir lo so pria que peccar dovea,
> Ma quando il ferro del suo sangue intriso
> Qual colpa in se la bella donna avea ?
> Pecco Tarquinio e il fallo ci sol commiso
> In lei ma non con ella, ella fu rea
> Allora sol che una innocente uccise.

Il ne me reste plus à citer avant de sortir de cette galerie qu'un magnifique *Portrait* du Titien, la scène scabreuse de *Calisto et les Nymphes* du même maître, traitée avec une grâce exquise et un charme de cou-

leur incomparables ; la *Fortune* du Guide, qui semble trop peinte avec de la crème ; *Andromède et Persée*, charmant petit tableau du chevalier d'Arpin ; enfin, et surtout, un fragment de fresque de Raphaël, connu sous le nom de *Il Puto* : c'est un des deux enfants qui supportaient les armoiries pontificales dans la chambre dite d'Innocent VIII au Vatican. Lorsqu'on agrandit le musée du Vatican, il y a environ vingt-cinq ans, le mur sur lequel se trouvaient ces peintures fut abattu, et les fragments furent vendus. L'un des deux enfants est en Angleterre ; l'autre fut acheté par le peintre Wicar, qui le légua à l'académie de Saint-Luc.

Il y a encore une autre galerie qui renferme les portraits des divers académiciens qui se sont succédé depuis la fondation de l'académie de Saint-Luc ; de celle-là je ne dirai rien, ne l'ayant pas vue.

IV

PALAIS PONTIFICAL DU QUIRINAL

Il n'y a pas, à proprement parler, de galerie au Quirinal ; les tableaux célèbres qu'on y voyait autrefois ont été transportés pour la plupart au Vatican ou au Capitole ; ceux qui sont restés néanmoins valent grandement la peine qu'on aille les visiter ; mais comme ils sont là pour orner les appartements pontificaux et qu'on les change souvent de place, il n'existe point de catalogue ; de plus, il faut pour entrer au Quirinal une permission spéciale, et pour la plupart du temps, le voyageur ne peut guère le visiter qu'en courant, conduit à la vapeur par un *custode* qui a grande hâte de vous en faire traverser les innombrables salons pour conduire une nouvelle fournée de touristes.

Je citerai seulement quelques-uns de ces tableaux, qu'il faut voir avec soin, malgré le custode. Et tout d'abord, une grande composition du Pordenone qui mériterait largement les honneurs du Vatican, car les œuvres de ce maître vénitien sont rares à Rome : c'est un *Saint George*, couvert d'une splendide armure, chevauchant au milieu d'un paysage magnifique. Il y a

là surtout un tour de force de couleur, c'est une femme vêtue d'une robe jaune qui se détache en plein sur le vert intense du feuillage; la composition est libre et fière, l'exécution merveilleuse. On sait, du reste, que le Pordenone était, de son temps, le rival du Titien.

Dans le même salon, se trouve la *Naissance de la Virge* de Pierre de Cortone, grande composition qu'on peut ranger parmi les meilleures de ce maître. Sainte Anne est couchée au fond, sur un lit de parade; au premier plan, de jeunes et belles filles tiennent sur leurs genoux et regardent avec un respect préconçu, celle qui doit être la mère du Christ; d'autres courent çà et là, vaquant aux soins du moment; l'une d'elles porte à la nouvelle accouchée l'inévitable corbeille d'œufs qu'on retrouve en pareille occasion dans tous les tableaux italiens.

La *Sainte Cécile mourant,* de Vanni, et la *Sainte Catherine* de Battoni, sont de ravissantes têtes de vierges. Fra Bartholomeo a laissé à Rome deux tableaux qui sont ici : *Saint Paul* et *Saint Pierre*; le *Saint Pierre* surtout est magnifique et a été, dit-on, achevé par Raphaël.

Dans un salon voisin se trouve une *Vierge avec l'enfant Jésus* du Guide, de sa bonne manière et d'une très-belle qualité d'exécution; la Vierge soulevant le voile qui recouvre l'enfant Jésus, rachète un peu de maniérisme par une grâce et une distinction extrêmes, et l'Enfant est d'un modelé exquis; malheureusement on y retrouve exagérés ces tons bleuâtres si fréquents

dans les tableaux du Guide. Le *Saül poursuivant David*, du Guerchin, est d'une telle fraîcheur de coloris, qu'on le croirait à peine sorti du pinceau du maître. Les tableaux en demi-figures ne sont pas favorables à l'action, mais c'était la mode du temps, c'était aussi une grande économie de travail, et le Guerchin en a souvent usé. Je citerai encore : une *Apparition de la Vierge*, d'Annibal Carrache; une *Sibylle* attribuée à Gaofalo, où l'on retrouve bien son chaud coloris et son exécution ferme et précise; une *Vierge et Sainte Anne*, de petite dimension, de Rubens; une charmante figure de *Jeune homme* tenant une épée, de l'école flamande, enfin un ravissant *Paysage* avec des vaches, de Paul Potter.

Il nous reste à voir la chapelle, peinte par le Guide et l'Albane. Au-dessus du maître-autel, on voit cette célèbre *Annonciation*, que tant de copies de tout genre ont rendue populaire : l'ange Gabriel, tenant un lis à la main, s'agenouille devant la Vierge agenouillée elle-même, ce qui n'est pas d'un effet très-heureux, et lui montre le Saint-Esprit. On retrouve dans ce tableau l'habileté et le froide élégance du Guide; j'aime mieux ses fresques qui représentent *la Naissance et les travaux de la Vierge*, et surtout la coupole, qui est vraiment d'un grand style : le Père éternel et le Christ y sont représentés couronnés d'étoiles, et à leurs pieds tout le céleste concert des séraphins, des anges, des archanges. Les ravissantes petites figures des piliers sont de l'Albane.

V

LES GALERIES PARTICULIÈRES

GALERIE BORGHÈSE.

La galerie Borghèse contient plus de cinq cent cinquante tableaux ; c'est la plus complète des collections particulières de Rome, et bien des musées royaux pourraient lui envier ses richesses. Le prince Borghèse en fait du reste les honneurs le plus noblement du monde, et de même que ses fastueux salons sont toujours ouverts à l'aristocratie européenne, et les jardins de sa villa suburbaine au peuple romain, de même sa galerie est toujours ouverte aux artistes et aux voyageurs.

Il faut ici que je prévienne le lecteur une fois pour toutes, que je ne prétends pas m'arrêter devant tous les tableaux que renferment les galeries de Rome ; ce serait une entreprise aussi fatigante pour lui que pour moi : je ne parlerai donc que de ceux qui m'ont le plus frappé dans mes nombreuses visites, et ils sont encore fort nombreux.

Dans la première salle, je citerai seulement un charmant *Calvaire* de Crivelli, peintre vénitien con-

temporain de Mantegna et qui le rappelle beaucoup ; un très-beau *Saint Sébastien* du Pérugin et une *ébauche* attribuée à Raphaël.

Le second salon renferme un assez grand nombre de tableaux de Garofalo, entre autres une grande *Déposition de croix* qui peut donner du premier coup une juste idée de cet excellent maître, qui sut rester original, tout en imitant Raphaël : un grand charme dans les têtes de femmes et d'enfants, une parfaite distinction d'ajustement, un coloris puissant, une exétion nerveuse, voilà ce qui distingue ses tableaux en général, et celui-là en particulier ; voyez aussi la *Madone avec Jésus, Saint Joseph et saint Michel*. Viennent ensuite une copie du portrait de *Jules II*, de Raphaël, par Jules Romain, presque aussi beau que l'original ; un *Portrait de cardinal* d'une couleur éblouissante, par Raphaël lui-même ; ce doit être un des deux Borgia qui furent faits cardinaux par Alexandre VI en 1500 et dont parle la *Descrizione di Roma moderna;* enfin, le morceau capital du salon : la *Déposition de croix* que Raphaël fit à vingt-quatre ans, et que la gravure et la lithographie ont popularisée. On peut critiquer dans ce tableau une certaine raideur, de la sécheresse dans les contours, et un coloris un peu lisse qui, avec l'emploi de l'or dans les vêtements, rappellent beaucoup la manière du Pérugin, mais on y trouve, en revanche, une beauté de formes et un charme d'expression, qui dénotent déjà des études sévères et approfondies, et le distinguent énergiquement des œu-

vres antérieures de Raphaël ; il le peignit, en effet, en revenant de Florence, où il avait pu voir la célèbre *Guerre de Pise* de Michel-Ange. Ce tableau, commandé par Atalante Baglioni pour les Franciscains de Pérouse, resta dans leur église jusqu'à 1607, que Paul V Borghèse le leur acheta.

Le célèbre *Portrait de César Borgia* que le livret attribue à Raphaël, ne peut être de Raphaël ; c'est une désillusion, mais il faut bien l'accepter. César Borgia, après s'être échappé de la prison d'Ostie, où le pape Jules II l'avait fait enfermer, alla mourir obscurément en Espagne devant le château de Vienne, le 12 mars 1507. « Le simple rapprochement de dates, dit M. Passavant[1], prouve assez que Raphaël n'a pas pu peindre le portrait de ce personnage, car il était encore chez le Pérugin à l'époque de l'évasion de César Borgia. »

A côté de Raphaël, Francesco Francia, qui fut son ami sans l'avoir jamais vu, est représenté par une délicieuse *Madone*, et par un *Saint Étienne* d'une exécution un peu sèche, mais d'une couleur admirable.

Dans la troisième salle, on trouve tout d'abord à droite la *Circé* de Dosso Dossi, peintre habile qui excelle dans le pittoresque de l'ajustement ; à droite et à gauche, sont deux *Apôtres*, deux des rares peintures à l'huile attribuées à Michel-Ange ; puis un délicieux petit tableau de Bronzino, d'une rare finesse d'exécution et

[1] *Raphaël d'Urbin et son père Giovanni Santi.*

de coloris, *Noli ne tangere* : rien de plus charmant que cette petite tête de femme d'une beauté toute moderne.

La *Sainte Catherine* du Parmesan nous montre les qualités et les défauts de ce maître : beaucoup de grâce dans la forme, de distinction dans la composition, mais de l'exagération dans la grâce et dans la distinction, des formes trop allongées, et de l'afféterie dans la pose.

Des deux tableaux d'Andrea del Sarto qui viennent ensuite, l'un, *la Sainte famille*, est de sa plus belle manière ; l'autre, *la Vierge et sainte Anne*, est douteux, terne et dur en même temps. Il y en a deux encore du même maître, une *Vierge et l'enfant Jésus* qui confondent dans une douce étreinte leurs têtes divines, et une *Madeleine*, éblouissante de ton et d'un modelé exquis.

La perle de ce salon et l'un des chefs-d'œuvre de la peinture, c'est la *Danaé* du Corrége. Quelles paroles pourraient rendre l'expression charmante de pudeur et de joie et le sourire de la jeune fille, le modelé, la grâce et le naturel des petits amours, dont l'un aiguise le trait acéré qui va percer le cœur de Danaé ; c'est là un de ces tableaux qui passionnent et qu'on trouve d'autant plus délicieux qu'on les regarde davantage.

La fameuse *Sibylle* du Dominiquin se trouve dans la quatrième salle ; il est curieux de la comparer à celle de Cagnacci, placée tout près de là : celle-ci est plus jolie, mais combien l'autre est plus belle d'expression ! Plus loin est un *Saint Dominique*, d'Annibal Carrache, admirable de foi, d'une exécution large et

vigoureuse ; en haut, trop haut, une belle *Flagellation*, de Luca Giordano ; enfin, deux tableaux de Carlo Dolce trop bien faits, et qui semblent de la peinture sur porcelaine.

La cinquième salle est celle des sujets gracieux par excellence; c'est là qu'on voit la célèbre *Chasse de Diane*, du Dominiquin, et les *Quatre Saisons*, de l'Albane. Je ne sais trop pourquoi on a donné ce nom au premier tableau, *la chasse* n'est là qu'un épisode des plus accessoires. Les nymphes groupées autour de la déesse se livrent à mille jeux dans les campagnes d'Érymanthe ; le sujet principal est le tir de l'arc ; un oiseau attaché au sommet d'un mât, sert de cible à un groupe de nymphes qui viennent de lancer leurs flèches ; l'une de ces flèches s'est perdue dans les airs, l'autre s'est plantée dans le mât, une troisième a coupé le ruban qui tenait l'oiseau captif, la quatrième, victorieuse, lui a traversé la tête. Rien de gracieux et de naturel comme le mouvement et l'attitude des nymphes, c'est la nature prise sur le fait ; ces charmants visages expriment l'anxiété de la réussite, l'orgueil ou le dépit. Non loin de là, Diane élevant les bras, montre le prix de la lutte, un arc d'or et un carquois de pourpre. Au premier plan, une jeune nymphe encore à cet âge charmant où les formes indécises de l'adolescence promettent une adorable transformation, joue innocemment avec l'eau azurée d'une fontaine qui semble frissonner au contact de cette voluptueuse nudité ; sur le bord, une autre nymphe se dépouille sans

défiance de ses vêtements, tandis que, dans un bosquet voisin, deux chasseurs dévorent des yeux cette scène enivrante. Mais voilà qu'un grand lévrier les a éventés, il s'élance, et c'est à grand'peine que la nymphe chargée de sa garde l'arrête par un mouvement aussi noble que gracieux. Au loin, des scènes de chasse : des chasseresses portent un chevreuil sur leurs épaules, une autre sonne du cor; deux autres nymphes, enfin, insoucieuses de toute pudeur, s'exercent à la lutte sur un tertre élevé qui domine tout le pays.

Tel est le sujet, et ce que la plume ne saurait rendre, c'est la fraîcheur de coloris, l'élégance, la distinction répandues à pleines mains dans ce tableau, et qui en font l'une des œuvres les plus remarquables du Dominiquin.

Combien ici l'Albane se trouve relégué au second plan ! Ses déesses sont des beautés de théâtre, et ses nymphes semblent toujours faire partie d'un ballet d'opéra; le Dominiquin, au contraire, avec son réalisme élégant, nous montre une mythologie si vraie, si naturelle, qu'il semble qu'en effet il a dû y avoir un temps où les bois et les vallons étaient peuplés de nymphes bocagères, de faunes et de sylvains.

Après cela, il paraît dur de revenir à la peinture austère, pourtant il faut admirer la *Madone et l'enfant Jésus marchant sur le serpent*, de Michel-Ange de Caravage, œuvre étonnante par l'intensité des lumières et des ombres.

Dans la quatrième salle, voici deux tableaux du

Guerchin ; l'un d'eux, l'*Enfant prodigue*, rappelle toute la magie de couleur et tout le charme de clair-obscur de la *Sainte Pétronille ;* ce sont des demi-figures, c'est-à-dire que les personnages ne sont vus qu'à mi-corps, et pourtant l'intérêt dramatique reste complet, chose difficile. A droite et à gauche sont deux beaux *portraits*, l'un de Pierre de Cortone, l'autre d'Andrea Sacchi, puis un magnifique et unique échantillon de l'école de Naples, *Saint Stanislas,* de Ribera, d'un modelé libre et ferme et d'un chaud coloris; l'éternelle *Madone* de Sasso Ferrato, et un grand tableau de Valentin, *Joseph expliquant les songes*, dans la manière de Michel-Ange de Caravage.

La septième salle est ornée de glaces, parsemées, suivant l'usage romain, de peintures qui représentent des amours voltigeant au milieu des fleurs ; les amours sont de Giroferi et les fleurs de Mario di Fiori.

La huitième salle est peu intéressante ; à part quelques petits tableaux, tels que *les Trois Grâces,* de Vanni, on n'y voit guère que des mosaïques, des singularités comme le *Siége,* de Tempesta, sur pierre de Naples: les personnages seuls sont peints, et c'est le dessin même de la pierre qui représente les murailles les tours et les bastions en ruines de la ville assiégée.

La neuvième salle forme l'extrémité du *Cymbalo dei Borghesi,* comme on appelle le palais Borghèse, et donne sur le port de Ripetta ; il fait bon s'y reposer un peu avant d'aborder les salles suivantes, consacrées aux écoles vénitienne et flamande ; celle-ci ne contient

que trois fragments de fresques qui proviennent de la villa de Raphaël.

Cette villa de Raphaël était située dans le parc de la villa Borghèse, et fut détruite en 1848, par ordre des chefs de la révolution romaine. Rien ne prouve, du reste, qu'elle ait jamais appartenu à Raphaël, et c'est une de ces dénominations qui n'ont aucune raison d'être et que le temps a fait passer à l'état de tradition. Le vestibule et trois chambres au rez-de-chaussées étaient peints à fresque ; c'est dans la troisième chambre, la plus petite, que se trouvaient les peintures les plus importantes, et c'est de là que viennent les fragments qu'on voit ici sous verre. Le prince Borghèse les avait fait enlever fort heureusement en 1844, et transporter dans son palais. La première, les *Vices tirant à la cible,* a été faite on ne sait par qui, d'après un dessin de Michel-Ange qui se trouve à Londres dans la collection royale. La *Fête de Flore* est vraisemblablement d'un élève de Raphaël, dessin et exécution ; quant au troisième fragment que l'on attribue à Raphaël lui-même, il représente les *Noces d'Alexandre et de Roxane.* Le carton est très-certainement du maître ; il en existe un dessin avec des figures vêtues dans la collection du Louvre, une autre avec des figures nues dans la collection Albertini à Vienne. Il semble que Raphaël ait suivi pas à pas pour cette composition, la description que fait Lucien du tableau du peintre grec Aëtien : Roxane assise sur le bord d'un lit baisse pudiquement la tête, tandis que des

amours lui enlèvent son voile virginal et ses sandales. Debout devant elle, Alexandre lui présente une couronne, tandis que d'autres petits amours jouent avec ses armes : l'un s'est assis sur le bouclier, l'autre tient le javelot, un troisième s'est glissé dans la cuirasse. Le dessin est charmant ; il semble reconnaître pour l'exécution, le faire de Perino del Vaga.

Titien remplit tout entier le dixième salon. Voici d'abord *l'Amour sacré et l'Amour profane*, tableau célèbre dont le sujet est assez incompréhensible : deux femmes blondes et belles sont assises près d'une fontaine en forme de sarcophage ; l'une est complétement nue, l'autre est vêtue jusqu'au menton et gantée ; un petit amour est là, qui joue avec l'eau de la fontaine ; la scène se passe dans un beau paysage qu'anime dans le lointain une scène de chasse. En quoi cela représente-t-il l'amour sacré et l'amour profane ? voilà ce qu'on ne peut deviner. Quoi qu'il en soit, le Titien n'a jamais plus répandu avec plus de profusion que dans ce tableau, la distinction, l'élégance, le coloris, en un mot tous les trésors de sa palette.

Les *Trois Grâces* sont ravissantes, mais ne pourrait-on pas voir plutôt dans ce tableau Vénus bandant les yeux de l'Amour, tandis que deux de ses femmes lui présentent, l'une l'arc, l'autre le carquois du dieu de Cythère ? Voyez comme ce pinceau, si doux quand il peint des amours ou des déesses, devient, quand il peint des hommes, énergique et presque abrupte : le *Saint Dominique* est un des plus beaux

portraits du Titien; quelle passion contenue dans la tête pâle de ce moine, quelle effervescence glacée par le cloître, et comme on sent que cet homme ne pouvait être que grand, dans le bien ou dans le mal.

Voyez aussi le *Samson*; il est digne de Michel-Ange par la puissance de la forme et l'énergie de la musculature. La *Judith* est le portrait de la propre femme du Titien.

On trouve dans le onzième salon, quelques tableaux attribués à Véronèse; mais ce maître est, en somme, assez mal représenté au palais Borghèse. Le *Saint Jean préchant dans le désert* n'est guère qu'une grande étude, et le Véronèse ne s'est jamais moins préoccupé qu'ici de la vérité de costume et de composition; ses personnages, vêtus à la façon du moyen âge, semblent se soucier fort peu de saint Jean, qui, de son côté, appuyé contre un arbre, a plutôt l'air de se parler à lui-même, que de chercher à convaincre la multitude. La jeune femme si gracieusement agenouillée au premier plan, rappelle seule la couleur et le charme exquis du maître.

Le Giorgione, avec cette bizarrerie d'ajustement qui caractérise les Vénitiens, a représenté *David avec la tête de Goliath*, barbu jusqu'aux yeux, couvert d'une armure complète, et tenant d'une main une immense épée. Tout à côté est un magnifique *portrait* de Pordenone : c'est un homme à longue barbe qui, détail singulier, appuie sa main droite sur des roses effeuillées, au milieu desquelles on aperçoit une petite tête

de mort microscopique. Je citerai encore une exquise *Madone* et deux *portraits* de Bellini, et un charmant tableau fort décolleté de l'école génoise, *Vénus et Adonis*, par Luca Cambiaso.

La douzième salle est consacrée aux Flamands. Van-Dyck y est représenté par un *Christ en croix*, un portrait de *Marie de Médicis* de la plus grande beauté, et une *Déposition de croix*, qui est un chef-d'œuvre de dessin et de couleur ; l'expression de la tête de la Vierge qui tient le corps de son Fils sur ses genoux, est sublime de douleur, et l'on ne saurait rêver de beauté plus exquise que celle de cette Madeleine aux cheveux blonds et crespelés.

Il y a là aussi une *Visitation de sainte Catherine*, de Rubens, splendide de couleur, cela va sans dire ; mais toujours avec ces types flamands, si chargés de chair, et qui paraissent ici plus plantureux, plus massifs encore que partout ailleurs.

GALERIE DORIA

La façade du palais Doria est de fort mauvais goût et sent la décadence ; en revanche, le portique intérieur est de la plus belle époque de l'art et d'un style noble et sévère ; aussi l'attribue-t-on au Bramante. Du reste, par son étendue, par sa richesse et par l'importance de ses objets d'art, le palais Doria est un des premiers de Rome ; au premier étage, dans des appartements bien éclairés, se trouve la galerie qui contient environ huit cents tableaux, qui ne sont pas tous bons, tant s'en faut, bien que le livret leur donne toujours les attributions les plus fastueuses ; il faut se défier et ne pas juger l'œuvre sur l'étiquette.

Les œuvres vraiment hors ligne sont placées dans le *Quadrato* ; c'est par là qu'il faut commencer avant de parcourir les innombrables salons qui fatigueraient, et feraient arriver, à bout de forces, devant les chefs-d'œuvre.

Traversons donc tout d'abord le grand salon des glaces, magnifique galerie de gala, et débutons par un petit cabinet qui sert d'écrin à trois joyaux : le *Portrait d'Innocent X* par Velasquez, celui d'*André Doria* par Sébastien del Piombo, et la *Pieta* d'Emmelinck.

Le *Portrait d'Innocent X* est un des rares tableaux de Velasquez qui soient à Rome, et l'un des plus étonnants de ce grand maître, qui, avec Titien et Van-Dyck, forme la trinité des portraitistes sublimes. Quiconque a été à Madrid sera de mon avis : personne n'a excellé comme Velasquez à représenter ces gentilshommes de haute race, grands seigneurs qui nous apparaissent hautains dans leurs cadres, le regard superbe, la moustache retroussée, la main sur le pommeau de l'épée; c'est vraiment le peintre des rois et des princes. Ici, il faut en convenir, le modèle ne prêtait pas à la noblesse et à la distinction; une figure fleurie et sensuelle, des traits vulgaires, une barbe rare : voilà Innocent X. Mais les yeux sont fins et profonds à la fois, la physionomie sauve les traits, et Velasquez en a tiré tout le parti possible. Quelle exécution simple, large et forte! Comme cela est carrément touché, et comme chaque chose est à sa place! Rien de trop, mais rien de moins qu'il ne faut. Et quel tour de force que ces trois rouges superposés : le rouge du vêtement, le rouge du fauteuil, le rouge du rideau! Ce portrait est un chef-d'œuvre, et je ne saurais trop conseiller à ceux qui ne connaissent pas Velasquez, d'aller l'étudier souvent au palais Doria. Il y a encore, dans la salle qui précède le cabinet où l'on voit le buste du prince Doria, une très-belle *ébauche* de Velasquez que le catalogue attribue faussement à Van-Dyck, et que l'on reconnaîtra facilement après avoir vu le *Portrait d'Innocent X.*

A côté de ce portrait si large, si franc, si coloré, celui d'*André Doria*, de Sébastien del Piombo, paraît bien dur, bien sec et bien gris; c'est une belle chose pourtant, mais le voisinage est dangereux.

Les tableaux d'Emmelinck sont fort rares; celui-ci a été acheté 50,000 francs par le prince Doria; il représente *la Vierge* tenant le Christ mort au pied du Calvaire; il est très-beau comme couleur, comme fini et comme expression.

Nous pénétrons maintenant dans le bras nord du grand carré; on y remarque un magnifique *Portrait* de Giorgione; celui de la célèbre *Olympia Pamphili*; celui de *Lucrezia Borgia*, par Véronèse, et celui de *Machiavel*, par Garofalo; puis une *Pieta* d'Annibal Carrache, d'une large et puissante exécution, mais où les tons livides du corps mort du Christ, contrastent d'une manière trop violente avec la carnation si chaude des anges. Il y a encore six tableaux du même maître, de ceux que les Italiens appellent *lunettes*, charmants de couleur et de composition. Puis vient un *Mariage de sainte Catherine*, de Garofalo, peinture pleine de distinction, comme toujours, et d'une expression adorable; seulement le saint Joseph est affublé d'une chasuble de cathédrale dont on ne comprend guère l'à-propos; enfin, et c'est là vraiment une œuvre capitale et l'une des perles de la galerie Doria, le célèbre *Moulin* de Claude Lorrain. J'aime peu, en général, le paysage dit *historique*, et je dois convenir que je lui préfère de beaucoup le paysage intime et réaliste de l'école mo-

derne ; mais devant celui-là, l'admiration est entière et sans réserve. Il a toutes les qualités; il a la noblesse de lignes, la distinction du paysage historique, il est digne des demi-dieux et des personnages arcadiens qui l'habitent, et en même temps il est vrai : c'est la nature prise sur le fait. Qu'on se figure une large rivière coulant à pleins bords au milieu d'une riche campagne, parsemée çà et là de grands arbres au majestueux feuillage et terminée par des montagnes bleues; au premier plan, un pont rustique, des troupeaux qui vont à l'abreuvoir ; à droite, un bosquet ombreux ; çà et là des groupes de bergers arcadiens, les uns dansant, les autres regardant, appuyés sur leurs houlettes, d'autres assis ou couchés sur l'herbe; au-dessus de tout cela, un de ces ciels fins, profonds et lumineux dont Corot a seul, de nos jours, retrouvé le secret. Quant au moulin, il n'est là que pour mémoire, relégué au second plan, et seulement pour justifier le nom du tableau.

Dans la galerie qui vient ensuite, les chef-d'œuvre se pressent à éblouir. C'est d'abord une délicieuse *Madone* de Fancesco Francia signée F. FRANCIA AURIFABER ; j'ai raconté l'histoire de ce grand peintre, qui se contenta d'être ciseleur pendant la première moitié de sa vie. Puis une foule de portraits de grands maîtres, *Jean senius*, par le Titien; *Charles II*, par Giorgione; *la Veuve*, par Van-Dyck; la *Femme de Rubens*, par Rubens; *Jeanne d'Aragon*, attribuée à Léonard de Vinci, mais qu'il est plus prudent d'attribuer à l'un de ses

élèves; enfin les portraits de Bartolo et Baldo, attribués à Raphaël, et qui seraient plutôt de Mazzolino, car Bartolo et Baldo vivaient bien avant Raphaël; puis la superbe *Herodiade* de Pordenone ; le *Sacrifice d'Abraham* du Titien, œuvre admirable de modelé, de coloris et d'expression; un *Sanson* de Cagnacci; un très-bel *Effet de lumière* de Gérard des Nuits, enfin une suite de ravissants tableaux de Breughel, entre autres la *Création d'Ève* et le *Paradis terrestre*. Dans ce dernier, tous les animaux sont représentés, depuis le plus grand jusqu'au plus petit, depuis le plus féroce jusqu'au plus inoffensif, depuis le plus superbe jusqu'au plus humble; quadrupèdes, oiseaux, poissons, scarabées, insectes, il y a de tout, et tout cela rendu avec une perfection inouïe. Quant au paysage, riche et plantureux comme il devait l'être avec cette nature jeune et féconde, il ruisselle de verdure intense, de fleurs éclatantes et de fruits magnifiques.

Parmi les tableaux qui composent la galerie du midi, qui complète le *Quadrato*, il faut remarquer d'abord deux *Saintes Familles* d'Andrea del Sarto, dont l'une, celle qui porte le numéro 15, bien que très-fatiguée, est une des plus charmantes et des plus gracieuses du maître; l'autre est d'un vilain ton; elle manque de cette distinction dont la première abonde, et ne peut être d'Andrea, qui d'ailleurs, toujours très-exact et très-vrai dans ses costumes, n'eût certes pas affublé *saint Jean* d'une robe rouge garnie d'hermine. Viennent ensuite une belle *Visitation* de Garofalo, l'*Enfant pro-*

digue, du Guerchin, qui se plaît à chercher les difficultés, et qui sait rassembler et rendre agréables à l'œil les tons les plus disparates, le bleu et le jaune par exemple. Quant à la *Sainte Famille* de Sassoferrato, elle prouve une fois de plus que ce peintre restreint ne pouvait sortir de ses *Madones*, et que les grands sujets ne lui réussissaient pas ; le tableau est bien dessiné, et la Vierge prise isolément est charmante, mais l'ensemble est froid et d'un ton terne et passé. Tout en haut est une copie curieuse et assez exacte des *Noces aldobrandines* par Nicolas Poussin ; c'était alors un des seuls vestiges connus de la peinture romaine, et une précieuse étude pour le Poussin, cet admirateur passionné de l'art antique.

J'avoue que je n'ai pas le courage, après avoir parcouru ces salles, qui contiennent la fleur de la galerie Doria, de décrire méthodiquement les sept et huit autres, par lesquelles on commence généralement la tournée, et qui contiennent tant de tableaux médiocres, qu'on a peine à y trouver les bons. Je vais donc les traverser rapidement, en citant çà et là les œuvres authentiques des maîtres.

On trouve dans le second salon, après le vestibule, une *Carita romana* de Valentin ; on appelle de ce nom, en Italie, l'épisode touchant de cette jeune femme qui, pour prolonger les jours de son père prisonnier, lui offrait son sein à travers les barreaux de la prison ; puis un *Portrait* d'Holbein et une *Vue du port de Naples* de

Breughel. Il est curieux de comparer le Naples d'alors à celui d'aujourd'hui.

Dans le troisième salon, celui du lit de parade : une *Vierge* de Sassoferato, bien reconnaissable à l'intensité de ses bleus, et une *Madeleine* attribuée à Murillo. Dans le quatrième : un grand tableau de Guerchin, *Erminie et Tancrède blessé*, largement peint et d'un beau modelé, mais un peu verdâtre, même par le clair de lune, et un autre de Paris Bordone imitant beaucoup le Véronèse, *Mars, Vénus et Adonis*. Dans le cinquième : les *Avares* de Quintin Metzis, le précurseur de Téniers, et une *Sainte Famille* de Vasari, qui, placée dans l'ombre, joue le style de Michel-Ange à s'y méprendre. Dans le sixième : quelques *paysages* de Salvator Rosa et du Guaspre Poussin, et enfin le *Massacre des Innocents* de Mazzolino de Ferrare, peintre du commencement du xvie siècle, et remarquable par le fini charmant de ses tableaux. Ce tableau est divisé en trois parties : en haut, le Père éternel, puis la Vierge se reposant avec saint Joseph, et gardés par deux anges; en bas, enfin, le *Massacre des Innocents*, scène très-complexe, très-mouvementée, et dont les personnages, suivant l'usage du temps, sont pittoresquement vêtus de costumes moitié hébraïques, moitié moyen âge. Chaque groupe, chaque physionomie, sont étudiés avec un soin extrême et pleins d'expression et de vie.

GALERIE BARBERINI

Bien que d'une époque de décadence, le palais Barberini est un des plus beaux et des plus imposants de Rome. Bâti sous Urbain VIII, qui fit l'illustration et la fortune de cette famille, par son neveu le cardinal François Barberini, il a été exécuté par trois architectes successifs, Maderno, Borromini, son élève, et Bernini, qui l'acheva, et fit la façade et les avant-corps. L'escalier de droite en spirale, à colonnes géminées, construit par Borromini à l'imitation de celui du Vatican, mène à la galerie de peinture qui ne mérite guère ce nom ambitieux. En effet, la galerie Barberini n'ouvre à la curiosité publique que trois chambres, dont les deux premières, à part quelques rares bons tableaux, ne contiennent que de mauvaises toiles, sous les noms les plus pompeux. Il est vrai que la dernière ne contient que des œuvres capitales, et fait, en somme, de la galerie Barberini, un des grands attraits de Rome.

Cinq ou six tableaux seulement sont à voir dans la première chambre : une belle *Madeleine*, aux cheveux roux, du Pomarancio ; une *Sainte Cécile* de Lanfranc, un peu raide, un peu froide et fort décolletée, on ne

sait pourquoi ; une *Sophonisbe* du Guerchin, plus ou moins authentique; une *Pieta* du Caravage, qui semble s'être inspiré du groupe en marbre de Michel-Ange; une répétition du *Chaste Joseph* de Biliverti, et un *Saint Urbain* de notre compatriote Simon Vouet, très-largement et très-simplement fait.

Dans la seconde chambre, le *Pygmalion* de Baldassare Peruzzi, attire tout d'abord le regard ; c'est un des bons tableaux du maître siennois, qui eût été un grand peintre en même temps qu'un grand architecte, s'il se fût montré aussi coloriste que dessinateur. La belle statue de Galathée, animée par Vénus, a déjà la coloration de la vie; encore quelques instants, elle va se mouvoir, elle va parler ; Pygmalion, éperdu d'amour, s'est jeté à genoux devant son idole, et remercie les dieux. Au fond du tableau, Peruzzi n'a pas manqué, suivant sa coutume, de représenter un sacrifice ; un taureau tout entier brûle sur un autel de marbre.

Un peu plus loin, on voit le *portrait* de la fille de Raphaël Mengs peint par lui-même, une belle blonde aux yeux noirs; deux *portraits* du Titien, dont un au moins est bien authentique; une belle copie de la *Madone du trône*, et un *portrait* de Masaccio.

Pénétrons enfin dans le dernier salon, qui contient ces trois tableaux célèbres : le *Fornarina* de Raphaël, la *Beatrice Cenci* du Guide, et l'*Esclave* du Titien.

La *Fornarina* ne répond guère, il faut en convenir, à l'idée qu'on aime à se faire de la maîtresse de Raphaël; il

est vrai que les hommes de génie ont toujours été les plus mal partagés sous ce rapport : ils n'ont point le temps de choisir, et prennent le plus souvent ce qui se trouve sous la main. Il fallait pourtant que la Fornarina eût pour elle autre chose que sa beauté, car elle sut inspirer à Raphaël une passion durable qui ne fut rompue que par la mort. Quel en fut le commencement, on l'ignore absolument, et tout ce qu'on raconté les biographes là-dessus est fantaisie pure; mais ce qui prouve combien le Sanzio l'aimait, c'est qu'il n'a jamais cessé de la représenter, idéalisée, dans ses tableaux, même dans le dernier de tous, dans la *Transfiguration*. Dans le portrait de la galerie Barberini, le seul authentique qui existe[1], la Fornarina est, du reste, une très-belle fille au point de vue plastique; c'est le type de la Transtévérine, aux yeux noirs et brillants, aux cheveux opulents, à la bouche vermeille; mais le front bas, le nez long, les lèvres un peu épaisses; avec cela des épaules splendides, une gorge admirable et les plus beaux bras du monde. Elle est richement coiffée d'un turban orné de pierreries, et vêtue d'un voile diaphane qu'elle ramène sur son sein et d'une draperie rouge qui couvre les genoux; son bras gauche porte un bracelet d'or sur lequel on lit: *Raphaël Urbinas,* et l'annulaire de la main gauche est bizarrement orné d'une bague placée

[1] Celui des offices de Florence et reconnu aujourd'hui comme apocryphe, et celui du palais Borghèse n'est qu'une copie.

à la première phalange. Ce portrait est tout entier de la main de Raphaël et de sa plus belle manière.

Le voisinage de la robuste beauté de la Fornarina, fait ressortir davantage la beauté fine et distinguée de *Beatrix Cenci*. C'est une triste histoire que celle de cette pauvre fille qui, pour échapper à l'inceste, eut recours au parricide. Francesco Cenci, son père, avait tous les vices et était exécré de sa famille et de la ville entière; poussés à bout par ses débordements, Beatrix, sa belle-mère, Lucrezia Cenci, et un de ses frères nommé Giacomo, résolurent de le tuer et firent entrer dans leur projet un jeune seigneur nommé Guerra qui devait épouser Beatrix. Une nuit ils assassinèrent Francesco; mais son corps jeté dans un jardin fut découvert, et Lucrèce, Giacomo et Beatrix furent arrêtées. Guerra eut le temps de prendre la fuite. Beatrix nia longtemps sa participation au crime, et subit la question avec un courage héroïque; mais confrontée avec son frère et sa belle-mère, qui la pressaient de dire la vérité, elle avoua tout. Si elle eût poignardé son père, la première fois qu'il manifesta ses intentions incestueuses, peut-être eût-elle été acquittée, mais la préméditation la perdit, et elle fut condamnée à mort avec Lucrèce et Giacomo. A cette nouvelle, Rome tout entière s'émut, et des députations de toutes les classes de la société allèrent se jeter aux pieds du pape pour demander la grâce de Beatrix. Clément VII passa toute la nuit à relire les pièces du procès, et peut-être se fût-il laissé fléchir lorsqu'il ap-

prit, le matin, qu'un autre parricide venait d'être commis ; il fallait un exemple, il ordonna l'exécution. Ce fut un spectacle navrant et qui tira des larmes de tous les yeux, que celui de cette belle jeune fille de seize ans, marchant à l'échafaud calme et résignée. Lucrèce fut exécutée la première; quand son tour fut venu, Beatrix arrangea elle-même la draperie bleue qui la couvrait, pour ne pas être touchée par la main du bourreau, posa la tête sur le billot, et attendit la mort sans trembler; pendant ce temps, le pape était en prières au Quirinal, et, prévenu par un coup de canon, envoyait à la jeune fille l'absolution papale *in articulo mortis*. Le soir on couvrit son corps de fleurs, et on l'enterra à San Pietro-in-Montorio.

Les Romains ont gardé une sorte de culte pour Beatrix; et il n'est pas de famille qui n'ait une copie de ce portrait du Guide, qui l'a représentée si belle et si poétique, pâle et les yeux rougis par les larmes et par l'insomnie.

L'*Esclave* du Titien, blonde avec des yeux noirs, représente un troisième genre de beauté, la beauté altière. Sans la chaîne d'or qui lie ses mains patriciennes, on prendrait cette esclave pour une reine, dont elle a du reste le riche ajustement : peinture admirable de tout point et du plus merveilleux coloris.

Au-dessus est un *Saint Urbain* en demi-figure, du Guide, de sa manière forte, et très-beau d'expression. A côté, un tableau du Dominiquin, *Adam et Ève chassés du paradis terrestre*, résume les qualités et les défauts

de ce maître. Ève est ravissante de jeunesse, de grâce et de beauté; mais Adam est vulgaire de formes et de mouvement, et le Père éternel sans noblesse, et trop près du groupe principal.

Le *Jésus au milieu des docteurs*, d'Albert Durer, est d'un fini très-précieux et d'une expression très-cherchée; mais c'est toujours la sécheresse, la dureté de l'école allemande, et les têtes des docteurs sont d'un réalisme de laideur tel, que l'on s'enfuirait à toutes jambes si l'on rencontrait cette docte assemblée, le soir, au coin d'un bois. La *Sainte Famille* d'Andrea del Sarto est de sa plus belle manière ; c'est toujours ce charme de composition, cette suavité de modelé, cette richesse de coloris qui en font l'émule de Raphaël.

Près du portrait de Beatrix Cenci, on a placé deux *Portraits de Lucrèce*, sa belle-mère, l'un, assez insignifiant, de Scipion Gaëtani; l'autre, de Michel-Ange de Caravage, d'une très-belle couleur, et très-singulièrement disposé : le turban dont Lucrèce est coiffée fait ombre et laisse toute la figure dans la demi-teinte, ce qui donne beaucoup d'originalité à la tête. Je n'ai plus à citer qu'une grande composition assez ennuyeuse de Nicolas Poussin, la *Mort de Germanicus*, et un délicieux petit tableau de l'Albane, *Jésus et Madeleine* au milieu d'un paysage enchanteur.

Les appartements de réception du palais Barberini contiennent beaucoup d'autres précieux objets d'art, mais comme ils ne sont jamais ouverts au public, je

n'ai pas à en parler ici; on peut voir seulement dans l'immense salle qui sert de vestibule aux appartements de réception, les peintures de la voûte, qui sont l'œuvre capitale de Pierre de Cortone, œuvre admirable par le grandiose de la conception, par l'élégance du style, par la fougue de la composition, par la science profonde du clair-obscur, enfin par l'intelligence merveilleuse de l'architecture et de la décoration.

Le centre de la voûte, qui semble percée à jour, représente le *Triomphe de la Gloire*. La Gloire, c'est celle des Barberini; les abeilles d'or de leur blason [1] se détachent sur l'azur du ciel, qui forme le champ de l'écusson, encadré par des branches de laurier que supportent des anges; d'autres figures célestes tiennent au-dessus, les clefs et la tiare, symboles de la papauté. Jamais armoiries n'ont été représentées d'une façon plus grandiose et plus ingénieuse à la fois.

Tout autour de la voûte, d'immenses compositions rappellent des épisodes mythologiques et sont traitées avec une énergie, une vigueur et une liberté d'exécutions incomparables. Le morceau le plus remarquable est la *Chute des géants*, au fond à droite. Il y a vraiment là quelque chose de michel-angelesque, des tours de force de raccourcis, des effets de lumière prodigieux. Çà et là, de délicieuses figures de femmes font contraste avec ces Hercules à la puissante musculature; voyez celle

[1] Les armoiries des Barberini sont : d'azur à trois abeilles d'or, posées deux et une.

qui tient un miroir, vêtue d'une riche draperie rouge, et cette autre couchée et qui semble se réveiller; quelle grâce, quelle élégance et quel naturel!

Aussi Pierre de Cortone a-t-il des admirateurs passionnés; il fut en effet le dernier représentant de la grande école, le dernier reflet des Michel-Ange et des Carrache.

Maintenant si l'on ne craint pas de pénétrer dans la partie du palais qui sert de caserne, on trouvera dans presque toutes les chambres des peintures assez intéressantes, et aussi, abandonné dans un coin, un beau groupe en marbre de *Niobé*. Les soldats y rangent leur cirage, et partout, aux fenêtres des anciens appartements de gala de ce palais déchu, on voit des pantalons et des tuniques séchant aux balcons dorés!

GALERIE CORSINI

Comme la galerie Doria, la galerie Corsini est très-importante par le nombre de tableaux qu'elle renferme, mais comme elle aussi, elle abonde en tableaux médiocres et en attributions téméraires, pour ne pas dire plus. Elle est divisée en neuf salles que nous allons parcourir, nous arrêtant seulement devant les œuvres vraiment hors ligne.

Il n'y a guère d'intéressant dans la première salle, qui est comme le vestibule et le prélude de la galerie, qu'une *Sainte Famille* très-gracieuse et très-fine de Barocio, une *Adoration* de Pompeo Battoni, le dernier représentant de l'école romaine, quelques *paysages* de l'Orizonte et de Locatelli, et des *bambochades* de Pierre de Laër, ainsi nommées de son surnom : *il Bamboccio*.

Je n'ai en général que très-peu de sympathie pour Carlo Dolce, pour son faire compassé et son fini puéril, pourtant il m'est impossible de ne pas faire une exception pour la *Sainte Vierge adorant l'enfant Jésus pendant son sommeil*, un des tableaux remarquables de la galerie. Ici le maniéré devient de la grâce; l'extrême fini de la délicatesse. Et puis la composition est si

charmante, l'enfant Jésus est couché si gracieusement, la tête de la Vierge est si exquise, son amour maternel si touchant et si plein d'adoration, qu'il faut vraiment ici admirer sans réserve, et reconnaître que les peintres de second ou de troisième ordre ont presque tous produit un tableau exceptionnellement réussi, et qui est parfois un chef-d'œuvre.

Il y a encore dans la seconde salle un charmant petit tableau du chevalier d'Arpin, la *Résurrection de Lazare*. Le Christ manque un peu de distinction, mais le Lazare est parfait; on voit pour ainsi dire la vie rentrer dans ce corps parcheminé, et les yeux du saint ressuscité se lèvent vers le ciel avec une admirable expression de reconnaissance; avec cela une exécution élégante et facile, et fort soignée par extraordinaire. La *Pieta* de Louis Carrache est une peinture d'une bien autre valeur, et c'est une des belles choses qui soient ici; seulement Louis Carrache ne s'est pas assez préoccupé de la distinction, et dans la crainte de tomber dans le maniérisme, il est un peu tombé dans l'excès contraire. N'oublions pas une belle *Hérodiade* de notre compatriote Simon Vouet et une *Vierge* de Carlo Maratta.

Dans la troisième salle, on a eu la très-heureuse idée de rapprocher trois *Ecce Homo* de trois maîtres différents: le Guerchin, le Guide et Carlo Dolce. Celui de ce dernier, fort beau pourtant, perd évidemment à la comparaison; mais si l'on n'a pas de parti pris pour ou contre les deux autres, qui se recommandent par

des qualités différentes, il est difficile de se prononcer. Le Christ du Guerchin l'emporte comme exécution : il est plus cherché et plus fait ; mais celui du Guide l'emporte par l'expression, il est plus divin. Le premier est l'homme qui souffre ; le sang ruisselle de sa tête blessée par la couronne d'épines ; son corps pâle, émacié, porte la trace de la passion ; l'autre est blanc et rose ; on ne sent pas assez en lui la souffrance physique, mais le regard est sublime de sacrifice et de résignation : deux chefs-d'œuvre à tout prendre.

Passer d'un *Ecce Homo* du Guerchin à un *Intérieur* de Teniers le fils, la transition est brutale ; c'est pourtant un des tableaux importants de la galerie. On voit là, pendu, un veau écorché et sans tête, ouvert du haut en bas, qu'un cuisinier se prépare à disséquer ; à gauche, un garçon boucher avec un assommoir sur l'épaule, puis une femme qui porte le foie et les poumons de la bête écorchée ; çà et là des légumes, des casseroles, des écumoirs, le tout fait avec un entrain vraiment étonnant.

Il y a encore dans cette salle une répétition du portrait de *Jules II* de Raphaël, une autre du *Philippe II* du Titien et une charmante *Adoration* de Bomanelli.

La perle du salon qui vient ensuite, c'est l'*Hérodiade* du Guide, tableau très-bien fait, très-soigné et de la plus belle manière du maître ; la tête si belle et si gracieuse d'Hérodiade, fait oublier l'horreur de son histoire. La *Chasse aux bêtes féroces*, de Rubens, superbe de mouvement, et de couleur, semble avoir inspiré certains

tableaux de Delacroix : c'est la même fougue de composition, la même confusion de mêlée, la même richesse de palette, avec aussi peu de souci de la vérité et même de la possibilité dans les détails. Il faut voir encore : une *Adoration des Bergers*, de Bassano, d'une exécution charmante, avec ses accessoires ordinaires; une *Sainte Agathe* et une *Madeleine portée aux cieux*, de Lanfranc; un magnifique *portrait* attribué à Van-Dyck, d'un beau jeune homme blond, à l'œil profond, à la physionomie hautaine, à la moustache fièrement retroussée ; enfin, *les Misères de la guerre*, de Callot.

C'est une suite de onze petits tableaux dont l'authenticité a été controversée. Suivant les uns, Callot les aurait peints pour la famille Corsini, et aurait fait, d'après eux, les gravures que tout le monde connaît; les autres prétendent que Callot n'a jamais exécuté ces peintures, et qu'elles ont été faites d'après les gravures. En tout cas, ces onze tableaux sont pleins de mouvement et d'esprit, et l'exécution, précise et un peu sèche, semble bien être celle d'un graveur. Rien d'amusant comme ces scènes de la vie militaire au xviie siècle ; c'est la guerre dans sa réalité crue, la vérité prise sur le fait. Ici on voit des bataillons faisant l'exercice, là un choc de cavalerie, plus loin un incendie et une razzia de bœufs, de moutons, de chèvres ; puis une maison au pillage, le sac d'un monastère, des moines dont les soldats revêtent les frocs et parodient les allures, des nonnes outragées et entraînées par des sou-

darts. Mais après la licence vient la punition, et l'image de la justice militaire vient faire un terrible contraste ; le plus original et le plus saisissant de ces tableaux est celui qui représente la *pendaison* . au milieu est un arbre immense dont toutes les branches sont chargées de grappes de pendus ; un condamné monte à l'échelle, et le bourreau se prépare à le lancer dans l'éternité ; un autre attend son tour, consolé par un moine qui lui présente un crucifix ; au pied de l'arbre, des soldats jouent aux dés sur un tambour. Tout cela, je le répète, est peint avec un esprit et une verve extraordinaire, et si les tableaux ne sont pas de la main de Callot, ils sont dignes d'en être.

Dans la cinquième salle on remarque tout d'abord, une *Vierge aux douleurs* et un *Ecce Homo* du Guide, le peintre qui a su le mieux mettre l'âme tout entière dans un regard ; une *Annonciation* attribuée au Guerchin, tout empreinte d'une volupté mystique ; une autre *Annonciation* que le livret attribue pompeusement à Michel-Ange ; une *Sainte Agnès* de Carlo Dolce, qui est à mille lieues de la *Sainte Vierge* dont j'ai parlé tout à l'heure ; enfin, un *Jésus et Saint Pierre* de Luca Giordano, qui est une imitation très-réussie du style de Van-Dyck.

La sixième salle est consacrée aux portraits. Je citerai parmi ceux qui m'ont le plus frappé, celui de *Rembrand*, portant une cuirasse et une chaîne d'or au cou ; le *Cardinal Albert de Bandebourg* par Albert Durer ; le *Cardinal Alexandre Farnèse* et *les Enfants de Char-*

les V, attribués au Titien ; un portrait de *Doge* par Tintoret, et enfin *Martin Luther et sa femme,* par Holbein.

La salle suivante renferme un Murillo authentique, la *Vierge et l'enfant Jésus,* d'une très-belle couleur, mais d'une vulgarité choquante. Quelques enthousiastes de ce maître espagnol l'ont voulu mettre à la hauteur de Raphaël : comparez ce tableau à la *Madone de Foligno* ou à n'importe quelle vierge du Sanzio !

On est charmé de trouver là trois charmants petits tableaux de Fra Beato Angelico, tout empreints de l'expression d'une foi ardente; puis ensuite, un *Saint Sébastien* de Rubens; la *Femme adultère* de Bonifazio et non pas de Titien comme le dit le livret ; le *Christ avec des enfants* de Valentin, violent et même brutal dans les oppositions d'ombre et de lumière ; la *Dispute dans le Temple,* où Luca Giordano, cet illustre faiseur de pastiches, a imité Véronèse à s'y méprendre ; enfin, le portrait en pied d'un *Gonfalonier de la sainte église* vêtu d'une superbe armure, et attribué au Dominiquin. Le portrait semble n'être que le prétexte de l'armure, et c'est à peine si l'on songe à chercher la tête, à moitié enfouie dans les plis d'une fraise gigantesque.

Dans le *Christ devant Pilate,* de la huitième salle, Van-Dyck a peint l'homme qui souffre plutôt que le Dieu ; la tête du Christ est affreusement belle avec ses yeux rougis par les larmes, ses lèvres bleuies par la souffrance, ses traits contractés par la *passion*. Le *Sénèque* au corps parcheminé qui s'ouvre les veines dans son bain est de Michel-Ange de Caravage : c'est une

peinture digne de Ribera pour l'atrocité. Le *Saint Jérôme* de Guerchin n'est pas beaucoup plus réjouissant. Est-il bien du Guerchin ? J'en doute, et j'aime infiniment mieux celui de Ribera, plus effrité, plus recroquevillé encore, mais si énergique d'exécution, si éclatant de lumière !

Le morceau capital de la neuvième et dernière galerie est le portrait d'*Innocent X*, de Velasquez : c'est la même tête fine et sensuelle; c'est bien encore l'exécution facile et puissante et le coloris éblouissant que nous avons admirés au palais Doria. Il y a là aussi, de Salvator Rosa, plusieurs *Batailles* et un *Prométhée dévoré par un vautour,* dont rien ne saurait rendre l'horreur ; l'estomac ouvert, les chairs rongées, les entrailles arrachées et sanglantes, tout cela est rendu avec une effroyable vérité. Pour se reposer de ces atrocité, il fait bon regarder le beau *Portrait de femme* de Titien, les deux *amoureux* qui se tiennent embrassés, de Giorgione, enfin, un charmant *Intérieur de ferme,* de Téniers.

LA FARNESINE

On sait que ce charmant palais est une fantaisie du célèbre banquier Agostino Chigi, l'auteur de cette famille puissante, et qu'il a été bâti par Balthazard Peruzzi, et décoré par Peruzzi lui-même, par Sébastien del Piombo et par Raphaël. C'est là qu'on va admirer la *Galathée* et la fable de *Psyché*.

Raphaël ne fit que les cartons de la *Psyché* et en abandonna l'exécution à Jules Romain et à Francesco Penni. Il n'a peint que celle des trois Grâces vue de dos, à qui l'Amour montre Psyché, le reste est lourd et d'un ton de brique peu agréable; de plus, ces peintures ont été restaurées par Carlo Maratta, qui a repeint tout le ciel avec ces tons crus qu'on voit aujourd'hui; il faut donc les juger seulement au point de vue de la composition et du dessin.

Des deux grands sujets principaux : l'*Assemblée des Dieux* et le *Mariage de l'Amour*, le dernier est de beaucoup le plus beau. Rien de plus gracieux que les groupes de l'*Amour et Psyché*; des *Trois Grâces*, qui, debout derrière la jeune fille, lui versent des parfums sur la tête ; de la jeune *Vénus*, couronnée de roses, qui se prépare à danser; enfin, des *Heures* qui répandent des fleurs sur les convives.

Les dix pendentifs retracent dans des tableaux triangulaires, toute l'histoire si charmante de Psyché ; il faut surtout remarquer les *Trois Grâces,* dont l'une, ainsi que je l'ai dit, est de la main de Raphaël lui-même, et *Jupiter embrassant l'Amour, à qui il permet d'épouser Psyché,* chef-d'œuvre de grâce juvénile et d'expression de la tendresse paternelle.

Dans les quatorze lunettes, quatorze amours d'une grâce parfaite portent les attributs des dieux de l'Olympe : le foudre de Jupiter, le trident de Neptune, la fourche de Pluton, l'épée et le bouclier de Mars, etc. Leurs poses sont aussi variées que naturelles ; ils volent dans l'éther, et rien n'arrête leur essor.

J'ai parlé tout d'abord de la *Fable de Psyché,* parce qu'elle se trouve dans la première salle ; pour suivre l'ordre chronologique, j'aurais dû parler auparavant de la *Galathée* qui fut peinte en 1514.

Le sujet est tiré de Philostrate, et le peintre a suivi très-exactement le poëte antique. Galathée, brillante de jeunesse et de beauté, debout sur une conque tirée par des dauphins et conduite par l'Amour, vogue doucement sur les ondes. Un zéphyr amoureux caresse son beau corps, déroule ses cheveux et gonfle les plis de sa draperie de poupre ; autour de la conque, des tritons sonnent de leurs conques ou jouent avec les néréides, qu'ils enlacent de leurs bras musculeux. La jeune Galathée, inattentive à leurs ébats, et chaste dans sa nudité, porte vers le ciel ses regards chargés

d'un langueur mystique et semble y chercher l'idéal de l'amour.

Il y a dans cette fresque une transparence, une limpidité aérienne, vraiment extraordinaire; les figures se détachent merveilleusement sur le fond, et il semble qu'on sente le zéphyr qui circule à travers tous ces groupes. C'est là une de ces pages sublimes qui, comme la *Dispute du saint sacrement*, font mieux connaître Raphaël en un quart d'heure qu'une année de pérégrination à la recherche de ses œuvres, éparses dans les galeries d'Europe. « Le génie de Raphaël, dit Passavant, plane souverainement sur toute la composition, et s'est élevé dans ce chef-d'œuvre à une hauteur harmonique complète, tendant au but suprême. »

On trouve là l'ensemble complet des qualités de Raphaël : la beauté, la grâce, le charme et enfin l'*idée*.

« Pour ce qui est de la Galathée, écrivait-il au comte de Castiglione, je me tiendrais pour un grand maître, si elle avait seulement la moitié des qualités que vous lui trouvez, mais je dois voir dans vos éloges l'affection que vous avez pour moi. Je sais que pour peindre une belle femme il faudrait en voir plusieurs, et à la condition que vous fussiez avec moi, pour m'aider à faire un choix. Mais comme il y a peu de bons juges et de belles femmes, je me sers d'une certaine idée que j'ai en tête. Si cette idée approche de la perfection, je ne sais, mais je m'efforce d'y atteindre. »

L'exécution est tout entière de la main du maître, à l'exception peut-être du groupe du premier plan à

gauche : la tête de la nymphe ne s'attache pas parfaitement, le modelé est plus faible et le coloris moins agréable.

Les peintures de la voûte de cette salle, sont de Sébastien del Piombo et de Daniel de Volterre. Dans une des lunettes, on voit une tête colossale dessinée, dit-on, par Michel-Ange, un jour qu'il était venu chercher Sebastien del Piombo, et qu'il ne l'avait pas trouvé.

GALERIE FARNÈSE

Le palais Farnèse est le plus beau de Rome et l'un des seuls qui n'aient pas dérogé à leur origine. La plupart, en effet, de ces immenses constructions commencées par des papes ou des cardinaux, ou n'ont jamais été terminées, ou, tombées entre les mains de familles pauvres, sont aujourd'hui presque en ruines, ou pis encore, se sont transformées en caserne, comme le palais Barberini; en café, comme le palais Ruspoli; en hôtel, comme le palais Conti. Possédé par une famille royale, après avoir été possédé par une famille papale, le palais Farnèse, après une longue et majestueuse solitude, abrite aujourd'hui une des plus grandes infortunes de ce temps-ci.

Commencé sous Paul III par l'architecte San Gallo, il a été achevé par Michel-Ange, et couronné par lui de cette superbe corniche, objet de l'admiration de tous les architectes qui se sont succédé depuis le XVIe siècle. Rien de grand, de noble, de majestueux comme ce palais avec son vestibule à colonnes de granit, avec sa cour à double portique, avec son escalier monumental; il semble, en vérité, que Michel-Ange l'ait construit pour la destination qu'il a aujourd'hui,

pour abriter une famille issue de la plus illustre maison souveraine de l'Europe.

Malheureusement, on n'y voit plus le fameux groupe du *Taureau Farnèse*, l'*Hercule*, la *Flore* et tant d'autres merveilleuses statues, tirées des thermes de Caracalla, et qui remplissaient autrefois ses portiques. Les Bourbons de Naples, héritiers des Farnèse, ont voulu en faire profiter leurs sujets, et les ont données au musée de Naples, où ils sont aujourd'hui. Il ne reste plus de toutes ces richesses que le tombeau de Cecilia Metella, oublié dans un coin de la cour, et ces deux grandes urnes en granit égyptien, qui servent de vasques aux fontaines de la place Farnèse.

La galerie des Carrache, comme on appelle la voûte peinte par Annibal et ses deux frères, se trouve au premier étage du palais ; elle a 22 mètres de long sur 7 de large. Pour quiconque aime la fresque, cette peinture virile, comme l'appelait Michel-Ange, pour quiconque aime la manière *forte*, la galerie des Carrache vient en première ligne après la Sixtine. Depuis Michel-Ange, en effet, aucun peintre n'a compris comme les Carrache la décoration des voûtes, qui exige tant de grandeur de conception, tant de science de la perspective, tant de cette science enfin qui consiste à savoir tirer parti de l'emplacement et de la lumière, qu'il faut savoir prendre tels qu'ils sont. Les Carrache possédaient au suprême degré toutes ces qualités : aussi leur décoration du palais Farnèse eut-elle un succès prodigieux, qui eut pour très-heureux résultat d'arrêter

la décadence de l'art et de porter un coup mortel au *maniérisme*.

Annibal avait à représenter dans cette salle l'*Amour déréglé*; il a pris ses sujets dans la fable, et sa galerie est la plus magnifique illustration de la mythologie.

Le sujet principal, ou du moins celui qui occupe le centre de la voûte, est le *Triomphe de Bacchus et d'Ariane*. Tout rayonnant de joie et d'amour, le dieu s'avance sur un char d'or traîné par des panthères; Ariane le suit dans un char d'argent attelé de boucs, et le vieux Silène vient après, titubant sur son âne et supporté par des enfants; des nymphes, des faunes, des satyres les entourent en dansant, et dans le ciel de petits amours portent les attributs de la vendange. Ce tableau est charmant, mais je préfère la *Galathée*, renversée gracieusement dans les bras d'un triton, et entourée des néréides portées par des dauphins, et livrant à la vague leurs beaux corps nus. C'est le même sujet que Raphaël a peint à la Farnesine, et il est très-curieux de comparer ces deux fresques, si diversement comprises. Le Sanzio, toujours idéaliste, nous montre Galathée chaste dans sa nudité, pure encore et vierge : les traits décochés par les amours qui voltigent au-dessus d'elle ne l'ont pas encore atteinte, elle n'a pas encore aimé Acis. Carrache, au contraire, s'adresse aux sens; son tableau est voluptueux et même lascif. Sa Galathée est déjà consumée d'amour; ses yeux sont chargés de langueur : elle est vaincue.

En face, du côté des fenêtres, voici l'*Aurore*, l'infi-

dèle Aurore, amoureuse de Céphale et le caressant de ses doigts de rose. Puis c'est *Vénus* dont Anchise dénoue amoureusement le cothurne, *unde genus Latinum*, dit l'inscription placée en bas; *Junon reçue dans la couche de Jupiter*, et si belle, qu'en vérité le maître des dieux est sans excuse de lui avoir fait tant d'infidélités; *Diane* se penchant tout enamourée sur Endymion endormi; *Iole* couverte de la peau du lion de Némée et armée de la massue d'Hercule habillé en femme : c'est la personnification de la beauté puissante et majestueuse, c'est la digne compagne du dieu de la force. Qu'elle est belle aussi, cette *Andromède* d'une blancheur lactée, aux formes si fines et si pures, que Polyphème cherche à attendrir en jouant de la flûte! C'est un véritable sérail, que cette galerie; tous les genres de beauté y sont représentés et l'œil, ravi, éperdu, ne sait où s'arrêter au milieu de cette foule de déesses, de nymphes, de bacchantes, de dryades et d'océanides. Et voyez avec quelle admirable facilité le maître sait multiplier les prodiges de son pinceau : ici il est souple, gracieux, élégant; là, robuste, énergique, fougueux. Voyez son *Polyphème* lançant le rocher qui doit écraser le malheureux Acis ; quelle superbe expression de la force, quelle savante musculature, quelle entente merveilleuse du raccourci! Voyez aussi ces figures accessoires, qui ne sont là que pour soutenir les corniches, et que le chevalier Mengs disait être supérieures encore aux sujets principaux.

Mais ce n'est point tout; il nous faut admirer encore

Pan offrant la laine de ses brebis à Diane, et *Pâris recevant la pomme d'or de Mercure*. Au bout de la galerie, en face de l'*Andromède*, on voit *Phinée et ses compagnons pétrifiés par la tête de la Méduse*; ici on ne sent plus la main d'Annibal, l'exécution est moins souple, la couleur plus crue.

Enfin huit tableaux ovales ou *lunettes*, et huit autres petits sujets en relief, couleur de bronze, représentent de la manière la plus charmante et la plus habile, les sujets les plus scabreux de la mythologie.

Annibal Carrache travailla huit ans à ces peintures et reçut en paiement 500 écus romains ! Cette rétribution dérisoire lui porta un coup mortel, il y vit une atteinte à sa considération, la négation de son talent et en mourut de chagrin en 1609. Les pauvres Carrache n'avaient point la souplesse d'esprit, l'élégance de manières qui étaient si nécessaires de leur temps pour réussir dans le monde. Ils se contentèrent d'être de grands artistes, et leur vie de labeur ne fut guère semée que d'ennuis et de chagrins.

GALERIE SCIARRA

La galerie Sciarra se compose seulement de quatre salons, mais elle n'en est pas moins une des plus importantes de Rome, sinon par le nombre, du moins par le mérite des tableaux ; c'est là qu'on voit entre autres : la *Modestie et la Vanité* de Léonard de Vinci, le *Violoniste* de Raphaël, la *Maîtresse du Titien*, etc.

Notre compatriote Valentin tient la première place dans le salon d'entrée. On y voit deux de ses tableaux : la *Décollation de saint Jean* et *Rome triomphante*, le premier surtout est superbe, et bien que les partis pris de noir en soient un peu exagérés, c'est un des plus beaux du maître. Par son exécution puissante, par sa manière libre et fière, Valentin se montre ici digne de son maître, Michel-Ange de Caravage, et l'on se demande où ne serait pas arrivé ce jeune peintre si la mort lui eût laissé le temps de mûrir son talent. On lui attribue aussi la belle copie de la *Transfiguration* que l'on voit près de là. Vient ensuite une *Cléopâtre* assez laide, attribuée à Lanfranc, qui a l'air d'une statue en plâtre et qui louche. En face, un magnifique portrait du *cardinal Barberini*, par Carlo Maratta rappelle étonnamment l'exécution de notre Philippe de Cham-

pagne. Je citerai encore quelques très-jolis petits tableaux, entre autres une *Vierge* de Titien, *Jésus et la Samaritaine* de Garofalo et une *Sainte Barbara* de Pierre de Cortone, charmante de tout point, et qui prouve que l'illustre peintre de la salle Barberini ne réussissait pas moins les petits tableaux que les immenses décorations.

Le second salon, malheureusement mal éclairé, contient une grande quantité de paysages, entre autres un *Saint Matthieu écrivant*, de Nicolas Poussin, paysage sombre et triste; *la Fuite en Égypte* et un *Coucher du soleil* de Claude Lorrain, qui ne sont pas de ses œuvres de premier ordre; quelques *paysages* enfin de Brill d'Anvers, de Locatelli, de l'Orizonte et de Breughel.

Dans le troisième salon, la *Descente de croix* de Féderico Barocci, d'une couleur un peu uniforme, mais d'un modelé exquis, rappelle étonnamment l'exécution du Corrége. On sait quel soin minutieux Barocci apportait à sa peinture : il commençait par modeler ses figures en terre, puis il faisait un carton qu'il calquait au poinçon sur l'impression de sa toile, puis enfin il essayait ses couleurs sur une esquisse; c'est avec ces procédés laborieux qu'il est arrivé à imiter si heureusement le Corrége et à faire école à Rome. La *Profanation* de Bassano nous montre Jésus chassant les vendeurs du Temple; comme toujours, le peintre vénitien a rempli son tableau d'animaux et de natures mortes; ses vendeurs sont des marchands de moutons, de

veaux, d'œufs et de légumes ; c'est un peu trivial naturellement, mais d'un ton magnifique. Il y a aussi deux tableaux de Garofalo, la *Chasse,* et la *Vestale Claudia;* ce dernier est de beaucoup le plus beau et même le seul qui me paraisse bien authentique; les têtes sont belles et le paysage plein de tournure, bien que d'une *fantaisie* poussée un peu loin.

A la place d'honneur est une grande allégorie de Gaudenzio Ferrari, l'*Ancien et le Nouveau Testament,* qui peut exercer l'imagination de ceux qui aiment à deviner les rébus ; pour moi, je n'y ai rien compris : en bas, un paysage montagneux, avec des pics d'un escarpement insensé ; en haut, sur les nuages, une estrade reliée à la terre par une échelle, et sur laquelle on voit le Christ, la Vierge, des saints, des anges et des archanges; enfin saint Georges, reconnaissable à son armure, montrant le groupe céleste à un moine agenouillé, qui sans doute, est le donataire de ce tableau casse-tête, et qui seul devait y comprendre quelque chose.

En fait d'allégorie, j'aime mieux les *Trois Ages* de Simon Vouet, personnifiés par trois femmes, armées d'un arc et d'une flèche. La première, une toute jeune fille, à la gorge à peine formée, n'a pas encore bandé son arc : elle sait qu'elle a le temps, elle attend et cherche, *querens quem devoret.* La deuxième, qui est arrivée à la maturité de sa beauté, ne perd pas un instant, et, avec le plus grand soin, elle vise, hors du tableau, un but inconnu, que le spectateur peut

deviner à son gré. Quant à la troisième, c'est une vieille femme revenue des joies menteuses de ce monde, et qui n'a plus qu'un but, son salut; aussi est-ce vers le ciel qu'elle dirige sa flèche. Cette spirituelle allégorie est peinte avec cette facilité, cette élégance de touche qui caractérisent le maître de Lebrun et de Lesueur.

Nous voici arrivés au quatrième et dernier salon, celui des chefs-d'œuvre. Là se trouve le célèbre *Violoniste* de Raphaël, un des plus beaux portraits qui existent. C'est un jeune homme à la tête pâle et distinguée, aux yeux noirs, à la bouche un peu épaisse, mais fièrement dessinée; ses cheveux, d'un blond roux, sont coiffés d'une barrette noire, de la main gauche il tient un archet, quelques feuilles de laurier et des immortelles; il est vêtu d'un manteau vert, à collet de fourrure, qui se détache sur un fond gris. On ne sait pas quel est ce personnage ; M. Passavant croit que ce doit être Andrea Maroni, de Brescia, qui improvisait au son de la viole, et qui gagna un prix d'improvisation à la fête de Saint-Côme, que le pape faisait célébrer avec grande pompe, en l'honneur de ses ancêtres. Ce triomphe poétique expliquerait, en effet, les feuilles de laurier que le violoniste tient avec son archet.

Ce portrait est, avec celui de *Léon X*, le plus beau qu'ait peint Raphaël; il est traité avec un soin extrême et en même temps une parfaite simplicité, le modelé est doux et suave, et le ton général tendre et transparent : il porte la date de 1518.

En face, est *la Modestie et la Vanité,* de Léonard de Vinci. Quelques critiques ont, je ne sais pourquoi, contesté l'authenticité de cet admirable tableau, qui renferme à un si haut degré toutes les qualités du maître, et l'ont attribué, les uns, à son élève Salaï, les autres, à Bernardino Luini. Ce sont deux femmes en demi-figure : l'une, pâle, ascétique, drapée jusqu'au menton dans un vêtement de couleur sombre ; l'autre, éblouissante de jeunesse, de beauté et de parure, aux yeux noirs et profonds, aux cheveux roux et crespelés, au sourire mystérieux comme la Joconde.

Puis, voici la *Belle* du Titien, le type de la beauté fière et hautaine, vêtue de pourpre et d'azur. A voir cette éclatante beauté, ces yeux noirs avec cette peau d'une blancheur nacrée, et cette chevelure d'or en fusion, on se prend à douter de l'existence possible d'une pareille créature, et à croire que toutes ces *belles* du Titien n'ont jamais existé que dans l'imagination du peintre, qui a livré ainsi des maîtresses imaginaires à l'admiration et à l'amour des générations.

Le réalisme brille peu, à côté de ces adorables créations ; pourtant, il faut bien s'arrêter, malgré la trivialité du sujet, devant les *Joueurs* de Michel-Ange de Caravage, tableau célèbre que la gravure a popularisé, mais dont la célébrité est un peu surfaite : c'est une scène de cabaret, deux escrocs s'entendent pour dépouiller un fils de famille qui s'est fourvoyé dans cet antre, et dont la tête fine contraste avec les faces patibulaires de ses partenaires.

Il faut voir encore dans ce salon : un *Saint Sébastien* du Pérugin, admirable d'expression; trois *Saints* du Guerchin ; un magnifique *Saint Jean* de Giorgione; l'*Amour conjugal* d'Annibal Carrache, deux beaux jeunes gens qui marchent dans le sentier de la vie, appuyés l'un sur l'autre ; enfin, deux *Madeleines* du Guide, qui sont presque identiques; celle qu'on appelle *Madeleine aux racines* est en pied, et la draperie qui la recouvre est violette au lieu d'être rouge, voilà toute la différence ; du reste, même composition, même expression, même peinture à l'eau de rose.

PALAIS SPADA

Quatre salles délabrées composent toute la galerie du palais Spada; on y voit pourtant quelques belles choses perdues au milieu de beaucoup de toiles médiocres à attributions fastueuses.

Il y a dans le vestibule une statue qui, à elle seule, mériterait qu'on la visitât : c'est la fameuse statue de Pompée au pied de laquelle on croit que César tomba, assassiné par Brutus. Elle fut trouvée en effet dans la rue des *Leutari,* près de la *Cancelleria,* à l'endroit même où s'élevait la basilique dans laquelle le sénat s'assembla ce jour mémorable. Cette croyance n'a donc rien d'invraisemblable, et l'on peut donner libre cours à son émotion et à son imagination. Une particularité assez curieuse, c'est que lorsque la statue fut découverte en 1553, elle reposait sur deux propriétés mitoyennes, et chacun des deux propriétaires la réclamait dans son intégrité; l'un disait que la tête, la partie importante, se trouvant sur son terrain, la statue lui appartenait de droit; l'autre répondait que la fraction qui se trouvait chez lui était plus considérable, et qu'en pareille circonstance la quantité primait la qualité. Le juge devant qui l'affaire fut portée était un homme

intègre et qui connaissait l'histoire du jugement de Salomon ; aussi décida-t-il que la statue serait partagée en deux, et que chacun emporterait son morceau. Heureusement le pape Jules II, qui régnait alors, l'acheta 500 écus et la donna au cardinal Spada.

Dans la première salle, je n'ai remarqué qu'un *Saint François* en demi-figure, d'Annibal Carrache ; *David tenant la tête de Goliath*, attribué à Guerchin, forte peinture à oppositions violentes d'ombre et de lumière ; *Caïn tuant Abel*, de Lanfranc, d'une exécution molle, mais d'un beau dessin et d'un grand aspect ; enfin, une *Allégorie* de Romanelli, d'une charmante couleur, comme toujours : c'est *le Temps qui ravit la jeunesse* sous la forme d'une belle jeune fille, l'Amour s'envole et complète le groupe aérien, qui plane sur un délicieux paysage.

Dans la seconde salle, on trouve une répétition de la *Judith* du Guide, une *Lucrèce* attribuée au même maître, et une *Visitation* attribué à Andrea del Sarto, première manière.

La troisième renferme l'œuvre capitale de la galerie, la *Mort de Didon*, du Guerchin. Ce tableau est d'une richesse de ton, d'un dessin et d'une exécution admirable ; mais il est impossible de voir rien de plus absurde, comme composition. Jamais le Guerchin n'a fait meilleur marché de la vérité historique, de la vérité de costume et de la vérité d'expression : Didon, resplendissante de jeunesse et de beauté, se couche très-gracieusement sur un joli bûcher qui doit être en

bois de rose ; sa robe de brocart d'or entr'ouverte laisse apercevoir une gorge divine, traversée de part en part d'une longue épée, mais sans la moindre effusion de sang. Aussi la belle tête de la reine de Carthage n'exprime-t-elle autre chose qu'une vague tristesse, et les femmes qui l'entourent font à peine semblant de pleurer. Quant au beau seigneur à droite qui montre aux spectateurs ce spectacle étonnant, et qui hanche si noblement, c'est, dit-on, le portrait du Guerchin lui même.

A côté de la Didon, est une *Cléopâtre soupant avec Marc-Antoine,* de Francesco Trevisani, peintre vénitien qui vint compléter son talent à Rome et y laissa un grand nombre de productions ; il excellait à imiter tous les maîtres, et ce tableau est une contrefaçon du Guide. Cléopâtre, qui se prépare à avaler une de ses fameuses perles, est extrêmement gracieuse ; mais Marc-Antoine, soupant avec son casque et tout son attirail romain, est parfaitement ridicule, de même que le nain vêtu en fou de cour du xvie siècle, est ici parfaitement absurde.

Ce tableau fait pendant à un *Enlèvement d'Hélène,* attribué au Guide, d'un ton de brique aussi faux que désagréable : Hélène est d'une beauté douteuse, et Pâris est franchement laid. J'aime infiniment mieux ce beau tableau de notre Valentin, l'*Adoration du divin enfant,* d'une exécution si vigoureuse, et d'un coloris si chaud et si puissant. Il y a encore un *Portrait* du Tintoret, et deux tableaux de Michel-Ange de Caravage : *Un vieille femme*

et une jeune fille qu'on a appelées je ne sais pourquoi *Sainte Anne et la Vierge*, simplement et grassement peintes; puis une belle *académie*, un homme avec une musculature d'athlète qui ne justifie en aucune façon le nom de *David* que lui donne le livret.

On trouve enfin dans le dernier salon : une *Déposition de croix* d'Annibal Carrache, tour de force de raccourci; une admirable *Sainte Cécile* de Michel-Ange de Caravage; un des effets de lumière les plus saisissants de Gérard des Nuits, *Jésus arrêté dans le jardin* ; un curieux tableau de Téniers, un *Effet de neige*, et pour terminer, un superbe portrait en pied du *Cardinal Bernardino Spada,* par le Guide; le cardinal est représenté assis et écrivant; la tête et les mains sont admirables de modelé, mais le ton général du tableau est un peu fade, et la soutane plutôt rose que rouge, ne représente guère la *pourpre* romaine.

GALERIE COLONNA

Ici comme au palais Doria, ce sont les appartements de réception qui forment la galerie, et c'est une heureuse combinaison, car les tableaux et les riches salons ne peuvent que se faire valoir mutuellement. Cette galerie, du reste, est peu considérable et contient peu d'œuvres hors ligne, mais elle vaut grandement la peine qu'on visite le palais Colonna, ne fût-ce que pour en admirer les splendides salons, qui sont chaque jour généreusement ouverts aux étrangers.

Il n'y a guère d'intéressant, dans le premier salon, que deux *Vierges* de Van-Eick, l'inventeur de la peinture à l'huile; une charmante *Sainte famille* de Simon Cantarini, peintre bolonais qui imitait le Guide avec tant de perfection, que les contemporains eux-mêmes avaient peine à distinguer leurs œuvres, et un curieux *Portrait d'enfant* en demi-figure, de Giovanni Santi, père de Raphaël; peinture très-fine et d'un beau ton.

On trouve dans le second salon, des portraits des écoles italienne, espagnole et allemande, entre autres celui du *Père Panvini*, du Titien, une des œuvres capitales de la galerie; celui de *Martin V*, attribué à Holbein, qui, par parenthèse, n'existait pas encore lorsque

ce pontife mourut ; un *portrait inconnu* de Véronèse, un autre de Trevigi, et deux du Tintoret. *L'Enlèvement d'Europe* est une grande peinture molle et incolore attribuée, je ne sais pourquoi, à l'Albane ; en revanche, Mola, son élève, se recommande ici par une peinture grande et sobre d'une exécution énergique ; ce *Caïn* fuyant éperdu après le meurtre d'Abel, au milieu d'un paysage désolé, est une des belles choses de la galerie. Il faut citer encore : un *Saint Bernard* de Bellini une *Vierge et un Ange* du Guerchin, et l'éternelle *Madone* aux mains jointes de Sassoferrato. Ce peintre élégant et correct avait un type stéréotypé, très-charmant du reste et d'une jolie couleur, mais qu'on retrouve partout, et toujours le même.

Le petit salon qui fait suite renferme quelques beaux paysages du Guaspre et de l'Orizonte, un autre de Claude Lorrain et une *Vue de Venise* de Canaletto. Deux meubles de la plus merveilleuse beauté y attirent surtout le regard : l'un est entièrement plaqué en lapis-lazzuli, l'autre est tout en chêne, et orné de vingt-huit bas-reliefs en ivoire d'un travail prodigieux par deux Allemands, Dominique et François Steinhart ; le plus grand, celui du milieu, reproduit le *Jugement dernier* de Michel-Ange.

Nous pénétrons maintenant dans la grande galerie de gala, dont aucune autre à Rome n'égale l'aspect grandiose ; ce ne sont partout que marbres précieux, statues et objets d'art ; des tableaux de maîtres couvrent la muraille, et le plafond, peint par Gherardi et Goldi

représente les hauts faits de la famille Colonna, une des plus illustres d'Italie. Qu'on se figure cette galerie éclairée par mille bougies, et sur ces dalles brillantes, l'aristocratie romaine du xvie siècle, de belles femmes vêtues de brocart d'or, ruisselantes de diamants, des seigneurs portant fièrement la fraise et le pourpoint de velours, des cardinaux à la robe de pourpre, des chevaliers de Malte vêtus de noir, çà et là quelques têtes énergiques de condottieri !

Mais tout cela n'est plus, il fait jour, et nous sommes au xixe siècle; reprenons donc notre rôle de touriste, et examinons les tableaux. D'abord, en commençant par la gauche, une superbe *Assomption* de Rubens, puis un beau portrait de *Frédéric Colonna*, vice-roi d'Aragon, par Juste Subbermans, peintre d'Anvers qui a presque égalé Van-Dyck ; le *Jugement dernier* d'Allori, très-intéressant, même quand on a vu celui de Michel-Ange; *Adam et Ève* par Salviati, contemporain et ami de Vasari, d'un dessin savant et correct, mais d'un pauvre coloris ; enfin le portrait équestre de *Charles Colonna*, par Van-Dyck, presque aussi superbe que celui du marquis Brignola, à Gênes.

De l'autre côté, le *Buveur*, de Michel-Ange de Caravage, attire tout d'abord le regard. Le verre en main, *le fiascone* de l'autre, ce buveur a les yeux noyés de béatitude ; il en est arrivé à cette douce extase de la digestion qui est l'apanage exclusif des bons estomacs; devant lui sont les reliefs de son repas qui font venir l'eau à la bouche ; on a faim de ce jambon si rose, de

ce pain si croquant, de ce fromage si doré. En somme, c'est une simple *nature morte* ; mais avec un morceau de pain et une croûte de fromage, un maître comme celui-là sait faire un tableau intéressant. Il faut remarquer encore, un *Saint Jean* et un *Saint Sébastien*, de Salvator Rosa, puis un tableau très-ancien et très-naïf de Nicolo Alunno, peintre de Foligno qui vivait à la fin du xve siècle : il représente un diable, le plus laid possible, qui cherche à arracher un enfant à sa mère ; mais celle-ci implore la Vierge, et la Vierge apparaît dans une gloire et chasse le diable à coups de bâton.

Montons maintenant cet escalier de sept marches, dont une a été brisée en 1849 par un boulet français qu'on conserve précieusement à l'endroit même où il est tombé, et nous arrivons dans le dernier salon, orné de statues antiques et de bustes, supportés par des cartouches en jaspe de Sicile.

En fait de peintures, à part une *Tentation de saint Antoine* de Cranack, deux tableaux de Ghirlandajo, le maître de Michel-Ange, et deux autres de Vasari, son pâle imitateur, il n'y a guère là que des portraits de famille, mais quels portraits! Ce sont, entre autres, le cardinal *Pompeo Colonna*, par Lorenzo Loto ; le même, par Augustin Carrache ; *Stephano Colonna*, superbe tête de guerrier vêtu d'un curieux pourpoint blanc à bandelettes, par Gabriel Cagliari ; *Marc-Antoine Colonna*, par Gaëtano ; *Giacomo Colonna*, par le Giorgione ; *Francesco Colonna*, par Porbus, enfin *Lucrèce Colonna*, par Van-Dyck!

L'AURORE DU GUIDE ET L'AURORE DU GUERCHIN

(Palais Rospigliosi et villa Ludovisi.)

C'est une des comparaisons artistiques les plus intéressantes qu'on puisse faire à Rome, que celle de ces deux fresques ; le sujet est le même, *l'Aurore chassant la Nuit*, et l'on peut apprécier là parfaitement le talent si divers de ces deux maîtres rivaux.

La fresque du Guide, popularisée par la gravure, est beaucoup plus connue que l'autre, hors de Rome. Dans cette fresque, l'Aurore fendant les airs, précède Apollon, assis dans son char et guidant ses chevaux divins ; ce n'est point là l'Aurore aux formes fines et délicates qu'on aime à se représenter, c'est une belle femme, aux formes opulentes, et chargée de draperies ; autour du char sont rangées les Heures, filles de Jupiter, groupe très-gracieux, et qui rappelle beaucoup un bas-relief antique de la villa Borghèse. Toutes ces figures sont bien disposées et drapées, les chevaux tigrés sont bien olympiens, le ton général est doux, calme, agréable, tout est parfaitement correct et classique, mais l'ensemble est froid et compassé.

Tout au contraire, l'animation est un des principaux mérites de la fresque du Guerchin, qui du reste, brille

par des qualités absolument opposées. Au premier abord on est un peu étonné de l'intensité du ton et de la violence des noirs, que le mat de la fresque rend plus durs encore, mais on est en même temps subjugué par la puissance de l'effet et la richesse du coloris. Et comme c'est bien ainsi qu'on aime à se figurer, jeune et charmante, l'Aurore aux cheveux blonds, assise sur son char d'or, et semant dans les airs la rosée du matin. Devant elle, les premières Heures du jour chassent les dernières de la nuit, personnifiées par une vieille femme lisant et succombant à la fatigue, près d'un enfant doucement endormi : c'est la nuit calme et la nuit studieuse. Devant ce groupe, un génie ailé tenant un flambeau, représente le point du jour, et derrière, suit le Temps avec sa faux.

Au résumé, la fresque du Guide plaît davantage au plus grand nombre, par son style élégant et correct et ses tons calmes et doux; mais combien les artistes préféreront celle du Guerchin, avec sa fougue et son intensité de couleur, avec sa composition plus libre, plus spontanée, plus originale.

Il ne faut pas manquer de voir, au premier étage de la villa Ludovisi, un autre plafond du Guerchin qui représente la *Renommée*, sous la forme d'une jeune fille d'une grâce et d'une distinction sans pareilles, planant dans l'éther; derrière elle, deux figures, l'une revêtue d'une armure, l'autre tenant une sphère terrestre, personnifient la *Guerre* et la *Science*, deux sources, de renommée.

Les appartements particuliers du palais Rospigliosi renferment des tableaux du plus grand prix, entre autres la fameuse *Léda* du Corrége, mais je n'en parlerai pas ici, car ils ne sont jamais publics.

Dans le casino où l'on voit l'*Aurore* du Guide, on trouve aussi quelques tableaux intéressants : le *Christ* en demi figures de Rubens qui paraît être le portrait du peintre lui-même, et les *Douze Apôtres* qu'il fit pour la famille Rospigliosi, pendant son séjour à Rome.

Palma le vieux, dans son *Adam et Ève*, montre une distinction et une élégance extrêmes, sans recourir dans ses figures, aux extrémités trop frêles, aux cols trop allongés qu'on peut quelquefois lui reprocher. Ève, voilée de ses longs cheveux d'or, est bien la femme primitive, la mère des humains, forte et opulente, en même temps que gracieuse; elle présente à Adam la pomme fatale, et l'on comprend que celui-ci succombera, tant son regard est empreint d'admiration et d'amour pour sa belle compagne.

L'*Andromède* du Guide n'est autre chose qu'une charmante académie; la jeune fille ne paraît pas effrayée le moins du monde à la vue du monstre qui doit la dévorer; elle est seulement un peu étonnée, tout juste pour avoir un prétexte de poser gracieusement et de *hancher* de manière à faire valoir le plus heureusement du monde les formes exquises de son beau corps, qui se détache sur une draperie de pourpre.

Le *David triomphant*, attribué au Dominiquin n'est pas d'une couleur agréable ; les personnages sont ran-

gés sur la même ligne, les poses sont compassées et l'aspect confus; le *Faradis terrestre* est plus intéressant : c'est une œuvre de jeunesse du maître; le paysage est beau et égayé par la réunion d'une foule d'animaux. Je citerai encore un *Samson,* toile énergique d'Annibal Carrache, un *Portrait* de Van-Dyck et ceux d'André Sacchi et du Poussin peints par eux-mêmes.

VI

LES ÉGLISES

SAINT-PIERRE

Après avoir visité tant de musées publics, et tant de galeries particulières où sont entassées tant de richesses artistiques, il reste encore à explorer une mine toute neuve, les églises. On en compte à Rome quatre cent soixante-dix ; quelques-unes sont de véritables musées, et il en est bien peu, qui ne contiennent pas quelque objet d'art plus ou moins remarquable. Je vais passer en revue celles qu'il ne faut dans aucun cas se dispenser de visiter, et, comme dans les galeries, signaler les morceaux de premier ordre.

Il faut naturellement commencer par la plus magnifique, par cette basilique de Saint-Pierre, l'objet du respect de l'admiration du monde entier, et qui semble en effet la réalisation d'un rêve éblouissant. C'est à Bramante que revient la gloire d'avoir eu le premier l'idée de construire cet édifice qui écrase tout ce que l'antiquité et le moyen âge ont produit de plus gigantesque ;

c'est à Jules II que revient celle de l'avoir mise à exécution.

« J'élèverai, avait dit Bramante, la rotonde du Panthéon sur les voûtes du temple de la paix ! » Et Jules II, ce grand pape, que les idées grandioses exaltaient, jeta à bas l'ancienne basilique, contemporaine des premiers âges du christianisme, et poussa le Bramante avec une telle ardeur, qu'en moins de huit ans (de 1505 à 1514) l'hémicycle du chœur s'élevait jusqu'à l'entablement, et les quatre grands arcs qui devaient porter le dôme étaient voûtés. Mais une telle précipitation devait compromettre la solidité, l'édifice s'affaissa sous son propre poids et se fendit de toutes parts ; le Bramante vit son œuvre menacer ruine et en mourut de chagrin. Il fallut réparer et consolider les murs jusqu'aux fondements, le plan primitif fut modifié, chacun des architectes qui se succédèrent y mit du sien, et l'effet général en souffrit; aussi, lorsqu'on voit Saint-Pierre pour la première fois, on n'en comprend pas tout d'abord l'immensité, et tel édifice gothique qui, mis à côté, paraîtrait un jouet d'enfant, produit une impression de grandeur plus saisissante.

Nous qui sommes habitués à nos cathédrales gothiques, nous sommes déroutés tout d'abord par la simplicité de lignes de la façade de Saint-Pierre ; mais bientôt la noblesse et le grandiose de l'ensemble, la hardiesse et le colossal de la coupole de Michel-Ange s'imposent à l'esprit, et l'on finit par admirer sans réserve.

Quelque attrayant que puisse être ce sujet, je n'ai point à décrire ici les merveilles de ce temple unique au monde, qui n'a pas coûté moins de 730 millions de notre monnaie; il faudrait un volume pour analyser ses richesses et sa magnificence, ses marbres, ses bronzes, ses dorures, ses mosaïques, ses colonnes de porphyre, de jaspe, de lapis-lazzuli, ses autels tout scintillants d'or, d'argent et de pierreries. Je veux seulement parler de ses richesses artistiques, et signaler quelques-unes de ses innombrables statues, quelques-uns de ses magnifiques mausolées.

Dans la première chapelle à droite se trouve la fameuse *Pieta* de Michel-Ange. On appelle *Pieta*, en italien, le groupe qui représente la sainte Vierge tenant sur ses genoux le corps de son fils; Michel-Ange n'avait que vingt-quatre ans lorsqu'il fit cet ouvrage, et l'on y trouve déjà ce cachet d'individualité qu'il a imprimé à ses œuvres, et qui les fait reconnaître si facilement. Le corps du Christ est peut-être un peu maigre, mais d'une pureté de formes irréprochable, et le laisser-aller de ce corps mort est d'une extrême vérité; la tête de la Vierge est empreinte de cette douleur immense, mais résignée, qui convient à la mère du Sauveur; ses vêtements l'enveloppent de plis d'une noble simplicité. Il y a aussi dans ce marbre un précieux de fini qu'on ne rencontre point dans les autres ouvrages de Michel-Ange; il avait été commandé par le cardinal de Villiers, abbé de Saint-Denis, et ornait la chapelle des Français dans l'ancienne basilique. Il excita, lorsqu'il y fut exposé,

une admiration que prouvent, du reste, les nombreuses imitations qui en furent faites ; ainsi on en fit une copie en bronze pour Saint-André della Valle, Nanni di Baccio Bigio en fit une autre pour l'église de l'Anima, et Ceco Bigio une troisième qui est à l'église de San Spirito à Florence. Les contemporains ne lui reprochaient qu'une seule chose, c'est que la figure de la Vierge avait un trop grand air de jeunesse; à quoi Michel-Ange répondait, suivant Condivi : « que les femmes qui vivaient dans la chasteté se conservaient jeunes beaucoup plus longtemps que les autres, et que cela était bien plus vrai pour la sainte Vierge que pour quelque autre que ce fût. » La *Pieta* est le seul des ouvrages de Michel-Ange qui soit signé; on raconte à ce sujet que le grand homme entendit un jour des Milanais attribuer ce groupe à un certain Gobbo, leur concitoyen, et que s'étant éloigné sans rien dire, il revint la nuit avec une lanterne et grava en grandes lettres sur la ceinture de la Vierge ces mots qu'on y voit encore : *Michelangelus Bonarotus. Floren.*

Dans la chapelle du Saint-Sacrement, qui fait face à celle des chanoines, deux tombeaux sont intéressants à divers titres : l'un, celui de Sixte IV, en bronze, orné de bas-reliefs, est un ouvrage des plus remarquables d'Ant. Pallajuolo; l'autre est celui de Jules II, qui avait commandé à Michel-Ange le mausolée le plus magnifique qui ait jamais été conçu, et qui n'y fut pas enterré.

Plus haut, en remontant toujours à droite, on trouve

le mausolée de Clément XIII Rezzonico, de Canova, le plus beau qui soit à Saint-Pierre. Le vénérable pontife est à genoux, priant ; sa prière est ardente, et l'expression de foi de son visage, admirable. A ses pieds sont les grandes figures de la Religion, couronnée d'une auréole, et du génie de la mort, un peu efféminé, mais plein de grâce. Deux lions gardent l'entrée du tombeau « et mêlent leur majestueuse terreur aux allégories qui environnent la statue agenouillée. L'art antique n'a rien à leur opposer ; c'est la nature dans sa plus grande beauté, dans toute sa puissance [1]. » Nous arrivons enfin à la chaire de Saint-Pierre, supportée par les quatre docteurs de l'Église grecque et latine : ces figures gigantesques sont du Bernin, et l'on a critiqué avec raison leur maniérisme ridicule, en disant qu'ils avaient plutôt l'air de danseurs que de docteurs. Le mausolée de droite est aussi du Bernin, mais celui de gauche, celui de Paul III Farnèse, est d'une bien autre valeur ; la statue du pontife, en bronze, debout et bénissant, est pleine de noblesse et de caractère. Mais ce qui attire tout d'abord l'attention et force les plus froids à admirer, c'est la figure de la Justice, couchée sur la base du monument. Elle a été exécutée par Guillaume della Porta, sur les dessins de Michel-Ange, et il est impossible de rêver rien de plus gracieusement beau que cette jeune fille, dont les formes voluptueuses contrastent d'une manière frappante

Coindet.

avec le corps décharné de la vieille femme qui lui fait pendant, et représente la Prudence. La tête de la Justice caractérise à merveille le type si fin et si distingué de la renaissance; ses cheveux doucement ondulés, et qu'on devine blonds, accompagnent gracieusement l'ovale allongé du visage; les yeux sont demi-voilés, le nez un peu long et légèrement aquilin, la bouche d'un dessin fier et hardi; l'ensemble d'une distinction sans pareille. La pose est naturelle, pleine de souplesse et de *morbidezza*. Malheureusement, une affreuse chemise de zinc blanchi a été ajoutée par le Bernin; la statue était absolument nue, et l'on a trouvé que cette nudité n'était pas à sa place dans une église; j'en conviens; mais pourquoi ne pas remplacer cette merveille par une copie aussi vêtue qu'on voudra, et ne pas mettre l'original au musée du Vatican, en la restituant à sa beauté et à sa nudité primitives?

En redescendant maintenant de l'autre côté de la nef, on voit, près du tombeau d'Alexandre VIII, au-dessus d'un autel, un beau bas-relief qui représente saint Léon allant au-devant d'Attila; il est de l'Algarde, sculpteur bolonais du XVII siècle.

Le tombeau de Léon XI est aussi de lui; on y remarque surtout un bas-relief qui rappelle l'abjuration de Henri IV; ce fut Léon XI, en effet, qui, lorsqu'il n'était que le cardinal Alexandre de Médicis, fut envoyé en France pour recevoir cette abjuration.

Plus loin, au-dessus d'une porte de sortie, est le tombeau d'Alexandre VII, le dernier ouvrage du Bernin;

la Justice et la Prudence, la Charité et la Vérité, accompagnent la statue du pontife. Le Bernin est le Rubens de la sculpture ; il aime les formes opulentes, les chairs plantureuses.

En bas, la figure saisissante de la Mort, armée de son sablier vide, soulève la draperie de jaspe, et vient nous rappeler que son pouvoir s'étend jusque sur le pape.

Tout en bas de la nef, un monument bien simple attire l'attention par sa simplicité même ; il est de Canova : « C'est là dedans, dit Robello, qu'une des anciennes dynasties royales de l'Europe est venue accomplir sa destinée. C'est là qu'elle a renfermé toutes ses espérances et toutes ses illusions. Au sommet de cette tour, on voit un père et ses deux enfants, c'est Jacques III et ses deux fils, Charles III et Henri IX, les derniers rejetons de la famille des Stuarts. Les deux génies en pleurs qui veillent aux portes du tombeau sont des modèles de grâce, de pureté et d'expression. Leur nudité fut couverte en 1850 par une espèce de jupon qu'on leur a attaché autour du corps. »

En pénétrant dans la nef, la première statue qu'on y remarque, est le *Saint Pierre* en bronze, objet de la dévotion du monde entier, et dont le pied est déjà à moitié usé par les lèvres des pèlerins. Parmi les nombreuses statues qui peuplent la basilique, fort peu méritent d'être admirées ; elles appartiennent à cette école maniérée que David appelait la queue du Bernin ; j'en citerai deux seulement : le *Saint Bruno* de Stodtz et

le *Saint André* de notre compatriote François Quesnoy.

Ce qui frappe plus que les statues, ce sont ces confessionnaux épars çà et là, sur lesquels on lit ces mots grandioses : *Langue d'Italie, langue de France, langue d'Allemagne, langue d'Espagne*, etc. Dans ces confessionnaux se tiennent des prêtres de ces différentes langues, armés d'une longue perche dont ils frappent les pénitents après la confession.

Je ne décrirai point ici les célèbres mosaïques, reproductions des tableaux célèbres dont j'ai parlé dans le cours de cet ouvrage; quelques-unes, comme la *Sainte Pétronille* et la *Communion de saint Jérôme*, sont vraiment étourdissantes de vérité; on croit voir les tableaux, et ce n'est qu'en s'approchant de très-près, qu'on reconnaît le brillant et le travail de la mosaïque[1].

Il faut encore visiter la sacristie, où l'on conserve le trésor de la basilique; on y remarque la dalmatique de Léon III qui servait au couronnement des empereurs, des candélabres de vermeil de Benvenuto Cellini, de Gentili, de Pollajuolo. On y voit aussi quelques tableaux de Giotto, du Fattore, de Lorenzo Sabatini et un entre autres, fort original, d'Ugo de Carpi, peint avec le doigt, *senza penello*, comme il est écrit sur le panneau. Je termine par une petite citation de statistique : on compte à Saint-Pierre onze coupoles, quarante-cinq autels, soixante-quatorze mosaïques, trois cent quatre-vingt-neuf statues, sept cent quarante-huit

[1] Chacune des grandes mosaïques revient à 150,000 francs !

colonnes, cent vingt et une lampes brûlant continuellement. Enfin, le Saint-Pierre aérien est un véritable monde habité par une population d'ouvriers qu'on appelle *San Petrini,* qui s'y succèdent de père en fils, et qui ont leurs lois et leurs règlements particuliers.

SAINT-JEAN DE LATRAN

Si la basilique de Saint-Pierre l'emporte sur les autres par la richesse et la grandeur, elle le cède néanmoins à Saint-Jean comme importance religieuse. Saint-Jean de Latran, en effet, est la véritable cathédrale de Rome ; là, le pape est évêque, primat et patriarche ; aussi cette église vénérable est-elle, comme le porte l'inscription de la façade, la première église du monde : *Sacrosancta Lateranensis ecclesia, omnium urbis et orbis ecclesiarum mater et caput.*

La basilique primitive exista jusqu'au XIV^e siècle ; à cette époque, elle fut brûlée deux fois (1308-1361). Clément V en commença la reconstruction, et tous les papes qui se sont succédé ont ajouté quelque chose, peu ou beaucoup, à l'église sacro-sainte. Sous Innocent X, elle menaçait ruine, aussi fut-il question de la démolir ; pourtant Borromini se chargea de la consolider, et c'est lui qui enveloppa ses colonnes, deux par deux, de revêtements de granit, et ménagea ces niches ornées de colonnes en vert antique, où l'on voit les statues des douze apôtres. Ces statues sont assez prétentieuses et maniérées, suivant l'usage du temps ; les

meilleures sont celles de *Saint Thomas* et de *Saint Barthélemy*, du sculpteur français Legros. Les douze niches sont surmontées de bas-reliefs en stuc, exécutés sur des modèles de l'Algarde ; les figures des prophètes qui sont au-dessus ont été peintes par Andrea Procacini, Benefial et Conca, trois peintres romains du siècle dernier ; les moulures du plafond ont été dessinées, dit-on, par Michel-Ange.

Les deux chapelles les plus magnifiques sont la chapelle Corsini et la chapelle Torlonia, qui rivalisent d'un luxe qui, il faut le dire, n'a rien d'artistique. La première, qui est la plus intéressante, a été érigée en 1735, par Clément XII Corsini dont on voit le tombeau à gauche en entrant ; l'urne de porphyre qui contient ses restes est antique ; à droite est le tombeau du cardinal Neri Corsini. La mosaïque de l'autel représente Saint André Corsini, d'après un tableau du Guide.

La chapelle du Saint-Sacrement possède un autel magnifique ; les colonnes de bronze qui portent le fronton viennent, dit-on, du temple de Jupiter Capitolin, et auraient été fondues par Auguste, avec les *éperons* des vaisseaux égyptiens. Les *Quatre Docteurs de l'Eglise* sont de César Nebbia, et l'*Ascension*, du chevalier d'Arpin, dont on voit près de là le tombeau, en face de celui d'Andrea Sacchi. On remarque près de la porte du nord la statue de Henri IV, qui se trouve là en qualité de chanoine de Saint-Jean de Latran ; ce canonicat était en effet un titre héréditaire des rois de

France, et l'ambassadeur de France ne manquait pas, à certains jours fériés, de venir occuper sa stalle. La richesse des reliques de cette basilique dépasse tout ce que l'on peut imaginer : ainsi, le tabernacle gothique que l'on voit entre la nef et le chœur, et qui sert de baldaquin à l'autel papal, renferme la tunique teinte du sang de Notre-Seigneur, le linge dont il essuya les pieds des Apôtres, et les têtes de saint Pierre et saint Paul renfermées dans des boîtes enrichies de diamants qui furent données par Charles V, roi de France.

La façade, bâtie par Clément XII en 1730, a fort grand air, quoique d'un goût assez mauvais, et l'on a du haut de son escalier, ou mieux encore, de l'escalier du triclinium, à gauche, adossé à la chapelle de la *Scala Santa*, une des plus magnifiques vues qui soient à Rome : d'abord les vieilles murailles de la ville du moyen âge et la porte San Giovanni, puis cette admirable campagne de Rome sillonnée de toutes parts par de longues lignes d'anciens aqueducs; au loin, les collines du Latium et les montagnes de la Sabine.

C'est un admirable spectacle, qui retient de longues heures les moins poétiques, et fait rêver. Avec Saint-Jean finit la ville habitée, le désert commence, et les murs d'enceinte n'entourent plus que des terrains vagues, des champs et des vignes !

SAINTE-MARIE MAJEURE

La basilique de Sainte-Marie Majeure est éblouissante par son luxe, plutôt que par ses richesses artistiques, je n'aurai donc pas à en parler longuement. Tous les guides racontent l'histoire de sa fondation, due à un songe miraculeux du pape Libérius et du patricien Jean en 352. Successivement agrandie et restaurée, elle fut presque entièrement reconstruite par Benoît XIV, qui fit bâtir par F. Fuga la façade principale. Sous le portique on voit, à droite, la statue assez ridicule de Philippe IV d'Espagne en empereur romain ; c'est un des bienfaiteurs de l'église, c'est lui qui envoya pour l'orner le premier or rapporté d'Amérique : « Au moyen de cet or, dit Stendhal, cette basilique a l'air d'un salon magnifique et pas du tout du lieu terrible, demeure du Tout-Puissant. » La forme est celle des anciennes basiliques romaines ; trente-six colonnes ioniques de marbre blanc qui proviennent du temple de Junon la divisent en trois parties ; l'attique est décoré de grands carrés de mosaïques du ve siècle, qui ont été restaurées plusieurs fois ; elles représentent des sujets de la Bible, choisis pour réfuter les erreurs des

iconoclastes. Le fond de la tribune est couvert d'une immense mosaïque du xii^e siècle de Mino de Turrita, un des pionniers de la renaissance.

La chapelle Sixtine et la chapelle Borghèse, qui sont en face l'une de l'autre, sont deux églises dans la grande. La première renferme la statue du grand Sixte V, et, en face, le tombeau de Pie V ; la seconde est d'un luxe éblouissant, on a dépensé là des millions en objets d'art et en matières précieuses, et les marbres les plus rares couvrent les murs ; au milieu sont les tombeaux de Paul Borghèse et de Clément VIII, qui l'avait fait cardinal. Parmi les objets d'art, il faut remarquer les fresques qui sont sur les côtés et autour des arcades des fenêtres, et qui sont de la meilleure Guide. L'image de la Vierge qu'on voit au-dessus du manière du maître-autel est une de celles attribuées à saint Luc.

Le chemin planté d'arbres qui va de Sainte-Marie-Majeure à Saint-Jean de Latran, côtoie le mont Esquilin ; c'est là que Mécène avait ses jardins somptueux, c'est là qu'Horace, Virgile, Properce avaient leurs petites maisons. C'était le quartier le plus sain de Rome :

Hunc licet, Exquilis habitare salubribus.

SAINT-PAUL HORS DES MURS

Les trois basiliques dont je viens de parler, bien que superbes et imposantes à divers titres, n'ont pas, il faut l'avouer, cette majesté sévère, cet aspect grandiose qui caractérisent nos sombres églises gothiques ou romanes, et qui forcent les sensations en disposant l'esprit aux émotions religieuses. Les églises de Rome manquent de recueillement, même celle de la Minerve, dont le cachet gothique a été oblitéré par le luxe des marbres et des dorures; une seule pourtant fait exception et produit, avec un style différent, la même impression que les admirables cathédrales de Bourges ou de Cologne, c'est la merveilleuse basilique de Saint-Paul hors des Murs, perdue au milieu d'une campagne aride et désolée par la *malaria*. Rien au dehors n'annonce ses splendeurs, c'est un immense bâtiment sans style, sans façade, flanqué d'un campanile de mauvais goût. Mais à l'intérieur, quelle sévère magnificence, et comme son éternelle solitude la grandit encore! Je ne vanterai point la richesse de ses marbres, ses quatre colonnes en albâtre oriental, ses deux autels en malachite, présents fastueux de souverains étrangers, mais seulement sa grandiose et simple

architecture. Que de fois, adossé contre une des quatre-vingts colonnes qui forment ses cinq nefs, je me suis perdu dans une longue et enthousiaste contemplation de cette forêt de granit, dominée par les grandes mosaïques byzantines de l'abside, au caractère imposant et terrible; là, je passais en revue les vicissitudes de cette église, la plus ancienne de la chrétienté[1], ruinée par les Vandales, détruite par les Sarrasins, renversée par un tremblement de terre, incendiée trois fois, et toujours renaissant de ses ruines plus grande et plus magnifique !

[1] La fondation remonte à Constantin.

SAINTE-MARIE DE LA PAIX

Lorsque l'on arrive devant l'église de Santa Maria della Pace, on se croirait devant un des monuments de l'ancienne Rome; la façade est précédée d'un portique semi-circulaire, à colonnes doriques de travertin, qui lui donne un air tout à fait antique. Elle remonte seulement au xvii^e siècle, et c'est Pierre de Cortone qui en est l'architecte. L'intérieur contient un assez grand nombre de peintures du Josepin, de Carlo Maratta, de Balthazar Peruzzi, de l'Albane : on y voit une madone attribuée à saint Luc, deux belles statues de Maderno et une chapelle dessinée par Michel-Ange, avec des grotesques de Simone Mosca. Mais le grand intérêt de cette église, le grand attrait pour les visiteurs, ce sont les fameuses *sibylles* de Raphaël.

L'emplacement était on ne peut plus fâcheux et incommode : il s'agissait de décorer le cintre de la chapelle Chigi; mais on a vu dans les *stanze* du Vatican que Raphaël se préoccupait peu de ces détails, et qu'il savait tirer parti de l'emplacement de telle manière, qu'il semblait fait pour sa peinture; c'est ce qui est arrivé ici. A droite, la sibylle phrygienne, debout, s'appuie contre le cintre de l'arcade, la tiburtine est assise

à l'extrémité de la fresque, à gauche sont assises les sibylles persique et de Cumes; au-dessus, des génies ailés tiennent des rouleaux de parchemin, sur lesquels sont écrites des prophéties, en caractères grecs. Ce sont là d'admirables créations, et si ces sibylles n'ont pas le grandiose de celles de Michel-Ange à la Sixtine, elles sont, en revanche, d'une noblesse et d'une grâce incomparables. Ce que l'on sait de ces êtres mystérieux est très-vague; ce sont des espèces de mythes qui datent des premiers temps du christianisme, et que l'Église n'a pas adoptés; pourtant elles ont toujours été, à raison même du mystérieux, de l'indéfini de leur existence, un des sujets favoris des peintres du moyen âge.

Au-dessus des sibylles sont les prophètes Daniel, David, Osée et Jonas, d'une composition bien inférieure; il est évident que Raphaël en a fait seulement les cartons. Quant aux sibylles, elles paraissent bien de Raphaël lui-même, quoique Vasari parle de la coopération de Timoteo Viti.

Vasari dit encore que Raphaël fit ces sibylles après avoir admiré les peintures de Michel-Ange à la Sixtine, et que la vue de ces peintures lui fit tout à coup changer sa manière. Il y a là une exagération énorme, conséquence du culte que Vasari a voué à Michel-Ange. Sans doute, la vue des chefs-d'œuvre du Buonarotti a pu avoir une influence réelle sur la manière générale de Raphaël en l'agrandissant, mais qu'elle l'ait changée, voilà où est le faux. Dans les sibylles de la Pace, une seule peut rappeler le style de Michel-Ange, c'est la

vieille sibylle tiburtine qui rappelle assez la persique de la Sixtine; dans ces fresques comme partout, Raphaël est bien resté lui-même. Certes ce ne sont point là de mièvres créatures, de frêles jeunes filles aux minces contours; ce sont de belles et fortes créatures dignes de leur mission, et capables de porter le souffle de Dieu, mais on retrouve en elles toutes les qualités de l'Urbinate : l'expression, la grâce et le charme.

Passavant rapporte, d'après Cinelli, à propos de cette fresque, une anecdote curieuse :

« Raphaël d'Urbin avait peint pour Agostino Chigi, à Santa Maria della Pace, quelques prophètes et quelques sibylles, sur lesquels il avait reçu un à-compte de 500 scudi. Un jour il réclama au caissier d'Agostino le complément de la somme à laquelle il estimait son travail. Le caissier, s'étonnant de cette demande et pensant que la somme payée était suffisante ne répondit pas. « Faites estimer le travail par un expert, répliqua Raphaël, et vous verrez combien ma réclamation est modérée. » Giulio Borghesi (le caissier) songea à Michel-Ange pour cette expertise, et le pria de se rendre à l'église et d'estimer les figures de Raphaël. Peut-être supposait-il que l'amour-propre, la rivalité, la jalousie, porteraient le Florentin à amoindrir le prix de ces peintures. Michel-Ange alla donc, accompagné du caissier, à Santa Maria della Pace, et comme il contemplait la fresque sans mot dire, Borghesi l'interpella. « Cette tête, répondit Michel-Ange en indiquant du doigt une des sibylles, cette tête vaut 100 scudi ! — Et les autres?

demanda le caissier. — Les autres ne valent pas moins. »
Cette scène eu des témoins qui le rapportèrent à
Chigi. Il se fit raconter tout en détail, et commandant
d'ajouter aux 500 scudi pour cinq têtes, 100 scudi pour
chacune des autres, il dit à son caissier : « Va remettre
cela à Raphaël en paiement de ses têtes, et comporte-
toi galamment avec lui afin qu'il soit satisfait ; car s'il
voulait encore nous faire payer les draperies, nous se-
rions probablement ruinés. »

Il ne faut pas manquer, avant de quitter Sainte-Ma-
rie de la Paix, de visiter le charmant cloître du cou-
vent, à double portique de travertin ; ce fut la première
œuvre du Bramante à Rome et l'origine de sa fortune.

SAINT-AUGUSTIN

Lorsqu'après avoir monté le grand escalier de l'église Saint-Augustin [1], on pénètre dans l'intérieur, la première chose que l'on remarque est une madone en marbre, jaunie par le temps, entourée d'*ex-voto* et chargée de couronnes, de colliers, de bracelets, qui scintillent aux lumières des cierges sans nombre, allumés jour et nuit par la piété des fidèles. En la regardant avec attention, on finit par remarquer sous les *ex-voto* une tête délicieuse, des mains admirables, des draperies d'un grand style, et l'on oublie alors les joyaux pour chercher la statue, ou plutôt pour la deviner. C'est une des œuvres les plus remarquables de Sansovino, le célèbre sculpteur vénitien.

C'est dans cette église aussi, sur le troisième pilastre de la nef à gauche, que se trouve le fameux *Prophète Isaïe* de Raphaël, peint dans la manière large et forte de Michel-Ange. Malheureusement, cette fresque, endommagée par un sacristain maladroit qui voulait la nettoyer, a été restaurée par Daniel de Volterre, disciple et imitateur de Michel-Ange, de sorte qu'il est assez difficile de retrouver Raphaël sous cette restauration. En tout cas, il est évident qu'il a cherché ici à imiter le style de Michel-Ange, et il y a réussi, mais sans atteindre toutefois ce caractère de grandeur formi-

[1] Bâtie à la fin du xv^e siècle par le cardinal d'Estouteville, ministre de France.

dable qui saisit l'imagination dans les prophètes de la Sixtine ; c'est ce dont ne veulent pas convenir ses admirateurs quand même, qui prétendent qu'il s'est montré ici supérieur au Buonarotti.

Parmi les curiosités de Saint-Augustin, il faut citer : une Vierge attribuée à saint Luc et apportée à Rome après la prise de Constantinople, elle est placée au-dessus du maître-autel ; plusieurs tableaux du Guerchin, entre autres un *Saint Augustin* un peu noir, mais d'une grande tournure ; enfin, dans la dernière chapelle en sortant à droite, un tableau de Michel-Ange de Caravage, les *Pèlerins de Lorette*, d'une exécution brutale, mais d'une incroyable puissance de clair-obscur. Comme toujours, le Caravage y fait bon marché de la distinction, et ses pèlerins sont des malandrins échappés de la cour des Miracles, mais l'enfant Jésus est admirable de tout point. Dans la neuvième chapelle, une fresque de Lanfranc rappelle une des anecdotes les plus connues de la vie de saint Augustin : un jour que ce grand docteur méditait au bord de la mer et s'efforçait de sonder le mystère de la sainte Trinité, il vit un enfant, qui avait fait un trou dans le sable, et y apportait sans relâche de l'eau avec une coquille. « Que veux-tu faire là ? lui demanda-t-il. — Je veux, répondit l'enfant, mettre dans ce trou toute l'eau de l'Océan. » Et comme saint Augustin cherchait à lui faire comprendre l'impossibilité de son entreprise : « Sachez, reprit l'enfant, que j'aurai accompli mon dessein avant que vous ayez trouvé ce que vous cherchez. »

SAINTE-MARIE DU PEUPLE

Cette église est intéressante, surtout à cause de la chapelle Chigi, où Raphaël se montre à la fois architecte, peintre et *sculpteur*. C'est la deuxième à gauche en entrant, et ce fut une des premières constructions exécutées sur ses plans. « Il paraît, dit M. Passavant, que selon le plan de Raphaël, cette coupole devait contenir en mosaïque l'histoire d'Adam, depuis sa création jusqu'à sa chute; puis la prophétie de la venue du Christ, représentée par quatre statues de prophètes en marbre, qu'il voulait sculpter lui-même; et enfin, au-dessous, l'accomplissement de cette prophétie, en trois grandes peintures murales. Mais tous ces projets ne devaient point se réaliser. Raphaël n'exécuta que l'image du Créateur, sur fond d'or, avec les figures allégoriques du soleil, de la lune et des planètes, d'après les fictions de Dante. Des statues, il ne termina que le Jonas, et ne toucha point à l'Élie, que le sculpteur Lorenzetto avait ébauché, car Raphaël et Agostino Chigi moururent tous deux en avril 1520. Plus tard on reprit les travaux de cette chapelle. Sebastiano del Piombo y peignit la *Naissance de la Vierge*, à l'huile. sur le mur du centre, et Francesco Salviati,

en 1554 seulement, l'*Histoire de la Création* et le *Premier péché*, à fresque, dans la coupole. Plus tard encore Bernini érigea le tombeau de Chigi, et ajouta deux prophètes au Jonas et à l'Élie. »

Raphaël a-t-il exécuté *lui-même* la statue du Jonas, ou l'a-t-il fait exécuter d'après ses dessins par Lorenzetto ? voilà une question qui a été très-controversée et qui ne sera jamais résolue. Il est certain que si l'on compare la *Madonna del Sasso*, que Lorenzetto exécuta pour le tombeau de Raphaël, à la statue de *Jonas*, on est frappé de l'infériorité de la première; d'un autre côté, la présence assidue de Raphël, tant que dura l'exécution du *Jonas*, suffirait à expliquer la perfection de celle-ci; mais, en somme, pourquoi ne pas croire que Raphaël y ait mis la main, dans un temps où tous les peintres était sculpteurs?

L'église de *Santa Maria del Popolo* est très-riche en peintures du Pinturicchio : la première chapelle en entrant, la troisième, la quatrième et la voûte du chœur sont couvertes de ces fresques, qui, à la naïveté de l'ancienne école, unissent un sentiment très-avancé de l'art, un coloris très-riche, une science précoce du dessin et de la perspective, et un art d'arrangement dans les draperies qui n'a guère été dépassé.

La septième chapelle a pour tableau d'autel, une *Assomption* d'Annibal Carrache et deux peintures murales de Michel-Ange de Caravage; celle de gauche, le *Crucifiement de Saint Pierre*, est très-originale de disposition et d'un ton magnifique; l'autre, *Saint*

Paul frappé de cécité, est plus belle encore et d'une exécution plus énergique : saint Paul est étendu à terre entre les jambes de son cheval, qui tient toute la toile; la composition est très-simple, mais d'une grande tournure, et tout à fait exempte de cette vulgarité qu'on a souvent reprochée, avec raison, à Michel-Ange de Caravage.

Enfin dans la chapelle Cibo, si riche en marbres précieux, il faut voir la *Conception* de Carlo Maratta; l'ensemble est un peu cru de ton, mais la disposition est simple et noble, et les personnages se détachent à merveille les uns des autres; le pape qui écrit est surtout très-beau de mouvement. Si l'on veut bien voir ce tableau, il faut se reculer à gauche, à peu près vers les deux tiers de la nef; de là, encadré par les seize colonnes de jaspe de la chapelle, il produit vraiment un effet de perspective saisissant.

Si l'on est assez heureux pour visiter l'église dans un moment où les moines à qui elle appartient ne chantent pas leurs offices, on pourra pénétrer dans le chœur, et derrière l'autel, à droite et à gauche, admirer deux tombeaux de Sansovino, le grand sculpteur vénitien du xve siècle. Au-dessus du maître-autel on conserve une des *Vierges* attribuées à saint Luc qui est en grande vénération à Rome.

ÉGLISE DE SAINT-GRÉGOIRE ET CHAPELLE DE SAINT-ANDRÉ

C'est là un des pèlerinages les plus intéressants de Rome, au triple point de vue du souvenir historique, de la légende et de l'art; là se trouvait la maison de saint Grégoire le Grand, qu'il transforma en couvent; là on voit ce fameux *Triclinio* dont je parlerai tout à l'heure; là enfin, dans la chapelle de Saint-André, sont les fresques célèbres du Dominiquin et du Guide, dont la comparaison a soulevé tant de controverses.

La grande figure de saint Grégoire le Grand est une des plus intéressantes et des plus sympathiques de l'histoire des papes. Comme saint, c'est le modèle accompli de l'humilité chrétienne et de la charité; comme pape, c'est un grand homme dans toute l'acception du mot, grand esprit, grand législateur, grand administrateur.

Il était né en 540; son père Gordien, qui était sénateur et très-riche, se retira du monde après la naissance de son fils et devint *régionaire*, c'est-à-dire un des sept diacres chargés de veiller sur les pauvres et les hôpitaux; sa mère Sylvie renonça aussi au monde et se fit religieuse. Le jeune Grégoire étudia avec ardeur la

grammaire, la philosophie, la rhétorique, et à trente-quatre ans il fut nommé préteur, ou premier magistrat de la ville de Rome. Riche et d'une naissance illustre comme il était, il pouvait arriver aux plus hautes fonctons, mais l'ambition n'était pas son fait, et la grandeur lui pesait. Son père mort, il fonda des monastères en Sicile, où étaient la plupart de ses biens, et transforma en couvent le palais paternel au mont Scaurus, en face du palais des Césars, ne s'y réservant qu'une humble cellule; c'est là qu'on vint le chercher pour l'élever au trône de Saint-Pierre. Il lutta d'abord contre les vœux de Rome tout entière; puis enfin sacrifiant ses goûts de simplicité et de tranquillité aux volontés de la Providence, il céda, mais non sans regrets : « Je suis tellement accablé de douleur, écrivait-il au patrice Narsès, que je puis à peine parler. Mon esprit est environné d'épaisses ténèbres; je ne vois rien que de triste, je ne trouve que dégoût et affliction dans tout ce qui paraît agréable au reste des hommes. »

En ce moment l'Italie était aux abois; la domination des empereurs de Byzance était une charge sans compensation. Du haut des remparts de Ravenne, les exarques contemplaient, sans chercher à les adoucir, les maux sans nombre de l'Italie; c'était une réunion épouvantable ; la peste, la famine, les invasions de barbares, en un mot, tous les fléaux réunis. Saint Grégoire entreprit de soulager cette effroyable misère. « Il voyait le monde crouler, il croyait que les derniers jours étaient venus. Néanmoins, il ne refusa pas

le labeur. D'une main, il empêchait Rome de disparaître ; de l'autre, il jetait par delà les mers, dans l'île lointaine des Bretons, la semence d'où naîtrait bientôt un nouveau peuple catholique. Il luttait contre la peste, contre les tremblements de terre, contre les barbares hérétiques et les barbares idolâtres, contre le paganisme mort et infect, mais qui restait à ensevelir ; il luttait contre son propre corps, faible et accablé de maladies : et l'on peut dire que l'âme seule de Grégoire était la seule chose entièrement saine qui fût dans le genre humain. Grégoire est le fondateur apparent du pouvoir temporel, et l'un des modèles parfaits du prince chrétien [1].

L'humilité de saint Grégoire était excessive ; rien n'était simple comme sa vie ; en ce temps-là, où le luxe de la domesticité était le plus répandu, parce qu'il était le moins coûteux, il n'avait que le nombre de serviteurs strictement nécessaire pour son service personnel, et son palais était toujours ouvert à tous ; enfin, lorsqu'il correspondait avec l'empereur, il répondait à ces lettres où le souverain employait tous les titres fastueux du Bas-Empire, en prenant celui de : *Servus servorum Dei*, qui devint une formule pour ses successeurs. Sa charité n'était pas moins grande ; il aimait les pauvres, qu'il appelait ses *pères*, et ne mangeait jamais qu'après avoir donné une partie de ce qu'on servait à sa table.

[1] VEUILLOT, *le Parfum de Rome.*

Voilà tous les souvenirs, les uns touchants, les autres grandioses, que rappelle cette petite église de Saint-Grégoire, bâtie sur l'emplacement même du couvent du mont Scaurus, et où l'on voit encore la cellule qui fut témoin des méditations du grand pape.

L'église, bâtie au vııı^e siècle par saint Grégoire II. a été depuis lors si souvent restaurée, qu'il ne reste guère de la construction primitive que les seize colonnes en granit égyptien qui forment la nef. Elle ne contient non plus rien d'intéressant en fait d'art, si ce n'est un tableau de Battoni, représentant la *Vierge* entourée de tous les saints de l'ordre des Camaldules, auquel appartient l'église. On a enlevé et vendu, au siècle dernier, un magnifique tableau d'Annibal Carrache qui ornait la chapelle de Saint-Grégoire; celui qu'on y voit aujourd'hui n'en est qu'une copie. On a enlevé aussi le tombeau, ou tout au moins l'inscription du tombeau de la célèbre *Imperia*, si célèbre par sa beauté, son esprit et sa fin prématurée, et qui fut la Ninon de Lenclos du siècle de Léon X. Cette curieuse inscription était ainsi conçue :

> Imperia, cortisana romana
> Quæ digna tanto nomine
> Rara inter homines forma specimen dedit,
> Vixit annos XXVI dies XII,
> Obiit MDXI, die XV augusti.

En sortant de l'église, on voit à droite sous le portique, une grille qui donne entrée dans un jardin où se trouvent trois chapelles : celle du milieu fut con-

sacrée par saint Grégoire le Grand à saint André ; là, sont les fresques célèbres du Dominiquin et du Guide, représentant, l'une la *Flagellation de saint André*, l'autre *Saint André adorant la croix*.

Les opinions sont fort partagées sur le mérite comparatif de ces deux fresques, et chacun juge d'après ses instincts et ses préférences. Il est certain que comme style, comme dessin surtout, le tableau du Dominiquin est supérieur à l'autre, qui, d'un autre côté, plaît davantage par ses tons forts et colorés. Annibal Carrache penchait pour le Dominiquin et disait : « que la peinture du Guide était celle d'un maître, et celle du Dominiquin d'un élève qui en savait plus que le maître. » Lanzi raconte qu'une vieille femme qui visitait la chapelle avec un enfant, s'arrêta longtemps devant la fresque du Dominiquin, montrant et expliquant les détails à son compagnon, et qu'arrivée devant le tableau du Guide, elle ne fit qu'y jeter un coup d'œil et passa outre, « ce qui fit, dit Lanzi, qu'Annibal Carrache, informé du fait, donna la préférence au premier. »

La fresque du Dominiquin a beaucoup souffert de l'humidité, beaucoup plus que celle du Guide, et il est à craindre qu'il n'en reste bientôt plus rien. Il en est de même d'une charmante peinture du Pomarancio, d'un coloris vif et brillant, qui surmonte l'autel.

Dans la seconde chapelle, à droite, dédiée à sainte Sylvie, mère de saint Grégoire le Grand, on voit une belle statue de la sainte, par Cordieri ; la voûte, peinte par le Guide, représente, comme celle de la chapelle du

Quirinal, le *Père Éternel entouré d'un concert de séraphins.*

Enfin, dans la troisième chapelle, dédiée à *sainte Barbe*, se trouve le fameux *triclinio*, table de marbre à laquelle se rattache un des plus touchants souvenirs de la vie de saint Grégoire. Il avait l'habitude de servir chaque jour, de ses mains, autour de cette table, un repas à douze pèlerins, en souvenir des douze apôtres. Or un jour, il remarqua qu'au lieu de douze pèlerins il y en avait treize ; il continua à servir, mais, le repas fini, il s'approchait du treizième pèlerin pour lui demander l'explication de sa présence, lorsque tout à coup celui-ci se transforma, une beauté divine resplendit sur son visage, une lueur céleste l'enveloppa : c'était un ange envoyé de Dieu. C'est depuis lors que le pape sert lui-même à table treize pèlerins le jeudi saint dans la basilique de Saint-Pierre. Une très-bonne fresque de Viviani représente ce fait miraculeux.

SAINT-PIERRE-ÈS-LIENS

L'église de San-Pietro in Vincoli est une de celles qui offrent le plus d'attrait au voyageur; c'est là qu'on conserve les chaînes miraculeuses de saint Pierre, c'est là aussi que l'on admire le célèbre *Moïse* de Michel-Ange; c'est tout près de là encore, sur l'emplacement de la rue Saint-François-de-Paule, que se trouvait la *via Scelerata*, où Tullie fit passer son char sur le corps de son père, Servius Tullius, assassiné par Tarquin : trois motifs de curiosité différents.

La statue de *Moïse* faisait partie du monument de Jules II; j'ai raconté plus haut l'histoire de ce mausolée[1] qui fut la cause première de la construction de Saint-Pierre, et qui resta toujours à l'état de projet, quel que fût d'ailleurs le désir de Michel-Ange de le mettre à exécution. Le *Moïse* est une des huit statues colossales qui devaient surmonter le tombeau; le monument qu'on voit aujourd'hui à Saint-Pierre-ès-Liens n'est donc qu'un fragment très-incomplet du projet primitif, et qui ne fut achevé qu'en 1550. Il se compose, outre la statue de *Moïse*, de deux figures représentant

[1] Voyez page 54 et suivantes.

l'une la *Vie active*, l'autre la *Vie contemplative*, achevées par Raphaël de Montelupo, d'une Vierge d'après un dessin de Michel-Ange, et de la figure couchée du pape, par Maso del Bosco [1].

Les opinions les plus contradictoires ont été émises sur le *Moïse*, cette œuvre sublime du grand Buonarotti ; longtemps on l'a méprisé et oublié, et ce n'est que depuis le commencement de ce siècle, que la mode (car il y a une mode, hélas! en fait d'art) l'a remis en évidence. Tous les esprits ne sont pas capables de comprendre le caractère de grandeur formidable et surhumain de cette statue : pour beaucoup de gens, le sublime touche au ridicule, et puis la statue n'est pas là à sa place, elle était destinée à faire partie d'un ensemble, et d'un ensemble gigantesque, voilà ce qui peut expliquer, jusqu'à un certain point, l'oubli dans lequel on l'a laissée pendant un temps. Ici, elle écrase tout le reste, on ne voit qu'elle, et oubliant les autres, on se perd dans la contemplation de cette grande figure du législateur hébreu, qui a vu Dieu face à face sans être ébloui, qui a entendu sa voix sans trembler, et dont les traits ont gardé l'empreinte terrible du Sinaï.

Dans la petite chapelle qui est à gauche du mausolée, on voit une *Sainte Marguerite* du Guerchin, d'un fini

[1] Voyez Vasari. Trois figures existent encore qui étaient destinées au mausolée de Jules II : une *Victoire* qui est au palais Vieux à Florence, et ces deux admirables *captifs* que nous possédons au Louvre.

et d'un modelé exquis. On raconte que poursuivi à la suite d'une querelle, le Bolonais s'était refugié dans ce couvent, dont le supérieur était son ami, et, obligé de rester là jusqu'à ce que l'affaire fût assoupie, il fit ce tableau par reconnaissance et par passe-temps. Il y a dans la première chapelle, à droite, un *Saint Augustin* du même maître, mais de sa première manière, du temps où imitant Michel-Ange de Caravage, il cherchait l'effet quand même, par des oppositions brutales de noirs et de lumières.

Si vous visitez la sacristie, le custode vous montrera une œuvre de jeunesse du Dominiquin, la *Délivrance de saint Pierre;* il vous montrera aussi la fameuse *Speranza* du Guide, précieusement encadrée et mise sous verre, mais ne vous y laissez pas prendre : malgré ce luxe de mise en scène, ce n'est qu'une copie, l'original a été vendu récemment.

SAINTE-MARIE DE LA MINERVE

L'église de la Minerve, qu'on appelle ainsi parce qu'elle a été bâtie sur l'emplacement du temple de Minerve érigé par Pompée, est la seule église gothique qui soit à Rome, et encore les trop riches restaurations qu'elle a subies, les marbres et les dorures lui ont-ils fait perdre beaucoup de son caractère. Le style gothique exige la plus grande simplicité, le papillotage des couleurs et du clinquant annihile l'effet grandiose des lignes, et c'est leur nudité même qui fait la beauté de nos cathédrales.

Un des principaux attraits de la Minerve, c'est le *Christ* de Michel-Ange, que l'on voit devant l'autel à gauche; œuvre relativement ignorée pourtant, car il n'est pas de mode de l'aller visiter comme le *Moïse* de Saint-Pierre-aux-Liens par exemple, que le voyageur le plus superficiel se ferait un scrupule de ne pas voir, quitte à ne pas le comprendre.

Le *Christ* de Michel-Ange n'est pas le Christ ordinaire portant humblement sa croix; il est debout et fier, et a quelque chose de l'aspect terrible de celui du *Jugement dernier ;* mais il est d'une parfaite élégance de formes, avec cet aspect de grandeur et de force qui

caractérise les sculptures du Buonarotti. Cette statue d'un précieux fini est l'objet d'une grande dévotion, et l'on a dû remplacer par un pied de bronze le pied droit, usé par les baisers.

Tout près de là, dans un couloir qui conduit à une sortie latérale, à côté de deux mausolées magnifiques blasonnés sur toutes les faces et qui sont ceux de deux cardinaux aujourd'hui parfaitement oubliés, est une humble pierre sépulcrale qui représente un moine dominiquin sculpté en bas-relief: c'est le tombeau de Fra Beato Angelico de Fiesole, mort en 1445. Celui-là était le peintre religieux par excellence, et s'il s'est montré si sublime dans l'expression de la foi et de la sainteté, c'est qu'il avait lui-même la foi et qu'il était saint. Comme le dit l'inscription latine de son tombeau : « ce n'est point seulement parce qu'il fut un autre Apelles qu'il mérita l'admiration du monde entier, mais aussi parce que tout l'argent que lui rapportait son pinceau était donné aux serviteurs du Christ, et que si chacune de ses œuvres lui était comptée en gloire sur la terre, elle lui était aussi comptée en sainteté dans le ciel. »

On peut voir, dans l'église même de la Minerve, plusieurs tableaux de Beato Angelico, entre autres le tableau d'autel de la chapelle des Caraffa, *Saint Thomas d'Aquin*. Les fresques de cette chapelle qui représentent des *traits de la vie de saint Thomas d'Aquin*, sont de son contemporain, Filippo Lippi, un grand peintre aussi, celui-là, mais dans un tout autre genre; son tempérament fougueux ne pouvait s'accommoder

du style mystique de l'Angelico, et il se fait remarquer par une composition hardie, une touche libre et facile, un sentiment précoce du naturalisme.

L'église est remplie de tombeaux d'hommes célèbres, et quelques-uns sont remarquables par leur richesse ou par leurs sculptures. J'ai déjà parlé des deux tombeaux des cardinaux Pimentelli et Alexandrini, dont le premier est du Bernin; dans le chœur, derrière le maître-autel, sont les mausolées de Léon X et de Clément VII, exécutés par Baccio Bandinelli. Il faut citer encore ceux d'Urbain VII, dont la statue est de Buonvicino, et celui de Clément VIII, dans la petite nef de droite; enfin, le tombeau de Guillaume Durand, un évêque français, orné de précieuses mosaïques.

SAINT-CHARLES AI CATENARI

Cette église est une de celles qu'il faut voir ; la façade, de **J.-B.** Soria, est fort belle, la coupole est une des plus grandes de Rome, et l'intérieur, qui forme la croix grecque, est fort riche en marbres précieux et orné de belles fresques, parmi lesquelles les *Quatre vertus cardinales*, du Dominiquin, dans les pendentifs de la coupole ; la *Charité* surtout, sous la forme d'une belle jeune femme qui presse des deux mains sa gorge divine, est d'une couleur magnifique et d'une exécution digne du *Saint Jérôme*. Dans les deux chapelles qui se font face, au milieu de l'église, on voit deux tableaux intéressants à divers titres : l'un, le *Martyre de saint Biago*, par Brandi, est une des œuvres rares où cet élève de Lanfranc a donné la mesure de son talent ; il rappelle ici la manière forte, le coloris puissant de Michel-Ange de Caravage ; l'autre est la *Mort de sainte Anne*, d'Andrea Sacchi ; du style, mais pas de coloris.

Au-dessus du maître-autel est un tableau de Pierre de Cortone, la *Procession de saint Charles Borromée*, que je n'ai pu voir à cause du mois de Marie. En quoi le mois de Marie exige-t-il que ce tableau soit

couvert d'un voile bleu? voilà ce que je n'ai pu comprendre; les voyageurs, les artistes y perdent, et le culte de la sainte Vierge n'y gagne assurément rien.

Heureusement, on peut toujours voir, dans la sacristie, une fresque du Guide fort endommagée, et représentant le portrait de *saint Charles* : c'est une de ces têtes au regard céleste, vues en raccourci, comme le Guide excellait à les faire.

SAINT-LOUIS DES FRANÇAIS

Non loin de là, près de la poste, se trouve notre église nationale de Saint-Louis, bâtie par Marie de Médicis. Sa façade en travertin, qui réunit les deux ordres dorique et ionique, ne manque pas d'une certaine tournure, bien que les statues qui les décorent soient d'une assez pauvre exécution ; les bornes qui garnissent le bas de l'escalier, et dont quelques-unes sont en porphyre, sont des fragments de colonnes antiques.

L'intérieur, tout resplendissant de marbres précieux, est rempli de tombeaux et d'inscriptions funéraires, touchants souvenirs des Français morts à Rome. Rien ne rend une église intéressante comme les tombeaux ; ces souvenirs de tous les temps et de toutes les conditions nivelées par la mort, frappent vivement l'imagination. Les plus remarquables sont ceux de Claude Lorrain, de Mme de Montmorin, des cardinaux d'Ossat, de Bernis, de la Trémoille et de la Grange d'Arquian.

Dans la deuxième chapelle à droite, est une série de fresques du Dominiquin représentant la *Vie de sainte Cécile*, d'une admirable expression mais manquant de cette distinction qui a si souvent fait défaut au maître bolonais ; de plus, elles ont été altérées par plusieurs restaurations successives. Le tableau de l'autel est une copie, par le Guide, de la célèbre *Sainte Cécile* de Raphaël. Les peintures de la voûte sont de Natoire.

ÉGLISE DES CAPUCINS

Bien qu'appartenant à un ordre mendiant, l'église des Capucins renferme quelques tableaux de maîtres qu'il faut voir; elle a été bâtie par le cardinal Barberini, capucin, frère d'Urbain VIII, dont le tombeau est placé devant le maître-autel avec cette inscription : *Hic jacet pulvis, cinis et nihil.*

Dans la première chapelle à droite est un des plus beaux tableaux du Guide : *Saint Michel,* sous la figure d'un beau jeune homme blond d'une élégance suprême, magnifique de mouvement et de couleur. Dans la troisième chapelle on voit un *Saint Antoine*, donné par le Dominiquin aux capucins; l'expression extatique en est on ne peut plus touchante, et la tête de l'ange, charmante et pleine de distinction.

Une fresque du même maître et qui représente le même sujet décore la chapelle suivante. La cinquième et la sixième renferment deux tableaux d'André Sacchi; le premier rappelle un épisode très-dramatique de la vie de saint Antoine : un père avait été accusé injustement d'avoir assassiné son fils; saint Antoine, convaincu de son innocence, fit déterrer le corps du jeune homme, et lui prenant la main lui ordonna de révéler la vérité; le second représente la

Vierge et saint Bonaventure. Enfin, dans la dernière chapelle à gauche, le *Saint Paul ressuscitant Ananias* de Pierre de Cortone continue la grande idée qu'on a pu prendre de ce maître en admirant son plafond du palais Barberini, voisin de l'église.

Maintenant, si vous avez les nerfs solides, et que la mort ne vous fasse pas peur, allez voir le cimetière des moines, à côté de l'église. C'est un musée mortuaire dans l'acception la plus complète du mot. La terre de ce cimetière a la propriété de dessécher les corps sans qu'ils se corrompent. Tous les capucins défunts sont enterrés là, pendant quatre à cinq ans; au bout de ce temps on les déterre pour les mettre dans un cimetière définitif, mais on garde les mieux conservés, et on les expose, couverts de leurs frocs, dans des niches dont l'architecture funèbre se compose de tibias, d'omoplates, de clavicules, de côtes et de colonnes vertébrales très-artistement disposées. Rien de hideux comme ces visages parcheminés auxquels il ne manque que les yeux; quelques-uns semblent s'être endormis doucement, mais d'autres se sont contractés sous l'étreinte de la mort, et ont conservé l'empreinte terrible de l'agonie. C'est un affreux spectacle, bien fait pour rappeler à l'homme son inanité; en sortant de là on se trouve bien misérable et bien fou de consacrer sa vie à courir après la gloire, les honneurs ou la richesse, et l'on envie presque ces capucins qui passent leur temps à se préparer au moment suprême et fatal!

SAINT-CLÉMENT

Cette église, une des plus curieuses de Rome, est aussi celle qui a fait commettre aux archéologues les plus grosses erreurs. On savait, en effet, qu'elle datait du ve siècle, qu'un synode y avait été tenu en 417, et quelques parties de l'église actuelle, qui avaient comme un parfum des IVe et ve siècles, avaient fait supposer que c'était là l'église primitive, restaurée plusieurs fois, et notamment par Clément XI. On allait donc de bonne foi admirer cette antiquité incontestée, et l'on était loin de se douter que la basilique primitive était enfouie intacte sous l'église qu'on prenait pour elle.

Cette église appartient à des dominicains irlandais; en 1847, le supérieur ayant eu à faire faire des fouilles, à gauche de la sacristie, trouva des pierres, puis une arcade, puis un reste de fresque, non pas byzantine, mais bien évidemment de l'art romain du ve siècle : ce fut un trait de lumière, et l'on devina la vérité; mais comme l'argent manquait, les fouilles en restèrent là, et ce ne fut que dix ans plus tard qu'au moyen de quêtes qui produisirent jusqu'à 60,000 francs, on reprit les fouilles, qui amenèrent la découverte d'une église complète, avec ses trois nefs, son dallage, ses fresques : c'était la

basilique primitive. Point d'autels, point d'ambons, point de balustrades, tout avait été enlevé pour orner la nouvelle église; rien que des colonnes en marbre précieux, noyées dans des piliers de maçonnerie destinés à supporter l'édifice supérieur, et des fresques du plus haut intérêt. Ces fresques sont de deux époques : deux têtes seulement sont du ve siècle, dans le genre de celle des catacombes, le reste a disparu; les autres sont des IXe, Xe et XIe siècles, et franchement byzantines. Maintenant, pourquoi a-t-on bâti la basilique moderne sur la basilique ancienne? C'est que d'abord une basilique doit être reconstruite sur le lieu même où elle a été fondée; or il est probable que l'ancienne église, que l'on sait avoir été fort dévastée du temps de Robert Guiscard, avait été tellement ébranlée, qu'il n'était pas possible de la restaurer, et l'exhaussement du sol, l'accumulation des terres et des ruines amoncelées auront fait reculer devant les déblais à faire pour la reconstruire à la même place. On aura préféré enfouir l'ancienne et édifier par dessus la nouvelle, qui se trouve ainsi occuper le même emplacement, conformément aux exigences canoniques.

C'est là, en effet, qu'était la maison de saint Clément, sur laquelle avait été bâtie la première église, précédée de son *atrium*, avec des colonnes alentour. Ces colonnes et celles de l'église proviennent de temples païens; les unes sont en granit, les autres en marbre cipolin. Le chœur, entouré d'une balustrade, est au milieu de l'église, et l'autel est isolé. Sur les côtés du chœur sont

les deux ambons supportant deux pupitres de marbre pour lire l'épître et l'évangile. La mosaïque de la tribune est du xiiie siècle.

Dans la chapelle qui se trouve à gauche en entrant, on voit des fresques extrêmement curieuses de Masaccio, représentant la *Passion*, la *Vie de sainte Catherine* et les *Quatre Évangélistes*. Ces fresques, œuvre importante du vieux maître florentin, ont été complétement restaurées; mais on peut reconnaître encore malgré les restaurations combien étaient belles les têtes et admirable l'expression de toutes ces figures : têtes d'anges vraiment divines, têtes de saints extatiques, têtes de vieillards et de philosophes, de croyants et de sceptiques. Voyez dans le *Miracle de la roue*, le calme évangélique de la sainte, l'effroi des assistants, la stupidité de bête de somme du bourreau, qui continue à tourner sans rien voir, les yeux fixés en terre; et comme arrangement, y a-t-il rien de plus gracieux que celui du *tombeau* de la sainte? Quelle adorable disposition que celle des anges qui le recouvrent de leurs ailes à demi déployés! Quel grand génie que Masaccio, et où ne fût-il pas arrivé, si la mort ne l'avait moissonné si jeune!

INDEX BIBLIOGRAPHIQUE

I. — Ouvrages traitant de l'art italien en général.

Le Vite de piu eccellenti pittori, scultori e architettori, par G. Vasari.

> (Une foule d'éditions.) C'est là le fonds où ont puisé tous les auteurs qui ont parlé de la peinture italienne.

Le même ouvrage, traduit et commenté par Jeanron et Léclanché.

> (10 volumes in 8°.) Excellente traduction, et surtout excellents commentaires.

Histoire de la peinture en Italie, par Lanzi, traduit par M^me Armande Dieudé (1824).

> (5 volumes in-8°.) Traité savant et consciencieux, mais fatigant à lire, à cause de la prodigieuse quantité de peintres cités par l'auteur.

Storia della pittura italiana, par Rosini.

> (5 volumes in 8°.) Excellent ouvrage, qui n'a pas été traduit.

Histoire de la peinture en Italie, par Coindet.

> (1 volume in-18.) Excellent ouvrage, bien que restreint, et dépouillé de l'aridité des traités précédents.

Histoire de la peinture en Italie, par Stendhal.

> (1 volume in-18.) Livre écrit avec des partis pris violents et qui n'a pas été terminé.

Dizionario degli architetti, scultori, pittori, etc., par Ticozzi.

> (4 volumes in-8°.)

Dizionario degli architetti, scultori, pittori, etc., par le même.

> (2 volumes in-8°.)

Histoire de la peinture au moyen âge, par Émeric David.

> Ouvrage précieux pour étudier l'histoire des peintres primitifs.

Du Vandalisme et du Catholicisme dans l'art, par le comte de Montalembert.

> (1 volume in-8°.) Contient d'excellentes études sur Beato Angelico et les peintres extatiques.

Idées italiennes sur quelques tableaux célèbres, par A. Constantin.

> (1 volume in-8°.) Ce livre est sans style et sans suite, mais il contient les très-justes appréciations d'un homme qui a beaucoup regardé et qui s'y connaît.

Les Musées d'Italie, par Viardot.

> (1 volume in-18.) Ouvrage très-intéressant et très-bien écrit; malheureusement l'auteur y parle à peine de Rome.

Itinéraire de l'Italie, par du Pays.

> (1 volume in-18.) Le meilleur assurément des itinéraires français.

Michel-Ange, Léonard de Vinci, Raphaël, avec des catalogues raisonnés, par Charles Clément.

> (1 volume in-18.) Bien écrit et utile à emporter dans un voyage en Italie.

Vie de Michel-Ange, par Quatremère de Quincy.
Vie de Raphaël, par le même.

> (2 volumes in-8°.) Le second beaucoup mieux fait que le premier.

Raphaël d'Urbin et son père Giovanni Santi, par J. D. Passavant.

> (2 volumes grands in-8°.) Épuise la matière, au moins par le consciencieux des détails.

II. — Ouvrages spéciaux sur Rome.

Il Tempio Vaticano, par Fontana (in-folio, 1694).

Il Vaticano descritto ed illustrato da Erasmo Pistolesi, con disegni diretti dal pittore Guerra (1829).

> (8 volumes in-f°.) Magnifique ouvrage qui, ainsi que les deux qui suivent, ne se trouve guère que dans les bibliothèques publiques.

Il Museo Pio-Clementino descritto da Giambattista Visconti (1782).

> (7 volumes grand in-f°.)

Il Museo Chiaramonti aggiunto al Pio-Clementino con l'esplicazione de sigg. Filipo Aurelio Visconti e Giuseppe Antonio Guattani (1808).

> (3 volumes grand in-f°.)

Essai sur les fresques de Raphaël au Vatican, par F.-A. Gruyer (1859).

(2 vol. in-8°.) Excellent ouvrage auquel on peut reprocher, comme à toutes les monographies, un peu trop d'enthousiasme et de parti pris, mais que l'on ne saurait trop recommander au voyageur sérieux.

Descrizione del Campidolio, par Pietro Righetti.

(2 volumes in-f°.)

Descrizione del Museo Capitolino (1755).

(4 volumes in-f°.)

La Patriarcale basilica Vaticana, illustrata per cura di Agostino Valentini.

(Grand in-f°)

La Patriarcale basilica Lateranense, par le même

(2 volumes in-f°.)

La Patriarcale basilica Liberiana, oggi di Santa Maria Maggiore, par le même.

(1 volume in-f°.)

FIN.

TABLE

	Pages
Avant-propos	1

PREMIÈRE PARTIE.
ÉTUDE SUR L'HISTOIRE DE LA PEINTURE EN ITALIE.

I. *La peinture chez les anciens. La Mosaïque*.......... 7

II. *La peinture en Italie avant la renaissance.* Premier symptôme de la renaissance, Nicolas et André de Pise, Mino de Turrita etc...................... 12

III. *École de Florence.* Cimabué, Giotto.— Fondation de la Société de Saint-Luc.— Les Orcagna, Pietro della Francesca, Paolo Ucello, Massolino de Panicale, Masaccio, Filippo et Filippino Lippi.— Beato Angelico et l'école extatique................................ 19

IV. *Découverte de la peinture à l'huile.* Antonello de Messine, Domenico de Venise, Andrea del Castagno.— Découverte de la gravure.— Les prédécesseurs des grands hommes, Verrochio, Ghirlandajo, Luca Signorelli.— Coup d'œil rétrospectif.................. 27

V. *Léonard de Vinci*............................ 36

VI. *Michel-Ange* 47

VII. *Suite de l'école de Florence.* Fra Bartholomeo, Andrea del Sarto.— Les imitateurs de Michel-Ange, Daniel de Volterre, Granacci, Vasari, Pontormo, etc.— Cigoli, Carlo Dolci. Pierre de Cortone.................. 69

TABLE.

		Pages
VIII.	*Ecole romaine.* Le Pérugin, Raphaël....................	76
IX.	*Suite de l'école romaine.* Les élèves de Raphaël, Jules Romain, Perino del Vaga, Jean d'Udine, etc.— Fed. Zuchero, le chevalier d'Arpin, Barroccio, A. Sacchi, Sassoferrato, Ciro Ferri, Carlo Maratta, Pompeo Battoni...	90
X.	*École de Venise.* Jean et Gentile Bellini, Giorgione, Sebastiano del Piombo, Pordenone, le Titien, le Tintoret, Véronèse, Bonifazio, Pais Bordone.— Décadence...	98
XI.	*École lombarde.* Andrea Mantegna, Lorenzo Costa, le Garofalo, les deux Dossi.— Les imitateurs de Léonard de Vinci, Bernardino Luini, Gaudenzio Ferrari, A. Salai.— Le Corrége, le Parmesan.........	111
XII.	*École de Bologne.* Les primitifs.— Francesco Francia, les Carrache, le Dominiquin, le Guide, le Guerchin, l'Albane...	120
XIII.	*École de Naples.* Michel-Ange de Caravage, Ribera et sa cabale, Salvator Rosa, Luca Giordano, Solimène.	133
	Liste chronologique des principaux peintres italiens..	142

SECONDE PARTIE.

LES MUSÉES DE ROME.

I. Le Vatican...	147
Les chambres de Raphaël au Vatican............	149
Les loges..	176
Les Arazzi..	198
La chapelle de Nicolas V....................................	201
La chapelle Sixtine..	203
La chapelle Pauline..	216
La Pinacothèque ..	217
Le musée de sculpture (musée Chiaramonti et musée Pio-Clementino) ..	233

		Pages
II.	Le Capitole..	260
	La galerie de peinture......................................	261
	Le musée de sculpture......................................	268
III.	La galerie de Saint-Luc....................................	274
IV.	Le Quirinal..	281
V.	Les galeries particulières..................................	284
	La galerie Borghèse...	284
	— Doria..	295
	— Barberini...	302
	— Corsini...	310
	La Farnesine...	317
	La galerie des Carrache au palais Farnèse............	321
	— Sciarra...	326
	— Spada...	332
	— Colonna...	336
	L'Aurore du Guide et l'Aurore du Guerchin au palais Rospigliosi et à la villa Ludovici................	340
VI.	Les églises...	344
	La basilique de Saint-Pierre................................	344
	— de Saint-Jean de Latran................	353
	— de Sainte-Marie Majeure................	356
	— de Saint-Paul hors des Murs..........	358
	L'église de Sainte-Marie de la Paix.......................	360
	— de Saint-Augustin......................	364
	— de Sainte-Marie du Peuple..............	366
	— de Saint-Grégoire......................	369
	— de Saint-Pierre-ès-Liens...............	375
	— de Sainte-Marie de la Minerve..........	378
	— de Saint-Charles ai Catenari...........	381
	— de Saint-Louis des Français............	383
	— des Capucins...........................	384
	— de Saint-Clément.......................	386
Index bibliographique...		389

www.ingramcontent.com/pod-product-compliance
Lightning Source LLC
Chambersburg PA
CBHW071609220526
45469CB00002B/283